CREATIVE

創作實務研究

走在冷靜與熱情之間

擁抱創作裡的熱情，研究實踐裡的冷靜，在想像中與誰相遇，走在冷靜與熱情之間！

元華文創

鄧宗聖——著

序

　　記得剛取得博士候選人的那一年，博士論文選題上茫然無助，當時身兼導師與論文指導的徐美苓教授曾問我：「畢業後你想教什麼？」我毫不猶豫地說：「我想教創作！」她繼續問：「那你教的創作又與其他人有何不同？」我當時呆住發愣，因為我從來沒去想創作該如何教。這段對話或許就是激發我潛在對創作活動的探究熱情，至今形成創作實務教學與研究的動力來源，在藝術、教育等跨領域學門內深耕。

　　儘管認識很多藝術創作的朋友，但他(她)們仍然很難講清楚創作實務研究是什麼。我只能說他(她)們每一次創作都是一場精彩的冒險，在積極熱情創造作品的同時，有脈絡回顧、田野調查、批評辯證的研究意圖。我感覺藝術學門既然是藝術學者取材於人類想像力、創造力建構出來的學問，理想上如經藝術創作者的熱情與努力，藝術創作研究的知識應能回饋人群而在社會實踐上有相當的發揮。

　　由於我個人性向與興趣使然，使命感驅使我個人學術實踐想要貼近創作的人與場域，但以旁觀者的研究態度切入完成資料收集與論文撰寫，如此學術實踐與我心目中的創作實踐還有一段距離，我出入於研究者與創作者之間，嘗試拉近兩者之間的距離，直到接觸到藝術本位研究方法論後，在建構知識的認識論上允許創作者混合各種研究方法，並對自我做研究，於是我在質性方法論上找到敘說探究等立足點，逐漸浮現各種可能性下我不斷在課堂上思索探究「如何教創作」，當我把學習場域轉換成創作場域時，我所研究的不只是課程與教學，同時也是師生間的創造性關係，回應並敲響我在創作教學實務上的探險。換句話說，純粹研究的知識，如果不經過另一層次的實踐轉化，只能在學術圈裡流通，但透過教學場域的實踐轉化，甚至經過社會

溝通的實踐歷程，就有機會主動地將創作實務傳播出去，更能讓相關的公眾了解並產生影響。

　　最後，我要感謝那些所有愛我的人，我在感受你(妳)的存在裡茁壯成長，豐富我創作思考的心靈。於是，我每天開始習慣創作，那些能跟你(妳)分享的故事，這也是我認為創作第一原則：作品是禮物，送給喜歡你的那個人或那群人，而不是你喜歡的人。因為你喜歡的人不一定喜歡你，不會給你(妳)回應；但喜歡你的家人、朋友他們會給回應。作品是在精神交流中存在，有愛有情的表情世界是創造力的泉源。

鄧宗聖

目　次

導論｜為感覺留餘地

一、克服疏離之路

　　這本不是談課程與教學的書，但會看到許多教與學的內容，因為我把課程與教學當作我日常創作實踐的場域，我把所思所想書寫成一篇篇學術研究與觀念筆記，都是在想與人相遇的時空裡，我怎麼「是」（to be）一個活潑與熱情的生命狀態，[1]我稱之為具有創造性的狀態。

　　如果一定要把這本書在書架上分類，我覺得放在「教育哲學」與「社會心理學」之間會接近些，但如果把學術放在「藝術」裡品味，那個自我境界的探究接近「禪」。「禪」接近書寫裡中自我覺察的歷程，抽象的創造性也具體可見於我描述的創作者與創作品身上，還有那些圍繞在旁邊的生態環境，影響著每個人精神裡的創造性。我甚至把課程當作一系列的作品，當作集體創作來看待在創作裡自我展現的每個人。

　　我為什麼會投入創作學習的探究？為什麼我對個人的創造性如此關心？或許是我年輕時期受社會心理學者 Eric Fromm 的影響，相信一個人的心靈與社會文化環境相互作用，社會文化參與形塑人的心智發展過程。

[1] 「自我實現」（self-realization）對於理想主義的哲學家相信，只要靠理性的內省（intellectual insight）就可以獲得自我實現，而且要分割理智與情感，讓人性受到理智（reason）的節制與導引，而 Fromm 認為，這種分割結果，人的情感（emotional life）與智力都會受到損害，單靠思想行為（act of thinking）是不能達成自我實現的。在心理學上的意義，自我實現應該是人實現整個人格，也就是積極地表現人的情感與心智才能實現自我，換句話說，「積極性的自由在於整個而完整的人格自發活動（spontaneous activity）」，而自動自發的活動不是指強迫性活動（個人的無權力感導致），也非機械式的活動（不加辨識地採用外界所激發的行為模式），而是一種創造性活動（creative activity）的能力（Fromm, 1941:222-223），這種才是一個生命富有的人。

「唯有當內在的心理狀態確定我們自己的個人地位時，不受外在權威控制的自由，才能成為一項永恆的收穫。」[2]

　　Fromm 所分析的問題是「文化如何培養我們，使人具有這種屈服外在權威的趨勢」，屈服外在權威對創造性思考可能是一種打擊，人的創造性思考就像情感一樣會受到壓抑與歪曲，傳播教育的文化環境就可能是受到壓抑的文化管道。以現在媒體環境來看，每個人接收到的事實只是瑣碎片段，經過編輯播出內容之間有時根本互不相關，廣告與新聞相互銜接，在某種程度上只是讓使用媒體變得像是娛樂一般，而人們接受的網紅主播在節目中報導嚴肅的事情，但一下子又可以到娛樂節目參加秀場活動。大家會失去批判性思考能力不只是因為媒體訊息中有廣告、資訊呈現瑣碎片段，如果人資訊取得來源根植於習以為常、接受媒體資訊的內容，表現形式改變也不代表會使人產生批判性思考。

　　他批判教育文化對個人的影響，認為從剛受到教育開始創造性思考（original thinking）和情感一樣受到歪曲，教育若硬是把現成的思想塞入腦子裡，很容易看到教師如何「修理」孩子的思想，而這種教育氣氛下長大的小孩，上了小學、中學甚至大學，迷信關於習得「事實知識」的重要性：只要知道的事實越多，一個人便可獲得關於真實事情的知識。於是，當教育相信把數不清零星、不相關的事實，填塞進孩子腦子裡時，時間與精力因需學習越來越多的事實而消耗殆盡，以至於沒有時間和精力來做真正思考了。[3]

　　知識的社會分工，我們推崇專家的文化，認為很多問題太複雜，非一般人能領略，難免使人們失去相信自己可以思考這些問題的能力。當人們面對著一堆五花八門的資訊感覺一籌莫展時，形成唯有「等待專家」來處理的生存情態。他認為這種影響結果是雙方面的：一種結果是對說出來的或寫出來的任何事情，抱持懷疑和譏諷；另一種結果則是幼稚地相信權威人士的話。

[2]　Erich, F. (1984)。*逃避自由*（莫迺滇譯），頁 134。臺北：志文。（原著出版於 1941 年）

[3]　同註 2，頁 137。

譏諷與天真兩者結合為一體，成為標準現代人典型。其結果是，使人沒勇氣自己去思考，自己去做決定。

　　正因為成長過程中所接觸的社會環境，小至家庭、大至學校教育機構，既存的觀念往往傾向穩定，因此早已理所當然地強加在個人身上，個人在環境中也傾向解除自主而產生的焦慮，往往就會以身處社會的、熟悉的、理所當然的觀念加諸在己，並且以此作為行動，教育與傳播的文化環境，中介我們內在適應社會的過程，我們個人同時又參與複製流行意識形態或價值觀的生產與再生產。這也就是 Eric Fromm 認為的社會人格，產生於人性對社會組織的動態適應，社會環境與社會人格相互牽動彼此影響，消極來看我們在反省中會去認識限制了自己內在心理、意識形態觀念或客觀經濟結構的阻礙；積極來看我們也可以通過創造性的思考與行動克服阻礙並創造改變。

　　這裡，暫時把我這種對創作學習的探究，視為「對問題發現與想要改變的焦慮」，對於創作中學習的渴望，可能導致學習者不再只是接受還有反思。在引發新的需要和焦慮時，這些新的需要又引起新的觀念與溝通，這些新觀念又傾向於穩定自我新的社會人格，決定人的行為。創作學習中產生的社會人格並不是消極適應社會環境的結果，而是一種動態適應的發展。

　　人只要持續過著與自身疏離的生活，那麼手機、社群媒體、大眾媒體就會是他／她的生活、社會人格以及人生意義形成的宣傳機器，他說：

> 「時髦、疏離性的個人，擁有的是意見與偏見而非信念，他有喜好、有厭惡但並無意志。他的意見、偏好與好惡與他的鑑賞力一樣，同樣受到強而有力的宣傳機構左右。」[4]

　　若人與自身疏離的生活方式不存在，那麼即使大眾傳媒真是宣傳機構，也無法發揮作用。

[4] Erich, F. (1975)。理性的掙扎（陳琍華譯），頁 202。臺北：志文。（原著出版於 1955 年）

「所謂疏離，就是一種經驗方式，在這種經驗方式中，人體驗到自己像個異鄉人，我們可以說他變得對自己都感到陌生。他並不覺得自己是他小天地裡的中心，是他本身行為的創造者——他所體驗到的是，他的行為以及這些行為產生的後果都成了他的主人，他服從這些主人……這個疏離的人跟自己失去聯繫，就像是他跟別人失去聯繫一樣，他跟其他人一樣被像東西一樣地感受著，他有感覺也有常識，可是並不跟他自己以及外在世界發生創生性的關係。……人並不感受到他自己是他本身力量與充實生命的主動持有人，而覺得自己只是個貧乏的東西罷了，他得依靠本身以外的力量，在這外界力量上，他投射出他生活的實質。」[5]

基本上，探究創造力的基本假設，一方面是鼓勵個人不屈從權威，一方面是要實現「人的能動性」。這也必須回到人的能動性為何受限去思考？Fromm 認為，[6]把人與自己的關係放在當代市場社會裡看待，認識自己的方式就好像是在市場上拍賣的東西，走向交易方向，使自己無法體驗到自己的主體、人類權利的持有者，為何接受教育？學習新知？攻讀學位？在市場上成功「出賣自己」，在職場中「賣到好的價錢」後努力進修、結朋交友、提高聲望，也是為了在其中「維持自己身價」的交換價值，終其一生為其存在之目的。

我們想一想，如果市場環境使人對自己所作所為感覺疏離，文化的市場化環境直接與間接影響創作價值與內容，把許多藝術、設計創造性放在市場價值裡的消費循環，無論網路訊息傳散、大眾傳媒的報導或藝文娛樂，似乎也都在點閱流量導向的內容設計中形成對創作者的消費型態，創造性被消費市場卻無法幫助他們克服疏離，只是暫時的麻醉。他反而強調一個社會藝術體驗以及共享藝術活動的重要性，那像是一種「儀式」，一個健全社會建立的

[5] 同註4，頁102。

[6] 同註4，頁110。

基礎，這種儀式使人有積極建設性的參與體驗，是藝術的非教會式儀式。在這樣的情況下，大眾傳媒才具有價值，但前提是要拒絕商業界提供節目內容，而且要與教育設施並列，讓節目不為任何人牟利賺錢。[7]

在上述的描述中，我們可以反思市場化消費型態如何窄化與扭曲我們個人創造力。反之，我們每個人都可以有能動性，社會文化帶來藝術體驗及共享藝術活動像是一種儀式，創作學習是在這樣的一個前提下，鼓勵人可以親近而非疏離自己的經驗，批判性地參與創造性體驗。在這樣的情況下，個人在文化中成為創作者的價值與內容才具有人的價值，不為任何人牟利賺錢的創作學習體驗是回到自己本身，而非被物化了的自己。

行文至此，讓我想到在碩士階段修習《質化研究方法》一課，記得當時練習的場域是學校餐廳，我們的任務是從這個空間找到要觀察的對象並解釋意義，那時我選擇了餐廳裡的食客與電視機，開始我每日的日記並向這個空間發問。這個任務開始幾天還真沒有頭緒，但逼自己要看出些什麼來時，反而感官開始敏銳起來，我當時寫下這段文字：

> 「在這個公共空間，一個短暫休息尋求溫飽的空間，一個社交增進關係的空間，有一台打破寧靜的電視機、創造話題的電視機、吸引你眼睛的電視機，有時會是令人生氣的電視機……它是什麼樣的角色？它的變化（節目內容、時間點），身體在這樣的空間裡（位置、距離、方向）經歷什麼變化？這樣的變動的過程，這些身體對於電視的感覺是什麼？這些身體無論是無意識或有意識的表現裡隱含了什麼樣的文化意涵？……」

我記錄下如上述文字的思緒後，開啟我將近兩個月的探索。令我訝異的是，當時我能寫下快兩萬字的觀察論述，從毫無頭緒形成到對「食堂電視機」的觀點。這個任務沒有任何理論指導，文獻閱讀也都是在觀察問題後中途插

[7] 同註4，頁212。

入，更沒有教授的權威指揮，我卻能創造書寫，這給我很大的震撼，也讓我領悟到探索與發問本身就能使感官更敏感，發展出具有創造性的心靈。

當時唐士哲教授提醒我們，質化研究方法的核心價值就是沒有固定的方法與步驟，進入一個空間觀察與書寫，無論是詮釋學、象徵互動論、扎根理論等，質性哲學的主張對「變動」保持適應力：從自身週遭環境開始，觀察、問題意識到確定主體等一連串的過程，產生對外在的敏銳感知與觸覺而產生某種洞見（insight）。我認為「洞見的產生」過程就是一種「主動對意義詮釋」的創造性過程。

我感覺有些懂了。

二、感覺是心靈的庫存？還是消費商品？

二十年前，我曾幻想：

如果有一天我們每個人都有機會，將自己認為生活中有趣的生活現象攝影下來，剪輯成片段用自己的觀點來陳述，投稿到電視新聞頻道，在工作之餘能作為臺灣社會的業餘記者，那會是夢嗎？或者是我們有機會將自己所處社團、社群的理念或關心議題用長時間記錄，並剪接成或短或長的紀錄片，投稿到電視紀錄片頻道來播放，在工作之餘能作為參與文化傳承的紀錄攝影者，那會是夢嗎？或者是有機會將創發的音樂、戲劇、舞蹈表演在就近的有線電視台內製作，並且能投稿到無線電視台來播放，而國家還能以名器（勳章等等）鼓勵這樣的製作，或對於創發者給予一筆創意獎金，能在工作之餘成為一個電視影像創作的藝術家，那會是夢嗎？

總之，若想要在業餘之閒接近使用媒體創作，這些人能有近用的機會嗎？

二十年後數位網路似乎提供這個機會，但真的自由了嗎？

我把創作內容視為一種個人文化的彰顯，那是相對於強勢擁有話語權的世代而言，憂心我們是文化上面的弱勢族群。儘管數位網路媒體增多，但我

們的觀看時間與次數卻成為一種勞動，以市場、閱聽人調查為基礎，網路內容生產各種類型的節目以因應以收視勞動生產「閱聽人時間」，做為與廣告對價交換的籌碼。同時為了塑造「勞動閱聽人」的社群感，因此找出能使勞動閱聽人對節目忠誠的關鍵因素——具有象徵意義的領袖，生產了「專職創作者」（固定的節目主持人等），帶領定時定期的勞動。以 Talk Show 節目為例，節目中會有特定的演藝名人或政治明星，做為帶領閱聽人勞動的基石，每日採訪的特別來賓與議題不過是讓這些特定人士的配角，作為整個節目的對話軸心，而這些人在特定的領域都已經有他的文化資本與社會資本做後盾，像是演藝圈就會有特定的明星、政治圈有其偏好的人物，緊接這就是一些偏好一些特別來賓，「發通告」請他們進節目，作為對話的主要對象，而這些人通常在不同領域競爭中似乎已經被標榜「小有成就」或是「小有名氣」，如此才能讓預設節目主題與對話是有意義的，甚至還增加一些「現場觀眾」，做為電視機前面觀眾「替代參與者」，有時鼓掌、有時會噓聲相待，有可能還可以發言與現場來賓或主持人對話，用來增加節目內所謂的多樣性。

　　說媒體內容提供者將消費者的時間與注意力賣給廣告商，廣告商則提供廣告費讓媒體繼續生產內容來餵食消費者，就像是經濟動物一般，只要經過一番料理調味後，全身上下都有可以搾取利益。Jhally 一針見血的指出，[8]媒體業者生產「訊息內容」，而閱聽人生產「時間」這個商品，儘管大眾媒介業者說自己是閱聽人的生產者（也就是節目收視率），但時間是閱聽人自己生產的，業者不過是從事交換而已（廣告商與閱聽人商品），業者並沒有生產「閱聽人」，因此廣告成為資本媒體市場運作的主要驅力，廣告也成為閱聽人為媒體業者勞動的時間。而在媒體業者欲求更多額外收入的動機誘因下，廣告也已經轉換形式或置入節目時段，以細膩的方式做得很像節目，像是MTV、娛樂性節目或新聞節目等等都無法倖免，閱聽人無時無刻在進行「閱聽人時間」產品的生產勞動。

　　「創作表達」在市場變成消費商品，我們只能說，閱聽人在資本化的媒

8　Jhally, S.（2001）。**廣告的符碼**（馮建三譯）。臺北：遠流。（原著出版於1987）

體市場中，做為媒體業者的勞動者，生產「閱聽人時間」，並且再生產「少部分」已經從近用媒體得到利益的人，因為不斷的曝光與忠誠勞動閱聽人的穩定（或許只是少數人），但他們可以利用媒體給他們的名聲，作為他們在現實社會中與他人交換其他利益的工具。以影視娛樂界為例，儘管主持人節目主持費可能並不算多，但是他們若能得到帶狀或塊狀的節目機會，那麼他們在媒體播送範圍內曝光的機會就會增加，因此從這曝光中獲取社會的名聲，有利於他們跟其他工商各界人士進行利益交換，如產品代言等，將自己的秀場可以轉換到其他地方，並且獲取其他利益，而工商界人士也喜歡邀請這些名人、明星代言，來喚起民眾的關注程度；國家與非營利組織為了增加自己的曝光機會，也會傾向讓這些人來曝光，實際上這些交相利的行為，為的也只是近用「媒體」。我們不難發現：在現代社會中越能在媒體中曝光的人，知名度將為他們帶來媒體外的曝光機會，但是這個曝光同時卻也是新聞媒體報導的焦點，這些人除了自己得到免費宣傳外，同時協助與利益交換的組織有受人注目討論的機會。

　　若把媒體當作消費的物品，創作者的近用權則被解讀為消費媒體提供的娛樂或資訊，那麼觀眾的角色當然會是消費者，而商業媒體自詡為閱聽人的生產者時，它們會積極運作生產「專職近用者」（雖然會變換，但終究是極少數人，是一種物化了的產品），閱聽人在這種幾乎全商業形式運作的媒體環境下，自然而然視這些少數人的存在是「有必要的」，雖然每個人都知道他們在媒體與網路曝光的機會不會是永遠的，但他們很少會意識到自己喜歡固定要去收看這些人，實際上只是使自己無法脫離生產「點閱次數」、「觀看時間」等勞動下的時間商品，也增值媒體業者與廣告業者對價籌碼，這些專職近用者從中獲取在社會中可觀的交換價值與影響力。

　　經常曝光得到掌聲的人，他們的言行自然而然會是模仿的對象，其中以娛樂效果方式存在，更能打動已經對政治、社會疏離的人，這樣的現象經常發生在青少年身上，如此他們也成為資本商業媒體經常鎖定的勞動者，因而穩定生產閱聽人時間，而這些人通常也因崇拜的意識，在勞動中是穩定的。

媒體的使用價值是什麼呢？又為何疏離呢？從媒體的物質角度來看，媒體本質上是訊號的載具，像是電視是利用電波頻率結合影像訊號的合成技術，將影像與聲音向電視機接收器播送，因此媒體本身是工具，裡面聲音與影像負載的「意義」也就是媒體內容，才是媒體與人聯繫的基礎。

聲音與影像實際上就是一種人類社會使用的「符號」，符號具有意義是因為社會性產生的，所謂的社會性就是用來傳遞人們彼此的思想、感情，使得人與人之間彼此得以溝通，發揮相互合作、互相支持的功用，社會在能夠溝通的基礎下產生「認同」。因此意義的獲取，在某種程度而言，或許是「使用價值」的一種面向。

若真是以「我們有獲得意義的需要」做為前提，就像是需要生活物質一般，這種「需要」就會被商業媒體利用時，「消費意義」就會被突顯，像是「有市場」的娛樂性節目就大量產製，而其他可能的使用價值就會被忽略，像是人們自我表現的需要，從媒體中表達自己的想法、意見來爭取社會認同，有心想參與媒體的機會就會被壓抑。

一個人在大量商業媒體的環境下待久了，更容易無意識地自動加入資本商業媒體的運作邏輯，像是人與自己的經驗關係越來越疏離，而越來越追求內容中那精心挑選的人物、生活型態、價值等等，而通常這些大眾傳媒的「理性」活動，經常投射在「物」的表現，藉由「物」與社會結構上的活動，來「填充」所謂的價值。[9]舉例來說，網路媒體標榜某個明星是成功的人，成功的價值就是他擁有多少財富與身價，而他開的是某種牌子的車子，穿的是某種樣子。成功的人就這樣被形塑出來，給予接收資訊的個體一些相當膚淺的「理性」，讓成功的經驗建築在資本與擁有多少「物」的層次上。他們表達自己存在的方式，可能就會是從接觸媒體中找到可以崇拜依附的對象，他們肯認自己是消費者的同時，用自身的身體來實踐他所認同的身分、品味，消費認同對象的物品，變成被蒙蔽的自我實現，一種自我實現的假意識。

頻道給予人們自我實現的機會，絕非是要再現這些商業媒體塑造出來具

9　葉啟政（1999）。啟蒙人文精神的歷史命運——從生產到消費，**社會學理論學報**，2（2）：313-346。

有賣點的節目類型與內容，而是要鼓勵人們以週遭的體驗與社群的互動來創意構思表現，就像是有人想仿做商業媒體的戲劇節目、綜藝節目，邀請一些明星等等來玩 Talk 秀，這樣當然是不允許的，但可以鼓勵有人想要玩不同於商業電台的創意節目，因為節目可以包羅萬象，它可以有很大的發揮空間；又像是有人想要表演戲劇或舞蹈，那麼他們必然要是社會中文藝團體的一份子，在其中受過訓練以及練習後，經由文藝團體推薦出來，給予他們表現的機會與舞臺，不同於商業模式的是，這些人並非是營利的表演，但透過分享的方式，讓他們的努力透過新媒體表現出去，也是肯定他們貢獻自己作為文化參與的一份子。

　　這裡強調，商業邏輯發展出的創作環境並不全然是鼓勵人從事創造性的活動，反而變成塑造一種可以消費的對象，而且其中所吸納的人才，皆是在為擁有生產工具的資本家勞動，他們這些人的創作能力受制於商業的模式，而專職於媒體的近用者反而被大量曝光，無形地增強其社會與文化資本。

　　媒體的內容大部分是心靈的創作——反映人的意識，媒體擁有向人們放送、放大訊息的能力，至此影響力也因此產生。創作的意義不應該讓少數人寡佔，也不應該讓有相同創作表現能力的人在商業模式中被特有的生產體系（製作公司、經紀公司、網紅社群等）所排除。創作者應是走向社群主義的表現，當想要參與的時候離他們不遠，鼓勵與生俱來的藝術感提升，從實際參與心靈創作的時候開始發酵。如此才能使人走向創造性人生，讓人樂於在業餘、在不同職業生活下，仍能繼續從事創作，不被市場商業模式所制約。

　　我對創作文化的社會環境有所期待，政府國家機構也可以扮演積極的角色，平衡市場機制。Curran 提供可實踐的運作架構作為參考，就是以「公共服務」做為核心精神，另外設置四個部門：市民部、社會行銷部、專業部、私人部門，推廣不同類型的創作文化：[10]

　　一、市民部（civic media sector）：扮演市民社會形成的積極角色，市民

[10]　Curran, J. (2004) The rise of the Westminster Scholl. *Toward a political economy of culture* (pp. 13-40). Lanham Maryland：Roman & Littlefield.

社會的形成包含了各種文化團體、次文化團體等可能帶動社會變遷的具有政治性的組織（political parties）。

二、社會行銷（social market sector）：以協助弱勢族群發展為主要工作，目標是促進媒體中表現的多元性以及多樣性。

三、專業部（professional media sector）：由一群專業媒體工作者（professioanl communicators）構成，在組織內部給予夥伴們彼此最大的創作空間，提供更多專業人士發揮專長的機會來協助專業部門製作節目（商業部門的專職近用者，是固定且長期的取得主控權，專業部門則是由專業媒體工作人組成，廣泛地與其他專業，像是表演藝術工作者合作創作，而非長期單一的對象，不是去塑造明星）。

四、私人部（private）：避免文化藝術被寡頭壟斷，適時地讓具有創作意圖者，也能表現，提供大眾娛樂。

假使一個人希望有機會展現自己的某種能力，在這強調競爭而形成的「競賽」局面中，他必須經過一連串的「篩選」，而許多競賽是以主觀較多的評鑑結果作為決勝負的依據，有些是以測試技巧、學識、能力來決定贏家，在市場中最通常的方式是以消費者的荷包來投票，看誰是贏家。[11]因此若非以商業競爭為導向的公共媒體，在創作內容挑選上應該回到地方，也就是剛剛所提到的，讓各地方的創作社群，協助社群的每個人用心去製作自我「心靈的作品」，經過磨練與討論，在適當時機使其有表現的機會，讓創作者自我實現裡面，具有參與、改變社會的使命感。

三、本書架構與概述

究竟，創作如何作為生命的自我展現？該如何探究？成為我生命階段不

[11] Frank, R. H. & Cook, P. J. (2004)。**贏家通吃的社會**（席玉蘋譯）。臺北：智庫。（原書出版於 1995 年）

斷思考的核心問題亦是辯證書寫的動力，而自從我認識研究到應用到創作實務的場域也構成本書的章節場景，彼此之間不是線性的邏輯關係，反而是創作實務研究的各種面向，互為表裡構成探索的論域空間，讓有志於創作實務研究者，既能夠直覺熱情地看待自己的創作衝動，亦能冷靜地看待形成創作行動的客觀環境。本書每一章節都是已經公開發表的期刊與報告，發表出處會標示在每一章標題下方，但因應整體性的表現有做小篇幅的修整，在書寫風格上會刻意使用「我」以彰顯本書就是一種「藝術本位研究」的存在，允許研究者能研究自我創作與創造性發展的歷程，而不是預設以客觀、實證科學來閱讀，讓藝術本位研究回歸創作自身，創作者在詮釋、批判的典範中思維與行動。

接下來就各章節與附錄做概述，綜觀此一安排的動機與企圖。

第一章「探究給我的禮物」，全書之始以「我」的第一人稱進行書寫，讓讀者能讀到直覺衝動的「我」，如何在博士階段以人類學式的自我觀察與反思書寫，對「研究」與我的關係作對話，從中轉變成為「研究者」的歷程，以此一生命書寫的型態，表達在創作熱情與冷靜探究之間密不可分的關係。

第二章「創作實務與研究的途徑」，屬於見解性論文，以過去藝術本位的經驗研究為此文寫作背景，透過比較分析的闡釋評述，將「創作、實務與研究」三個概念作辯證，澄清這些觀念的用法及構連的觀念，最後把這些經驗性的評述作總結，提出對於教育實踐的想像。此篇論文採用辯證法以化解不同意見的論證，在多個對於同一主題持不同論點時，思考經由文獻或觀點逐步建立接近問題事實或真理的可能途徑。本章能幫助創作者浮現探究意識，進而確立問題現象、意識以及本體性質，透過其創作實務與研究彰顯創造性的意義和價值。

第三章「創作者的心靈」，企圖澄清並論述「創作學習」的概念，幫助創作者認識到創作心靈並非抽象概念，而是將探究意識具體反映在創作意圖到方案的陳述、論述之表意實踐。因此，在進行創作時，將書寫視為創作心靈的再現，以文字沉澱、累積、堆疊成為後續為「感受」塑形與造型的媒介，在文

字書寫的中介下，在虛構與真實、想像與創造之間搭一座橋，透過自我敘說幫助自己與讀者可以建立互動關係，讓心靈之間得以相互敞開，進行精神性交流。

第四章「創作溝通的語境」，主要是以歷史學方法，透過文獻資料與創作檔案的描述，展示當代社會在藝術、設計與傳播等創作型態的社會語境，藉此理解當創作作品被區分為不同的創作場域時，創作者如何在社群的語言遊戲獲得自我認知與社會認同，同時影響自己在語言使用上的意義而形成文化資本上的差異，在此部分建立起關於創作行動本身，可以是藝術領域內的跨領域，亦在不同領域間跨領域、超領域，具有社會文化意義上的潛能。

第五章「創作者的自我敘說」，呈現我在媒體創作者的經驗研究之一，藉由爬梳個案的創作經歷，梳理出理解創作者敘說的研究路徑，創作研究者可以藉由此種個案探討的型態，做為自我或他者創作研究的一種書寫風格。由於此次個案聚焦在媒體創作上，因此相關性學習事件之聚合，在此前提下才能將不同創作者並置於同篇研究做書寫，為跨脈絡的學習經驗做相似與差異的比較，並且從中建立起新的觀察角度與觀點。

我將創作實務研究在此作一收束後，自第六章至第十章，則是把讀者帶入教學場域，觀看我在帶領創作學習的教學研究書寫：

第六章「親愛的『課程』是集體創作」，企圖呈現「課程」是一份創作教師的「實務作品」，課堂歷程亦是師生的集體創作。主要內容是陳述我如何與學生進行創作課程，因此在結構上會看見我把媒體創作的實務教學當作一份「創作實務報告」在書寫：從創作理念、學理基礎、內容與形式、作品特色，按照教授升等提送創作實務報告的形式來整理、組織敘說資料，展現我與參與學生共構的此份創作作品。

第七章「藝術與自然的跨科創作」，則將課程創作轉入到自然科學的學科領域，描述如何把科學概念融入在藝術創作裡。一開始將 STEAM 視為藝術跨領域課程的背景，同時透過多項科學、數學與藝術的創作實例闡述藝術跨領域的特徵，進而建立「自然科學裡的藝術家」的角色，挪置在「環境科

學」的這門課程裡，以攝影為媒材建立起學習路徑與創作行動，在實際策展之後並引用一組「Dancing in Pingtung」的作品置於附錄，直接感受藝術創作在科學學習實踐的可能性。

第八章「擁抱自我的視覺設計」，從「被擁抱的需要」開始論述創作理念，將感受與感覺的來源放在較為稀少的「觸覺」做設計，師生在課堂中透過感覺與聯想的記憶回溯與分享，鋪陳創作行動開展前的準備。在為感覺賦予形態的前提下，將其內容轉化為「詩、字與圖像」形式進行實作，於是我們共同為《擁抱》策展並將系列作品置於附錄，感受此一觸覺轉化為視覺的作品樣貌。

第九章「療癒繪本創作與服務」，此一創作實務構連到前述第四章的創作論述，嘗試在通識的創作課裡，就將領域內的創作理念做「混搭」：以精神性全人為中心，將社會語境中領域語言轉化為學習環境的創造元素，意即將藝術、設計與傳播視為探索、服務與共創的學習行動。從本文可以看到學生為自己創作繪本內容、形式之探索，以及設計繪本故事到校服務的自述，在這過程中共創出集體創作課程敘事之樣貌。

第十章「展演內心景觀的瞬間」，與前述課程不同之處，主要是以「攝影」為媒材而非從概念與經驗出發，在特定媒材下仍須考慮跨領域的訊息設計，用影像表達自我經驗中的社會關係、族群關係、自然關係、科技關係的創作。這裡透過《Social Moment 攝影參與社會》的師生共同策展，將部分學生作品置於附錄，解說前述各類關係探討的事例解說，藉此觀看創作者如何學習以攝影的形式參與社會行動。

附錄的編排除了佐證資料外，「附錄一：媒體創作筆記」乃為開放式課程平台編寫的自學內容，參考維根斯坦哲學研究的書寫風格，以「對話式」文體書寫並建構五個主題：基本觀念、籌備階段、概念故事化、故事視覺化、視覺效果化，上述主題第一頁用觀念速寫的方式建立概念架構，再依據每一個概念進行闡述解釋。讀者可以根據自己有興趣的概念進行閱讀，此一附錄以筆記命題呈現，不可能也不願意去涵蓋所有媒體創作型態與場景。相反的，希

望此系列筆記產生的效果是給予書寫的靈感，意即如何為創作實務教學現場或自我創作研究做準備。

「附錄二：博士班方法論日記原始資料」則是呈現我思考研究與創作關係的人類學式紀錄，以日記重構對話場景，把研究所課程內對於研究意義的討論當作反思書寫的素材，讀者可以從作者在博士論班「方法論」的訓練裡面，看見教授引領學生批判性思考的創造性思維，也可當作我構思創作實務研究的背景，也是構成本書後續各項創作研究書寫的脈絡。

最後，除了前述兩篇較大篇幅的附錄之外，其他附錄包括《暖化屏東》視覺設計作品、《擁抱自我》視覺設計作品、《Social Moment 攝影參與社會》等展演作品與本文相互參照，而「研究倫理與訪談大綱」則提供後續以創作實務教學研究者進行相關研究的參照。

第一章｜探究給我的禮物

一、想想「研究」這個活動

　　文憑在臺灣社會中反映一個人被社會肯定的程度，臺灣的高等教育擴張，近幾年來更是人人都有機會念大學，但是「物以稀為貴」，大學文憑已經無法反映個人在其群體中的社會期待，各學門各類組的學子們也都力爭上游——進入「研究所」。當有人想在「碩士」轉行，於是可見臺北許昌補習街上狹小的補習班裡，擠滿了想要進入研究殿堂的學子，讓高等學府畢業的碩士生為他們整理重點，好像高中考大學一般，握有充實的知識字彙，盡力讓自己熟記這一領域大師的理論話語，好在應考中得心應手。

　　然而學子們「補習」進入研究所的必備「話語」，未必能在重點整理中領略「研究與我」之間關係，儘管能達到社會期待取得文憑，不過「研究」這個活動也只有真正「實踐研究活動」中的人才有所領悟。換言之，即使進入到研究所課堂乖乖閱讀師長指定導讀文章及在期限內繳交報告，只是大學教育「人數減少」、「閱讀增加」及「閱讀全英」而已。如果沒有與自我發生聯繫的時候，這一切的活動都只是在完成社會的期待而已。

　　研究沒有發生與自我的聯繫，這裡的意思是說，當研究沒有與研究者生命經驗結合在一起的時候，那麼這樣的現象就是沒有發生聯繫，應用學術的術語來說，稱之為「疏離」。[1]生命的經驗與認知的經驗不同，當你讀過報紙上某某記者敘述一件事情的發生或電視上看到經過生動的畫面敘事時，儘管你沒經歷過，但你卻輕易相信媒介帶給你的經驗是一種真實，這種認知經驗

[1]　Eric Fromm 克服疏離的概念作為本文提出研究與自我發生聯繫的重要性，其定義可參見序文。

是一種疏離；又像是閱讀研究個案的過程中，若你輕易相信這樣的研究經驗同樣能夠複製在自己的研究中，那這研究可說是疏離的；初學研究方法的研究生，把研究視為工具技術使用時，那麼則處於疏離的狀態。

疏離狀態經常出現在社會世界，那與組織機構產生聯繫的狀態，像在知名的收視率調查公司擔任研究員，每天所要煩惱的是生產資料與研究報告，儘管他／她可能對收視率研究工作很有興趣，但是日復一日要為客戶所寫的研究報告可能累煞人也。在學校不也一樣，若學生修課只為學分、寫論文只為了達成系所要求的點數或學期必交的報告，那麼這篇研究或許對世界有多偉大的貢獻，那這也是一篇疏離的研究經驗。

研究要與自我產生聯繫，那麼生命經驗就很重要。生命經驗難以言傳，這裡仍然可以試圖解釋那種經驗狀態。生命指的是我們每一個意識到「我」與「別人」不同的人，在這世界依靠自己獨有的身軀佔據著空間，藉由感官經驗與獨一無二的空間位置在經歷，透過我與世界萬物接觸的經驗，是不期而遇的東西，並非事先安排存於人類認知分類中。當然為了方便認識，人們在社會學習過程中使用認知上習慣的分類架構，即社會語言與符號來說明經驗，但這種生命經驗即使被說出來的也難被理解。就像是一種藝術創作一樣，若有人宣稱他能完全領會藝術創作者的生命經驗，那當他說出來「完全領會」時，那麼可能只是認知上的領會而非生命本身。

若給予更具體描述的話，可想像當你與你情人坐在淡水漁人碼頭看著鵝黃般的夕陽西落時，你們若不以語言相互傾談所見之感，藉由相互對話美景的感受，來達成彼此愛意的相互印證，那麼你的肉身所佔據的位置不但不能與你情人交融外，你的視野也無法真正成為她，即使肩並肩地望向同一方向，你與生俱來的感官特性以及當時的敏銳程度，加上彼此生長的社會條件不同，這些都足以讓你們兩者在同一場景下產生截然不同的感受。但是若彼此都有甜蜜之感時，這些不同可能在互吐愛意的時候感覺「合而為一」了。

處於感受生命狀態的研究者，在研究活動中應會體會到如藝術創作般的感受，即使過程中必然會使用到指涉代表卻無法全然傳真的符號工具，但他

也會盡力克服那工具的障礙，讓意念表達在作品上，將生命經驗達到物我合一。在研究中經常困擾著就是「研究問題」的發想。殊不知過去他人研究過的研究問題，即使他人具有不可動搖的權威或學術社群的認可，但同樣的問題還是可以重新開始。普通的教授會要初學研究的生手「站在前人的肩膀上」，當其提出粗略不堪的研究問題時，他／她可能立刻質問說：「為什麼是這個問題，這個問題早有很多人討論過」，並且以文獻看得不夠多為由，壓制了生手重新討論問題的可能。這裡會稱其為「普通」的教授，是因為這類教授會依據自己大量閱讀文獻的經驗上去駁斥了重新做研究的可能。或許這些研究生離開研究所，只把學術認識為要會背理論、只懂模式的粗淺之學，而學術與實務之間可能會是斷裂的。臺灣過去就有學者在反思學術工作合法性議題上進行對話。[2]、[3]

二、學術裡的專家與生手

　　如果學術社群要培養研究份子，那麼應重視學生能從自己生命經驗中汲取出來的問題？還是重視學生先閱讀他人的論述著作從中汲取問題？比較安全的回答當然是「兩者相輔相成都重要」，但追根究底地問：哪一個具有優先性呢？

　　學術養成訓練中，基本遵從格式是「研究問題、文獻探討、方法與分析結果」，其中文獻探討的部分牽涉到社群共享的信念，當研究生手心中有所疑惑時則被鼓勵要先向前輩發問。這些前輩可能就是在此一社群中成功的典範，社群中的人皆以其作為榜樣、範例，從其理論加以演繹、修正、試驗，如同 Khun 在科學結構革命中提到的「常態科學」。[4]學術社群的生手，開始進入研

[2]　陳百齡（2004）。尋找對話空間。**中華傳播學刊**，**5**，137-143。

[3]　張文強（2004）。學術工作合法性的反思。**中華傳播學刊**，**5**，105-130。

[4]　Kuhn, T. (1973). *The structure of scientific revolution*. Chicago, IL: The University of Chicago Press.

究群中可能要先盡量讀到社群稱道一時的文獻作品。若沒有依照典範，去回顧過去經驗研究的理論典範時，那麼這篇論文可能就會讓此學術社群的人感到陌生。之所以陌生，一方面可能是體例上的問題，亦即研究文獻應該在提出假設問題的前面，一方面可能是學術生手沒有熟悉這一社群使用的術語。就像是我剛剛所說的學術詞彙如「疏離」與「典範」，這些詞彙在社群間的解釋可能有共通性、也有其特殊性，唯有進入到其關注的文獻範疇或實際參與聆聽的過程中，才能明白關於問題探討的實用（pragmatic）情境。

　　以上說明學術社群中，文獻回顧的格式之精神在學術社群中被異化，專家生手的差異不應該是在這地方被突顯（誰讀的文獻多），假使印刷業沒有這麼發達，或許一個人在尋求對現象或概念的了解時，文獻來自日常生活中左鄰右舍或是自行觀察自然世界中的現象。文獻探討其根本目的就是要使先前的專家與新加入的生手，在社群中對議題討論有所對話而產生意義，這個意義儘管可能會因每個人認識情境不同而有所差異，但文獻探討精神難道不是強調對話嗎？為何有那麼多人會去比較誰讀得多？應該讀哪些大師呢？回到剛剛提到優先性的問題，或許有人認為根本不該問，因為當提到這個問題的時候，已經暗示了兩者必然有其優先的地位，但是如果不這樣去問，大家又怎麼會去思考文獻探討在學術社群中的位置呢？！

　　一個人可以完全不需要理論來進行研究嗎？當然不。我們不需要否定理論，但不應臣服所謂專家光環效應下的理論才能進行研究。如果理解理論是一種所謂「科學程序驗證」出來的東西，那麼我們可能就會認為一個研究生手應該先精通透徹專家的論述才能進行研究。但如果我們理解理論是一種「解釋想像世界方式」時，那麼每個人生存在社會中，面對身邊的遭遇多少都會有其解釋及相互驗證的現象，那麼理論其實無所不在，[5]包括自己的解釋方式也是一種理論。

　　譬如討論「愛」吧！這是我們人存在世界的具有相互需要而產生的活動，不論是父母之愛、兄弟姊妹之愛或戀人之愛，什麼是愛、如何愛、要怎麼愛大

5　鍾蔚文（1992）。常人的媒介理論（頁 93-106）。從媒介真實到主觀真實。臺北：正中書局。

家都自有說法，因為每個人都在愛活動經驗中產生這些識別，一個人不必說柏拉圖說愛是什麼，也不必說佛洛伊德說愛是什麼，就在愛的活動裡也或許說不出所以然來。但是研究「愛」的人就有他看世界的一套方式，來整理分類並試圖說出所有「愛的現象」，假想社會學家涂爾幹（Émile Durkheim）研究愛的社會真實，那麼他可能就會去試圖找出與愛關聯的社會規則現象與不規則現象，而跟從其理論架構的人，也就會跟隨這一套解釋的概念。而平常人即使沒有一套既定的解釋分類，但也會試圖去表達出來，可能是用歌曲填詞或手足舞蹈等創作來表示。

三、大師說遊戲

　　葉啟政教授就認為：「每個人都可以是社會學家」。[6]

　　他引述葛蘭西在《獄中札記》中的見解：所有人，即包含一般認為不學無術的人無產階級工人在內都是「哲學家」，每個人都有一套哲學觀且應當被尊重至少被承認。他並不否認社會學論述的正當性，如不是西方大師級如 Marx、Weber、Durkheim、Bourdieu、Baudrillard 等人的哲學思想編串起來而成一套知識體系，如何得到「社會學正當性」證書？

> 「我們不否認這些大師們的觀察、認知與思想能力可能比一般人都來得具有洞見，所展現的智慧也可以啟迪人們的心智，因此他們的著作確實有保存、學習與傳遞的價值。尤其把他們的心智見解連起來，加以排比、修飾、詮釋與批判，並建構成一套系統化的知識體系，確實有著一定的特殊社會意義，當然值得肯定也值得推廣。然而，我們還是不能不注意到，社會學中任何有關社會的論述，不管多麼具有洞見，也不管多麼具有啟發能力，原則上並不及等於『社會』的自身（在此姑

[6]　葉啟政（2001）。*社會學和本土化*。臺北：巨流，頁43。

且讓我們假設有社會這樣的東西）。更重要的，這樣的論述往往更非眾多芸芸眾生心目中的社會樣態。」[7]

在學術社群中的生手學徒，往往進入社會科學學門後，卻不能見葉啟政所說的內裡（社會學論述不等於社會自身）而只見形式（大師著作如引用大師著作等）。這就像是小時候玩的遊戲「老師說」一樣有趣。這裡簡單回憶那個玩法：在「老師說」這一個遊戲中，遊戲者被分做兩種角色老師、學生，當遊戲開始時，當老師的必須抓出不聽老師說話的人，像是我說：老師說手舉起來，那麼學生就要做出這個動作，但我說「老師說手舉起來」（做學生的手舉起來），「放下」，放下的學生就算淘汰，因為這一個遊戲的規則就是說，有加上「老師說」的動作才能夠執行，因此要說：「老師說放下」，學生才能放下。

表面上測驗反應能力的簡單遊戲，表現出來的卻是社會中老師與學生角色之間的權力關係，以及社會團體規約中反應不佳的角色會被淘汰，遊戲中的行動者為了避免被淘汰，而聚精會神地在遊戲規則的遵守上。遊戲好玩的地方就是「老師說」，這長期規約的角色功能，如果你願意也可以改為「校長說」、「警察說」、「偷渡客說」，可是很少這樣玩的原因，或許是因為實際執行社會功能的角色中，沒有其他像學校這麼具有「老師－學生」清楚的強制性，即使有人改變玩法，那麼角色之間的牽制也會改變，遊戲規則也會改變，像是改成「校長說」，那麼聽校長話的人可能就不是學生，而遊戲規則也可能會變化，從兒時遊戲就反映了社會，當然遊戲就是另外一個討論的東西。這裡要強調，學術場域就像遊戲一樣，參與遊戲的學生承受既存於學術圈中的規約，就像是「老師說」的規則一樣，覺得遊戲好玩的地方就是在規約中不被淘汰，因此學生努力注意規則與形式，使研究的注意力轉向純粹外在了，技術與方法就只像是量產出來的單一工具，文獻中經常出現「大師說」而流於形式的時候，就有點像是「老師說」一樣，研究者自己說什麼已經不重要，

[7]　同註6，引自頁43-44。

只要資料分析能自圓其說加上大師加持，那研究生產工作就算八九不離十了。

　　當然沒有人可以完全擺脫既成的一些預設概念來思考與認知現象，[8]如果把其他人說的當作自己說的，完全無視生命經驗中與那些人、與環境的交融過程，那麼這是一種幻覺；而如果只說他人說什麼，所以自己也如此說，那麼可能也要擔心鸚鵡學舌的窘境。學術活動中的文獻探討，說是既定的格式其實也不是，參考書目與注釋羅列的大師級說法，說穿了也只是「人與書」互動活動思維過程中的顯影而已。學術活動中理應彰顯的是整個人與研究對象中的交融，那「思維」活動的痕跡，向人闡釋研究者的心智活動的脈動。不論使用什麼符號工具在表現，就像是新聞或藝術作品，表現的視野總是受到其符號使用與敘事風格的影響而有所限制。

　　做學術研究的人與一般人最大不一樣地方，不是在去強調「誰說了什麼」，而是「對話」：所謂「開放的對話」特別是須要與研究者生命經驗中的問題產生對話。一般人在日常生活中也有自己的理論，也會常做引用，說誰說了什麼、做了什麼，所以自己所說的有道理，我們經常見身邊朋友若與電視交融的經驗多了，那麼導演、演員所說的對他們就很重要。佛教、基督教與回教的信徒們，不也是經常融入在那個信念薰陶中，經常在解釋現象的時候，就會說「誰說了什麼，所以我說了什麼」。不過這些過程都混雜了，學術界其實本來就具有一般人論述的思維特質，將各種說法羅列分類、比較、詮釋與批判，其實是對於有心經營特定體系知識系統者而言，這都是一種策略與手段，像是激進的基督教徒、佛教徒或回教徒就會在信念上不斷確定自身的正確，而運用或駁斥了各種說法，來強調你應該相信什麼，各行各業的人會運用「科學」術語來驗證自身的信念。

　　簡單地說，學術活動若成生產線的工作，就使之與自身疏離，即使做了再多研究、會用大名詞與理論，人在學術活動中仍是不自由的。我這樣的說法會被認為定義了「學術是以自由型態的方式存在」，這概念卻是未能驗證的前提，我使用「自由」一詞是要強調「心不為物所役的觀點」。若撇開文憑

8　同註6，頁45

不管，一個人也不在學術的圈圈裡以學術謀生，也沒有機會發表、升等、出書，那研究這個活動，對一個人他／她每日除了忙於三餐溫飽外，還佔有多重要的心理地位？學術活動物質上的成品，就像發表、升等、出書、職位，那都是可以用不同策略玩出來的，建基在人與人之間相互肯認的表面產品，客觀化的主觀產物。[9]

四、如何問答？關於研究問題的產生

一篇研究若與生命經驗結合的話，那麼這篇研究它是什麼樣的型態呢？應該這樣說吧，它有規則與格式嗎？

規則仍然是有的，畢竟學術規範先於研究者而存在，研究者在體例上如何羅列參考文獻或書目及引用格式，暫且擱置不做任性抵抗，暫時接受學術社群共享的文化與表現形式。這也不是不能改變，像是中華傳播學會從 2004 年起就有影像作品的發表，傳播學界也慢慢認同這樣的形式，那與媒介的特性有關，但是還沒有特定的體例，畢竟創作者的想法有時不僅只來自自身而已，有些可能來自閱讀，但學術社群也就不強調要將這些想法的對話表達出來，只要求需要那種如影視產業的娛樂化格式（故事大綱、導演簡歷、導演引言、影片參展經歷、工作職導演照），或許學術界在「研究型影像作品」規則的價值上處於混沌、未定型化的發展過程，不過這不是這裡的主題。

這裡認為一篇論文，不論是文字的或影像的，在體例上都有其社群規則，規則內也蘊含著某種意義與精神在，但是「論述」屬一種內容，就像是影像創作的運鏡、文學或新聞寫作的敘事，屬於研究者可自行應用的一種策略。我試圖思考，能與自身生命經驗對話的研究者樣貌：從哪裡提問？又如何答？如何看待「問與答」之間的關係？

9 Berger, P.; & Luckmann, T. (1967). *The social construction of reality.* Harmondsworth, UK. : Penguin.

（一）問不是問題、答不是答案

　　這裡認為與生命經驗結合的論文表現，應從研究者自身存在的日常生活提問開始展開對話，應秉持「問不是問題（ask is not question）、答不是答案（response is not answer）」以及「問是問（ask is ask）、答是答（response is response）」的研究態度。

　　問與答是研究者在不同場域中進行的自我思維活動。不論是否為研究者，一個人處於社會世界中，思維無不受到社會的影響，即使身體在社會空間中具有獨一無二的特性，但是其意識中卻必然需要與社會互動。簡單說，當人進入日常生活與一群人相處時，腦海中早已有理所當然的意識在身上，就像是我們在孩提時期學習符號時，這群人中與你關係親密的父母會拿起他們共同認為是紅色的東西教導你去「認識」這個顏色對應著「紅」這個字與聲音，並且在身心長期處於這樣的環境時，則視為「理所當然」。

　　若研究者不能抽離出社會性角色的自我來看待現象，那就像是孩提時期認識的階段，問問題是為了得到答案，問題與答案成為一種在思維結構中對應的產物，以致不管在哪種慾望的驅使下，寫一篇論文去生產「問題」時就要產出「答案」，沒有「答案」的研究就被認為很難說服自己與同儕。對研究者而言，相信人一定有立場、一定有選擇的前提下「問題不可能沒有答案」。然而這裡說「問不是問題、答不是答案」好像在玩文字遊戲，實際上在這觀點上研究者企圖去表達的是「研究是一種心智上的特殊活動」。

　　我認為，研究比較像是一種身心反思的實踐狀態。從 Bourdieu 的觀點來看，[10] 行動者時時刻刻都在發展生存策略，人進入情境時，或許結構是一種限制但不全是被動的狀態。他為人找到一種能動性的生機，也說明人不是一種程式化的存在。人具有能動性，儘管人有某種程度的彈性，卻又非扮演積極的角色，畢竟有「文化慣習」在身上，拉鋸與取捨的界線在哪裡？很難說人是被動與主動。因此當化身為研究者時，問問題需要更小心。為何？因為將經

[10] Bourdieu, P. (Nice, Richard Trans.). (1977). *Outline of a theory of practice*. Cambridge, UK: Cambridge University Press.

驗轉成符號的時候，已有自身文化的價值預設在裡面，主體是誰？好壞為何等等。因此在觀察對象的時候，始終都要保持對話態度，如果必須離開研究者角色需要提供確切答案時，那麼停止探究也只能視其為暫停的休止符，而不是終了。

另外，研究若是生產知識，那麼依照 Habermas 提到知識旨趣來看，[11]知識呈現的是研究者的一種慾望。這在方法論的討論中就說明這樣的關係，如實證主義者追求真實的慾望，進而宣稱自身客觀中立的位置發展出特定的策略，觀察社會現象的規則，而批判的學者如社會建構論者則對於這種真實的理解感到抗拒，因而在論述中應策略展現解放的慾望。問與答是一種研究行動者在某種慾望驅使下的能動表現，問與答必然有其作用的對象，亦即研究對象。在實證主義者的研究中會冀求尋找答案的特定關係，亦即對社會關係想像的假設，提出關聯性的答案，像是假設「男女與成績之間有所差異」，認定有所真實存在的關係，而這種關係需要藉由問卷等經驗資料來說明真實，在這種追求「真實」的慾望驅動下，預設了男女的差異與成績之間有所關係，因此可能就憑經驗資料說明這種狀況是否存在。在詮釋與批判研究中也會企圖去回答一些問題，不過這些問題不是預設好的，而是開放經驗式的詮釋或批判，像是討論後現代主義、社會建構論觀點，就會企圖去解構實證主義者對於「效度」即「外在世界真實程度」評斷的論述。[12]

（二）問與答是一種模糊中行動的狀態

因此「問不是問題、答不是答案」指的是研究者的狀態，問是一種活動，無固定的物產生（問題），答是一種活動，也無一種固定的物產生（答案），因此「問是問、答是答」，存在於研究活動的過程中，問與答活動在意識中對於研究對象主體形成很重要且相互依存。

在問與答的活動進行時，自我既非以中立客觀遙望對象，也不只是純粹

[11] Habermas, J. (1971). *Knowledge and human interest*. Boston, Mass: Beacon Press.

[12] Kvale, S. (1995). The social construction of reality. *Qualitative Inquiry, 1*(1), 19-40.

詮釋研究對象而已，而是將自我從主體中分離出來，具有研究意識的自我與在世存有的自我產生對話，研究的自我在第二人稱的位置，不斷進行對話、討論，[13]成為「我（研究的自我）對於自己（在世存有的自我）」的反思活動。

唐詩三百首賈島在其《尋隱者不遇》的詩中，巧妙地說明了這種狀態，詩是這樣寫的：「松下問童子，言師採藥去。只在此山中，雲深不知處？」。這首詩的意思大致上是說：賈島去山中拜訪久沒有謀面的朋友，但卻沒遇見他，因此在附近走走看看。就在一棵松樹下見到一位小朋友，於是走上前問：「小朋友你知道這家主人去哪嗎？」，小朋友答說：「你找我師父啊？」，賈島應聲說：「是的，我是你師父老朋友，他不在家嗎？去哪裡了呢？」小朋友說：「他去山上採藥草了。」於是他再問：「那是在山上哪裡啊？」小朋友回答說：「就在這座山裡面，你看就是在圍繞很多雲和霧很濃的那裡，可是確實的地點就不知道了。」

研究者就像賈島一般，而研究對象如那位朋友一般，其實他如果一定要「主動」找到那位朋友，那麼他可以繼續問下去，如進入山林，向附近住家打聽他的下落。不過那位朋友真的就在那座山中嗎？即使真的在那山中，濃濃的雲與霧，以及不斷遊走移動的友人，你要如何找到他呢？研究者在社會中是一個主動的角色，不斷的進行問答，與他人探口風的問答，也僅止於在那對象的影子，而非真身，研究者進入山林後，沒有任何人給予問答時，那麼問與答仍然處於意識中，因為抱持找到友人的慾望，在那雲霧繚繞中展開他的機智，去接近他，真正能找到他嗎？這裡不會有個答案。

[13] Bohman, J. (2003). Critical theory as practical knowledge: participants, observers, and critics. In S. P. Turner & P. A. Roth (Eds.), *The Blackwell guide to the philosophy of the social sciences* (pp. 91-109). Malden, MA: Blackwell.

五、方法論：學術使命感的前身

對我而言，做研究信念仍是處在不穩定的狀態，不穩定並不只是外在如經濟因素的牽扯，而是我在思考著：如果我不進入博士班或博士班畢業後，人不在學術界，我還能持續做學術性的研究嗎？如果可以，在忙碌之餘我的那股力量在哪裡呢？我書寫這篇短文的慾望，主要是希望藉此來為自身的學術生涯奠下基礎，能夠將自身研究活動的信念做理想性的賦予，期待保有持續研究的動能。根據自己研究的旨趣，試行一種「觀我」的研究，將前面觀點做實踐。

在討論一篇生命經驗結合的研究型態時，那麼研究者必然不能以他人的研究報告作為對象，因為研究者不能去以全然的身心狀態體會，一篇以學術語言符號化的研究報告，但是卻可從實作的過程中，去顯現這樣的研究型態。

這種研究型態是從日常生活的經驗中提問，並在問與答的活動中進行。這種研究實踐，前提是先拒絕向他人說明這個提問對他人的重要性，而是要先向自我提問，這篇研究對自我的重要性。並不是說這個問題不需要向他人說明與對話，而是應該在拒絕外在干擾，汲汲營營於尋求外在認可，而將自我慾望在研究中隱藏，就如實證主義般地宣稱客觀與價值中立，無意識的支配慾望，希望取得論述支配權。自我在研究中慾望的揭露，無形中對於研究的自我反思與實踐有所幫助。因為我在探索的過程中，最終會回到實踐的層次，將研究中意識到的問題，反諸實踐在自我日常生活中，像是女性主義說男性在會議中總是壓抑女性，因此有覺察實作的男性研究者，會更加在生活中意識到這樣問題，而不會下意識地去將壓抑女性的活動視為理所當然。

我嘗試書寫一篇簡短的論文，旨在說明並探究以生命經驗出發的提問怎麼開始？又怎麼回答？而先暫時將文獻探討與大師說遊戲放一邊。這個研究旨趣的前提是研究者認為從生命經驗出發的研究問題，才會使研究者強烈意識到進行一篇研究的驅動力，而就在提問題的時候，從自我揭露開始，才能在一開始就使研究活動與自我生命真正融合，而非外在驅動。

　　當時我無法言明與分類這種研究法，現在來看卻是「模擬」我為創作實務研究論文的一種路徑。希望藉由上述的討論，描述我當時自己怎麼託付給未來的自己一些訊息，這些思維進入到後續的實踐過程。

　　因此，我的學術任務為何？是本文研究的核心問題。

　　然而有人會懷疑，這是一個值得問的問題嗎？研究者的任務不應該是社會性的嗎？要符合社會期待的嗎？這種日常生活屬於個人的問題，為什麼要當作一篇研究來做呢？

　　對於研究社群來講，這似乎屬於個人問題無須多做研究，但這種心態是沒有考慮到研究活動的本質是什麼，而只注意到研究活動社群價值的應然面。「研究」這個活動對研究者而言是一種探索，然而探索的問題即使是「個人的」卻也是「社會的」。怎麼說呢？研究者探索過程即始於問題意識，這意識不可能獨立於生存環境而存在，看似是個人也是在社會互動狀態中形成，研究問題經由研究論文將意識具體化為書籍文字，傳達一種思緒的過程，一旦化為文字符號時則將對象主體被客觀化地在言語中呈現，研究一旦成形就將是社會的文化資產，成為某人對世界的對話錄。

　　研究者所探討的問題，即使是個人的且問題小到難以登上學術期刊的大雅之堂，但若拋棄這種外在的價值判準，回到研究者自身，這仍可以視為一篇有價值的研究，因為研究活動的探索，在最低的程度上仍是一種反思活動，與學術社群相互結合的問題固然重要，但研究活動的本質仍不能忽視。不然，只會在社會中形成競爭論述、相互攻訐而非真正能為「人」的思緒發展有所幫助，那麼大學所教的研究方法，最後也只會成為一種使人疏離自己的工具而已。

　　簡單來說，人們的意識包括研究者的內心皆深藏著「謎」。研究者所處的這個時代，不論是否有人統整後寫成史書，每個人所進行的書寫、影像紀錄等，皆視為當代史的作者，生存於現實生活本身之中。姑且不論歷史學上的正確性，每個人的書寫意識，為自己生存時代賦予意義。

　　我進入博士班後，第一年開始以電腦做有系統的日記與筆記，針對課堂

上的閱讀內容部分，而日記是研究者自身在生活中選擇性的事件。當時為了深入探討自身學術任務為何，不可能單純從其閱讀活動的思考來做詮釋，必然與其所處的環境互動，由其中互動中必然有觀念被研究者選擇，將研究者選擇記錄詮釋的觀念，依照研究問題可進行深入討論。正好研究者自身在過去有做日記的習慣，可以其日記中所選擇記錄的關鍵事件以及其詮釋的觀念，來做一個其學術任務的探討，而要怎麼揀選日記的內容呢？

　　學術訓練的場域往往會影響研究者對於自身定位與研究興趣的發展，因此學術場域中的互動相當重要，但研究者參與活動甚多，要如何挑選呢？在這裡強調應回到研究者所處環境中的脈絡來理解較為「關鍵的學術互動」。我進入政治大學接受學術訓練，同時也參與專家生手研究群以及健康傳播研究群的學術活動，但在四個月中其著力點仍在學業修課的範疇內，因此課外學術活動的日記先不揀選。

　　而我當時只修了政治大學的兩門必修課，即「方法論」與「學術志業導論」，學術志業導論以自由討論的形式進行，自由選擇讀物且隔週上課一次，這方面的討論對研究者而言較像是讀書會，其活動內容全記在課堂筆記而非日記中，因此學術志業導論根本無法由日記中揀選。另外一方面我選擇以方法論中課堂互動而產生的日記，主要還是原因還是在於這是政大獨有的訓練課程。

　　在博士班的訓練中，必要的訓練有三（必修），即方法論、學術志業導論以及傳播理論。其中以方法論最為特別，由政大專任教授鍾蔚文擔任訓練者，其課程內容設計以訓練反思性為主，目標強調「培養學術的創意」，不以了解指定讀物為目標，更要學習應用方法論之觀念，具體實踐於思考活動。

　　因此在「方法論」的互動中，無形導引思考我的學術任務，也就是現在創作實務與研究的前身，這裡我把「日記」當作「文獻資料」，將互動中印象深刻的對話拿來做研究者自身的學術任務詮釋。這樣做並無不妥，因為在當下選擇記錄下來的必有其意義，或許是那時我過去聞所未聞的觀點，或許是令其咀嚼深思的問題。所以後續揀選這些日記來分析，由於「日記」對個人而言

是特殊且有意義的文本，不像是有聞必錄的上課筆記，因此揀選的文本絕不
會如課堂週週都有。研究者修習方法論共十六週，揀選的日記十多篇，這十
多篇不能對應週次，只是有關於課堂活動過程中的選擇記錄。日記隨此研究
編列為附件，研究整體結構安排則是在下一節做文本分析，依照問題意識：
我的學術任務為何？來做詮釋。

六、學術探究：學習如何學習

我對未來學術任務提出三個問題，應該鍛鍊什麼？研究什麼？以及如何
定位？依照如斯問題去反覆閱讀文本，以詮釋提煉出來。

（一）鍛鍊什麼？學習如何學習

學術沒有本質上的定義，而我在課堂互動的經驗中所認識的學術，它的
特質在於「纖細」的功夫。然而這種「纖細」的功夫並不是指描繪真實的功
夫，而是研究者自身對於看待事物的敏感纖細的程度，這種「纖細」的程度是
沒有極限的，而做為學術研究者也必須不斷的在這方面勉勵自己，因為博士
班可說是高等教育中的最後訓練，博士班畢業後就需要自我要求，博士班不
過是為了未來打下研究者自我拓展深化能力的一種訓練，時時提醒自己在自
我訓練的過程中要勉強前進。我以下開始將引述日記的內容：

> 「『其實可能的話，每五年應該拿個博士』，他自嘲自己已經不行這樣
> 做了，但這句話無異是暗示大家，學問可得自修，而且不容易，每五年
> 的功夫，可當一篇成自身的巨作，也是研究活動的一階段，一個累積
> 的象徵，若在教學領域上，也可以砥礪自己不斷向上，『勉強前進』，
> 突破極限，不要吃了老本（只有念五年博班的老本）」（附錄二(三)：
> 勉強前進）

　　對我而言，閱讀某些外文文章理解時會產生詞意情境上的困惑，在日記中有省思語文與思考的問題，在這方面的討論上是這樣說的：

　　「我對自己的語言本能發展，有些期待。書寫應該是第一步，反而閱讀翻譯的『譯意』功夫又是另外一種訓練，用外語思考必須落實在書寫，用外語刺激母語的使用落實在閱讀時的譯意功夫。這意味著，外語文章可能需要讀超過三遍吧，我有那麼多時間嗎？學術文章可能我先練習到譯意就可以了，而一般評論文可以練到思考程度。我這樣安排我想是因為學術文章有很多 term 我可能一下不能掌握到其主要概念，當然就談不上使用」（附錄二(四)：語言本能）

　　實際上，閱讀不同語言的文章是能刺激想像力的，因為就維根斯坦談到語言遊戲的觀點，那麼每種語言的使用都是跟情境有關，閱讀文章的字義，以字典來解釋不一定能理解，要把字義放在作者整篇脈絡中，或許還能夠抓到，但是用母語表達的確有些吃力，但這試圖表達的過程中就是在刺激對於語彙使用的敏感度，往往在這個過程會使研究者用字遣詞更為豐富。除此之外，在之後還能發展出對應的策略：

　　「要使自己與互動對象感覺有勁，以閱讀的例子來看，當然是時間分配上與技巧上的問題，因為語言的障礙，所以時間上要分段閱讀，技巧上要針對特定作者寫作的文本上的敘事風格與語用的掌握，在這裡產生的另外一個歸因就是，外在的事物本身具有其特質，我可將自身進行不斷調整，與之互動到有勁的感覺：第一不是我去遷就它，就像是我一直用它的例子來做勉強的思考與內文內一些艱澀的用字，不應該就此停留，反而是以新例子、其他可替代的用字去理解；第二就是我與對象兩者是純粹互動的，需去摒除第三因素去閱讀，就像是鍾老師他寧可放下進度來讓我們閱讀，給我們一點時間與它互動，他希望

我們不要期待表現的用意就在此，」（附錄二(五)：尋覓有勁）

語言的問題只是反思實踐的開始，未來必然有許多問題可能比閱讀文章中語用情境差異還要複雜。此時訓練纖細功夫就會展現出來，學習如何學習。

「學問的東西要怎麼教呢？努力讀書是個基礎，如果博士訓練只能教書－這也就不怎麼高明，博士訓練是去 learn to learn。抓到重點、延伸、連結等，每個是一種能力。方法論的課程是要我們感覺到是在連結的訓練，用寫來練功夫。」（附錄二(十三)：把脈與想像）

（二）研究什麼？日常生活

做為社會的研究者，其研究題材就來自於日常生活，特別提「日常生活」就是要研究者注意，這是連自己都可能都習以為常到無法察覺的事物或概念，因此纖細的功夫應該從自身生活開始，這裡摘錄「看的三種能力」中，特別就提到「日常生活」作為研究起點的重要性：

「他感慨的認為，不知道是不是現在教育系統的問題，學生看到那種東西、那個現象，讀書忘了發現的喜悅，沒有那個喜悅的時候，這邊可以怎麼延伸哪些問題的時候就被遺忘。由於我們的視野平常有一種習慣的 level，他提出三種看的能力：（1）人的世界有不同的東西，可以用不同層次去看如巨大或顯微，像是俗民方法論，把對話蒐集起來，停頓幾秒，用什麼手勢、音調等 從紀錄開始就進入顯微的世界、（2）看到後台、（3）要看那最平常的例子。最容易看到，有一種 Ordinariness 學問喜歡找珍奇異獸，他舉的例子是最難得一見的，但是能從平凡事物中去看到，就是一種能力，平常現象後面有些軌道與秩序和驚奇，畢竟這些東西何等真實，使人忘了原來的虛妄，並且從 everyday life 找 pattern 與 structure。」（附錄二(十)：看的能力）

　　學術討論經常是日常生活中的基本問題，而實作研究的過程中，就會發現相同的概念在不同的時刻有些不同，如同人類學家研究送禮的行為，Bourdieu 就清楚指出同樣是「送禮」時間不同的象徵意義就有區別，而這就是行動者在情境下的策略。

> 「學術討論要回到根本的問題，任何的小事情切入與鋪陳就是在最後講大觀念，像是涂爾幹講什麼是社會性。一個典範後面在隱藏了什麼事實可以找，要問那問題的方式以及對人對事的觀點、它有什麼問題。……鍾老師給予的提醒很重要，不管有無走入學術界、進行學術寫作的時候都該思考一下，當然當我實作有問題時候，相信這也是必然經歷需要修改的經驗。套一句他的話：「同樣的源頭，河流的樣子也未必一樣。」（附錄二(十四)：源頭與支流）

　　日常生活之所以會令人習以為常，根植於人在活動中習慣性，使得許多事物都變得理所當然。研究的訓練像是藝術家一般，就是看得出層次來：能夠顯微、能夠深化，抱持著疑問的態度回頭看生活周遭習以為常的對話、活動，從那裡才會是做為一個社會的研究者。

（三）如何看待我的學術位置？

> 「一份論文抓到那個研究精神，並不是他擁有知識多而是他用知識去研究。」（附錄二(九)：批判展現靈活）

> 「看問題的時候，必須給自己一個前提，那就是每個問題都會有些不一樣，看看個案是什麼很重要，個案在情境中會轉變，……未來有機會帶學生，那麼講答案不如給予獨立思考重要，我思考很清楚、講得很清楚但不見得學生能清楚，能清楚是從不清楚中獨立思考鍛鍊出來的，並非系統地去講就是了」（附錄二(十五)：探索精神）

　　儘管可以從日常生活中找問題，但是必須抱持著：「每一個同樣的問題，在不同情境中都可能有所不同」，因此研究者進入到情境中的靈活性非常重要，研究總是像藝術創作一樣，對於不斷變化的現象做細膩的捉摸。在學術場域中，學門的界線不需要去劃分太過清楚，一個真正的學者，不會因為不在學術場域中而不能探究問題，研究者的學術總是在日常生活中進行，不斷地進行發問、討論，而我是哪個學派、研究是否得以發表，這些都是次要的問題，最重要的還是研究與生活實踐的關係。我當時這樣認為：

> 「讀書研究是生活實踐的轉折，讀書讀了這麼多年我有所體悟的當然是在生活實踐中感受到價值，就像是我寫的著作與小短文，促成的是我個人看待世界的觀念與實踐的決心，閱讀當然只是方便對話與思考敏銳而已，不管是那個大師的觀點，拋開饒口的術語與概念，你會發現每一段陳述是在表示他對現象的價值觀、看待方式等等，有些觀念甚至你很早就知道，像是世間沒有絕對的道理、能說出來的就不是道，但是正因為我們教育深受西方的影響，所以一些在傳統文化留下的諺語與價值觀沒有特地去彰顯，但目的可能都一樣，彰顯一種我們看待世界的方式。」（附錄二(七)：半個同事）

　　此外，我也從這堂課中的閱讀經驗與老師互動，發現了深入感受自身經驗是成為研究者的重要條件：

> 「當我做為作者時，表面力量經常在引用書寫時使用，同時也在書寫的時候將我的內隱力量表面化，但是內隱的力量主要是在生活實踐中出現，內隱的意思是說，閱讀成為我經驗世界的偶發條件之一，大量的閱讀只是在碰撞一種未知的條件形成，那當然與個人觀察重心有關，童年經驗與社會經驗的潛意識交雜作用的驅動力有關，只是這太難解釋，所以善於深入感受自身經驗者，才是一個研究者重要的條件，至

於大量的閱讀，不過是在習得一種文化圈內的共通語言使用，另一方面也只是提供一些條件而已，印證自身直覺的觀察，畢竟客觀是建立在相互主觀上，客觀化的、有效度的是建立在共同同意的文化圈中，沒有共同同意的只是在這個文化圈內沒有成為共識的生活實踐，但是它對個人而言還是非常具有效力的。」（附錄二(十二)：內隱力量）

　　一篇研究先不論對同儕社群有無價值，它是一個再思考的過程，促使一種自我再對話的可能。研究者也是生活世界的社會行動者，儘管寫一篇反思性的論文不能促使世界改變，但是當我看待世界的方式有些改變，那麼就會有想像的可能，一旦想像在馳騁時，那麼對於「我」作為「社會中行動」的研究者，我自身就是社會實踐的創作文化生態系裡的物種、文化景觀裡一隅，我本身就像是藝術作品一般，使社會更加多彩繽紛。

七、小結

　　前一節的短文，主要觀點是在研究者要重視從「自身生命經驗」提問，這種較傾向「自我問題」的實作策略上，就是將研究者的自我從當時的存有中抽離出來，將「過去的自我生活」客觀化、對象化，這種「分離自我」對我而言是很特別的嘗試，然而在實作過程中也顯示幾個問題。我看著過去的自我，以當時課堂中選擇記錄教授講的話居多，而較少對話紀錄，在問題意識導向下是否真的可以做為我未來發展的任務概念？研究過程中揀選日記的意識，是否排除掉應用於課堂外的互動紀錄？當時這份日記書寫問題仍是很多，但我稍微觸及從自己的「生命經驗」現象描述開始發問，研究上只採取日記法中的問與答作為主軸，而放棄其他同時間與我相遇的其他閱讀文本，簡樸地回到我當時經歷的情境紀錄，以此做為對話的對象資料。

　　「研究」這個活動，對於追求社會地位以及交換價值的人來看，越來越

形式化了。依據我前面對於研究這個活動的討論觀點，試著藉由向自我發問的實作，來思考以生命經驗出發的提問應怎麼開始？怎麼答？如果從提問一開始就疏離生命經驗的研究，即使有商業體系中的交換價值，也無法激起研究自身的熱情，更別提在不以研究為職業或沒有利益交換的時候會繼續進行下去。

　　我藉此機會反思討論了研究這個活動，目的也是希望學子們能夠先貼近日常生活中發問問題，而非只看到學科的形式而非內裡。研究本身是一種自我成長的活動，論文是否發表等都是次要的問題，如此研究活動的進行才能不受社會外在因素影響，而在工作之餘（即使研究變為工作），還能持續不斷下去，使個人得以藉由研究活動來自我展現。

　　每個人，不管他／她是學士、碩士或博士，研究這個活動，相信能幫助他／她在日常生活中看得更深、更多層次，並且讓思維中的色彩繽紛起來，而當開啟想像後，那麼每個人也都會在社會實踐中展現，使社會變得亮麗起來，研究者對於彼此的包容與尊重，也會浮現在討論或辯論中。社會學科的內裡「就是一種想像」，理論是「細緻化的產物」，不論從哪個理論開始，只要願意從生命經驗開始提問出發，那麼每個人都可能在不斷問與答的過程、身處的特殊情境中，深化了思考，並且對常識般內隱的理論提出修正與想像的可能。

　　任何人做什麼一開始都是不熟悉的生手，心中都會徬徨。我與許多朋友一樣對學術圈一開始並不瞭解，總是以艱澀難懂及象牙塔來形容。直到自己開始漸漸感受到學術圈內思想引領著我展開批判思考時，才驚覺這象牙塔與艱澀難懂只是當時不熟悉而已。藉此文發表，把研究這個活動做反思性書寫，並藉由前述日記的實作研究，來釐清自身的學術任務，也就是現在這本書描繪的創作研究，從博士班開始就醞釀已久的承諾與使命，或許我的煩惱也是現在許多剛接觸研究的人的煩惱，我想我的位置與價值就在這裡。這種試驗的實作，對我而言是有趣的思考遊戲，當作本書「創作實務研究」的種子來看待，而我所有論述也都在此背景下關注「學習如何學習」，於是把創作當作克

服疏離的態度，有了「創作作為一種學習形式」的觀念，也就統整所有理論與實務，成為創作實務研究的核心價值。

第二章｜創作實務與研究的途徑

＊發表於 2017，創作實務與研究：創造性學習的途徑，
藝術評論，頁 23-50。

一、創作搞什麼實務研究

　　2010 年，臺灣《文化創意產業發展法》通過，驅動臺灣教育體系將藝術、設計、傳播等創作科系與商業、管理等產業學科相互扣連。文學、科學、教育等傳統類科亦受到鼓舞，跨界尋求合作，修改課程結構、改頭換面，驅動新世代的課程與教學革新。早自 1980 年代開始，高等教育體系即反映人才培育的社會趨勢，如澳洲、英國等國家學術資格審查委員會接受實務導向研究的博士學位，英國藝術與人文研究委員會（Arts and Humanities Research Council, AHRC）更將創作實踐方面的實務研究定義為：「創造性產出或從事實踐為研究不可或缺的一部分」。[1]簡言之，創作實務與研究已為碩、博士高階人才培育的重要環節。

　　值得探究的是，諸如「實務導向、實務本位、創作實踐如研究」等術語，似乎是表達實務與研究之間彼此在創造性過程的理解與聯繫有相當密切，[2]意即創作可導引學術研究需要的洞見，但學術研究也可啟發創作實踐發展。何文玲指出，在歐美發展「實務研究」的概念脈絡，起於教育目標改變，強調

[1] 參見 Candy, L.(2006). *Practice based research: A guide,* CCS Report. Sydney, AU：University of Technology Sydney.

[2] 參見 Smith, H. &Dean, R. T. (2009). Introduction practice-led research, research-led practice: Towards the iterative cyclic web. In H. Smith and R. T. Dean(Eds). *Practice-led research, research-led practice in the creative arts*(pp.1-38). Edinburgh, SCO: Edinburgh University Press.

學習者覺知創作過程，把「自身創作歷程中的經驗與知識」當作研究內容，適用於各種工作室等創作空間。[3] 而莫特拉姆（Judith Mottram）檢索英國博士學位資料庫發現，創作實務研究乃藝術領域中的新現象，主要論題集中在討論創作實踐、研究與高等教育之間的關係，反映時代的主流論述與價值觀。[4] 這說明研究與實務的關係在實務的時代意義與研究價值定位中，仍具爭論性。

　　創作實務研究在藝術與設計領域行之有年，但在強調以創意為名的產業脈絡下，對於創造性教育思考有其重要性。因此本文研究目的有二：首先、探究「創作」與「研究」兩者，在實務上概念差異性與相似性。再者、詮釋創造性學習的意義樣貌。最後將上述目的轉化為問題，陳述如下：

1. 創作、研究與實務概念之間，在陳述中有何種差異的用法與指涉？
2. 不同用法下，有何相似或可共享的概念？
3. 如何表達在共享意念下表徵學習意義？
4. 在教育實務上有何種應用的可能性？

　　有鑑於此，本文旨在做創作實務與研究的概念討論，及所呈現出的實踐樣貌。由於「創作實務」與「研究實務」是待辯證觀念，但文中會使用「創作實踐」一詞，在用法上英文書寫都會呈現「practice」，就像是媒體識讀（強調批判閱讀的行為）與媒體素養（強調日常使用媒體的產製行為）有兩種翻譯方法，但英文都是呈現「media literacy」，但翻譯上則因應用法而顯示側重面向。因此這裡以幾篇中文書寫論文為主，統整用法如下：[5]、[6]

1. 創作實踐：著重在創作活動內容本身的形式與方法技巧，或創作活動本身的探索過程如自我探索、議題探索、文化探索、自然探索等，最後形式上會成為一個創作品。

[3] 參見何文玲（2011）。藝術與設計實務研究相關概念之分析。**藝術研究期刊**，**7**，27-57。

[4] 參見 Mottram, J.(2009). Asking questions of art: Higher education, research and creative practice. In H. Smith and R. T. Dean(Eds). *Practice-led research, research-led practice in the creative arts*(pp.229-251). Edinburgh, SCO: Edinburgh University Press.

[5] 參見呂琪昌（2016）。從實務導向研究的角度探討視覺藝術類。**藝術教育研究**，**31**，111-145。

[6] 參見鄧宗聖（2013）。藝術創作：發想與實踐——藝術本位研究的觀點。**視覺藝術論壇**，**8**，2-20。

2. 創作實務研究：創作實踐為基礎，形式上同時包含「文字」與「作品」的雙重文本，強調研究與創作的互動過程，類型有敘事陳述、主題探討或學術報告。

這裡仍有研究範圍限制，本研究以藝術教育領域範疇下，關於實務研究論述進行探究，歸納與推論範圍及其限制，上述名詞釋義後，這裡將以概念探究為方向，依據相關文獻論述進行討論，嘗試評述創作實務研究與創造性教育間的意義。

二、橫看成嶺側成峰：詮釋創作的三種路徑

藝術學科在教育體系中常受到忽略，如在英國高等教育體系中，文學系的傳統課程多關心「文學研究」，卻很少對創意寫作的「創作過程」做討論，創作被視為「業餘愛好」而非研究，[7] 此類現象假定歷史或批評研究應優先藝術的創作實踐，象徵知識應體現在「語言、數字」這種公眾能理解的範疇，非語言的符號（圖像、影像、音律）或無法言喻則排除在研究外。

有學者回顧創作、實務與研究的關係，大致上有三種用詞，包括實務研究（practice-related research）、實務本位研究（practice-based research）、實務導向研究（practice-led research），至少有三種不同詮釋的路徑：

1. 主體客體論：概念位置擺放的先後差異有主客之分與用法，[8] 實務研究代表理論先行、創作後進；實務本位研究代表創作為主、知識輔助解釋；實務導向研究代表創作過程就是建構新知識的論述，也比較接近創作實務。

2. 目的情境論：實務研究強調一般常態情境；實務本位研究創作，重視特定脈絡需要中貢獻知識與實踐結果，實務導向研究目的是提供新的理解與新

7　同註2。

8　參見何文玲與嚴貞（2011）。藝術與設計「實務研究」應用於大學藝術系學生創作發展之研究。**藝術教育研究**，**21**，85-110。

知。[9]比方說，「設計領域」中實務發展的新知識，是關於實務的真實情境與如何解決它；但「視覺藝術領域」卻強調創作過程中產生新知識，作品本身就扮演理解新知識的一部分。

3.意象氛圍論：就是指對「自己的創作做研究」，「意象」與「理論」都是實務研究的素材：[10]前者為創作者理念與風格形成的獨特性，後者則是強調作品被視為形成藝術之知識「氛圍」。作品既非理論之註腳，亦也不能與理論前後脫節，書寫除了如學術體例的規範外，破格使用闡述與意境的傳達以彰顯創造之意義，因此不同創作性質有哪些具體方法、步驟與策略，則為未來啟發創作實務的藝術教育有具體貢獻。

舉例來說，若創作者想要在作品裡營造「恐怖肅穆」的意象氛圍，但此意象不會無中生有，可能借用文化理論中死亡的顏色與符號，或是參考恐怖電影裡對人心恐懼的描繪而建構出自己的作品。

上述對相關概念的討論，企圖突顯研究角色會隨著實務需要而變化，實務本質上是根據實務者或實務情境需要而形成的問題與挑戰。

主從之間、目的情境之間，都可以是創作實務研究的起點。舉例來說，貝爾（Sharon Bell）以自身紀錄片創作為例，面對創作團隊夥伴的質疑：「紀錄片為什麼不能有感覺涉入？沒有情緒？」、「影片表現似乎難以讓人感同身受？」（being there），他反省該如何把田野調研的知識透過創作來傳遞（知識為主、創作為輔）？面對不同的觀眾群體，如何引導其投入感情連結（感情連接目的與涉入感較低的觀眾情境）？讓觀察與感覺在實務上有創意地轉換（影像表現意象、田野知識或訪談資料給予的氛圍）。[11]

[9]　參見 Candy, L (2011). Research and Creative Practice. In Linda Candy & Edmonds A. Edmonds (Eds.) *Interacting: Art, Research and the Creative Practitioner* (pp.33-59). Faringdon, UK: Libri Publishing Ltd.

[10]　參見劉豐榮（2004）。視覺藝術創作研究方法之理論基礎探析：以質化研究觀點為基礎。藝術教育研究，**8**，73-94。

[11]　Bell, S.(2009). The academic mode of production. In Hazel Smith and Roger T. Dean(Eds). *Practice-led research, research-led practice in the creative arts*(pp.252-264). Edinburgh, SCO: Edinburgh University Press.

　　然如同前述，設計、藝術、傳播等創作領域之實務情境與意義的解讀並
不相同，在設計領域可能特別會強調目的情境、而藝術領域則重視構成意象
的氣氛，進而影響其主從關係的界定。特別是在職能導向的教育環境中，創
作實務更易被聯想為職場實務，[12]過度重視創作實務的真實問題來自組織機
構，而忽略自主創造的實務情境，如過度關注影像製作的機構內發生的問題，
忽略獨立製片創作中產生的問題。如此將有利於將學院的學術知識導向機構
的氛圍，卻不利於有機自主的創作氛圍，造成學院創作實務知識的偏重並失
去創造性的彈性。

三、我建構的不是知識

　　概念間的區分，實際上考慮的是行動價值的選擇與取捨，雖利於行動卻
不利於反省。如果我們將「主體客體、目的情境、意象氣氛」之間視為非對立
的概念，而比較像是一種創作實務發展歷程的思考方向，可以構成心智發展
的空間。用沙利文（Graeme Sullivan）以藝術本位研究解釋「藝術創作」，這
是一個人類參與創造與批判的一種形式，可以概念化為研究行為（art practice
is a creative and critical form of human engagement that can be conceptualized as
research），從前後期的研究脈絡中找到相關論述。[13]、[14]這裡歸納主要論點，
就是「藝術實踐本身就是人類智識展現」，但為何強調「智識」（intelligence）
而非「知識」（knowledge）：[15]前者則意指有能力應用知識與轉化舊經驗處理
新的問題情境，近似語用中「行中知之」的感知層面；後者意指資訊特質，從

[12] 參見鄧宗聖（2012）。論藝術本位的文化創意教育。**教育資料與研究**，**105**，65-90。

[13] 參見 Sullivan, G. (2005). *Art practice as research: Inquiry in the visual arts*. Thousand Oaks, CA: Sage.

[14] 參見 Sullivan, G. (2009). Making space: The purpose and place of practice-led research. In H. Smith and R. T. Dean(Eds). *Practice-led research, research-led practice in the creative arts* (pp.41-65). Edinburgh, SCO: Edinburgh University Press.

[15] 參見鄧宗聖（2016）。創作中學習：臺灣視覺媒體創作碩士之個案探究。**藝術學報**，**12**(1)，199-231。

舊經驗歸納獲得的事實，亦或原理原則等，作為處理新問題時的背景，近似常語用中的「知而後行」的認知層面。

因此這裡歸納個案在情境中的知識信念與樣貌，意指站在舊經驗與新經驗之間、應用與轉化之間、認知與感知之間的狀態。創作實務研究與一般研究共享的價值觀是：「創造新的知識」，而實務導向研究更應強調透過系列的研究提供個人或社群以新的途徑或方式觀看與理解事物，豐富理論與概念的層次。史密斯（Hazel Smith）與迪恩（Roger T. Dean）為避免實務與研究二分法帶來不必要的困擾，強調這是一個「移動空間」的觀念。[16]「移動空間」的創意之處在於，創作實踐過程與研究過程之間是在理念產生時彼此相互連結並形成創作者行動網絡的一種經驗。

以攝影創作為例，攝影師將「動態攝影實務」（The practice motion photography）與「完形理論」（gestalt theory）結合，可以創造出特殊的拍攝理論與技巧，激發出一種創作行動往學術研究移動。完形理論與創作實務相互補充，攝影師的作品可以考驗完形理論的實踐觀點、但也可以作為補充完形理論不足的實踐經驗。完形理論可以形塑作品的氛圍，亦可以成就攝影師的意念；考驗或發展可以是攝影創作的目的，建構觀眾新型態的視覺經驗可以是一種攝影師思考的情境。無論從順時針或逆時針方向來看，理論的創造或作品的創造都能相輔相成。

把自身創作實踐作為一個研究，以明辨智識從何開始？反映何種價值選擇？及其如何發展？以明晰其創作的精神性內容。創作包括自我探索、藝術探索、文化與生態等議題探索等，[17]乃「真實生活實務」的一部分。在此意義下，創作實踐本身，已經不是技術層次的意涵，還包括在作品中表達了新觀念、過程與技術的實踐，整合實務與研究之間各種微妙之互動關係。坎迪（Linda Candy）提出「實踐、理論與評估」，分別代表一種層次，三位一體：

[16] 參見劉豐榮（2010）。精神性取向全人藝術創作教學之理由與內容層面：後現代以後之學院藝術。*視覺藝術論壇*，**5**，2-27。

[17] 同註2。

實踐層次代表作品產出、理論層次代表批判準則與概念框架產出、評估層次
代表結果與影響產出，彼此關聯而形成新知識。這與國內劉豐榮創作實務教
育中的四層面、六種關聯的精神性整合相互呼應：探索就是實務，理論之意
義選擇之觀點，研究過程就是創作實務過程。[18]

　　整體觀之，創作實務研究包含創作者與作品，過程本身成為研究檔案，
創作者之引述與閱歷自然成為其關聯的探索資料，乃智識生產歷程，仔細探
究仍涉及其來源選擇、產出方法、論述、理論、典範等學術層次，建構如「科
學般」卻不同於科學的研究行動。

四、不言如何喻？放大感受的解析度

　　透過想像，創作實務研究是一種智識空間的移動，各種方向都有機會建
構出特殊的創作作品。事實上，真實的創作歷程並非井然有序，也許是在看
似不相干的點與點之間跳躍而相連，在創意的交織中編織出意義之網。由於
作品不會說話，使用語言說明作品與歷程成為一種賦予理解作品發生的脈絡
與氛圍。

　　由於創作歷程本身就是主觀、感性與獨特，因此感性思考、理性方法的
選擇能允許第一人稱的敘事方式，像是說一個故事，以混合、非既定、自創的
研究與創作方法進行。[19]

　　創作氛圍要如何呈現？主要是以「理念形成」為經線、「創作省思」為緯
線，兩條輔助線移動的交錯處則成為「歷程與情境」的評析，點與點之間的表
面則形成獨特創作經驗之紋理，闡述獨特創作經驗之闡明、洞察與呈現。[20] 由

[18] 同註 16。

[19] 參見 陳靜璇與吳宜澄（2011）。藝術領域研究方法之探討：以創作類研究為主之分析。**藝術學刊**，
2（1），109-136。

[20] 同註 10。

於創作者不可能像科學研究一樣，要求自己置身事外、操縱儀器實驗，自身位置、學門知識與方法學都可能是影響自己判斷的因素。在現象學的意義下，透過藝術批評方法的「描述、闡釋、評價與主題化」的反思觀察，即能從創作實務經驗中透過「去脈絡化」（經驗中通則，如油畫中不改變明彩度來處理陰影）與「再脈絡化」（通則中應用，如此一技法不同於野獸派與印象派通則，探討如何應用在版畫或水彩媒材表現效果）的策略定位創作實務。

舉例來說，一位藝術教育工作者為了要嘗試探討這種創作實踐過程，親自利用數位媒材中提供的各種筆工具速寫畫作進行實驗：透過錄影方式，以一分鐘為單位擷取畫面定拍，然後利用 16 分鐘完成並且截取的紀錄片段進行回顧反思。這 16 格影像片段代表了一個從無到有的創作歷程，她重新回顧每一個片段時（描述），詞句描繪當下實踐之用眼觀察與動手描繪間來回的思考註解（闡釋），詞語中評價觀察、焦點浮現、深度描繪、失焦再試、再嘗試新媒材、持續描繪、焦點主題逐步浮現等對創作歷程的意義（評價），並進一步嘗試說明創作是意念再生與重新雕琢的過程，既具創造生產性，也兼具批判、冒險與恐懼的歷程，書寫是探詢與尋找的註腳（主題化）。此一簡短卻具創造性的創作歷程實驗可以嘗試提取「一分鐘紀錄」概念，論述以此研究各種以視覺繪畫創作歷程的可能性（去脈絡化），也可以試圖將其根據表演藝術或媒體藝術的創作歷程特徵，重新打造與設計此一概念為不同領域創作者探索運用（去脈絡化）。

劉豐榮統整當代藝術創造性的範疇，將藝術的實務研究、藝術本位研究等論述皆視為「探究範疇」的創造，其應用與學習之重點在於：「用語言與理論思考且整合於實務，闡釋作品之意義，作品與研究中探尋知識」。[21] 沙利文則提出論述探究過程，涉及創作的「行動」與「批判反思」兩部分，具體表現在引用（cite）、洞見（sight）與場所（site）三個部分。[22] 有研究曾藉上述

[21] 參見劉豐榮（2012）。西方當代藝術之創造性及其對大學水墨教學之啟示。**藝術研究期刊**，**8**，113-124。

[22] 同註 14。

作為創作陳述的導引指標，檢視傳播藝術碩士的創作個案，討論相關的行動與批判反思的陳述。[23]再說，前面舉例的「完形心理學」乃心理學科，原先並非為藝術創作研究發展而來，但對許多視覺藝術相關創作者而言，跨脈絡地進入到完形理論的分析結果，卻意外獲得跨脈絡的啟發，如蔡芳姿在數位影像設計的創作研究中，就試圖擴大詮釋「群化原則」對影像創作的創意啟發性（跨脈絡啟發），再將其轉入實際創作過程評估群化原則中「接近律、相似律、連續律、單純性與完整性」等創作實驗，利用三套作品實驗後來評估群化原則使用的時機與價值（探索洞見）。[24]

最後，創作者反思當前設計職場真實情境中過度花費心力在軟體操作與學習的面向，並進一步論述數位工具與數位設計之間的多元性與互動性應如何在理論研究中被誘導產生（場所內省）。格林伍德（Janinka Greenwood）亦以戲劇工作坊中創作個案為例，透過觀察以闡述身體為媒材（跨脈絡啟發）的創作歷程，探索身體如何詮釋人與人的關係（探索洞見），甚至還包括複雜的社會與文化認同（場所內省）。[25]

總體觀之，處理複雜獨特的經驗，透過論述至少展現三種層次特徵：(一)從主題構思到作品發展經歷的經驗層次；(二)反思觀察的意義層次；(三)去脈絡化與再脈絡化的價值層次。通常，我們會將使用媒材與跨脈絡的領域知識（範例、理論）結構在經驗層次；問題情境、社群邂逅則可能結構在反思觀察的意義層次；再從反思中討論該如何應用創作原則與行動限制與範圍，並將此結構在去脈絡化與再脈絡化的價值層次。三種層次的論述交織著描述、闡釋、評價與主題化的陳述加以展現。

[23] 同註 15。

[24] 參見蔡芳姿（2004）。**完形心理學群化原則應用於數位影像設計的創作研究**。國立臺灣師範大學碩士論文。

[25] Greenwood, J. (2013). Arts-based research: Weaving magic and meaning. *International Journal of Education & the Arts, 13*, Retrieved from: http://www.ijea.org/v13i1/.

五、邀請來聽我的創作故事

　　澄清觀念之後回到教育場域，應用在學習個體的創造力激發上，我們可以關注其精神性轉化與自我形成的歷程。[26]趙國平曾指出創作實務的學習並「沒有固定答案的冒險歷程」，每個人好像是教育中的「異質性他者」（alterity），允許大膽、冒險、越界，在規則界線內外間移動。[27]如果期盼教育過程與結果不在於「複製」而是「創新」，那麼即便每個人在同一間教室、面對同一位老師，也都應能發掘自己的個性與情感，在文化底蘊下發展出創新的作品。

　　因此，應讓學生接觸到陌生感並保持「開放的可能性」，而不是給予已知安全路徑中達到預定目的地。如此一來，師生的互動關係就已非單純知識傳播和指導，不同於規訓、社會化的教育，而是期待讓學生在自由中脫穎而出成為獨特、奇異的學習主體。但如何才能做到呢？沙利文強調創作衝動最明顯的企圖是表現在「尋找超出已知」的關鍵點為起點，將探索未知與破壞已知視為創作實踐研究的內在動力，具體將創作學習反映於作品與創作論述。[28]巴羅（Thomas E. Barone）與艾斯納（Eilliot W. Eisner）用「雨傘」概念比喻，可以將這種創作實務研究當作學習者的自我敘事、鑑賞或非語言的情感表達，可藉第一人稱（創作者）與第三人稱（研究者）的敘事樣貌，結合多種文學形式或非語言的資料形態展示其獨特的觀察。[29]

　　用坎曼爾—泰勒的話來說，表現上可以是「混搭形式」（hybrid forms）表現，[30]藉此模糊認知上的侷限，跨越類型與類型間的明顯界線，例如主張「藝

[26] 同註 16。

[27] 參見 Zhao, G. (2014). Art as alterity in education. *Educational Theory, 64*, 245-259.

[28] 同註 14。

[29] Barone, T. E., & Eisner, E. W.(1997). Art-based educational research. In Richard M. Jaeger (Ed). *Complementary methods for research in education*(pp.95-109). Washington, DC: American educational Research Association.

[30] Cahnmann-Taylor, M. (2008). Arts-based research: Histories and new directions. In M. Cahnmann-Taylor

術性學術」（ScholArtistry）的教育學家或社會學家，整合文學、視覺與表演藝術等，以探究人類存有情境；又如「研究者、教師、藝術家三位一體」A/r/tography 的教育學者將課程視為美學文本探索課程與教學實踐等複合概念，教育活動中學術與藝術間有其創造性的連結。

如何將創作實務研究帶入教育？凱（Lisa Kay）研究自身創作珠串拼貼作品的實務過程，藉此探索在教育學上的意義。凱以珠串創作為主題，每一「串接部分」，都再現創作者的意念與象徵，串連生命歷程及其意義的敘說。[31] 她利用「自傳方法」，以敘說自我生命歷程的方式，來建構每一顆「珠串」作為「創作材料」的意義，隨後以質性訪談方法引導學生進行創作自我敘說，幫每個材料做意義的情感賦予。在問答往返之間，教學如同劇場的對話書寫，形構每位創作學習者的關懷對象、情境與場域，讓師生間從話語成為作品創作意念的非語言之意義脈絡。創作結束後則以藝術批評的方式，反思利用「自傳法」、「訪談法」與「敘說法」應用於創作實務的意義與價值。

此一案例展現巴羅與艾斯納所言的雨傘樣貌：有對話書寫、非語言作品展示與研究方法論述的混搭（自傳法乃引導出材料意義的詮釋、訪談法乃用於實際互動情境的導引），能透過創作實務研究創造教育場域中特殊使用意義與功能。[32]坎曼爾—泰勒所言之混搭亦出現在轉換教育者與學習者共同成為研究角色，但仍保持我（創作）與他者（參與）的脈絡，應用自我經驗的知識與詮釋不會產生斷裂，如此同儕間也形成彼此創作支持的團體。[33]從後現代角度來看，創作實務具社會性的參與及認識論上的謙遜（epistemologically humble），解放傳統教育場域間的權力關係；[34]換句話說，創作實務研究讓教

& R. Siegesmund (Eds.). *Arts-based research in education: Foundations for practice* (pp.3-15). New York, NY: Routledge.

[31] 參見 Kay, L. (2013). Bead collage: An arts-based research method. *International Journal of Education & the Arts, 14*(3), Retrieved from http://www.ijea.org/v14n3/

[32] 同註 29。

[33] 同註 30。

[34] 參考 Barone, T. (2008). How art-based research can change minds. In M. Cahnmann-Taylor and R.

育場域具有開放性的解放意圖、不定於一尊的特徵。

　　教育場域中，應用創作實務研究之目的不在於促進職業功能、獲得事實性的答案或結論，而是透過創作看到每個人如何詮釋這個世界，藉此增進豐富的觀點。我們可以在多樣與單一之間、特殊與一般之間、美學與真實之間、問題與答案之間、創造與逼真之間等五組關係中思考教育應用的可能性。[35]

　　然則在教育實務上，經常需要面對評量的課題。創作本身開放特質，經常容易被質疑，諸如何評量與品質的問題。此外創作強調獨特性時，難道創作作品間就無法區辨何者比較優異？這裡從藝術批評的角度來看，教育實務上任何學員作品仍能作批評與討論，但前提是：要先討論的是如何發展批評的準則。因此如何培養創作學習者能共同成為鑑賞的社群，需要時間的醞釀與事前的準備。舉例來說，從大家公認的典範作品中，可嘗試發展關於理解、技術等鑑賞指標或批評性的觀點，[36]以豐富非語言教育的智識觀察。

　　以史密斯與迪恩個案為例，他們把創作社群分為同儕審查與公眾參與鑑賞兩階段：同儕審查在論文上可作為領域認同的價值論述，而公眾參與鑑賞則涉及作品意義溝通層面的文化論述，彼此面對不同的群眾，對創作者學習亦有不同的影響。[37]比方說在視覺媒體創作領域中，就認為紀錄片或劇情片創作學習者須透過映演作品的方式，來促進自我對作品反思與討論並形成其後期的創作論述。換言之，創作實踐研究的品質與價值，在不同創作領域應會有不同的見解與看法，這並非是說各創作領域對創作品有一致而固定的價值，而是說該領域結構在不同的文化脈絡下，可能成為創作領域中形塑創作論述的另一種認同力量，就如前述艾斯納提到的五組對於創作研究生產知識目的

Siegesmund (Eds.). *Arts-based research in education: Foundations for practice* (pp.28-49). New York, NY: Routledge.

[35] 參考 Eisner, E. (2008). Persistent tensions in art-based research, . In Melisa Cahnmann-Taylor and Richard Siegesmund (Eds.). *Arts-based research in education: Foundations for practice* (pp.16-27). New York, NY: Routledge.

[36] 同註 30。

[37] 同註 2。

中處於緊張關係，從領域知識觀或社會經濟脈絡的力量亦可能結構於創作實踐的研究中，將其方法、策略與步驟形塑與論述中。[38]

在學院教育系統中，藝術與人文學科乃「領域導向」（discipline-centred）的內部系統，但創作實務研究則是強調將各種領域視為「從已知到未知」的探險移動，而不是傳統方法學意義下的對創作資料「蒐集」（collection），而是「資料創作」（data creation）用以回應創作者面對情境的應用能力。[39]

坎迪在「創意與認知實驗室」（Creativity & Cognition Studios）的社群中摸索，並建構出實務導向研究的導引手冊，[40]其中論文綱要的書寫指引上就區分為「概要、藝術回顧、方法、基礎工作、新研究、結果討論、結論與文獻」等七部分，從藝術回顧開始就著重跨脈絡地、批判性地探討過去作品，以提供新的結構觀點，並透過方法描述已知方法效果案例推動前進，看似一般研究，但其特殊之處在於：「基礎工作」獨立出一章，用以描述進行實際創作前的早期工作，論述其認知與創意發展的脈絡，還有「新研究」獨立出一章，藉此敘說創作生產過程中對探索進展的問與答，以彰顯個人創造性的困惑與進展。就此可知，創作實務研究的應用已不是蒐集資料去做傳統文獻探討的歸納與演繹，而是為創作預先準備開啟新視野。

據此，創作實務研究背後的一項重要假設是：所有參與創作的學生所面對的都是不同的問題與情境，不能用一模一樣的方式來評量或相互比較，而是透過理解：關於學生對自己創作實務研究的行動與反思，在自由選擇表達的方式下，觀察其創作歷程中面對真實世界的心理感受以及處理過程。

整體來說，教育場域中應用創作實務研究的包含外顯策略與內隱意義：

外顯策略：創作鼓勵多元多樣的自我表現與評量，就學習上可能有助樂於創造的氛圍，在創作實務的過程中，直接接觸的真實情境、理解真實的學習狀況。比方說氣候變遷是乃科學議題，但應用在教育實務中透過諸如攝影、

[38]　同註 35。

[39]　同註 14。

[40]　同註 1。

繪畫、戲劇、舞蹈等，讓創作學習者真實接觸臺灣可能受氣候變遷影響的區域，了解學科知識外，並思考促使大眾關心的外顯策略。最後作品結果所展現的形式與內容，就非常有可能不同於歐美國家創作者，也有助於讓臺灣民眾透過創作作品的外顯策略，來理解不同學科討論的議題及其知識。

內隱意義：創作學習歷程中，每個學習者有自身獨一無二的個性，這反映每個人個性中的特質及結構在學習者身上的社會、文化符碼。繼續以氣候變遷創作議題來看，不同學科知識在創作中去脈絡化地整合，創作者可以應用全球科學家通用的科學符碼，包括工廠煙囪排碳、融冰、北極熊失去棲地等，但同時在自己探索研究中，深入自己的個性與文化符碼的理解，於是在符碼混搭使用時重新操作色彩符碼，以彰顯對於氣候變遷可能來臨的個性與情緒，又或是操作景觀符碼，以彰顯地方對某些自然生態或文化區域關心的存在。

六、始於自我的探險與跨界

本研究經過辯證方法，有以下三點結論，回應研究目的與問題：

首先，發現創作、研究與實務概念在差異辯證中，「實務導向、實務研究、實務本位」等概念，主要指涉知識在創作實踐中主體與客體之分，於是理論如何使用？實務研究的產出情境為何？成為字詞概念陳述解釋的源頭。

再者，儘管上述概念在陳述中有不同用法與指涉，但彼此在藝術教育的理論觀點下，在目的上彼此相似，共享具探索性、批判性的實踐，可用精神性與智識發展來作為統整性的概念媒介。

最後，在共享精神性與智識發展的前提下，教育實務上所著重的是從行動到反思的觀察，透過創作論述整理主觀、感性與獨特的主觀情感與客觀經驗，容許以第一人稱敘事方式，混搭去脈絡化的知識引用、真實情境探究中文化與社會脈絡下產生的洞見、以及於不同場所遭遇問題下方法的整合。上

述可應用於不同學科，以議題為取向的教育實務，強調創造性學習的行動與意義。

　　在藝術教育的範疇下，創作實務研究對於教育實務最有可能的貢獻就是：營造創造性學習的氣氛發展。從前述辯證與推論「藝術」本身乃創造性學習的基礎，創造性個體能引領創造性的群體，創造性群體亦能鼓舞創造性的個體，處在易於創作與樂於創作的教育環境，是創造性教育議題的基礎。

　　在應用面上，創作實務研究應是跨學科、整合學科的角色。因此，創作本身帶來的就是學習將知識轉化，包括：透過外顯策略與內隱意義來呈現一個議題或問題，而非單一學科主題；側重在表達與參與多元，而非單元知識的記憶與測驗；在議題中是用美學形式來接近真實問題；讓學習主體的個性、殊異性能在表現過程中創造出來。用簡單的譬喻，可理解成柏拉圖的「對話錄」，創作實務研究好像是一份作品的紀錄檔案，將流動於創作者靈感間的思想、內外在的對話與質問、探究與行動，記錄成可視的書寫，對創作學習者而言，創造過程就是一個生命故事，論述交織成創作者外顯策略與內隱意義的潛台詞。回到評量時，真正重要的不是這些問題的答案，是這個探究、書寫的過程，對創造性的教育實踐應有所反思與啟發。每位致力於學科特質表達的創作者，若能從自身位置出發，進行創作實務研究，實際上也就幫助大家理解每一位獨特的「我」如何應用所屬文化社會團體的特質，轉化加諸於身的文化知識與創意論述，根據自身語言、興趣、利益與知識，攤開成就整個文化群體的一部分。

　　因此，在教育實務上創作實務研究也可以被視為一種認識探索自我與文化的媒介，自我批評與鑑賞的過程，「今日之我」與「昨日之我」的一種相遇。換言之，創作為媒介其實務研究則使學習者更懂得欣賞自己、更有自信，進一步則能懂得鑑賞自己對未來精益求精，在論述中不僅看到亦能感受到微妙複雜或重要的事物。創造性學習是整合性概念，因此未來面對許多社會議題，本身就會有跨學科的接觸，就如先前提到氣候變遷的議題，對創造性人才而言，所有學科知識都可能只是一個畫面、一首音樂、一個動作設計的符

碼，真正在作品中所整合展現的，不只是探究議題中所接觸的知識或社會文化符碼，更包含經過理解自我個性並創造性處理後的創造性符碼。

目前，臺灣高等教育機構在通識教育中或多或少是會提供欣賞與鑑賞的課程，從鑑賞他人作品中培養欣賞能力。但從本研究的觀點即便是專業學科，若能將專注、敏銳與自覺放在議題取向的創作作品發展，如此就有可能把學習者放入真實的社會情境，跨學科理解社會情境與自我作品間的關聯性。整體學習過程無法安排井然有序，不是線性的因果關係很難立刻透過測驗來驗收學習效果，但卻有機會讓師生關係在形塑作品過程中提供一種靈活性，感知在成千上萬可能性中，為何當前的此時此刻最適合這種選擇。

最後，任何創作活動中從觀察到選擇素材，從組織素材到創造性的處理，不可能不涉及實務情境中的價值判斷。未來若教育場域應用創作實務研究於議題討論，那麼藝術、設計、傳播等創意學科自然有可能學習者的素養，文化創意環境中的氛圍，而不會僅是把這些藝術、設計與傳播等表現性學科，當作一種工具性、輔助性的角色來對待，教育環境則可能真正形塑鼓勵創造的學習氛圍，以創作實踐媒介多元參與的文化生活圈。

第三章｜創作者的心靈

＊發表於 2016，如何激發「創作心靈」：創作學習的概念探究，
視覺藝術論壇，頁 2-22。

一、我感受我心靈的呼吸

　　我們自嬰兒起就已經會用哭鬧引人注意自己的需求，用嘴角上揚、噗噗一笑表達對父母關懷的喜愛。無論是想要建立關係的簡單招呼、問安，或發展親密的竊竊私語，有時想在緊張忙碌的步調裡享受一種放鬆，回歸身心自然的狀態。這些熟悉的生活情境，都可以廣義地解釋為一種「創造」，用聲音創造被注意的行為、用笑容創造舒服的感覺，可見人類與生俱來地使用身體的各種姿態，就已經隱藏傳達情感的訊息。

　　然則，成長過程中在社會文化洗禮下，與生俱來的創造性被忽略了。大眾建構出對創作的迷思不外乎是天才、苦難、失常等，連帶框限我們對於創作的意義，忽略創作本來是一種心靈的呼吸，對我們學習自我成長具有極大的幫助，把它當作外在而非內在本身的需要。

　　那又為什麼創作成為外在而非內在呢？人生來就想掌握並支配事物，但支配力量會化身為種種論述與法則，無形地存在於心。我們生來想要理解生命的意義，但該成為什麼人？如何生活？都有來自於傳統與社會文化裡的無名影響，使我們無法意識到自己能脫離於外。每個人其實無法離開群體的社會性存在，使得我們降低對自我獨特性的期待，只有在如傳統、權威、法律或正確性等話語中可以獲得某種安全感。每個人透過眾多的他者組成自我，在短暫生命中抗拒這些支配力量經常是使之煩惱的源頭。

　　創作之所以稱之為心靈的呼吸，是一種存在意識上對支配力量的否定與拒絕：讓他者為此心靈做存在的論述。在肉體腐朽前每個心靈是一種有主體意識的存在。當我意識到主體是以話語性存在時，那我亦是他人生命裡的風景，反之亦然。社會中支配秩序的無名力量與集體心靈，是忽略個人創造性的。因此若想從此支配中解放，那麼此種內在需求，皆以「創作」為名而來。在創作的心靈裡面沒有是非對錯，每個我可以去表達好惡，那是成就我成為我的必要。但我能欣賞我的好惡，欣賞每個我所喜歡的、也欣賞我討厭的。喜惡是個體創造出來的現象，接受自己所喜惡條件下所創造出來的各種語言、行為與現象（我會為我喜歡的付出，卻迴避我所討厭的），都是自我形成的一部分。

　　創作其實源自於好奇、疑惑，確認自己的問題意識後，想著該如何表達，就像是寶寶的哭聲、微笑一樣，創作就在想要表達的「意圖」與具體呈現的「方案」間，彼此來來回回地試探形塑手邊的作品，在這實踐中省思、調整與自我再生等歷程。這裡想把這稱為「創作心靈」：「創作者從意圖到方案之身心狀態」，由於我們會因為創作認識並探究自己想要表達的那個記憶，認識事物的認知中具有的情緒，並試圖嘗試解決或回應這樣的情緒，因此產生了諸多的自主學習行為與過程，也是前面提到創作對學習成長有極大的幫助。在學習成長的殿堂裡，創作是自我與他人主體間相互理解的活動，主體彼此交織自己的喜惡，像是觀光風景般，在不同旅途中選擇不斷移動身體去選擇觀看的位置，儘管他人是生命的陪伴、經歷裡的座標，但心裡的風景得用自己的眼睛去看、去感受。

　　或許可以說創作本質來自於「感受活著」的狀態，活著的狀態需要的是什麼？追求的又是什麼？我想每個人都在尋找讓自己歡喜的答案，無論是需要維持與生俱來的健康狀態，或對舒適感受進行活動的需要等等，需求層次是在追求自我實現。創作心靈屬於自我價值的一部分，不會因為不符合他人或社會需求否定而否定，不因為他人讚揚而迷失。創作者的心靈與如何快樂生活、追求自利與利他的幸福息息相關。當每個生命對自我負責的狀態產生

（人的社會裡），會意識到本能內在驅動力，無論安全、愛、自我認同的心理都在變動中尋求平衡。

　　心靈的呼吸是肯定「感覺」成為最高指導原則，我感受到孤獨、但也感受到自由，就是這樣讓自我感覺流動，當我們能感覺（情緒）到我的意識（認知），可以截然清楚的分辨，但我們不能分割「綜合的存在」（現象的存在）。當我感受到自我存在而不需要外界動力也能自我激勵。因為這樣，我們就會在精神的感受上，知道該親近什麼、遠離什麼，行動不會受到外在威權或權力知識的控制，而是在善意感受的環境裡創造出理性辯證的作品。簡單來說，就是真誠的創作。

　　這裡想要否定創作是天才或需經外在苦難才具有的產物，但肯定個體具創作潛能的假設是：人是高度差異化的個體，生存與生活在不同的社會脈絡與文化認同。因此我們對創作心靈形成當作一種「學習行為」，是一種「建構創造性問題的解決歷程」。正如劉豐榮教授從歷程觀點來看藝術創作的發生，正是表現出自我學習的特質，包括對創作材料的精熟、投入觀察的專注、自我知識統整並與外關聯。有鑑於此，本文旨在做創作學習的概念討論，及所呈現出的實踐樣貌。[1]

二、覺察與探索：培養想像的心智

　　根據創作學習的研究實證資料顯示（非理念陳述，著重有質量研究的證據），[2]大致上離不開覺察與探索的學習路徑，目的是發揮想像力，分述如下：

　　覺察存在於世界與我之間物理與心靈之間、環境與身體之間，舉例來說，我們走進一個建築物或空間，除了遮風避雨的實用性之外，是否舒適、好看、

[1] 劉豐榮（2015）。藝術創造性的迷思與省思及其對藝術創作教與學之啟示。視覺藝術論壇，10，2-29。

[2] Davies, D., Jindal-Shape, D., Collier, C., Digby, R., Hay, P., & Howe, A. (2013). Creative learning environments in education: A systematic literature review. Thinking Skill and Creaativity, 8, 80-91.

實用美觀，這些在物理與感覺之間的辯證，這樣的覺察促使我們對空間使用上的佈局與設計，這樣的建築空間使我們產生對功能性、美學性與溝通性的關注，進而形成自我的創作。

　　探索可操作性的材料是創作學習的主要資源，又什麼東西是材料或不是材料，那是我們心靈塑造的東西。舉例來說，塑膠廢棄物是垃圾？還是造型材料？漂流木是廢物？還是木雕材料？端看我們如何去看待它，前述把世界資源轉化為材料的學習行為是較高級的心智展現。曾經有一位雕塑藝術家 Sara 在教室裡常是玩一個遊戲，鼓勵學生把注意力從「是什麼」（what is）？到「如果是」（what if）的實現。因此想像力在某種程度上是調動與組織材料的關鍵力量，材料通常也都是從物質轉化成技術性歷程，我們不難見到具想像力的打擊鼓手，會把能發出聲響的事物都當作它的打擊樂器，箱子、桌子、椅子、櫥櫃等具有發出聲響能量的材料，而不是被製作成稱之為「打擊樂器」的才是。在前述製造節奏與旋律案例子，垃圾箱、木頭等的材料靠著創作者的（想像），加以整合擊奏聲音（組織），形成特定的作品，保持覺察使「想像力」能夠發揮。

　　除了物質空間外，另一種覺察探索屬於人文與社會的面向。我們生來就受到既有文化的影響，影響我們使用的語言、說話的方式、對與錯的價值、好與壞的倫理。在人群中的自我覺察聚焦喚起批判意識、讓自己跳脫出被綁架的是也意味著能開啟自己對事物觀察的複眼，亦即多元的觀點。因此覺察在另一層的意義是鼓勵練習從主流敘事與框架中解放出來；創作提供反省空間，個人詮釋是充滿活力的參與，讓嶄新的觀點持續浮現並用以與現狀對話。我們對生命所處的環境不要求完美，而重視感覺與直覺（創作性的）（非理性的），建立不在乎他人眼光但對自己負責的自信。

　　覺察與探索會不會產生偏見呢？這裡把偏見當作必要的，在生活中人不可能完全沒有偏見。只要我們看一件事物沒有站在相同的高度與位置，那我們觀看的對象就不可能完全一樣。雖然可以在特定的環境下，像是課堂、學術討論會等將想要討論的東西客體化，進行討論、描述、解釋、詮釋等。但生

活中人的感受、情緒、感覺等與生俱來的能力，也受每個人成長環境所影響，偏見就一直存在。以語言學的觀點來看，因為意識到自己所以就有他人，這個我與他的觀點差異性不可能消失，偏見就存在於個體中，儘管人能意識到其他人與自己在某種程度上有相同，像是生理的需求或是都有感覺，但是進一步地去觀察，卻會發現需求的程度上有不同、感覺的程度上也可能有不同，這些都解釋了創作者不可能沒有偏見，人都帶著偏見生活著。

　　總之，覺察與探索就是讓自己隨時處於敏銳、舒適與最佳狀態。在覺察裡我們都可以主觀，覺察就像表達喜歡、不喜歡、討厭等感覺一樣，暫時性保留接受某種狀態，但這狀態是不斷變化的，只是自我意識與外在物互動結果。因此，當每個人喜歡自己所喜歡或自己所討厭的，也就是接納「完整自我」的展現。舉個例子「討厭」是自己不想做而勉強自己去做，而創造出來的感覺；「坦率」就是誠實面對自己，就能時時刻刻地與人接觸並切根據自己對他人行為（非語言）直覺感受做出正確判斷與行動的感覺。無論如何，對創作者而言「保持覺察與探索」就能回到自身，理解所有人事物及語言間的「想像關係」，因而在覺察中減少煩惱，透過探索把疑惑與問題變成討論的材料。人與人、人與物之間的關係是想像的、是利益的，不需要去妥協某種關係而是去適應理解，讓自己保持心智發展的生命力。

三、為感受賦形：建立對話觀點

　　感受是需要時間等待的產物。

　　記得有一個故事說，一位美術老師帶孩子練習畫魚，不過沒有教畫畫的技巧與知識，而是先讓孩子畫一條印象中的魚，結果每位孩子都畫得出魚的形狀，而且也差不多。緊接著，這位老師帶著孩子走出戶外踏青、賞魚、剖魚、葬魚與再看活魚等歷程後再畫魚，於是這份畫魚的創作，在時間的延遲下，每個孩子從幾乎沒有差異與情緒的魚，創造出自我移情後，具有情緒的

魚（王士樵，2009），[3]感受性在時間的推移下，透過探索行動漸漸產生。

　　感受性不必然是要很長的時間，有時候也是瞬間。從另一截然不同的角度來看，創作應視為「瞬間把握」的學習，像愛斯基摩的面具師傅，基於內在衝動創造出面具後，使用一次就摧毀；納瓦霍族（Navaho）的沙畫一完成就摧毀。[4]這些文化下的例子，強調創作行為的精神而非物質性，接近表演藝術中重視現場交流的當下，瞬間事件也是向沒有參與的他人敘說自己的記憶，此乃另一種感受產生的觀點。無論是長時間或瞬間，把握內在的感受成為創作的重要條件之一。

　　「感受」包括喜怒哀樂愛惡慾，我們生來就有嗎？怎麼來的呢？思考感受的時候多由外界刺激而與本身過去經驗的內在互動而成。因此外界環境的因素也是促成的原因之一。把握內在感受的創作，有助於釐清自我經驗真實的狀態，而說明狀態的行為也是一種抒發，有助於情緒的緩和。像是當我冷靜地分析自己時，必定要先進入當時狀態。因為那情緒只存在於那個時空。此時，這份想像力將自身發生的事件視為客體，我成為事件中的全觀者，儘管生活中對於刺激的對象並不感興趣，但是面對情緒的同時，必定會重新遇到刺激的對象，因此會對於刺激對象有揮之不去的感覺，因為情緒還在所以刺激還在。

　　感受出現阻礙時，用心理學角度來看就可能會產生心理疾病，如果不能面對、接受與放下的話，可能會進入壓抑或是無形轉移的狀態。姑且不論這樣的狀態的情形，在這裡我們先談談如何面對？簡單來說，思考經驗中的真實感受就是最好的方法：

　　首先，必須承認感覺與情緒的存在，我們不能否定我們的內在感受，以此為前提的認定下理性思考才具有意義。思考是一種客體化活動，我們將我們自身放入客體的位置上才會有全觀的景象，但是思考的活動只是幫助了解

3　王士樵（2005）。一盧解碼：李德畫室之教育探索。收錄於王士樵（編著），**另類視界觀：新世紀的視覺經驗**，頁158-167。臺北：國立臺灣藝術教育館。

4　Scheibe, K. (2002). *The Drama of everyday life*. Cambridge, MA: Harvard University Press.

當時的狀況而已，我們藉由語言加以說明後，也決不能改變當時的真實，有了這樣的認識以後我們才能進行下一步。

再來，真實經驗下的感受不會只是頭腦化的活動，受到語言限制與影響，外在干擾了想法。將真實情緒反應給自己後，感受能幫助了解自己是怎樣的人，像是喜歡尊重、還是喜歡禮貌等，清楚這些想法是來自於你而非他人，因此進一步地去了解你對這些想法的概念後，會知道自己類屬的文化群體在哪，在觀察自己面對環境的各種反應，無論是哪一種回應，包括冷漠不願回應、還是破口大罵等等都是回應的一種，從回應中了解因感受而產生行動的習慣模式。

最後就讓記住這個感受，而那刺激感受發生的時空永遠待在那裡。唯有意識到這點才不會在未來生活中無意識地延伸，反覆於過去的情緒記憶，像是：「這個人惡劣的態度，我認為永遠會是這樣的，所以我對他不能諒解等等」。反而是為感受賦形，創造一個新的對話態度：

> 「我當時我對這樣惡劣的人，我的反應除了憤怒外，我也選擇以不理會回應，不過情緒是由我的觀念產生，別人是否一定要認同並且執行我想的，這是問題是不對的，因為每個人是獨一無二的個體，所以人們要怎麼想？做什麼決定？都應該由自身主體做決定，如果別人想要強迫我，我也不會樂意的。不過，對方的態度與行為是我感受中不喜歡的類型，他們未來會不會有改變我不管，他要怎樣對我們我也不管。我自己依然過著我清淡情緒的愉悅生活」。

從上面的自我陳述中，會發現感受客體化成被觀察的對象時，就會生產出我與惡劣態度相處的對話關係，創造出新的陳述來應對可能毀滅性的憤怒。適當的轉化就是某種創作理念陳述與創作了。

「尊重」的概念跟發展對話關係很接近，懂得尊重自己的人，必定了解生命的獨一無二性，對生命中的事物（觀念、行動等）具有自我決定性、因此

在個體生活中，對非自身以外的事物採取不管的行動，不代表不關心、不重要，而是尊重生命的自主權，即使最後他們走向死亡（反正最後都會死）。對自我個體生命，則是面對自己經驗真實後，健康地看待每一向存在，也在社會與文化的影響下選擇自己想要的，像是社會中的角色（選擇結婚就是當爸或媽，選擇職業就是給自己一份社會勞動中的位置）等等，這些過去的人都有其自身的意涵與賦予的社會期待，儘管個體不能脫離這樣的社會文化影響，可能在大部分有所沿襲與保留，不過不同的生命體。在相同的角色地位上，就如每個人的獨特性一樣總會有那麼一點點不同，而自己在生活中也會享受符號學習後、流暢的思考以及不間斷的創造力。

創作感受是高度個性化的經驗，很難從殊異經驗中歸納「共同」的創作規則，但用 Wittgenstein 語言遊戲的觀點來說，語言（規則）形成的關鍵，來自使用者的生活形式（form of life），理解人們「如何得到與使用」（語言／規則）這個概念與意義比找出「（語言／規則）是什麼」更重要，而 Wittgenstein 所言生活形式，似乎指向每個人因應其社會角色處於一個或多個社會團體，在生活中形成文化。換言之，我們可以透過描述創作學習經驗，理解並解釋各種「創作」經驗間的相似性。[5]

Geertz 則延伸上述觀點，用文化乃符號學（semiotic）說明「人是在他自己編織的意義之網中懸著的動物」，意即文化即人自己編織的意義之網（webs of significance）。[6]因此「創作」絕非是尋求法則的實驗科學，而是探求意義的解釋科學，以表象為基礎進而推論其社會性的表現意義。若進一步運用 Hall 的解碼與製碼觀點來理解，創作者所建構「作品的微世界」，乃創作者對生活與文化環境的「製碼與解碼」過程，每個人社會文化背景差異都有可能對存在世界有著順從、協商或抗拒的解碼等不同方式。[7]Halliday（1996）則從社會

5 Wittgenstein, L. (1967). *Philosophical investigations* (G. E.M. Anscombe, Trans.). (3rd Ed.) Oxford, UK: Basil Blackwell. (Original work published 1958)

6 Geertz, C. (1973). *The interpretation of culture*. New York, NY: Basic Books.

7 Hall, S.(1980). Encoding/decoding. In S. Hall, D. Hobson, A. Lowe, & P. Willis. (Eds.). *Culture, media, language* (pp.128-138). London, UK: Hutchinson.

語言學來看，創作亦可視為一種社會事實。反映的不只是一件事，而是要完成此事產生的行動，有其指涉的社會過程及其所在位置的社會結構系統，指涉關聯的意識形態與價值判斷。簡言之，任何想像奔馳的創作都有其指涉存在的社會事實基礎。

以蔡介騰（2013）對其創作及審美過程的論述為例，創作成象之前，有其無象之道：創作者之文字與造型與思想情感組合成的意境。這反映出以下意涵：

1. 創作者在完成作品前，經歷無象之道，意即各種學習情境促使造型。

2. 創作者在完成作品後，為作品的造型裡，承載歷程中情感、文字、思想，以提供觀者意境解讀的審美經驗。

儘管我們很難全程參與創作者的學習情境，但是若不拘泥表象，而是解釋其「如何發展創作實踐」，那麼「相似」生活形式的描述與意義解釋就很重要。不過，描述與解釋生活形式的文化視角有其爭議之處。如 Bohman 肯定文化詮釋的任務是去看所擁有的生活形式，但當去詮釋他人行為時我們很快會陷入第一人知識的簡單化（simpliciter）限制（缺乏學習者相關背景與情境的認知），而使用第三人稱位置來歸納行為時又不免將碰到自稱客觀卻帶有操弄價值的問題（選擇自身認為有價值的學習行為作解釋）。[8]因此他主張「批判是一種實踐知識」。換言之，若採取不同的觀點位置取徑（perspective taking）時，就會產生批判性的視角，意即研究焦點是在學習者與其他行動者的社會關係，而非如傳統科學知識一般是去尋找單一現象普遍性特點。那麼以「對話」為旨趣則會產生第二人稱（second-person perspective）的觀點，[9]作為研究者僵化位置的替代性方案，如此才能表現研究者與創作學習者之間在對話與溝通過程的「後台知識」（know-how），當使用第一人稱觀點詮釋其行動表

[8]　Bohman, J. (2003). Critical theory as practical knowledge: Participants, observers, and critics. In S. P. Turner & P. A. Roth (Eds.), *The blackwell guide to the philosophy of the social sciences* (pp. 91-109). Malden, MA: Blackwell.

[9]　科學自然論與文化詮釋論者的研究取徑，在社會科學上將研究主體與客體的關係強制在某一位置，如必然採取第三人或第一人。然而批判的旨趣則需要採取比較複雜的觀點，而這些觀點的多樣性是合作性質的。

現的意義解釋則會更加嚴謹。進一步說，第二人稱觀點是「人與人之間」的（interperspectival）而非「超越觀點」（transperspectival），以理解真實範疇與創造符號間發生的關係。

以創造一份「地圖」為例，學習情境中可以從家裡出發到某個地方，或許一開始對這個地方與家裡之間必須經過幾條路並沒有概念，可以嘗試走錯路然後學習；亦可隨某一個人，出發前口頭講述的方式，讓路線在心中留下烙印；也可以利用一張地圖透過線與符號（名字、標示）的安排，在紙上表現指示街道和建築物，把空間轉變成一個可辨識的環境，留下指引的符號系統。「地圖」這個創作其實可用很多不同方式來表現其觀點，[10]這些都是在觀點間移動而產生真實與符號間的關係。

那什麼是對話？該跟誰對話？如何開始對話？在何處對話呢？對話，是一種自己或者人與人之間對於某項問題進行交談，不是一般的聊天，聊天很輕鬆，而對話是在進行思考延展的活動，對話不是講講就算了，需要一些可供觀察、思考的對象與資料。

透過對話，創作者開始用語言或其他符號理解「如何發展創作」，那就必須忠實地面對自己與外界互動後的經驗、感受、行動，將自己的這些資料作正確詮釋。因為創作者最清楚自己的思考脈絡，所以當創作者再討論自己的時候，資料是不能或缺的，也不能用不相干的資料（他人的經驗等等）取代。然而創作過程的發展中資料是唾手可得的，不像是自己以外的事物，討論某些概念時多是社會產物，因此必須藉由閱讀他人對客體的概念後，才能在腦中形成對話，而這就是自我的對話。

然而人與人之間的對話也是一樣，目的是豐富彼此視野、開闊心胸，因此若對思考同一對象、現象有興趣的人則會聚在一起交換心得與資料。在對話關係裡是不需要達成共識的，共識是一種集體制約大多數用於工作，自己要注意這點之外，對於在討論中如果遇到有人會想說服別人遵從他的人。因此要構築良好對話空間並不容易。對話對象必須充分了解對話目的並作準備

[10]　Carey, J. (1989). *Communication as culture*. New York, NY: Routledge.

對話才有意義。如果沒有資料準備那就是「純粹聊天」；如果沒有良好的對話氛圍，那麼對話也會蒙上不愉快的陰影。

　　對話中難免會又不同或對立的看法，但不需要在意。因為創作者應該會提出自己的看法後討論對象、現象，而探問、發問也是對話思考潤滑劑。我們可以隨意跟自己喜歡的人聊天，但是發展對話關係須要更專注，討論才有實質交流的意義。

　　回到「對話為旨趣」，情境相似性的討論有其意義，儘管透過語言資料僅能獲得部分對生活形式的理解，也並非代表學習情境解釋能擴大到全人類的創作學習環境，但卻是可透過分析其解釋含義擴展更大情境中進而受到注意與應用。儘管有人可能會質疑，是否能在由研究者選擇的「典型」中描述創作學習情境，但從相似性中做總結性或簡單解釋似乎是不可能的。因此創作學習過程裡的「小型發現」，其重要性即在於其複雜特殊性。換言之，以創作者學習者為主體時，其學習經驗正由某情境中「長期、高度參與性」的質性或田野研究所得出來的材料，使之可以被實際地、具體地思考，還可進行創造性與想像性的思考。觀點之間的移動的論述結果則開放給公眾，公眾則對批判性的結果仍有解釋。對於創作學習實踐導向的文化與批判研究並非理論上的統一，而是回應在方法論上的多元主義。

四、成為歷險記：精神性的演練

　　創作中不只有自己也有他人，涉及社會與文化認同的層次，伴隨著不同組織文化需求而來。

　　符號是產生「認同」的媒介，當使用符號表達自我時，語言已經把我的認同放置在社會中成為一種對抗與變異，或概念像是老子說的「道」將主體放置於客體的位置上，觀察自身如何與外界互動，喜歡厭惡什麼等等，藉由觀察紀錄達到理解「道」的目的。

　　從場域觀點來看，文化實踐須經過其文化團體認同的儀式過程才算是完成，並承載社群特定的文化氣質與知識，[11]比方說一個喜歡畫同人誌漫畫的人就會去參考社群內同意並接受的價值觀，從技法到風格都受到影響。就此來看，展示創作成果與人分享，如同結婚、成年儀式一樣，在藝術社群中有其象徵意涵。由於創作之特殊性必須依賴其他現存的符號意義系統，並且與其產生差異。進行創作活動時，那麼社群中技法、理念等差異就可能在藝術形式的光譜中。於是在這符號生產與再生產的過程中，區分我者與他者的認同越細緻，創作論述與表現也就多元多樣，作品裡符號的創造已不再是強調真實的用途，而是再生產所謂的「認同」下的作品真實。

　　Taylor 強調理解社群是理解人類存在的多種方式（here is your culture, but here are other ways to be human），並主張跨領域與多元文化的學習系統。[12]在設計領域也有學者主張基本設計乃一系列「精神性的演練」（spiritual exercises），較寬廣地面向從生物物理世界、社會世界到符號世界的動態系統間彼此觀照，思維將人類需求轉入可見與操作的視覺智識（visual intelligence）。[13]從視覺到整體感官的文化中，所有眼見物、耳聽聲、身處地都可拿來作為多元、廣泛的探索活動，[14]從繪本歷史來看，創作者取材多從自身親近的自然與文化素材為主，透過寫實或抽象符號表達認同取向等議題，如 Lionni《小黃和小綠》。[15、16]

　　誠如劉豐榮以「精神性」（spirituality）作為核心，將精神性提昇作為超

[11] Bourdieu, P. (Nice, Richard Trans.). (1977). *Outline of a theory of practice*. Cambridge, UK: Cambridge University Press.

[12] Taylor, A. (1975). The cultural roots of art education: A report and some models. *Art Education, 28*(5), 8-13.

[13] Findeli, A. (2001). Rethinking design education for the 21st century: Theoretical, methodological, and ethical discussion. *Design Issues, 17*(1), 5-17.

[14] Freedman, K. (2003). *Teaching visual culture: Curriculum, aesthetics and the social life of art*. New York, NY: Teachers College Press.

[15] 原昌、任世雍（2000）從插畫書至畫畫書：從古至今，從通俗到藝術。**小說與戲劇，12**，3-18。

[16] 原昌、任世雍、田淑華（2001）從插畫書至畫畫書：從古至今，從通俗到藝術。**小說與戲劇，13**，3-23。

越學校教育現實的實踐，強調藝術創作教育的狀態在於「探索」，無論是學習者本位的自我探索創作內容取向的藝術探索、議題取向的文化與生態探索，彼此之間相互構連成創作學習的意義。[17]

　　世界上「是非對錯」是詮釋的產物，這些觀念需要詮釋才有存在的意義，如此主體才有自我實踐展現的可能性。人與人的相處是社會性的，我們要解放自己就必須讓力量（精神與行動）回歸自我主體（但這不容易），所有的人際關係、權力名聲等等都束縛著我們。人具有社會性，個人主體性不是消失而是隱藏在各種社會與文化認同裡面。

　　符號兼具創造性與毀滅性，特別是權力運作的知識符號，控制所謂標準、正確與主流的符號系統。因知識是社會建構的產物，知識差異會因家庭、教育、社會經濟地位等差異而異，加上認同競爭裡，無論是強勢的態度、霸道的氣勢，亦或是冷淡不願多說明的姿態，指責所知道的需要改進，這些都成為穩固知識的某種表情。知識不只是啟蒙人的理性，而是啟動某種人的征服慾，這征服他人知識的社會性概念成為穩固的妄想。而人與人之間也因為知識或訊息的相同性而群聚在一起，在不同之間築起高牆準備隨時再戰。

　　就拿使用「尊重」、「快樂」這些符號來說，人之所以尊重是因為喜歡尊重；人之所以在生活裡創造快樂是因為喜歡快樂。所有符號表現都是人選擇後的創作理念，也就是某些價值觀與它的行動。每個人在生活中進行無形的創作而沒有覺察。人的基本需求是食物，但有了衣食無虞的安全感後就開始關注被尊重的需要，因為喜歡這份「尊重感覺」所以實踐出「尊重行為」；喜歡這份「快樂感覺」所以創造出「快樂行為」。我們不去要求他人要用我們認為的尊重方式，但我們要求自己實現如此尊重的方式，透過身體力行讓他者看到「這份創作」的價值觀。相反的，他人也會向我們分享他所創造出來「尊重」的形象與行為。

　　回到人最初的狀態，符號可能是用來溝通合作、抵抗其他高級掠食者侵

[17] 劉豐榮（2011）。藝術中精神性智能與全人發展之觀點及學院藝術教學概念架構。**藝術研究期刊**，**7**，1-26。

略並防禦自然災害。人獲得安全的需求後，階級、分工慢慢顯現，符號扮演決定人位置的角色。在符號世界裡，人對各種事物的分類、高下、大小等有了價值的區分，也因此將知識符號轉變成傲慢的權杖，在你我差異中有了親疏之分。在這場符號冒險裡，創作似乎是另外一種魔法，需要策略與方法發展出與社會溝通的能力，創作裡創造出想要的改變。

五、與他者相遇：化身成為⋯⋯

創作學習像是場冒險，存在不同的問題情境，每個人的創作能力並非根基在一般性理論上，而是建構在自己採取創作行動的理由上。

創作學習的概念本身內涵持續中的行動，探究歷程就是「意圖」與「方案」間不斷牽動的思緒與身心狀態。然而並非所有創作學習經驗都能帶給我們知識，這與碰上一個懶散的人，隨便說一個創作理念而形成作品的探究卻不是同一件事，因為真正的關鍵在於：「這個創作學習是如何產生出來的？如何產生與創作相遇的故事與知識。」在此立場下，對待創作學習的態度就好像是創作學習者對自己的創作回顧，當時創作者內在紛擾的聲音可能聽不到，但了解那段如何產生自主動機、如何從外而內擷取與轉化符號資源、如何發展差異與多元觀點的歷程，聽到的不會只是一個故事，而是關於一個創作學習者在相遇中對內在自我的深刻聆聽。

創作研究不同於科學知識建構的歷程，科學為基礎的思維中許多都是關於「他者的知識」，知識本身被期許以客觀中立的角色與方法才能對此發表言論、擁有話語權。但對創作者而言許多是相遇的感受與經驗，當感受經驗豐富則能從中學習而改變的就更多。

「我是我自己的環境」這句話可以總結前述創作是「能動性」彰顯，如果我希望這環境是怎樣的，我就自己必須算在裡面。所以當我有言語行動時，我已經是我「言語與行動實踐」的環境中的那個人，我的創作就是以符號性

的方式存在。創作者有種孤獨的衝動,想像內外觀察、書寫、表現、自我負責,雖然孤獨但那是自由。這些時刻不喜歡與他人爭論,因為爭論對相互主體而言是一種浪費時間的形式,是一種意識形態的鬥爭,就這樣靜靜地看著、靜靜地想著。創作的人享受生活裡相遇的文化與知識,感覺那份信仰與可以崇尚的價值,所謂的信仰與價值對於自由人而言,是不需要在語言上去爭論、去勝過誰。因為屬於這些信仰與價值的事實存在於不同個體的生活世界,那些都是「我逐漸成為我」的環境。

　　創作不一定要是苦難才能做自我表達,給出的自我也具有社會性,於是我們選擇表達地認同符號,也就慢慢「成為」自己想要的環境的那景色之一,這樣的視野讓人感覺舒適,也是創作內觀心靈的呼吸。那些各種以創作、創造、創意為名的生活世界,是流動的思考狀態下的產物不可能固定下來,只要創作者凝視的對象、現象不斷產生新的詮釋與想法,那藉由任何媒介表達出來的(不一定要有說服或其他的功能),都在「創」的狀態。因此與創作相遇是形容某種不固定思維,被固執地情緒佔有,就能享受為對象、現象自由連結,如寫詩、吟唱、跳舞般靈動的快感。

　　最後,這裡強調思考創作者「學習與他者世界相遇的過程」,作品本身是相遇邂逅的選擇,欣賞與鑑賞作品時,作品本身代表創作者參與主動想像與創造意義,不像是科學知識般,在認知上分析 learning about 而是敘說 learning from 的歷程。把藝術本身當作是語言表現的立場,那麼作品會是關於一個藝術文本生產歷程中,理解我與他者相遇的知識建構;關於學習者對自我探究與表現的過程探究。許多創作者「不企圖多說什麼」認為作品已經說明一切,語言只是無盡的解釋,文字只是堆疊,對於作品本身而言都無關緊要。如此否定的態度,或許背後想深層表達的是語言文字的有限性,藝術才具超越語言文字的可能性、豐富性;否定複雜陳述,回到簡單甚至無題的觀者解讀,來表達想說的都在裡面,作品正是我生命立體綿延的創化。

　　我們接近創作心靈的方式,本身採取聆聽的姿態,並非在於把語言分類、框架,而是視創作者每一段獨特學習經驗,敘說關於作品產生的相遇場景,

讓語言陳述回到關於自我轉化的內在聆聽，分析的不是「是什麼」，而是「我」如何從他者相遇中學習完成「創作（我與我所建構的文本）」，那麼整個觀看藝術語言與主體敘說的角度將會有不同的面貌。

六、萬物由心造：享受直觀直覺裡的孤獨

　　記得德雷莎修女曾經說過的話裡，重複使用「不管怎樣……總是要」引發她在生活中創作善的觀念與行為。這句話就具有強烈的創造性，不管我們是否認同，她用創造性的語句支持她堅持著去創造讓她生命有意義的事情，這就是生活創作。所有語言符號都像是一把雕刻刀，琢磨與形塑想像的形狀，當我們掌握這些語言符號的交互運用，那麼必然要跟感覺統整在一起。

　　心靈，是生命意義的家。不管大家有多麼不同的想法，我總是要依照我直覺行事。直覺是什麼？直覺是一種你意識到的一種行動，但是你可能不知道要怎麼去表達他，但你知道這種意識因為訊息的刺激而存在，是一種下意識的、經驗的、本性的綜合體，直覺是幫助我們去選擇訊息，隨時會跳出來給予提示，這些提示確定是直覺的那就不生煩惱。當我們信任直覺與我那說不出的能力統整就會發生。就像德雷莎修女依照她想「總是要」的直覺出發迎接各種挑戰，「不管怎麼樣」都讓她排除與拒絕眼前的醜惡，她為她所信仰而行動，為人們付出，相信這也是她快樂的泉源。

　　當我們從事創作要去信任直覺意識到的行動，這是與生俱來的特質，內化了各種經驗等等無形地幫助我們，而我也不應該過度解釋直覺，那只是會增加自己的困擾，像是我的直覺告訴我：「這個人不能親近」，但我不應該詮釋為我必須與他為敵、必須仇視。直覺，就是信任那最初的感覺、做適當的詮釋。何謂適當？直覺已經引領我們去做了。直覺，比較靈性的說法是一種內在的靈魂，使我很快速地處理各種問題的選擇與排除，而這裡面有各種因緣形成的條件，把這種創作心靈的呼吸就先統稱為「直覺」。

　　創作本身不應該被詬病不夠專業，只要是信仰的所在是有助於內在力量產生的快樂與歡喜都應該被鼓勵，但那要是清楚自己的人才能做得到。因為這樣的力量也只有自己才知道，總是要的感覺就是堅持內在所相信所快樂的力量。試著「說出」感覺讓人痛苦且沒有必要，畢竟語言詞彙不能代表所有的感覺，既然不能完整表達，用不同符號創作就是為感覺另闢蹊徑。創作心靈不是要去說服別人說「我是很讚、很棒」而存在，表達中被誤解又如何？表達中被肯定如何？那都不重要，因為「我的存在既是為了他人也不是為了他人」。

　　所有存在都是內在反應的訊息，回想人出生的時候，能聽到自己的聲音、看不到自己，用感官接觸聲音以外的東西，不斷學習如何反應。從那時就知道自我的存在是他人無法替代，因為每個人就是如此獨特，以致於自己的聲音只有自己能聽到，如果不試著學習如何使用那些表達的符號，那麼他人永遠也進入不了內心深層、再深層的世界。儘管可以用客觀觀察，發現人彼此之間有很多相似點，像是會餓、會苦、會笑等，都是異中求同的表象。當我只要意識到自己的孤獨的事實，人才會從孤獨中解放。

　　我的獨特來自於孤獨，那是心靈底處傳來的回聲。

　　經過一連串討論，創作可說是心靈流動的狀態，知識是心流中向大海匯流的生物群體。知識無法占為己有，從知識社會學來看知識來源與觀察對象，創造性的知識是建立在反省，而非將知識視為獨立存在的客體，而是用創作當作知識建構，用懷疑與思考對「被客觀化的知識」做反省與再發現。

　　當我們面對擁有知識卻自以為是的人，那正好是創作心靈的試煉，不必馬上接受那些權威，而是用懷疑的口吻詢問，慢慢思考這些僵固的疆域去應對論點，若非真誠地放下身段去討論，那這種「自以為是」將會表現出焦慮、壓制或逃離。我們用創作來反身自省自己如何被知識佔有卻無法虛心討論的狀態，同樣的，創作心靈能在理所當然的生活場域中另闢一個開放自我態度與感覺的場域。

　　在感覺中每個「我」反映世界存有價值有好壞與是非，無須在意他人傾

聽態度惡劣，我們無須去憤怒回應。在書寫創作中的思緒流動就是對自我最好也清淨的對話與回應。創作者可以捨棄是非而改用喜不喜歡來做自我肯定的動作，因為喜不喜歡相較於好壞對錯是很中性的概念，在單一主體內，對於個體是積極行動，那將幫助判斷個體將生命應該奉獻在哪裡哪個人，兩個以上的主體，在社會中活動時必然會有遭遇，積極行動的目的不是征服他人，而是自我主體的展現，如果當人我間的信仰出現衝突，那必須回到人性本善的那一面，也就是說「待人如己」，只有真正的愛自己才能明白如何愛人，發揮與生俱來的創造性力量而非毀滅性的力量。人類之間的愛不是要都長得一樣，而是往共同合作的那股力量，中性之愛自然地存在，微妙地平衡著個人與社會的關係。儘管每個人因後天社會文化背景的不同，會選擇自己的社會團體及終生想要無私奉獻的伴侶，這也都是人自然的本性。話說回來，創作是個人的、也是社會的，可以是某種價值發聲或鬥爭、爭取在社會中的地位，既是個體表達亦是文化上的行動。

第四章｜創作溝通的語境

＊發表於 2016，技術與藝術學習與探索：比較藝術、設計與傳播的創作實踐思維，
2016 國家教育研究院國際研討會，國家教育研究院，三峽

一、美工美勞到美術設計

　　把創作比喻為樹，溝通行為當作樹的主幹，學理上會將「概論、理論與研究法」三科目為根莖並延展出枝幹，各枝幹所關心的主題面向各異。[1]如果溝通是建立關係、互動，就會長出認知、態度、衝突、吸引力等綠葉，思考如何發展人際的內容；如果溝通是展現團體價值，那就含括團體規範、凝聚力、決策、領導統馭等概念；如果創作表達差異，那麼就會牽涉到不同族群群體間的文化認知、認同、價值觀、衝突、適應等。

　　創作溝通也受到社會環境與工商活動發展而形塑了樣貌。對應西方歷史的發展，二次大戰後專業分工區分出設計教育的次領域，包括空間、建築、工業、產品、商業、視覺傳達、服飾等設計科目，自此與繪畫、建築、雕塑與裝置等藝術彼此區隔，前者被視為一種純美術創作、後者則是設計創作。[2]在臺灣歷史脈絡下，民國 56 年從省立師範學院改為臺灣師範大學，美術學習在三年級分為「國畫、西畫與設計」等三組教學，美術學系開始有相關設計課程，包括「構成、設計學、室內設計、商業設計、視覺設計、色彩計畫、展示設計」等科目，民國 60 年至 70 年間，臺灣經濟起飛年代，被劃為商業類的廣告設計或工業類的美術工藝，都在此時期蓬勃發展，70 年後則漸以「商業設

[1]　陳國明（2004）。**中華傳播理論與原則**。臺北：五南，頁 5-25。

[2]　楊裕富（1999）。**創意思境：視覺傳播設計概論與方法**。臺北：田園城市。

計」取代「美術工藝」，80 年代則使用「視覺傳達設計」。[3] 反觀非商業取向的藝術創作教育，民國 50 年起受到多元文化教育的思潮影響，目標在於增進個人自己與所屬文化的理解，創作朝向人我關係、多元文化與社會建構的取向，具體表現在本土文化與藝術重視創作發展，著重文化面向的審美經驗與創作表現。[4]

同一時期，大眾傳播媒體大舉進入日常生活，雜誌、廣播、電視、電影等構連各類創作人才，把各類創作以綜合型態置入在文本裡，加入新型態的視覺溝通，成為回應媒體科技發展的文化現象。換句話說，這意味著藝術創作將以超越商業美術的方式，打破純藝術到工藝設計的區隔，以生活為基礎進入媒體世界。 傳播教育則直接以媒體系統為主體，從新聞、廣告、廣播電視、電影等各種系統發展出相關的課程，將創作直接放在全球化與商業化的生產體系的生產邏輯。儘管有學者批評臺灣在視覺為主的教育思維下，創作課程的主體性重影像、輕聲音，[5]但這也說明傳播系統下的創作與傳統藝術彼此牽連。現今數位網路與社群媒體，每個人都可以使用手機內的科技應用進行內容創製，媒體產製與分享變得越來越簡單，儼然成為常民生活的創作場域，傳遞情感、訊息、信念、價值與意義。

創作溝通型態在技術與藝術的觀念下產生變化。以設計為例，早期社會將美術工藝的人才視為「工」（美工）的觀念，內含技術性知識的指涉，構連科學與實證主義的價值，對其程序性的知識步驟及經濟成本與行銷觀點相互為用；而當今使用「師」（設計師），藝術創作方面從「勞」（美勞）的觀念轉向「家」（藝術家）的觀念，如此更名的意義，不僅是從勞動中解放，更是重新賦予其人文性的地位，強調人在其創作目的與方法上的內省思考與靈感。[6]

[3]　賴建都（2002）。**臺灣設計教育思潮與演進**。臺北：龍溪。

[4]　陳瓊花（2004）。**視覺藝術教育**。臺北：三民。

[5]　陳明珠（2004）。論臺灣影音（音像）科系的聲音教育問題。**廣播電視，22**，79-93。

[6]　同註 1。

　　在早期美術教育講座中，大部分教育者談的不是「程序」，而是「節奏」（放慢速度）；談的不是「知識」而是「材料」（找材料、跟生活經驗聯想）；談的不是「內容」（模仿），而是「生活經驗」（觀察、體驗、想像、選擇、組合）；談的不是「技法」（構成），而是「符號、象徵 與感覺意義」。[7] 從坊間出版品的區分也可略見其差異，如《大學美術校系應考手冊》中，提供有趣的心理測驗，在論述中美術系、美勞教育、雕塑、工藝、視覺傳達設計、工業產品設計或室內設計等分屬不同的人格特質：[8]學美術的人著重感覺，多愁善感易受感動；學雕塑的是技藝型人才，手巧心細的多做少說；學視覺傳達的是事物型人才，用極簡方式表達複雜概念；學工藝的是現實型人才，打造實用的器物；產品與空間設計的是積極型的人才，人際關係好且對美化環境要求高；美術教育是理智型的人，有駕馭繁瑣知識的研究態度等等。

二、技術與藝術的語言遊戲

　　「藝術」與「技術」的辯證是信念的語言遊戲。語言的作用召喚創作者的主體性。所謂「辯證」就是代表「來回反覆」，產生新的論述進入系統後又開始對話，對話過程間就要去想我研究的對象可能跟什麼有關係，這些關係不一定是顯而易見的，也許是社會周遭其他的日常生活實踐中展示出來的。

　　回到坊間對創作人才分類的語言遊戲，但相關論述也表現出當時對於創作學科與人格特質的認知表述與區隔，及當時教育體系中創作學科的共享的信念，如何反映在課程結構的安排，包括藝術概論（美學）、設計概論（基礎設計）、美術史（藝術史）、素描等科目，發展出各式各樣的創作科目。在此，藝術與設計概論仍為創作學科間共享語境，歷史人文則是認知背景，素描指涉技術發展的基礎。設計學科在職業體系中獨立出特定可測的概念架構，

7　陳瑤華（1996）。**兒童美術教學講座**。臺北：藝術家。

8　郭少宗（1995）。**大學美術校系應考手冊**。臺北：藝術家。

如二技《設計概論要義》中，將設計認定為藝術與工藝的活動延伸，具有計畫性解決問題的傾向。因此美術史（藝術史）將「工業革命」與「包浩斯」的理念，當作「設計與藝術」間差異的界線，進而帶入基本設計與方法、造型原理與色彩體系計畫等必修學科。[9]

　　「藝術」與「技術」辯證的歷史語境[10] 可回溯到四種典範，包括：師徒相授的技工、畫工修業、演繹巨匠作品權威法則的技術主義典範教育典範；工業革命後市民階級興起，實用功能取代皇權神權的實用造型典範；以二十世紀前後開始重視兒童創造力與以兒童為中心的兒童心理典範；1960 年代後重視美學、美學史、美術批評的藝術知識體的學科知識典範。

　　不過，在各種語境下創作者仍有能力把藝術與技術的概念取出，在自己的作品裡「再脈絡化」，像是為一篇文章作引言導讀，可以把裡面的話拿出來重新再講，以不同的腔調或轉成諷刺話語，意味使用語言的主體可在此時拿回主控權。所以對創作者來說，究竟自己的作品藝術性高或技術性強，都是語言遊戲的一環。不過各類作品都有類型，也就是「作品長的樣子」、「應該像是什麼」的一種論述，像是一部電影究竟是誰告訴我們要這樣拍？如此製作流程是好的？這些創作文類並無章法，但回到它的學習語境與文化事件時，這些作品為什麼會在這種活動形式出現、有了特定的位置，都有其脈絡化的語境。創作者選擇了一種文類，某種溝通形式，裡面有其觀看角度與出發位置的藝術性與技術的社會語境與創作者自主的語境，產生複合語境的疊加態。

　　受到科技影響，創作範圍的分類區分更加細緻。1970 年代可視為此一世紀重要的分水嶺，過去多為製作上程序性實務的學習，但之後因應資訊與娛樂的功能，雜誌書籍、廣播、電視電影、網路熱門等創作需要贏得市場（銷售量、收視率、觸擊率）的大眾性，[11] 因此成就「大眾娛樂」變為當今藝術型態之一。媒體科技與傳播產業的誕生，促使作品誕生產製上的技術分工，像

9　邱宗成（1997）。**設計概論要義**。臺北：鼎茂。

10　林曼麗（2000）。**臺灣視覺藝術教育研究**。臺北：雄獅美術。

11　盧非易（1993）。近四十年臺灣地區電影學術研究與出版概況。**廣播電視**，**1**（3），91-122。

是電影中的動畫與表演、美術背景與化妝等等。

　　就此看，技術如同「語言」，藝術是「信念與價值」的展現。在創作活動中技術一詞可以被視為形成「差異、多元與獨立思考」的手段與方法，並非主要的目標，技術不是學科存在的目標，技術在類似學科間會相互流動，正如美術在傳播產業體系形成廣告，在傳播體系成為廣告的獨立學科、在商業體系形成視覺設計等學科。就此來看，藝術更強調的是「思考與情感」的層次，而技術則作為解決問題的方法，是一個方法論的範疇。

　　哲學的任務是概念分析；教育的任務是帶領一種生活形式；科學的任務是找到因果律則與真實；社會學的任務是發現生成性的結構，反思我們行動的慣性與限制；美學的任務是一種發現不同的看法，那麼創作學的任務是去理解意義產生的活動，包括在不同學門功能性目的下的各種考察，像是活動形成社會學目的、美學的目的、科學的目的等不同目的導致功能差異，功能差異下的不同影響。對創作做研究，不但是考察創作者意義形成，還有這語境裡的活動系統。在此目的下，將分別考察藝術、設計與媒體創作者形成作品語境相似性。

　　這裡以藝術學門第三次報告為基礎，從相關學術社群認同的刊物中，挑選藝術教育、環境藝術與設計兩門學科，以所列期刊為主要範疇，輔以華藝電子資料庫中臺灣藝術領域相關具審查制度的期刊，如視覺藝術論壇、造型藝術學刊等進行關鍵字搜查，透過摘要閱讀後確認其創作研究符合本研究要討論學科語境的個案特質，立意選出符合之個案，以語言遊戲理論尋找「相似性」的語境，比較藝術、設計與傳播等創作型態。

三、你我之間的藝術語境

　　藝術創作者的語境，常以探詢生命意義為始：為何存在？如何存在？生命提供謎樣狀態，促發透過創作將問題轉化為自我形象的建構。創作者選用

的材料多是記憶與情緒的複合體，創作者的材料觀察緊扣在材料能提供的情感意義、扣問記憶與感受的狀態。

張家瑀在《絹印與陶版畫之研究創作論述》中描述情感思想的形成，有賴於「內在感覺」開始，任何作品以「實象」中介自我情感、思想：

「……於留學國西班牙，藉旅行時所見的景緻，經由一段時間於內心沉澱後，仍能夠續留於自我記憶中的畫面圖像為創作之內容，試圖將自身親臨過的美景，以本我觀看的角度，汲取局部景緻的方式，傳達觀賞過後仍續留於內心的感知印象……」[12]

創作者對自我的覺察，將成為創作材料、元素構成過程的自我陳述，而作品是交流「自我存在」的轉化體，如黃馨鈺在標示「軟雕塑」的概念使選材（纖維、種子、自然物……）能打破框架思考，存在「本身柔軟流動狀態下更柔弱易損，因此其存在當下的時間更近於人」的情感；[13]亦或是像鄭宜欣在思考中國工筆畫的造型功能時仍抱有「取神得形，以線立形，以形達意……借助工筆畫對色彩設色的層次堆疊產生出具有紮實感」的情意。[14]

創作者為叩問材料與自我情感關聯的體悟，並非有特定結構與模式可遵循，即便有也可能是創作者將習慣意識化為可見的操作模式，以教育或方法取向的機構就會刻意這樣做，做成類似訓練手冊做參考，這類刻意模組化的教戰手冊可能有用、有時沒用，情感與意念之間靈感發想模式，是一種刻意回想、整理的思維與做法。

從技術面來看，「自我」為原點並使用第一人稱陳述體驗，是覺知自我過程的書寫方式。無論陳述簡單或複雜的主張與價值，通常在我與人之間會搓揉形成具有「辯證覺知的我」，亦即「集合我」的狀態。當每個創作者以「我」出發去挑選理念與意念的話語選用，好像是研究活動中的文獻探討，但又不是考慮如何用它來建構推論演繹的理論，反而是陳述自我如何成為「創作者」

[12] 張家瑀（2009）。絹印與陶版畫之研究創作論述（一）。**視覺藝術論壇**，**4**，91-101。

[13] 黃馨鈺（2010）。黃馨鈺創作論述（2001－2006）。**雕塑研究**，**4**，135-172。

[14] 鄭宜欣（2013）。迷漾年華──鄭宜欣工筆繪畫創作論述。**書畫藝術學刊**，**15**，425-445。

的途徑之一。

　　張天健在其創作自述中去建立藝術創作的意義，他說藝術創作便是表現宇宙人生普遍性的美，但他引用了周思聰所謂的「創造，就是托出一個意象世界來」，還有厨川白村：「站在善惡正邪得失的彼岸，體味人生的全圓面」，將意念放在交叉引用中把集體我襯托出來 [15]

　　創作自述中透過第一人稱陳述無法呈現自我如何進展的反思性，因此善加使用「引用」而促使創作具有「對話」來的特徵。

　　鄧雅馨以「雲雨」等自然界符號作為題材，她自述中比較浪漫主義、中國山水及其以雲雨表現的作品，把反思寫進創作的意念裡去，[16]游依珊則挪用「窗子」的意象與延伸語境，藉此看見自己如何在選題與表現技法中呈現內心風景。[17]黃馨鈺以「作品酵素」來形容這種過程：

　　「……筆者進入創作時，首當以人文關懷與宇宙能量磁場作為思考切入點，形式與呈現手法是為後設考量……1960 年代開始，在歐普藝術、極限藝術、普普藝術、新寫實主義、觀念藝術、貧窮藝術……透過觀看他人歷史與整理個人作品的過程中，存在的法則形成筆者的藝術創作脈絡，試圖由自身語彙特質探見作品除史料印證外，更屬於個人性的創作思維，深入瞭解作品的承接與開創，並延伸成為……」[18]

　　對於藝術史裡提到的各項作品作為反思發酵的討論途徑，這裡面的發問是按照自己的問題來設計。對於創作者來說，對他者發問是為自己心智運用的某種速寫，把自己關心的問題放進來，無論是引用科學或社會科學哲學家的作品與思想，耗費精力去讀原典或翻譯書，都是前述「對話」的登門梯，自

[15] 張天健（2012）。藝術是追求自由的途徑——張天健創作自述。**書畫藝術學刊**，**13**，359。

[16] 鄧雅馨（2009）。雲雨意象——鄧雅馨繪畫創作論述。**視覺藝術論壇**，**4**，68-90。

[17] 游依珊（2012）。生命圖像的當代表達：游依珊創作論述。**造形藝術學刊**，**2012**，155-171。

[18] 黃馨鈺（2010）。黃馨鈺創作論述（2001－2006）。**雕塑研究**，**4**，138。

我取向的效用在於幫助快速理解其引用之觀點差異，速寫而發展出同意或反對的對象與主張，都是搓揉創作自述裡的重要技藝。

統整上述個案，創作者在前述對話中儼然已經形成自我改善的技藝，像極了老子說的「反者道之動」，在語意上用反義詞彙把自我推向「之間」（in-between）的動態心智來呈現心中意境。如前述所見，鄭宜欣用「不穩定的平衡」及「靜謐上的騷動」、[19] 游依珊把探究情境表徵為「純粹」與抽象帶來「非純粹性」的關係、[20]鄧雅馨做「物我合一」的辯證、[21] 張家瑀用「窗」探討既阻隔又連結的概念及慾望與視野之間的關係、[22] 張天健在筆觸中去感受客觀實景中又有主觀情境的表達。[23]

創作者在語彙上似乎有某種特性，就是將看似矛盾或相異的概念語彙，嘗試改善或讓其並置共存，以激發「意想不到」對意念的表現技法或情感思想，這是創作實踐中極具實驗性表現，即便作品僅是傳統媒材，但意念上卻是豐富多樣。這就好比生活中體現慢活，但所謂的慢只是名為慢，在行動上是充分享受感官帶來的喜悅（語言與認知暫且不運作），呼吸配合舒適的冥想或觀察，想像自己慢慢地彈奏鋼琴，在想像中適時適地的進行且沒有強迫，不是用腦而是用心的慢。

創作嘗試將熟悉的語言符號做整理，畢竟那是「身外之物」特定社會時空下的產物，為什麼被自己拿來用了？成為當下描述或解釋感覺的語境？本來看似微不足道，卻成就動態的心智。

19 鄭宜欣（2013）。迷漾年華——鄭宜欣工筆繪畫創作論述。書畫藝術學刊，**15**，425-445。

20 游依珊（2012）。生命圖像的當代表達：游依珊創作論述。造形藝術學刊，**2012**，155-171。

21 鄧雅馨（2009）。雲雨意象——鄧雅馨繪畫創作論述。視覺藝術論壇，**4**，68-90。

22 張家瑀（2009）。絹印與陶版畫之研究創作論述（一）。視覺藝術論壇，**4**，91-101。

23 張天健（2012）。藝術是追求自由的途徑——張天健創作自述。書畫藝術學刊，**13**，333-384。

四、元素模組的設計語境

設計的語境裡，萬物皆能解構成最小，也能破除原有的型態再製。設計的創作實踐著重「造型」，設計者若能順利辨析認知眼前之物的「元素」，那麼把元素裝進到素材庫後，可備用為新造型之物。

咖啡杯設計，可以簡化為杯身曲線、杯口、把手剖面、把手曲線等四個部分，當一個物件能夠分解成組合的「構件」，就可以從中建立選擇性的篩選模組「人因、美學、機能」等，來說明改善產品判斷各種變化，建立 108 種可能的變化。把元素抓出成「模組」來刺激知覺，發展成一種設計行為。[24]

「模組」概念指向拆解、靈活再用的覺知結構。若能意會到「此物可拆解」則有助於啟發設計覺知。物件與語言之間也能相互流動，語彙與物件之間的關係是意象的連結。

在葉茉俐、林伯賢、徐啟賢就將白居易的《琵琶行》拿來做設計的模組，取詞彙意象「大珠小珠」，拆解為「形神意象」（具象以彈珠台的造型）、「動聲材形」（叮咚聲響的動感、推演材質則用壓克力透明）、「物我欲換」（兒時記憶）等，使得字詞具可操作性，透過「人不寐 征夫淚」詩詞背景與意義轉換為燈具。他們建構出「形、意、聲、形、神」的階段性模組，創造「我心」連結克服物我相異的疏離感[25]

當詞彙與物件產生相互「轉化」後，成為實務中強調的「聯想」作用。謝玫晃、管倖生將學生作品拿來討論，如何將「既有符號」聯想到「物件」，如平面藝術畫作成為聯想樣本，其用色與符號轉入新的形態中變成「茶壺、椅子」物件或是用《二十世紀藝術》一書中列示的「約翰走路」作為聯想樣本，取「走路」內在層次轉變成「書籤」。這些個案都顯示出語言本身提供豐富的

[24] 游萬來、趙鴻哲（1997）。以文法概念為基礎的電腦輔助造形設計模式研究──以咖啡杯設計為例。**設計學報，2**(1)，17-29。

[25] 葉茉俐、林伯賢、徐啟賢（2011）。詩詞形神轉化的文化創意設計應用。**設計學報，16**(4)，91-105。

聯想，如[26]顧兆仁、陳立杰把漢字作為設計樣本，建構「形態、機能、印象」模組，思考如何改善漢字原來的形構；[27]董芳武使用傳說故事中如「贔屭」代表負重的語義轉化成記事板的設計，建立模組來描繪「傳說象徵、對應器物、相似共通」等三個模組；[28]楊彩玲、何明泉、陸定邦利用小說「織夢紅樓」中「珠淚」概念轉化，描繪小說中角色「個性、才華、預言」等，此概念模組能用來改善原來故事成為「飾品設計」聯想的依據。[29]

　　前述設計模組藉由語言呈現的社會產物，設計師藉由觀察學習、發展概念、定義、建構等過程達到對事物的認知以及構築模組型態。所以這些模組根植於符號系統內，並非與生俱來、一成不變，而是經過設計者產製的目標形構而成。就如最常聽到的「通用設計」，強調無論性別年齡都能使用的產品，決定了它後續設計思考的模組。因此是否「通用」成為解構的核心，在此前提下也就要去懷疑現在存在的各種設計是否如此「通用」。這說明設計語境裡，懷疑是設計創作的試金石，經過懷疑、再認知而留下來的，則成為設計知識中的寶庫。就此來看，語言是否指涉某物或用來解釋什麼並非重要，而是語言賦予我何種感想？激發何種聯想？在語境中物物相生，設計者能在自述中建構描繪「形狀、色彩、材質」等模組分析、聯想與組合的歷程，成為改善觀念成為實用產品的判斷。

　　設計的創作歷程，可以看到語言遊戲的樂趣在於一開始能「不精確地使用它」，慢慢地去意會聯想成為該設計作品中能成為模組的語彙元素。如果一開始抓著「精確」的結構不放，而忘了分析出可用的元素，那就無法設計裡的玩心與玩興也被拘限，縮窄了行動過程中的有趣性，無法激發設計裡遊戲的天性。就如一個不能重複使用的書，就降低實用價值，不能引起興趣且重

[26]　謝玫晃、管倖生（2011）。形態聯想組合法應用於藝術商品設計。**設計學報**，**16**(4)，57-73。

[27]　顧兆仁、陳立杰（2011）。大型觸控銀幕內三維虛擬物件的旋轉操控模式與手勢型態配對之研究。**設計學報**，**16**(2)，1-22。

[28]　董芳武（2011）。傳說為設計泉源：以龍生九子為產品設計之題材。**設計學報**，**16**(4)，75-90。

[29]　楊彩玲、何明泉、陸定邦（2011）。層次完形導向之造形創作模式。**設計學報**，**16**(4)，19-34。

複使用的設計，就無法兼顧感受與功能的合一。

　　我想強調設計語境中是允許無知的，無知是學習並創造符號的初始，因此能抱以謙虛心看待眼前的物件與客體。設計的意義必須經由設計者自身去詮釋建構才會有意義，閱讀、討論都是幫助設計者展開腦中知識體系建構的必要活動。設計語境中，創作者以「我想要透過……讓人重新認識……」的話語裡，鼓動了參與設計的遊戲心情，去發現、分析元素進而創造出新的造型與意義。這不意味著，我發現的元素與做法都能獨特創新，很可能與他人類似，但嘗試改善或重新設計，意味著面對自我在拆解元素與建構模組的多元性，也能理解在此設計物或環境下，我們那些觀念與行為被設計者制約，去理解我們與設計者之間想要解決的問題可能會不一樣。

　　總之，設計語境是一個使用符號與想像的狀態，藉符號屬性來決定思考對象的位置。此外，設計物是一種創作者與元素的互動下形成主體觀察並解釋客體的知識。這裡的知識就是指模式，不客觀也非主觀，而是相互辯證的結果，當創作者使用指定的語言符號去呈現可操作的模式時，模式已經是可以流通的創作概念，提供給不同設計者使用的客體知識。

五、媒體創作的角色語境

　　媒體創作者的語境裡，問是誰？為何？如何？與作品的關係？形成創作者自我形象中的一環。對讀者素描的輪廓，常問：這希望吸引誰看？假設提問中的人物或群體，「預設讀者」中介創作者的知覺。

　　盧冠華《心‧鼇米之城》動畫作品，成因於朋友生命驟逝的悲傷，想像著閱讀負面社會新聞的大眾，若能透過動畫閱讀到小人物感人故事，進而珍惜生活的價值，那麼就會非常可貴。因此，這部作品預設中產或勞動階級成為想像中的讀者，故事人物正是社會上所謂的過勞、熬夜、加班等，現實生活情

況下所帶來的集合體，說出大眾所面臨現實情境與生活壓力。[30] 呂竺耘《Dream》裡描述自己預設讀者群體的樣貌，雖然不像是商業企畫般地極為清晰，但亦能發現其覺知的源頭，像是少年的角色，在生理上指向十二到十八歲的成長青年，在心理上卻也是個性上的勇敢夢想積極奮進的狀態，相信所預設讀者心中都存有一位「少年」，代表著有衝勁敢冒險且不輕易認輸的心。

　　我們可以發現，所謂預設讀者都跟自己要建構角色設計與情節具有一定的關聯性，可以是具體的年齡、性別、職業角色或文化身分；也可以是某種情緒的集合體、個性期許的反應，自信或人格要素的想像群體。讀者群體既可以是自我理念的化身，也會是傳播作品中溝通策略的延伸。

　　以沈信宏的網頁作品為例，他所設定的角色不是人而是「字」，其大小、方向、色彩、動作可做為可以操弄的物件，這便於在網頁空間上進行布局與展示之用。[31] 而李季軒則以《O_O》符號替代我們熟悉的角色人物，作品透過這樣的「符號」角色來做為理念的化身，其言行被賦予的個性與意念，也營造故事情節與走向。[32]《O_O》表情符號是 20 世紀末在網路上興起的次文化現象，利用文字與符號組成表情或圖案來表達書寫者的心情。創作者將其命名為《歐歐》是《O_O》的音譯，符號化逃避現實的情緒意向，表達人面對外面在帶來的絕望感與內在世界的荒蕪，透過《O_O》內心獨白反映出創作者自身對世界的思索與反省。

　　上述「非人」的創作中，其中除了角色特徵外也都具有反思性，沈信宏的網頁製作是對習慣性閱讀方式的反省，其字乃根據雨夜裡經驗感受到的「輕」與「重」來改變字的位置與體態，詮釋創作者的心情，他運用行書的飄逸、扁厚的隸書來表示詞句中飄逸的輕與下錨的重。此類創作打破從左至右、由上至下的閱讀習慣，或者反思線性瀏覽方式，理念上刻意形成在畫面上以非線性的字句安排，建立起另類的閱讀。創作的實驗性來自於反思，而非出自於

[30] 盧冠華、王年燦（2015）。《心・釐米之城》動畫創作論述。藝術論文集刊，**24**，53-66。

[31] 沈信宏（2006）。漢字編排的超文本設計——字文實驗創作報告。朝陽設計學報，**7**，33-45。

[32] 李季軒、王年燦（2013）。《O_O》動畫創作論述。設計研究學報，**6**，4-20。

慣習，不見得能為人所接受，但促進反思熟悉的閱讀習慣，何嘗不是一種擴充對閱讀思考的方式，豐富對於閱讀的詮釋。

媒體科技融入「形色生相」自成一體，自成創作者心境世界，在敘事空間或時間中結構精神世界，如前所述讀者形象的聚合體，在讀者與創作者間相互搭橋，使精神性交流成為可能，產生同理之心的角色互換與易位。戲劇原理提到之「淨化作用」，意即喜劇中可笑之人乃可能也是自己、悲劇中可悲之人苦痛也能緩和自我苦難的心境。「讀者」之意在於擴大「我」的意識，在作品世界裡思維可改善或不可改善之境，獲得改善生活處境的自我覺察，促發讀者與創作者之間的心有靈犀，把讀者在精神世界中相互移轉，進而促使「想像的讀者」取其所要的意義與改變，在自己真實世界中實現。

不過當讀者是想像群體，困擾我已久的問題是：在讀取正負向經驗的時候，能不帶有任何情緒嗎？我們似乎不能將感覺獨立在事件之外，也不能否定在讀取經驗時產生的情緒，但這些正負向情緒對創作者來說，有時也會成為創作時的障礙，就如一個演員在讀取劇本裡自殺者的經驗，揣摩與思考自殺者的感受也可能帶來生理不適，而無法走出困境的思考也會僵化創作者的行為。在精神世界裡虛構的那些，總有些真實的感受要去處理，有時會在角色與故事中受到影響。或許把每次衝擊當作探索的機會，可能是擔心害怕思考的問題、困惑著我或挑戰著我的價值信仰等等。像是討論自殺行為的作品，裡面可能涉及情緒處理、精神分析與社會照護等知識，這些可以用來幫助演員去做詮釋自殺者前中介入的思緒，演員其實可以讓感覺或情緒獨立出來，完全以開放的態度面對當下詮釋的角色，若與這些知識相遇，那還有什麼對話的可能性。創作者讀取正負向的經驗，詮釋其實也在創造的作品裡滾動，好或不好的情緒形成的創作障礙是可以避免的。

把衝擊當作一個禮物，把情緒真實烙印在創作裡，藉由討論而形成對話性的知識。我們用語言理解的世界，取之於我來之前世界裡客體化為語言的文化，創作正好能對那些沒有深究了解、誤以為真的歧視觀念做一個澄清整理。創作者只要清楚我生命主體什麼都沒有，都是「借來使用」的，那為何要

「占為己有」而產生害怕、困惑或挑戰呢？！創作者帶著選擇性的主觀，讓自己由符號的詮釋來重新實現自我，擴增自己符號組合選擇的多元性，回到「是」（to be）的狀態。創作者自我感覺的存在，可以說是一種在現象中銘刻上情緒的印記，印記對生活形式與價值的選擇，進而促使自己在生活裡充滿活力。

六、結論

我透過比較藝術、設計與傳播學科在語境上的差異，歸納出幾個特徵提供創作者自學或跨科裡教育應用：

在準備階段，藝術以自我的記憶情感優先，嘗試做自我生命經驗的敘說分享，藉記憶情感為創作覺知；設計以解構元素並建構模組優先，拆解喜歡與不喜歡的對象，拆解後從中分析出要置換的元素與概念，說出一套模組做為參照；傳播以讀者社群優先，從生活事件中找到一個事件，從中反覆尋找想要對話的讀者、社群。

在創作階段，藝術裡要以對話優先，找到類似自己生命經驗主題的作品做比較討論，藉此對話論述做為創作反思途徑；設計以聯想樣本優先，設定好聯想樣本，從中抓取某些概念做為反思對象；傳播以角色物件優先，考慮設定角色或物件，用以承載某些意念做為反思對象。

在改善階段，藝術以拓展意境優先，從正中見反、惡中見善、醜中思美、安中思危等辯證後轉化為視覺符號，藉此表現改善的覺知；設計以改良語意系統優先，建立起自己的設計語意系統，可 2X2 或 3X3，讓各種穩定性的概念相互交織為自身設計思考的根據，以此為改善的表現；傳播以敘說多元可能性優先，在文本中表達多元性，可超越現實、自由想像。

這裡透過比較藝術、設計與傳播學科的創作語境，程序似乎相似但語言上反映差異的價值觀與世界觀。目前僅能從實務研究報告中擷取其語言之差異進行比較，理解其對創作教育上的整合性幫助。儘管分析文本有其限制，

但使我們可以注意創作者使用語境的自我引導，那對未來自學或教育應用都可能有幫助與啟發。

創作者走向身心靈整合，象徵的是心與手合一、意象與符號的關係辯證、形式與技法的綜合運用，然後能自己存在感知到的時空轉化為藝術形式來表達。每個人都是獨一無二的存在，當教育中不同學科知識面向生命情感與意義時，自然能在創作者心中跨科統整、繼往開來，由內而外地轉譯獨特生命的個性。創作者內在選定的老師來自「擁抱的世界」，並非為了「成為職業」而學的創作者，自身再微小的故事，都可以擁有真實感受做為創作基礎，有意識地連接知識與世界議題。

對於自學者而言，可以安排從感覺美的形象著手，做出自己感覺美與喜歡的作品後再去思考想賦予的意義；也可以顛倒過來，先作欣賞他人創作思考「換做是我」會如何改善？找到自我與議題的對話之處。無論是由外而內欣賞、由內而外的表現都可以在自學中密切結合。在學校裡，教師可以採取集體創作遊戲，像是面對環保議題，從收集材料開始就有環境認識的意涵（如淨灘、家中資源回收桶），再採取小組合作做造型、分享作品等享受創作遊戲樂趣、從創作中認識環境與資源再利用、彼此間又能互助合作。最後，就是面對評量的態度，因創作整合醞釀需要時間，因此學習過程與作品一樣重要，人的主觀眼光導致作品有好壞、高下之分，容易讓創作失去它身心靈整合的意義。我相信，學習者盡心力去表現「心中所想」就值得肯定。

課程不需要分數，不像是「比賽」為比賽而比賽。激發學習者更自主的觀察，要創造的「不是真實而是概念」，在過程中盡力讓其產生自信與自由表達。學科知識中都有與生活經驗連接的題材，這也可用來選擇創作主題，如城鄉差異的小孩就是會對全球暖化的觀察有不同經驗，住在海邊與都會的孩子有不同的真實觀察。而「如果……」也是提供學科知識作為創作主題，讓沒有經驗過、需要想像的 題材就能與學科知識結合，像是「如果氣溫上升兩度，我會住在……」、「如果氣溫上升兩度，人類需要什麼……」。

我相信，所有學習都是各種外在思想混搭我內在的生活實驗，對學校而

言，創作正是一種跨科學習的接力展演。有機會問自己或朋友，學了這個後我想表達的是什麼？給一個放鬆表達自己的機會。創作，不是一幅畫、一首歌等，它本身是觀察、回憶的無形之物。當我們懂得分享自創作品的內容與樂趣，那麼不用教什麼、用規範性的眼光去評斷學科知識表現的好壞，那麼各種主題都可以談喚起有過注意力的回憶與記憶。創作者透過表達時說出自己想表達的東西、讓其他同學傾聽、尊重聽到的想法、再提出問題討論，聽與說本身也可以是參與者、師生的共同創作，在學校裡相較其他學科評量，創造出靈性對話，就是具體可見的存在。每個人在不同溝通型態裡總會感覺到某種密切、意義重大的形象浮現、體會那種在心靈意義流動的感覺，做各種創造性的嘗試，發展不畏阻礙而停留的勇氣。

第五章｜創作者的自我敘說

＊發表於 2016，創作中學習：臺灣視覺媒體創作碩士之個案探究，
藝術學報，頁 199-231。

一、創作自述要說什麼

　　每一個創作者與自己所創造出來的作品之間，有一段隱而不顯的故事。
我把這段故事稱之為尋找信念的故事。

　　不過，那複雜縝密又迂迴的意識裡，能被看見、聽見的都是外顯的事物，
像如何採集資訊、素材？如何操作科技工具或工藝技法？最終整理的作品理
念，但內隱在創作者的情感與知識，很難從擦身而過的展演或短講座談等一
窺究竟。創作敘說在創作者自述、論述的自我研究是為重要材料，層次的深
淺則影響研究的信度與效度。

　　因此，如何自我研究並敘說這段創作故事？Christ 的看法是至少鋪陳出
外顯、內隱與知識三個層次，爬梳並理解自己如何進行創作的學習歷程：[1]

　　外顯面強調技能性學習，如文字寫作、視覺設計、資訊採集或電腦科技
操作等，以因應社會需要有效溝通、產製與適應變化的脈絡化能力；內隱面
強調情感性學習，包含態度、情感與價值，如美學敏感度、認同、倫理等；知
識面著重發展性學習，如政治、經濟、歷史、哲學、法律、科技等連結。

　　然則，創作者難免會迷失在市場供需的生產環境，把作品完成而遺失了

[1]　Christ, W. G., McCall, J. M., Rakaw, L. & Blanchard, R. O. (1997). Intergrated communication programs. In W. G. Christ (Ed.), *Media education assessment handbook* (pp. 23-53). Mahwah, NJ: Lawrence Erlbaum Associates.

情感，或是過度焦慮在技術性知識的追求而遺漏了知識發展、喪失學問的主體性，如果硬要把市場取向的創作拿來做自我研究，如何從此創作過程帶來的反思性的發展，超越市場與技法的學習概念則成為自我研究的另一種面向。[2]

創作自述中應會連結到對理論本身的批判與改善的想像力，尤其是技術發展往往會遮蔽「傳播情境」中「程序性知識」，實務多被現實牽絆而無法發揮學院探究情境知識的功能。[3] 創作者萬不可將「情境」窄化僅對特定「職業需求」面向將自我創作學習能力的視野縮小於一隅，而忽略不斷發展的動態歷程。創作者自身的生命具有獨特性，創作自述發展經驗不可能與他人完全一樣，無法用大眾是否喜歡來取決創作價值，嘗試打破慣性、接觸新想法等自我提昇，使創作敘說研究具有我與世界建立關係的美學意義與行動價值。

創作形式多種多樣，任何創作敘說都反映思考內在自我、符號素材與主題建構的關係聯繫。創作，是尋找自我獨特的地方、尋找生命議題與意義的目的，對於社會產生的功能也都是附加價值。

以日本東京大學，2000 年成立東大情報學環與學際情報學府，把資訊社會視為貫穿不同領域的中心，用「學環」為文、理、工、藝術與教養（類似通識教育）等跨領域合作提出高層次規模整合，其學生來源為業界實務人士時，課程則為實作計畫（Real Project），其如何「改造、創新」為其前提，課程學習與研究活動則具實務設計意涵。[4]

於是，當情境改變時，創作者不僅可跳脫職業實務情境的限制，其創作敘說的研究則可應用在自我面對環境變化的創新基礎。事實上，創作敘說可說是描述探索「創意」的發生與學習過程，無論是表演藝術、視覺藝術、新媒體藝術等，都是提供創作者的文化材料、跨媒體的生活形式與情境。

[2] 翁秀琪（2001）。臺灣傳播教育的回顧與願景。新聞學研究，**69**，29-54。

[3] 鍾蔚文、臧國仁、陳百齡（1996）。傳播教育應該教些什麼？幾個極端的想法。新聞學研究，**53**，107-129。

[4] 林元輝（2009）。東京大學新聞傳播教育的更張和啟示。新聞學研究，**98**，275-293。

承上述，將抽象想法具體化的過程都可稱之為「創作」，[5]實務計畫作為一種跨媒體學習，通過不同形態媒體語言（視覺、聽覺、身體）等製碼，思考、整合通過個體內在生命價值反思的解碼。文化反堵（culture jamming）就是一個例子，模仿蘋果系列的廣告樣式卻以「I Addict」重新下標題，讓觀者思考蘋果 APP 帶來的媒體成癮與人際關係疏離之議題，在創作製碼中表現其主體意念的反思解碼。這樣透過模仿商業佔據個人意識的廣告標語與型態，鼓勵模仿形式卻修改意念的創作形態，就是面對已知訊息再製批判性回應的創意，據上述，一份創作實作計畫可以是藝術、美學、社會學交疊的領域，啟發學習者使用多媒材的批判與想像力，以反映其創造的獨特性，創作實作計畫的教育哲學應轉向學習者面對真實情境的自主學習與創造性實踐。[6]

二、整理學習事件列表

創作敘說裡描述四面八方來的力量，如何跟自己的力交錯而讓作品成形，這段力的交鋒與編織，這裡稱之為探索事件，也是資料建構的基本單位。

用陳映真對其《聖與罪》紀錄片創作論述來看，他面對創作中接踵而來的各種限制（陳映真中風無法跟拍、拍攝資金缺乏、歷史資料缺少畫面等），反而讓他思考如何善用不同視覺元素，包括劇場風格沙土動畫、手繪動畫；水與油彩等以表達適切主題的美感。此例說明創作資源與資金限制，能培養藝術創造的表現機會，在較少商業市場力量下發揮較多個人的創造性。[7]

從創造性來看，創作實踐應被視為跨領域的創造性問題解決（creative problem solving）之表現，強調不同創作情境媒介運用策略與思考方式，而藝

[5] 何明泉（2011）。設計的核心價值與核心能力。**朝陽學報**，**16**，31-44。

[6] 翁秀琪（2013）。新素養與 21 世紀的傳播教育——以新素養促進公共／公民參與。**傳播研究與實踐**，**3**（1），91-115。

[7] 周佩霞、馬傑偉（2011）。視覺、創意教育與臺灣：朱全斌教授專訪。**傳播與社會學刊**，**16**，193–204。

術本位則提供「創作本身就是研究活動」的支持，得以把各種經驗，包括受限到發展的探索歷程就當作「研究資料」，這個實務過程被視為智識與知識發展的途徑之一。[8]

創作實務中的探索事件與他人靠近的旅程中比較強調「自我」，故容許玩耍、自我探尋，心靈感性直觀的自我陳述比知識多，[9]、[10]由創作者主動建構學習事件。創作活動展開時，創造性轉化之學習已經開始：建構之學習場域不只在教室空間；學習行動不只是等待教師刺激；學習資源不只是書本、簡報等二手資料。創作乃創作者發展作品歷程，處理學習經驗的重要媒介就是「說出故事」，確認從開始到結束中間發生數件或數十件關鍵事件，透過敘說把這些事件經驗編織起來，同時也回頭看待這些經驗、重新詮釋過去事件與後續發展相關行動的關係。[11]

探索中的學習事件，展示以學習者中心的經驗感知及選擇觀看的事實與解釋，理解形塑其創造作品的框架範圍與限制。這屬於後設性的觀察，理解場域中的自我覺察歷程，包括選擇、強調、分類、情境、事件與經驗等，分析個體實踐心智與思維如何回應修改之價值、行動與認同，以建構有意義與價值的學習事件。[12]對於靜態攝影為媒材的創作者而言，可能會歷經的探索事件包括：學習「引用」各思想流派形成攝影影像風格（如現代主義、超現實、觀念攝影、後現代等精神性他者）；進入攝影現場情境當下則需要判斷「如何擁有一張有意義的照片」；[13]實踐中「觀察」現場關係，包括拍攝對象、框架與

[8]　劉豐榮（2012）。西方當代藝術之創造性及其對大學水墨教學之啟示。藝術研究期刊，**8**，111-134。

[9]　陳文玲（2002）。創意需要體驗，不需要教育。傳播研究簡訊，**29**，10-12。

[10]　陳文玲（2005 年 1 月）。自我與創意：2004 年夏天 Haven 田野工作筆記。第三屆創新與創造力研討會。臺北市。

[11]　Davis, B., Sumara, D. J., & Luce-Kapler, R. (2000). *Engaging minds: Learning and teaching in a complex world*. Hillsdale, NJ: Lawrence Erlbaum Associates.

[12]　王耀庭（2011）。現在性與學校文化變革研究新路徑：學校後設文化取向。**臺灣教育社會學研究**，**11**（1），77-117。

[13]　游本寬（2010）。**臺灣「當代攝影家」對影像數位化的互動研究**（行政院國家科學委員會補助專題研究計畫成果報告 NSC 98-2410-H-004 -121 -SSS）。臺北：行政院國家科學委員會。

佈局等「構成」（denotation）與「內涵」（connotation），如效果計謀（trick effects）、姿態意義等詮釋意涵；[14]、[15] 反省自己的觀察與一般大眾瀏覽景物的方式有哪些非技術性區隔，身心受制於什麼？每個步驟如何產生有形與無形的濾鏡？等問題。簡言之，敘事中記錄學習者內／外（個人／社會）、時序（過去／現在／未來）、空間（場所／位置）的關係，在學習事件中完成自我主體建構與他者相遇、 成就自我的歷程，作品本身表徵「發現什麼」，經驗書寫則解釋「如何發現」的創作歷程。學習者產生的是實踐與體悟的知識，有別於陳述性與程序性知識。

創作者說自己的故事，已經是透過回憶與重述的過程，組織了重要的事件，藉此「轉移與強調」創作中具有意義的情境，這些情境如何形成創作者說這個故事的視點與觀點。

首先，我們要建立敘說文本，描繪其學習事件方法是將語言資料區分為「鑑賞」（connoisseurship）與「批評」（criticism）兩個部分之論述進行詮釋：[16]、[17]、[18] 前者屬私人感受、後者屬公共性；前者側重如何欣賞自身遭遇、後者強調對於創作品質與歷程的批判性揭露；前者著重欣賞經驗、後者著重揭示批判自身遭遇。鑑賞並不需使用批判來完成，但使用批判語言來思考學習經驗時可視為理解學習者在不同社會安排（social setting）中多樣的行動形式（various forms of action）之意義與特徵。

創作敘事文本可以是自述、自傳、筆記、信件、對話、家族故事、文件檔

[14] Barthes, R. (1996a). Denotation and connotation. In P. Cobley(Ed) (1996), *The communication theory reader*(pp.129-133). Carbondale, IL: Southern Illinois University Press.

[15] Barthes, R. (1996). The photographic message. In P. Cobley(Ed) (1996), *The communication theory reader*(pp.134-147). Carbondale, IL: Southern Illinois University Press

[16] Eisner, E. W. (1976). Educational connoisseurship and criticism: Their form and functions in educational evaluation. *Journal of Aesthetic Education, 10*(3/4), 135-150.

[17] Eisner, E. W. (1977). On the uses of educational connoisseurship and criticism for evaluting classroom life. *Teachers College Record, 78*(3), 345-358

[18] Eisner, E. W. (1984). Can educational research inform educational practice. *Phi Delta Kappan, 65*(7), 447-452.

案、照片、生活經驗等源自行動場域中發現或產製出來的資料，[19]允許創作者以「自身」作為資料來源，敘說創作發展過程中遭遇之實務情境與問題及解決問題之策略，創作研究報告或論述本身就是一種結合學術寫作形式的敘事檔案而非二手文獻，[20]、[21]、[22]、[23]、[24] 創作者分別可就實務、心理、形式等三個面向進行情境敘說：

實務面來看，創作作品都有它屬於創作者建構之特殊意義與實用情境（例如短片對誰說？希望有哪些設計的情境意義讓人讀到？），即便像是秒數短少的廣告文本，其固定主題通常會以製造問題為某產品或服務安排解決情節，敘事意味一連串事件組合。[25]

心理面來看，創作報告（論述）應是從遭遇困難、化繁為簡到感受有趣及成為實用的過程，包含個人動機與社會互動過程的對話，為推出創作遇到各種層級與關卡時的結構，自我能力限制的認識與超越。

形式面來看，用蔣勳（1995）的話來說「材料本身，可能是一種物質來看待，卻也可能是一種美學的元素」，[26]各種具有溝通目之跨媒材使用形成的創

[19] Clandinin, D. J. & Connelly, F. M. (2000). *Narrative inquiry: Experience and story in qualitative research.* San Francisco, CA: Jossey-Bass.

[20] Cahnmann-Taylor, M. (2008). Arts-based research: Histories and new directions. In M. Cahnmann-Taylor & R. Siegesmund (Eds.), *Arts-based research in education: Foundations for practice*(pp.3-15). New York, NY: Routledge.

[21] Candy, L. (2006). Practice based research: A guide. CCS Report: 2006-V1.0 November, University of Technology Sydney.

[22] Candy, L. (2011). Research and Creative Practice. In Candy, L. & Edmonds, E.A. Edmonds(eds.) *Interacting: Art, research and the creative practitioner* (pp. 33-59). Faringdon, UK: Libri Publishing Ltd.

[23] Eisner, E. W. (1981). On the differences between scientific and artistic approaches to qualitative research. *Educational Research, 10*(4), 5-9.

[24] 劉豐榮（2004）。視覺藝術創作研究方法之理論基礎探析：以質化研究觀點為基礎。藝術教育研究，**8**，73-94。

[25] 孫秀蕙、陳儀芬（2012）。探索臺灣電視廣告史的研究路徑：從符號學、敘事研究到文化研究。中華傳播學刊，**22**，45-65。

[26] 蔣勳（1995）。藝術概論。臺北：東華。

作，都可視為一種跨媒材的創作實踐，如單張攝影相片結合繪畫可轉化為逐格動畫、錄像結合複合媒材可轉化成錄像裝置等都是具有企圖而產生的創作行動。

三、建立個案背景脈絡

據前所述，我將在此展示先前的研究，以媒體創作碩士的敘說為例，建立個案研究的思維的方式。

這裡以臺灣傳播領域碩士班為場域，以創作報告或實務研究論述為學位文憑之碩士生為對象，選擇相似性的個案，根據其公開的創作自述檔案，視為間接取得關於創作歷程的敘事檔案。

因此這裡展示的個案敘說，其特徵說明如下：

大學學歷為傳播領域：考慮個案對創作學習歷程有較長的沉浸與觀察，故創作學習者選取則以大學、碩士領域皆有傳播領域學歷，如此不僅具相關傳播知識與基礎，對創作元素、工具與材料已有基礎認識。

碩士畢業後仍持續傳播創作：由於傳播創作學習者，有部分因不同因素未能持續於創作領域發展，對於畢業後學校與創作之間的興趣可能因此中斷，可能對當時創作學習經驗之後續創作發展幫助的觀察較少能比較，而持續創作作品發展或相關職場工作擔任主要創作者（非助理、行政等工作）則為個案選擇的另一思量。

兼具紀錄片與劇情片的職場拍攝經驗：由於文獻論及當今傳播學院的知識與能力取向多取自於職業技能的想像，較為忽視獨立創作經驗中感知的能力。因此個案選取會考慮個案本身兼具獨立創作與職場創作兩種經驗，以作為反思學習時討論兩者之間的差異與意義。

整體而言，臺灣以媒體創作導向的碩士班課程，進行創作前的資格門檻在修業年限上約為 2 至 4 年，學分總數範圍則在 28-54 學分之間，創作資格

審查則需提出創作研究計畫書，完成後則須進行創作理念報告、公開發表等歷程，從創作資格取得到實際創作審核通過者，則會授予藝術碩士學位（master of fine arts）。　個別來看各創作碩士班的課程結構，則因其旨趣差異而有所不同。以臺灣三所藝術大學為例，臺灣藝術大學（應用媒體藝術）、臺北藝術大學（電影創作）與台南藝術大學（音像紀錄與影像維護）的創作碩士，都屬藝術高等教育的學習體系，其相似處反映在學科基礎（命名為核心、基礎或必修之科目），著重產製環境、媒體科技及研究方法等科目，幫助創作者認識媒體科技、政策環境與學科間的關係，而運用研究方法則是發展創作的必要能力。然則，學科在創作旨趣的差異，其進階發展則著重實務技術的深刻認識，專注於產製生產鏈的角色技能（企劃、導演、製片、攝影、劇本、行銷宣傳、財務、著作權談判、智慧財產權、募資、數位典藏、新媒體等）。

　　就此觀之，我們可以看到媒體創作學習者在發展創作前，不會只是專注於個人的策略性選擇，其認識與觀察的自由度同時還受其學院事業的旨趣導引：例如音像紀錄與影像維護所就將「社會學、批判教育、文化研究」視為一組必選，但在電影創作所中則把「世界、中國與臺灣電影」的認識視為基礎，應用媒體藝術所則提出「新媒體、創意短片、創意方法」等特殊選修科目。在這些看似相同的畢業門檻，卻截然不同的學習結構中發展出某種創新的自主性結構（創作計畫）。而非藝術大學的高等教育體系，則根據學校特殊興趣發展媒體創作，如政治大學數位內容碩士學位學程結合資訊領域，發展互動科技的媒體內容。此類以跨領域、異質合作的媒體創作則在碩士學位學程的範疇中逐漸興起。

　　從上述臺灣整體及個別創作碩士班課程結構的描述中，我們選擇藝術高等教育體系的創作者作為個案選擇範圍，個案選擇的特徵描述如下：

　　個案 T1 在臺灣曾受過大學廣播電視四年訓練，其作品以劇情片參與臺北電影節國際學生影展競賽片。碩士階段以紀錄片為創作發表品，該片以視障盲人為對象，紀錄其生活脈絡與意義尋求的歷程，經過映演後發表創作報告，曾入圍香港華語紀錄片節。碩士畢業後曾擔任電影公司編劇、現為影視

公司導演，相關工作經驗 10 年，作品發表曾受臺灣電影輔導金補助、入圍電視金鐘獎、亞洲電視節等華文影視圈重要賽事。

個案 T2 在臺灣曾受過大學廣播電視四年訓練，其畢業後即前往傳播電影公司工作，拍攝作品多為商業或政府委託之劇情片與短片為主，曾擔任過製片、導演、攝影、撰稿編集、副導、剪輯等工作，擔任導演之作品曾獲臺北電影節影展競賽獎項。因有感實務工作不足再投入碩士階段，以紀錄片為創作發表品，該片以臺灣地方特殊的信仰文化為對象，記錄其廟宇信仰傳承、地方人士參與及發揚的故事，經過映演後發表創作報告，曾獲得臺灣金穗獎競賽獎項。碩士畢業後擔任獨立製片、導演與攝影師，作品多以紀錄片為主。

根據研究旨趣，我將創作報告視為間接敘事檔案，深度訪談內容則謄寫為逐字稿以作為直接敘事檔案。

兩組個案標籤為 T1、T2，創作報告檔案會標註頁數，深度訪談資料則標示為 D。敘事資料以語言為主，編碼以事件為範圍，陳述語句為觀察單位，段落則為判斷陳述句間是否為事件意義範圍。意即：陳述句可能陳述外在環境、自我行動、內在意義等語句，研究者則判斷關聯為意義範圍。

語言編碼依據文獻論及探究創作學習的論述：將資料中陳述表現區分為：引用（跨脈絡學習）、洞見（實踐感知）與環境（限制與反思感知）等三部分，分別以代號 CI（cite）、SI（sight）、SE（site/environment）作為標識。凡舉例、引用等陳述句會標識 CI；陳述經驗事件中獲得認知與意義 則標識 SI；關於社群、環境等任何有關限制、不足遺憾等與環境互動反思陳述則為 SE。本研究非內容分析法，故編碼陳述句時可能不產生互斥現象，例如創作者引用某導演的理念來談反思，故觀察實際陳述事件來判斷陳述句的範圍。文中分析敘事資料來源標註範例為：T1-SI-xx 表示個案 1 於創作報告第 xx 頁有關洞見的陳述；T2-SE-D 則表示個案 2 於深度訪談論述中有關環境反思的陳述。

四、我如何跨脈絡學習並產生洞見

（一）跨脈絡學習分析

創作需要主題，其來源可能來自「興趣的陌生感」。

有興趣卻不熟悉往往會激發出創作者的探索之心，越是陌生卻又好奇的感受觸發觀察的能動性。故事感跟話語交談場域息息相關，無論是否為自我呢喃，每一行每一句甚至一首歌都可能是最強烈的創作動機與理念（T2-CI-2），從一個人的故事中想聯繫一群人的激勵。

然則，在還未進入拍攝場域前，跨領域閱讀有助於創作者在語言中思考增加感受力的學習。像對視障者生理發展、社會心理、特殊教育、職涯發展等各種環節的困難，對盲片創作者的觀察敏銳度有所提升（T2-CI-5）。不熟悉的題材中反而會帶來對生命體驗的意外與驚喜，並進入到他者的世界：

> 「……當我面對這群陌生人時，由於我的不了解，我們之間就更加陌生了。當時就像是小孩學步般傻傻的拍、什麼都拍，這部片會像什麼樣子，我一點概念也沒有……但經過了一年後，現在我可以明確的告訴你……觀眾永遠都只能看到影片呈現的表面，但問題都是深深隱伏其中，只有花時間去思考、然後實際去行動的人，才會得到更多吧」（T2-SI／SE-39）

由於在實踐脈絡中學習並非易事，創作意念驅動身體勞動於田野踏查而遊走四方，以攝影與錄音的科技技術為中介，補捉瞬間流動的片刻。

過往影音作品或資料，是創作學習中關於意識到我與他者之間的關係，思索如何將保留的影像與聲音素材表現之生命力，從看到的影像中思考內在意涵：如紀錄片拍攝已在對話與交談中找不到任何意義時（T1-ST-61），突然遭遇災難事件對紀錄祭祀慶典地點與社群的意義重大，會影響被攝錄群體的

行為，而成為創作作品中反映慶典文化傳承與價值一部分（T1-ST-35），使之學習挑戰就地取材鑲嵌於規劃的能力。

　　題材，往往是自我與議題探索的交接處。創作者感興趣並非要知識充滿的狀態，越是匱乏、無知、無助則對採取行動可能是有意義，直覺與觀察也會敏銳起來（T2-SI/SE-40）。創作實踐前的資訊蒐集有助於了解建構作品輪廓，但「情感」資訊更為重要：即主觀、濃厚個人色彩與生命經驗的對話，有助於創作內容在取材上參考的依據（T1-CI-1）。當要拍攝某個人的故事，往往得先透過這群人來獲得啟發，如自傳、部落格等任何可能幫助創作的對話經驗（T2-CI-44）。如何取得情感素材是創作學習的重要經驗，從問答之間到信任交流則需要等待，人與人的耐心等待可能為創作者帶來意外驚喜（T1-SI-57）。另外社會團體的邂逅是另一課題，任何社會成員既可能是創作資源亦或是威脅，當其不了解作品樣貌或想主導創作方向，如場所內指示何種內容需要多拍？哪些場景需多少攝影機等質疑，對影像敘事時間限制或人力資金限制不理解，若不謹慎處理則會對合作與信任的關係產生危機（T1-SE-60），但若能適當處理，將創作理念轉化為對方理解的語言，則會發展出意想不到的生命體驗。例如拍攝成員情感融入，參與廟宇祭祀轎班、擔任角頭組織的職務等（T1-SE-61, T1-SE-92）。

　　從無知到覺知能力的開啟，還需整個創作學習圈的協助，像是學長姐的「手把手」，類似師徒的經驗傳承，用過去已知經驗幫忙看實際拍片歷程（T2-SI-D）。「初生之犢」的勇氣，使學習者比較需要「實際做的時候看」而不是「講完以後去做」。往往許多事先結構好的材料，都會在情境中變化，對當下畫面敘事的敏感度與後續對素材的再結構，做隨時調整的態度有利於創作品的完成度。這實際上對進入業界也有很大的幫助，因為業界中充滿更多限制侷限創作者，例如商業影片會要求配合藝人時間或給定能拍時間，重視的不是創作者思考的故事創作性（T2-SE-D），在此情境下似乎也能有所敏銳的應用。

（二）洞見分析

　　學習與拍攝群體的互動是引發或挖掘影像與聲音素材基本功夫。一般而言，在創作場域中間接二手資料都沒有比直接面對與接觸的情感交流來得強烈。而創作者力求的生命力、生動、有力等基本上都來自於此，但手上的攝影機卻又可能是互動生硬或生動的阻礙，但它卻又是創作材料的媒介，往往相處時間與等待機會是創作者學習的事情（T2-SI/SE-15）。創作經歷難以事前規劃，但若事後詳細盤點，不同經歷都可能有它的作用與意義。通常都是跟著事件走，選擇比較關注的探索下去（T2-SI-30）。

　　比方說拜會地方角頭耆老提升創作者的歷史感，在場域中行動也能對實際拍攝的社會生態有深刻感受（廟會角頭派系）（T1-SI-58）。實際臨場的社會觀察，有助於創作者在影像中雕塑刻劃鮮明的角色形象。即時與親臨現場，對創作者的社會資本與實際支持創作的環境有潛移默化的效果。

　　但實際創作體驗中，建立夥伴與信任關係，有時可能錯失有意義素材。事後對當下犯錯的覺察，有助於深刻的自省。

　　　「……所有與被攝者生活相處的過程，如果沒有用攝影機記錄下來，那只是在你腦海中的一段記憶，對影片來說，那是一段空白……」（T1-SE-78）
　　　「……攝影師永遠也無法再度捕捉同一刻的事件、光線和動線，於是乎最重要的不是更加深入的引導，而是默默的等待、感受，然後隨時在最短的時間內讓攝影機開始運作。……」（T2-SE-17）

　　時間是傳播技藝中最具挑戰性材料，但獲得認同卻使創作者不能隨心所欲地去安排時間，而需要考慮到觀看群體的認同感。由於每組素材都有屬於它當下從某個生命情感與意義的標籤，創作者須學習使用時間來黏著或編織蒐集的影像與聲音素材成為故事線，在獲得認同中取捨（T1-SI-46）。創作實踐是一場冒險，隨時面臨創作挑戰與危機，特別是當下情境瞬息萬變是很難

透過計畫來掌握。

　　透過實際觀察，容易察覺創作構想的問題：意即原本設定創作的議題透過實際的觀察卻發現議題不存在，但也唯有實際觀察才能察覺當下應該要處理的議題：

> 「……拍攝中後期發現，其實祭祀職務傳承的危機並不明顯，但當地人因為這種傳承觀念所衍生出的信仰價值觀，是非常特別的，因此後期的拍攝…… 轉化成被攝者透過傳承議題的關注去突顯他們的信仰價值觀……」（T1-SI-34）

　　後期製作通常是還原與重建素材的工作，學習把親身遭遇的事件轉化為故事的「主線、副線、支線」之觀念應用（T2-CI／SI-37），以主導後製技術呈像的思維。後製作比前製更著重思緒、情緒等反思的工作：腳本預設的情節會因當下實踐啟發後，會重新修改創作者原先的預設，根據實際材料引導觀眾往創作者的方向思考（T2-SI-30）。至於如何引發思考？通常是從素材中有趣的事件中找起，以它們作為架構故事的軸線，保留對話空間比填滿意義來得重要：

> 「……影片就是要給人看的，而不同的人自然就有不同的觀點……剪輯者應該抱持怎麼樣的觀點呢？是堅持己見，還是討好觀眾，或是對社會進行教育呢？……不給觀眾明確的答案並非不負責任，而是預留更多空間讓觀眾去思考，沒有所謂的好與不好，只要創作者清楚自己賦予影片的目標，然後忠實呈現。」（T2-SI-32）

　　攝影與剪接媒介的功能，在實際創作實踐中的意義並非單純原始意義的記錄、剪裁、拼接，反而比較讓創作者想如何將其功能轉換為發揮想像力的遊戲，讓觀者能夠進入到攝影思考，而非觀看攝影。比方說在《盲片》個案中

並非全盲而是半途失明，攝影學中不被允許的失焦（對焦功能），在創作者重新詮釋下改變原來的用途，透過微小失焦或小變焦來讓觀者不是當旁觀者，而是偶爾把觀者拉進來感受、想像盲人觀看的想像空間（T2-SI-40）。遊戲中許多都是感覺的層次，像是採用電影的慢格效果、分層色感、詩意偏焦、點線面視覺來處理零碎畫面等論述（T2-CI/SI-18），無形中使創作者試圖學習重新組合應用原始功能，更甚者為重新定義科技功能，就此來看學習在觀念想像中遊戲也是重要的能力。由於創作探險中許多意外與驚喜，就需要創作日記或手扎來協助留下靈光意識。此紀事的學習歷程屬於「厚描」能力養成，類似寫稿與編輯的工作的平面作業，讓創作者將流動經驗的地圖拼湊出來，在後續創作實踐之間能提問更深的問題，並改善場域熟悉度與社會關係（T2-SI-41, T2-D-SI）。

　　學習以故事再現經驗時，須面臨真實與虛構經驗交織作品想像的處理。創作者在作品取捨與意義確認時，引用他人論述的跨脈絡學習，對組織與結構材料的反思有所幫助。像在八八風災事件中，創作者請被攝者去海邊攝錄下在沙灘與漂流木間的行走畫面，以顯露憂愁感慨的情緒，但就紀錄片而言，不見得容於社群價值。困思時，跨脈絡學習經驗有助於他對使用此創造性的詮釋：

> 「……當下有一種中獎的興奮感，但事後思考，對一部紀錄片來說，這種作法合適嗎？……李道明先生論述紀錄片的表現，有時候為了達到情節敘事的流暢性，或為了創造戲劇效果的目的，需要依賴一些劇情片的敘事模式……」（T1-SI/CI-72）

　　如何處理視覺與聽覺材料，端視創作者學習對觀念論述的範疇。像是記錄攝影、直接攝影等觀念是如何看待、處理素材，於是一套關於「記錄心境勝於形式」、「第三人稱到第二人稱」的觀點轉化、「拍攝凝視」在既有新聞深度報導、訪談、電視紀錄片手法中的問題與侷限等論述（T1-SE/CI-72, T2-CI-

6），對學習處理身體感知並轉換為思索技藝有所幫助。觀念理論跨脈絡地形塑身體技藝，類似影評般地能讓學習者於做完後去回想並評論歷程中「那時此刻」的當下與自我，找出過程中「為何與如何結構」此一作品（T2- SE-D）。

　　創作實踐並非劇本邏輯的「寫完即是作品」，反而較需臨場反應能力並隨時調整，過去教師通常鼓勵結構企畫後再做，但真實學習情境是非得對原先解構再結構：將破碎零散大量的資訊組織起來，而促成身體技藝發展的環境因素則有賴其協力社群。影像本身等待創作者填補意義，參與協力社群的互動帶給其身體較多有意義的感知。由於這份情感緊密聯繫，完成視覺影像作品是對被攝者與協力社群而言直接且珍貴的禮物，用以表達此段際遇之完滿。像是拍攝盲人影片卻無法直接回饋給盲人社群，為避免遺憾創作者會在製作時為其剪輯口述版本，透過熟悉者解說，讓其也能了解去想像這部片呈現的影像世界，雖然要讓盲人完全了解基於視覺經驗出發完成的作品挑戰難度很高 （T2-SI/SE-41），但此交流的心理與社會意義卻成為形塑身體技藝的動力。

五、我受到何種限制？如何應對？

　　透過攝影科技中介而採集的視覺材料，如何處理與應用則是媒介中思考的基礎行動，由於影像後製工具可以對視覺素材賦予時間與空間上的操作性，因此視覺素材的性質就需要特別予以標註，如前述一種美學材料的製造。研究個案中的紀錄片都無法事先規劃，因此視覺材料多為當下直接賦予，視覺素材在後製工具的時間軸線中，每一影像片段都可區分為「兩種層次的表達方式」，包括「拍攝大綱紀錄表」以及「拍攝紀錄表」（T2-SI-67）：以拍攝大綱紀錄表，紀錄視覺材料的概略資訊，並不詳述各鏡號的內容；拍攝紀錄表則針對該卷拍攝帶內各鏡號的內容做描述。在此基礎下，創作者就利用「創作日誌」及「表現目的」標識大綱與鏡號等符碼生產出，以此作為影像敘事的

視覺與意義段落的組合配置，在進入實質影像組合前，具體表現在「後製腳本大綱」的中介媒介。

　　然則，後製腳本大綱充其量乃用於編織視覺影像的工具媒介，更重要的目的是去產生創作者對視覺材料之間關係與動作的關聯意義。

　　換言之，視覺材料不只是在時間順序上對語言的排列，它更像是一種拼圖般的視覺圖像，圖像與圖像在創作者腦海中編織成以關係為緯線、事件為經線的空間圖像。每一個獨立視覺材料並不能獨立存在，而是在編織串連中建構與彰顯創作者的意圖與目的。由於每一個創作者面臨的實務現場，「許多事件的強度與非預期性和設定有所差距」，因此以敘事為目的方向編織的故事線，也會因此有所更改與更動（T1-SE-29）：

> 「……和劇情片不一樣的是，紀錄片即使有腳本，也不能完全肯定事情的演變。也就是說，事件走到哪裡，你也只能照單全收，能做的就是去抉擇哪些是你比較關注的，然後花更多心思和力氣，繼續探索下去。而如何取捨，便來自於創作者為影片設定的目標，而到了後製階段，這個目標必須更加具體。……」（T1-SI/SE-30）

　　此外，先前文獻有提及創作者、作品與觀眾之間彼此關係像是具有張力的意義之網，創作者製造的符碼編織到作品後，說服觀眾並非創作者唯一目的，考慮如何讓觀眾能看完影片後能跟創作者共同一起思考，喚起興趣且身心整體投入於影像之中，對於創作者來說也是編織影像的思考之一，儘管觀眾解碼在認同與詮釋會有歧異性，但如何「讓人在影片結束後，卻開始去思考整部片所要表達的想法」（T1-SI/SE-30）仍是創作者在作品完形前積極努力去做的，亦成為形塑創作者在媒介中探索的課題。進一步來看，媒材中思考視覺材料的「質感」時，也不會由特殊規則主導，許多判斷來當下抉擇。例如攝影工具在視點焦距上超越身體的移動狀態，讓局部放大感官觀看往往成為主流的視覺材料技法（如特寫鏡頭的凝視，忽略主體外的背景）。在紀錄

片的創作實務情境下，創作者則會發現這種「關注情緒」的視覺材料卻也「失去了對環境的描述」，且「應用太多的鏡位切換則顯得匠氣，失去紀錄片最珍貴的真實感」（T1-SI/SE-76）。由此可見，情緒與環境何者優先？匠氣與真實何者為重？這些看似概念性的考量，也都具體反映在視覺材料質感表現的探索中。

創作內容與形式不僅是心理的選擇，更是社會與經濟資源運用的選擇。由於學習能力與環境的塑造，取決於創作者對其作品構成之形式：受類型、時間長度與資源掌握程度決定。在非機構與獨立創作的情境下，創作者往往會考慮到資金與人事，進而組織來選擇自己的創作類型（T1-ST-45；T2-D-ST）。

在類型上通常區分為劇情與紀錄兩大類，彼此差異除了建構的敘事方式外，同時也決定其學習方向：透過腳本、演出等需要嚴密規劃、模擬演出屬於虛構材料；而由當下環境決定屬於現實材料。虛構與現實材料決定創作者學習的位置與權力關係（T1-D-SE, T2-D-SE）：前者將其置於權力核心，須有效率規劃與控制拍片手法、時間、資金、資源等因素；後者使其處邊緣位置，拍攝技術與手法與實際脈絡不一定融入，反而是在觀察與等待中建構利於自身創作環境與資源。

> 「……我大部分的影像經驗都是劇情片或商業短片，大都是被攝者同意而且願意配合的情況下的拍攝模式……因應拍攝上的需求而重複表演……分鏡的概念去拍攝是可行的。但是《X》的拍攝經驗卻完全不是這麼一回事……常常在拍攝當下想要作分鏡處理，造成的結果是，當鏡位改變時，被攝者往往已經改變情緒，或者已經不在景框之內，導致鏡位改變不但無法達到原先設想的目的，反而還失去一些被攝者行為的描述……」（T1-ST/SE）

形式差異中容易使其體驗到外部資金與人力與內在能力的限制。紀錄片

成為入門較易、拍好最難的一種形式。商業型態的創作受制於現實外部力量，將創作活動細緻分工以達到效率、規劃、精緻的作品，有時學習者懂某部分就好擔任助理角色；又或是能拍、能導、能剪等全方位能力，但個人精力與賦予完成的時間有限，專精某部分似乎較能走得長遠。只要人的合作若沒有太大問題，也不會意識到自身能力上的限制，減少給自己激勵與學習機會，當然放心把某個環節交付也可能讓作品更大（T1-SE-D, T2-SE-D），就學習角度來看是專精與寬廣之間的移動。學習者選擇不同形式，往往牽涉實際創作作品效果外部為組織型態的問題，衡量如何在允許太受外力控制下完成一部作品（T2-SE-D）。

> 「……離開職場要去研究所前，老闆跟我說想要在這行繼續走下去，往創作者與導演的角色發展，就要發展完整的紀錄片。……過去在公司內製作許多影片時都在考慮資金、時間等各種限制下完成發展出特定模式，照著做就好……但紀錄片是入門最容易，拍好最難的一個形式……任何人都可以拿起來拍，跟劇情片、做一個節目是很不一樣的。最難是因為沒有什麼限制要搓揉出何種影片的型，不說手法。而是對某些人而言有內容、有意義這就很難……在商業公司我大部分要跟資深工作者、前輩合作，有很多技術上的缺陷沒法意識到，但拍紀錄片絕大部分的技術要一個人去解決，那時就會顯現在你的素材裡……」（T1-SI/SE-D）

視覺媒體創作牽涉多元素材，其內涵分組形式，因此面對情境考驗的是如何架構與溝通能力顯得格外重要（T2-SI/SE-D）。

從教育角度來說，拍片要教的東西太多卻不一定教得完或有些能力不見得能夠教，一切須從實踐經驗開始。學習者為作品的自我組合中自然發展出一種創作生態。由於每種素材都可轉化為操作的社會角色，而對於如何產生一部片的編制、電視電影等環境生態與基本技術有所了解時，進階學習則能

更加深入（T1-SE-D）：如何讓學生之間產生化學變化，但分組夥伴來源可以是來自國際的學生，對國際思維都可能有所幫助，如此對學習瞭解世界的立足點將更寬廣。

> 「……創作思考往往是當下的判斷，事後的判斷，往往做完了以後去思考自己為何結構出這些東西出來……大家堅持自己想做的，只是在現實方面比較辛苦……錢是一個問題，你要拖那麼多人拍一部片，想一想就卡住了，要找那麼多人幫助你，你準備好了嗎？……」（T2-SI/SE-D）

> 「……在傳播上需要解決問題的能力……有太多問題在拍片時期會發生……拍片很難像工廠，透過標準作業程序來完成，即使是同樣的腳本碰到不同的人拍也會有不一樣的結果。因為人的操作會很不一樣……」（T1-SE-D）

　　形式探索根基於學習技術階段的角色認識，若只把學生當作編劇、導演、攝影師等職業角色培養反而不太健康，創作品中各種感官元素如梳化、美術等角色在視覺表現上也相對重要。但整個系或院資源將複雜技能一一切開來設計課程，很難面面俱到，故重點提供學習場域的重點是讓創作世界的生態攤開，讓學習者看到拍片世界中角色創造的可能性，而不是期待特定如導演與攝影等期待發展，要完整拍片的成功機率則會有所提昇，至於學生需要什麼則其自由選擇（T1-SE-D）。

> 「……蠻多老師給一個提議去拍，老師告訴要做什麼，這種創作不長久，學生也會找像是資金等理由為自己設限。學習的發動應有創作者，老師或相關人來輔導提供經驗的分享，歸根到底學生要自己深刻走一回，最好的學習是這個過程，學得最多也最具體，這跟課堂上講一堆不一樣。……」（T1-SE-D）

六、反思在場域裡的能動性

　　本研究個案儘管目的不是推論所有創作者的樣態，但卻是對創作實務學習活動的反思凝視，並提供對未來想像的討論。

　　如前所述，被命名為紀錄片的創作作品，其視覺材料的採集與構成的探索，構連外在社會文化團體論述對創作位置的價值觀與世界觀，同時牽引內在對觀點呈現的思考。

　　這樣的看法更加突顯場域結構的力量，但在教育意義下對結構與媒體形式的分析可能有簡化創作者內在靈動與精神性的思維。就本體論的意義上來看，兩個看似傳統視覺媒體創作，但相較於繪畫、雕塑等其他媒材而言，仍涉及到科技中介的創作問題，而回頭來看數位時代下的繪畫、雕塑等視覺材料，又有不同藝術家創作嘗試科技媒材於傳統的藝術形式，那麼在歷史意義下的「傳統」，可能涉及就是新舊媒材間的辯證。或許否定諸多視覺藝術形式的實質本體，能夠讓我們看見操弄我們傳統媒體與新媒體之間的移動邊界，不僅是歷史陳述，還包括藝術創作探索活動本身在精神性意義下，嘗試論述與向邊界拓展的緩慢移動、困勉而行。

　　因此創作學習的討論，仍須回到一種創作者精神的活動狀態，紀錄片的傳統個案表象下，探觸的可能是關於「科技中介」創作身、心、靈與環境（自然、社會、文化）的關係。這種媒體經驗，我們不能單用電影、紀錄片、短片、微電影等這種名稱所矇蔽，科技發展與溝通平台形式與方式的轉變瞬息萬千，以「媒體」為名的創作媒材也會在藝術形式的後現代意義下不斷解構與重組。反之，我們討論的學習經驗可能是關於一種媒體「轉化」經驗的向度，科技讓各種媒體具有化約或放大的力量，如麥克魯漢（McLuhan）討論媒體時，從身體感官上來看，媒體是身體的延伸，各種感官知覺簡化或放大，[27]如廣播放大某種聲音，指向麥克風的靈敏度延伸了耳朵的頻率範圍，使得聲

[27] McLuhan, M. (1964). *Understanding media : The extensions of man*. New York, NY: McGraw-Hill.

音材料處理的技藝開始在思維中蔓延，結合社會與文化目的轉化各種形式。從此例可以說明視覺媒體亦是如此，各種視覺材料對光影、形狀、速度等各種要素，在視覺媒體的中介下增加可操弄性，中介在創作的心理與社會目的行為下，如雕塑般重新被打造與建構。[28]

　　這裡透過個案分析而專注於個人策略性行動時，難免會給人一種學院創作的自主性較高的想像，似乎過度強調創作者是絕對自由與能動的狀態。但隱含在這種想像背後的社會真實，包含其學習生活中的指導社群（指導教授、學長姊等），而作品產出的方法與策略，可能也只是回應「個人有限時間或資源」及人生閱歷經驗上的限制。

　　敘說個案本身雖不能代表教育情境的所有現況，但個案卻提供藝術高等教育體系中某些社會群體的經驗並呈現在其創作論述的語言。創作者擁有的知識是由其社群生活中而來，就像一種儀式、參與實踐的歷程才能對其文化社群言談或論述的觀念有所體驗，並在特定學科中微觀的社會世界中建立起具有核心、象徵意義的實務經驗，藉此可以做為下一階段創作時，進入創作團體的文化與社會資本。

[28] Logan, R. K.(2010). *Understanding new media: Extending Marshall McLuhan*. New York, NY: Peter Lang.

第六章｜親愛的「課程」是集體創作

＊發表於 2018，共創多模態的藝術本位素養教育探究，
教育部教學實踐研究成果結案報告。

一、我想與妳／你在想像力中相遇

在學校裡對引導創作的老師而言，帶領學生進行創作的「課程」，本身就像是一個參與者的集體作品，在此舞台體驗體某種「時間流動」的形式。因此課程與教學並非技術性解析，而是辯證性地存在於經驗中深度闡釋與解釋。[1] 創作中無論是教與學，都涉及參與主體（師生、學校）對教育的想像與知識旨趣。換言之，課程就像是師生共同經營的一場具未來性的實驗展演。[2]

安野光雅就問了一個問題：「畫家作畫時到底在想些什麼？」回答這個問題並不容易，喜歡繪畫不一定要會畫畫、喜歡音樂不一定要會彈奏音樂，回溯幼兒時代，我們都曾在紙上塗鴉萌發繪畫的嫩芽。對安野光雅而言，喜歡並學習創作不一定是要成為藝術家，而是這份探索可能演變成好奇心、注意力、想像力與創造力，甚至延伸出對物理、生物、醫學的興趣。[3]

於是創作課程可以是基於真實經驗的觀察，就像「寫實」是描寫眼睛看得到的事物結果，但也有許多是「寫意」，描繪眼睛看不見的東西。我們沒看過童話世界，於是我們的想像與創造力可以在裡面發揮，如何創造出看不見

[1]　鍾鴻銘（2008）。課程研究：從再概念化到後再概念化及國際化。**臺灣教育社會學研究，8**（2），1-45。

[2]　Gidley, J. M., Bateman, D., & Smith, C. (2004). *Future in education: Principles, practice and potential.* Australian: Swinburne University.

[3]　黃友玫譯（2009）。**安野光雅寫給大家的七堂繪畫課**。臺北：漫遊者。

的東西？那是「想像力」一種「看起來像」的發語詞，武斷的連結與認定。「雲」這個詞在實際觀察與想像中組合變化成任何形狀；猶如幻想突襲事件時，棉被會變成防護罩，枕頭會變成砲彈，創作課程在認真的玩裡面，就像看見想像力的存在。然而，指導創作看不見的東西也容易讓人困惑，在想像的世界中，想像力與真實經驗中也需要一些連結。若童話世界裡的人物沒有一點真實世界的腳步聲或身形比例，那可能會削弱某種在想像中「真」的存在感。

劇場導演賴聲川，把創作視為身心整合過程，以「心寬、心舒與心靜」的靈性說法表達課程如劇場的樣貌：[4]那是讓身心安定自在的遊戲過程，把所有的人事物的可能結合，因此而創造出新意義找出來，無論是在自然、人群裡，課程都在建構創作者的情境與心境並洞悉自己的初衷與出發點；最後安靜下來讓靈感入侵，把複雜的簡單化或簡單的複雜化，對變化與流動有所深思與準備，迎接深層的思考。

課程引發的不只是藝術行為，還有溝通實踐，比方說以我們看一部電影，故事中有口語語藝、畫面中視覺設計，演員有表情行動，音樂鋪陳情感與情緒等，這些集合起來的創作，用來作某些觀念的溝通。在創作課程中各種媒材形式就像是一個介面，彼此兼融並蓄。這裡把創作視為新的課程趨勢，就是將「自我表現」視為核心，允許將技術問題應降到最小，創作本身如同一個協助者，目的是激發人的想像力釋放，而不是技術與工具性的學習。[5]

想像力本身也是有對話的對象。以畫家馬奈（1832-1883）來說，《草地上的午餐》（1863）是一幅實驗性的作品，挑戰文藝復興中所謂的「意義」，意即肖像畫般指的說明「畫的是誰」，如果用文字書寫就是「教導說明」、「作品意圖」、「揭開謎底」。[6]他想解放的就是認為繪畫屬於顏色與形狀的

4　賴聲川（2006）。**賴聲川的創意學**。臺北：天下。

5　Arnheim. R. (1989). *Thoughts on art education.* New York, NY. The Getty Center for Education in the Arts.

6　作品被預設要說明意義，在比賽場合就容易看見，馬奈在作品展中落選，也引起年輕畫家抗議審查不當，當時皇帝拿破崙三世題在產業博覽會場外，舉辦「落選展」讓世人評斷，但當時輿論好像也

世界，文學上的意義與作品價值沒有關係，無論是名人也好、無名也罷，畫畫的價值都與這些無關。安雅光雅透過馬奈，說明傳統繪畫裡失去意義就不成畫，如宗教、勝利、歷史等主題畫作就像是說明圖，但說明性的意義與繪畫絕對價值（美）無關，那創作價值在於顏色與形狀的想法。[7]

　　自此章節開始，開始會採取敘說方法來組成此書，用「我」的第一人稱方式，描述與解釋如何以「課程」為名，或雕塑、或繪畫、或戲劇、或媒體、或音樂地打造這個想像的實驗空間，連結學生間包括我的心智，在「課程」這個時間流動裡，形成我們集體的創作敘事。儘管課程的地點在學校，但那是內在的深度之旅。我把這個能力稱為「透」，透是一種穿透表象形色的概念，無論是透視、透聽、透感、透覺等眾合起來，這樣的能力是綜合性的，不單獨依賴「看、聽、感、行」也就穿透符號、表面與純行為的深厚的表象障礙而直指本質。

　　現在起請牽著「我」的手一起走進「他們」的故事裡，和「我」一起去訪視這些學生，和「我們」一起站在這個心智實驗空間的對話裡，看著就像「我」當時和現在一樣，讓他們來告訴你他們的故事，讓你自己去體驗他們在這過程的奮鬥，我與學生彼此交織後在創作裡相遇的故事。

二、創作理念：我不是你的老師

　　創作，受媒材特質與社群的生活形式，發展出不同學習方式。就像是在研究所規定拿到學習點數並接受論文審查，那時我深刻感受到，進入研究社群所要明瞭的不是「研究什麼，而是如何研究」的問題，創作如同研究場域一樣，主題對象是自己選的，真正要去思維的是如何探究。

　　是「不喜歡那種內容的繪畫」。「落選展」是有趣的概念，將社會、權力與論述問題躍然紙上，引自註 3 頁 61。

[7]　同註 3。

　　教育問題是出自狹隘的思維，把學校內刻意製造的正式優於非正式，忽略學習者的材料來自於自然、社會與人文環境等非正式場所，兩者間在意識上的分裂，無法保持平衡。[8] 因此在媒體創作課內，學生只當知識旁觀者，課堂展示積累認知資訊數量與測驗的場所，創作活動只會是依賴權威與慣例原則而非去發現與探索，創作者在學習歷程中會失去參與感與主動性。

　　媒體創作，我不將其視為方法與技巧學習，像是學電影就只去看電影、學作曲就只去學樂理、想表演就只去看戲劇。我可以理解直接學習的好處，但也忽略創作是在一場旅行、跨文化生活、跨脈絡行動等，這些都是產生動機、靈感與方法的場域。比方說，數位攝影的創作不會只是光圈、快門等技術學習，而是可以援引西班牙畫作《宮娥圖》（Las Meninas）中畫面結構，思考畫家如何把我們安置在空間中某種觀看的視點，把創作者放在不同身分（畫家／攝影師）與脈絡（西班牙人物畫／攝影）進行相互理解。這是「在跨脈中學習」的思考，導引創作者對視覺表現的觀點與視點有所認知、觀看位置與距離造成主體客體等表象與意義塑造問題。就此來看，媒體創作是存在於視覺文化裡的某種型態並與其他相互交融。

　　我們圍繞在視覺、媒體與資訊圍繞的文化環境，這些都是可參照取用的文化資源。因此，媒體創作目的是表意的實踐或說表達性的創作，不過表白總是會有對象，這些媒體創作者又會以文化符號資源的方式，回到自己的社會系統裡面溝通，像是為環境發聲、為社會公平發聲、為男女平權發聲。媒體創作的表達，不會只是為表達而表達，創作品可能與某些社群連結，也可能視某種議題的代理者。[9]

　　單純就創作中表達的「像與不像」就存有「靜與動」辯證關係。安野光雅以寫實繪畫清晰描述這個辯證關係：[10]

[8]　單文經（2014）。杜威對課程與教學問題的提示。**教育研究月刊**，**246**，127-143。

[9]　Clark, L. S. (2013). Cultivating the media activist: How critical media literacy and critical service learning can reform journalism education. *Journalism, 14*(7), 885–903.

[10]　轉引自註 3 頁 120。

「寫實畫家處處想做記號的原因，其思考是想將眼睛不受處處變動之模特兒之錯亂，這是寫實主義者要忠實作畫，那忠實作畫才是使記號興致勃勃的熱情，老是追求變動的模特兒，畫就無法完成。不過畫一定會變動，風景更不用說，即使是靜物畫中的模特兒，也會時時刻刻在轉變，花會向亮光轉動、魚也會腐敗、石膏雖不動，但太陽一直會移動，所以才有畫室最好窗戶向北的說法。」

　　媒體創作中個人觀察經驗會用某種形式存留下來，就像安野光雅提到寫實主義作品仍想賦予繪畫某些意義，自己卻不想成為像照片一樣的繪畫，因此在創作者心中的繪畫對象並不是照片上的事實，而是做為繪畫所看的真實。在電影戲劇舞裡，演員要演得像真的，那叫做演技。但戲劇裡面演員不能真的去吃飯吃菜，觀眾也都知道戲劇世界是假裝的，在假裝中做出實際的東西會令人嚇一跳，因此在「假裝是真」中有真實情感，這並不是容易，所有創作多數是如此。

　　創作在某種面向上，師生是「共學者」（co-learners），意即探索在創作中發生的辯證關係，形式上可以是對表現的看法，內容上可以是社會文化議題或肩負改善公共生活的任務，又或是反省理所當然的「文化慣習」（culture habits），透過批判性思考來加以揭露存有的意識形態。[11]創作者的思維，在分享並接收反饋時，無論是老師或背景不同的同儕，在多元文化的意義下建立多重的世界觀。

三、學理基礎：解碼與製碼

　　臺灣的創作研究可以是療癒批判、省思紀錄、主題探究等選擇。[12] 我曾

[11] Raney, K. (1999). Visual literacy and the art curriculum. *Journal of Art & Design Education, 18*(1), 41-47.

[12] 陳靜璇與吳宜澄（2011）。藝術領域研究方法之探討：以創作類研究為主之分析。藝術學刊，2（1），

在通識課程嘗試批判性的媒體創作計畫，利用文化理論中的「解碼、製碼」的理念，結合創作轉化成通識教育課堂的行動，強調解碼（解讀文本）—創作—製碼（建構文本），自我表達與社會議題的聯繫。解碼練習，猶如對產製的美學鑑賞，而製碼練習則是體驗產製的公民實踐，相互合作帶動創作者的內在能量。

　　我不打算以「精熟媒體操作」為目標，倒像是 Burn 帶領約略十歲的孩子們使用簡易的動畫媒體，觀察孩子利用工具進行電影創作活動的學習過程，了解工具提供的機緣及孩子自身帶著的文化符號資源，如何在進入到設計角色、視覺動作、音像、姿態、語態等多模式的參與狀態中整合。[13]這個經驗是以感覺為主的，「覺得」是「懂得」的基礎，而非由「懂得」來規定「覺得」，畢竟反思與對話需要依賴在一個「未經反思的經驗」才得以開始，[14]而創作本身可視為一種「覺得」的經驗。

　　理論上，創作是把學習主體推向知覺論述前整合思維與身體的行動。如前推論，若我們將人類心理與社會環境共構的經驗視為創作源頭，那麼就不難想像創作就好比探險地圖的繪製，創作者好比探險家向未知的地區探索，將其經驗繪製地圖，克服萬難找到出路的筆記成為標誌與符號，假若沒有創作者的身心經驗，則那些「覺得」就無法「可視化」為作品（地圖符號的邏輯經驗），這也是媒體創作實務課程的重要意涵。

　　不是每個人一開始就是探險家，在還未發展成創作者的角色前，可能透過他人創作來認識世界，就好比重新審視地圖方便旅行，但地圖無法取代親歷其境僅是方向指引，創作乃是一種探險中真實經驗的再現，同一地方不同人都可能有不同的建構。創作可視為一種文化論題，學生所處的文化環境（家庭、社區、學校、次文化與整體社會大文化等）正是其日常視覺事件的經驗來

109-136。

[13] Burn, A (2016): Making machinima: Animation, games, and multimodal participation in the media arts, *Learning, Media and Technology, 41*,310-329.

[14] 林逢棋（2013）。知覺優先論：教學歷程中的覺得和懂得。**課程與教學，16**（3），201-218。

源，如電視網路、景物器物、商品攝影等，課堂中透過批判思考轉化為創作的形式與內容。學生認識自己所處的文化群體的感情與態度，在創作裡可以是挑戰偏見與成見，溝通對不同文化價值觀的兼容並蓄，[15]故在媒體創作的課程時間軸裡，創作者應是自我決定探索的故事線。

四、內容與形式：以自畫像與 LINE 貼圖創作為例

2018 年剛開設媒體與創作實務基礎課程，記得當時有學生問我：「鼻孔裡挖出的鼻屎、身體排出來的放屁與大便，這是一種創作吧？老師你的看法？」這個挑戰看似對創作的誤解，但也是某種閱讀方式。

我回答學生說：「我稱那些為一種存在，如果經過你用心處理後就是一種創作了」。這是把存在當作材料的觀點，像是我聞到一個美女放的屁，那我欣賞美女或讚嘆這種狀態，為屁寫首詩、跳支舞、唱首歌，把自己放進去這種存在裡面就是了！或是把所有挖出來的鼻屎聚集起來，排列成一組形狀，然後把它當作一個贈禮，自己覺得意義重大，或許我也會承認這是「因你而起」的創作。或是用便便當作繪畫的顏料，經過用心處理，不一定所有人都會接受，但我承認你有運用到心力去構思與行動。

我引用這段的意思，想表達意義是在誤解與澄清中慢慢釐清，無法一開始就能說明。這就是為什麼「創作」一詞是「做了就知」。因此我在導引的方式上，也就考慮到企圖與行動必須同時發生，而且必須在有限的課程時間內，一般來說在兩或三小時內形成對學習者而言可以「立即感受」的經驗，有時是把兩三周組合起來形成這份經驗，這種型態我稱之為「創作任務」，對學生而言就是一種主動參與的學習事件。

創作任務內容設計，也就是建構某種真實。

[15] 劉豐榮（2001）。當代藝術教育論題之評析。**視覺藝術**，**4**，59-96。

「事實不是真實，事實指發生過的事情，但真實則是根據資訊在腦海中重新組織成一個新的東西。」[16]

安野光雅把經驗轉為創作比喻的很好，就好比把鈔票存入銀行（事實）入帳後再領出來的錢（真實）是最接近事實的真實（已經不是原來的鈔票）；作曲家的曲子是事實，樂譜提供資訊，演奏家所建構的是真實。欣賞電影與戲劇的人都知道，我們不會因為真正發過的事實而感動，卻受到轉化成為電影故事的真實所感動。創作就像是舞台上發生的事（建構的真實），所謂的寫實呈現的並非事實，而是像事實般的真實。學生的創作任務即使創造接近事實的真實，但與事實保持某種距離才能在過程思考某些關於感受。

我的「媒體與創作實務」課程擺脫工具性的思維，那麼如何「把事實變得有趣」，我猜才能引起創作動機。

2019 年我以劇場作為授課的場域，就像黑盒子一樣具有實驗與神秘的意涵。大部分的修課學生來自於教育學院的學生，有教育、幼兒教育、特殊教育等學生，少部分才有其他學院學生。這些學生並沒有要以創作為生，也不是要當藝術家或設計師，多數是因為學校在制度上推動跨領域學習而來，因此我也很幸運，至少學生們不會有太多對於技巧追求的先入為主，反而能在這裡跟我給予的創作任務相互擁抱，成為此課程的共同創作者。

我的課程都有儀式性的行為，像是某些透過某種小型的活動，降低他們從劇場外進來的焦慮、放下外在干擾回到此時此刻，達到某種為創作任務暖身的「舒服」感覺去進行。在進行創作任務前，這種淨化性的儀式很重要，每個人都會帶著一些習慣與生活中混雜的情緒。我不需要讓學生把這個帶進來，攪和在裡面出不來，這當然也不是容易的事情，但有過這種儀式，反而可以喚起我可如是般地活在此時此刻，當下對我自己負責。

創作任務，我規定自己要像是某種即興作品，學習信任自己的感覺的「做就對了」。過去常聽到鼓勵人的說法是：「不用想太多」，但這句話只對了一

[16] 轉引自註 3 頁 63。

半，想還是要想，但不必去想同學會怎麼看我？別人怎麼看我？擔心他人的評論與批判時，就喪失做出真誠作品的動機與動力。倘若不去創作，當然不會被他者批判評論，因此想是要去想「如何說出自己想說的」？如果我使用這些材料與符號後「期待什麼反應」？我想到要這樣做的時候「是否很興奮」？這些問題都反應與創作者內在生命的連結，是處於活潑具有生命力的狀態。

　　我認為每分每秒的現在也是未來，當我想著這一秒的時候它已經變成過去，意識的改變也是隨時在發生，我鼓勵學生他人若能認同自己很好，這個肯定是讓我們看到他自身的內在表現，目前是屬於這種狀態。我們的創作，充其量不過是喚起別人肯定或批評內在自我的想望媒介而已，創作的最後就是覺察自我。因此我在創作儀式裡總是會有些話語，像是：

> 「我們要關心自己、我的現在、我的舒適、我的伸展，我的舒展，既由外而內的生理舒適到心理舒適，也由內而外的心理狀態到用肢體展現。這裡是生活與社會過渡區，我用心地當對方的觀眾，因為我們都是彼此的觀眾，彼此相互的表演是一種禮物，那會讓生活中更添樂趣。」
>
> 「哈囉親愛的，記得昨天我們一起丟掉一些東西，因為生活焦慮讓我們渴望更多，我們許願、我們生氣、我們在車裡唱歌、摔電話、列清單、整理架子、想做點事，就覺得應該要做對的事也就是重要的事。我們是如此的重要那是可以去做一些令人開心的小事，像是丟掉已經枯萎的花、把不配對的襪子丟掉。失落之痛的我們希望咬著我們。每天為自己做的『迷你開心』寫下日記，我們有心創作，夢想的火苗也掩蓋不住，那些火苗餘燼永遠像冬天的樹葉在冰凍僵硬的靈魂中飄洋偷偷的搗蛋不肯離去。所以我們會在無聊的會議課程裡瘋狂塗鴉、替老師朋友取綽號、在自己的 IG 貼上搞笑的照片。這些都是腦海中浮現的創意樣本。……要『恢復創意』最弔詭的地方就在於要認真看待『放輕鬆』這件事。不要忘記你以前曾經能用誇張的筆法畫出平淡無奇的事物、不要忘記你曾經愛過扮演某個角色，只有每天做一點有創意的事，

就不會再否認自己，所有的記憶和夢想和創意的計畫都會慢慢浮上檯面重新發現自己的創意。我們的內心都熬煮這一股動力之湯細火慢燉，在生活的表面下移動……」

要建立整個創作場所放鬆的氛圍，必須對自己的感受誠實，想要做什麼的感覺誠實。我說這些話的目的都在回歸自我，直覺與對象之間的好感就是一種美感經驗，而相對於好感的並非惡感，而是沒有喚起強烈熱情欲望的無感。現實世界有時無形地壓抑了感受，如果一直受制於無感，被迫於無感中生活，無感將會成為摧殘我生命中自我毀滅的罪惡感。

（一）語言暗示策略

記得第一次課程，幾乎都不明白在這裡要做什麼？或是把媒體創作狹窄到只是操作相機、攝影機之類的。我給出的第一份創作任務就是「自畫像」，不過此作品「不能用畫」的，要在校園裡去找到適合的材料拼貼出自己的臉。

不過，在這個任務進行前，我安排引發思考的暖身活動。學生在佌大劇場空間裡遊走，根據我給予三分鐘的限制，兩兩配對彼此「讚美」，每個人見到面都必須說：「哇！你好美……一看到你我喜歡……」，我讓這空間中陌生的彼此透過「語言的暗示」，必須去「觀察」他者而產生「對話」。每當學生向另外一個學生分享了自己的觀察時候，自己也會立即得到一個「讚美回饋」。這份「讚美回饋」可能是自己覺得「我早就知道了」或「我怎麼不知道原來還有……」，這些讚美就像是一種提供給創作者的資源與符號，透過他者肯定而確認自己想要留在此件「自畫像」作品中的表現與存在。

「自畫像」內自己感覺美的與他人感覺美的地方可能不同，但每個人的臉部呈現五官與造型的符號卻不是獨有的，因此每個創作者在讚美他人的時候表達的不一定是如大頭照般的事實，更是「自我期待」的真實。這個讚美過程，就是創作任務前的直覺與思想的醞釀。這個思想過程本身雖然無「相」可見，但心中卻漸漸「成象」，在心思中流動等待抓去，呈現學生想要的感覺。

當然，這也可以反面來操作，創造一個嫌惡或不想成為的那個自畫像，當然讚美就可能改為批評，將自我獨立出來保持某種距離，將這種「不想成為的語言」，映射到自己的思維。

在這幅「自畫像」，在短短三小時內學生去觀察與讚美、接受讚美並尋找期待自己的形象過程裡，就是我所說的「自我展現」。這裡不去辯論「自我」的哲學，而是指向意識到自我存在的感知過程，而前述創造「自畫像」前發生的種種，則是在腦海裡進行模擬各種可能性的「表演」，意即：只要我有意識到的各種我所感知的現象，那些將是反身回自我的表演元素。在這個創作任務裡，使用手機照相即是把這份表演當作一幅動態繪畫與雕塑品來處理。每個學生存在於社會中，必然要成為屬於「身分認同」的那個角色之表演者，像是教育學院的學生多數都具有成為老師的身分認同。

（二）反思日常語言

在「自畫像」之後，我會把握當下發生在周遭的生活現象與事件進行創作任務的設計。對我而言，在各種我設計的創作任務中，學生將會認識到，不去排斥任何一種現象作為我表演的元素，反而更加重視自己，能透過「我」的感知把經驗放在作品裡，這個符號化過程將豐富我未來可以提用的資料庫，只要在我生活中由「我意識中想做的」就是最好自我展現。

我在網路上閱讀到標題為「LINE 貼圖讓語言教育大崩盤」，此類報導描述一位老師比較自己那一代與當代年輕人的語文能力「質」有所偏差。他將此問題歸因於通訊科技軟體使年輕人疏遠語文常識，會話當中的貼圖與顏色文字在簡訊內所能輸入的字彙非常有限。促使不擅長「詞彙與慣用語」的孩子增加。在此批評溝通能力的問題在於「貼圖」替代語言符號，但「貼圖」沒辦法反映日常生活中所有的詞彙與慣用語。我援引這段社會批評的新聞事件，轉化到媒體創作實務的空間，當做一個背景資料，讓學生們能提供改善之道。

這次創作任務裡，跟純粹貼圖創作不同的是，每個學生必須拿出自己的手機，在自己的 LINE 群體裡面，輸入一些自己常用的慣用語與詞彙。由於電

腦程式設計多半具有「字詞聯想」功能，當我們輸入此一詞彙或慣用語時，程式設計會協助每個學生從自己常用的貼圖資料庫中，跑出相對應的貼圖選擇，如「愛」這個字除了跑出單顆愛心、一對愛心，也有很多貼圖動物或人物會對這個字做相關的表演。於是我們就根據每個學生自己的資料庫進行比對，找到自己慣用詞彙但卻在這些資料庫裡找不到的。

有了對貼圖語意資料庫的探索活動後，我們的創作任務即將展開。每位學生在有限的三小時內，要為自己羅列出來的詞彙做表演，並透過相機記錄下來，當作與詞彙相互對應的貼圖照片。學生可以自己擔任表演者，擺好相關的姿態，也可以找其他人合作表演，自己則負責姿態設計與畫面構圖。不論他人是否喜歡用這樣的表演方式來代表這個詞彙，但這卻是學生們自我與社會性綜合呈現的符號。這種貼圖屬於反思性的，利用貼圖本身填補語言表情不足的特徵，反思貼圖卻操控自我常用語彙的習慣，可能減少對詞彙語言的認識與多樣性。

在通訊軟體裡面「貼圖」成為習得語言與社會化另一個管道，不把貼圖表徵常用語彙當作一種理所當然，反之以問題意識的方式去思考，也就能理解那些不同型態貼圖創作者所認為的「常用」，但卻藉由自己理解生活經驗後自行創作中，理解自我情感生活的多樣性與詞彙創作成圖像的可能性。在這次創作任務裡，學生形塑自己的表演方式，無論是否自知自己生活經驗已經成為創作資源，他們的表演神奇地在照片中綜合起來。有些學生選了相同的字詞或詞彙，但表演的方式卻大相逕庭，看到自己與其他人有所差異（至少每個人都這麼認為），某種程度上也能意識到獨立個體的特殊性，以及尊重他人的差異性。

從上述兩個創作任務來看，我在乎的是創作慾望與動機，而非技巧上的學習。我拋棄了傳統的構圖理論，真正在創作的時候，構圖反而綁手綁腳，它比較像是一種作文文法，某種表現的理論之一。很多拍攝紀錄片與相片的人，並非因為精通構圖而去創作，反而是開始創作而重新拾起構圖理論去反思，這也說明不代表不會構圖就不會媒體創作。事實上從寫散文來看，即使不會

文法（構圖）也不會寫不出來。當我們過度在意構圖形式的意義時，可能就會忘記去欣賞當下對材料、色彩、形狀的感受，以及自我在這份作品中的意義了。

貼圖中的真實是用自己的意象，在表演上方便自己的意圖，放在想表達的詞彙。像是 Conny 在《沉重》中不是拿出一個重物表現它的質量，而是用蹲走的姿態、伸出單支手的姿態表達心裡遇見沉重的求救。這裡的趣味不在於符合物體的重量很重的寫實概念，而是創作者抱持寫意構想。當然我們也可以把這些很重的東西放在蹲走的姿態，把它們集合到同一個畫面中。

在此創作任務裡，要在乎的不是那表演方式，因為表演變化多端就隨著自身的經驗而增加（自身要有展現欲望），因此當學生在設計詞彙貼圖時，那個表演給自己看的過程中，同樣也是在做自我認同的工作。在此，學生開始練習接受一切存在現象（有限），但這些現象感覺是內心反映（我所看到的），然而現象與創作主體間的互動是相互影響交織後而產生（我能參與或改善的意識）。於是每個我成為自己的環境，了解場域特性就能回過頭來透過自身的創作，再次改善並創造出實體世界（我成為我想要成為的改變）。於是這份自行發想的創作，成為作品後也就能轉回來賦予自己的自信與自在了。

五、作品特色：參與創作者自述

這堂「媒體與創作實務基礎」的創作課裡，我每次都會以「創作任務」做為引導形式，學生從發想到完成的創作形成「課程」這個作品的實質內容。學生透過理念發表與內容介紹，整理自己如何組合不同媒體工具及相關的學科興趣。學生以想像力為基礎，綜合媒材使用，包括書寫、拼貼、表演、敘說、軟體等，形成了此創作學習的敘說研究。

我採用立意取樣徵求願意對此創作課程回應的學生共 19 位，[17]受訪者男

[17] 此研究遵從學術倫理委員會的建議，先簽署訪談同意書，以確認其「知會同意」及研究者遵守保密

生 3 位、女生 16 位，參與者代號與背景資料詳見表 1。

表 1：參與研究者列表

編號	性別	年齡	科系	代稱
1	女	22	幼兒教育系	紙泥
2	女	22	幼兒教育系	Vicky
3	女	22	幼兒教育系	配鏡
4	女	21	幼兒教育系	名譽
5	女	20	幼兒教育系	真
6	女	20	幼兒教育系	大象
7	女	20	幼兒教育系	蛋蛋
8	女	21	幼兒教育系	星雲
9	女	21	心理輔導系	小威
10	女	21	心理輔導系	KC
11	男	22	文化創意系	源
12	女	20	特殊教育系	瑞
13	女	21	幼兒教育系	Coony
14	女	20	幼兒教育系	Peggy
15	女	23	教育系	佑佑
16	女	20	幼兒教育系	雅雅
17	女	21	幼兒教育系	蕙
18	男	21	特殊教育系	泥哥
19	男	21	特殊教育系	堯堯

原則，並徵得受訪者同意而進行錄音。錄音存檔後再謄寫逐字稿。訪談進行，根據成功大學研究倫理審查之建議修改訪談大綱與訪談說明，資料蒐集時間於 2019 年 5 月至 7 月。（請參考附錄三）

（一）創作動力：情緒回溯與求助交談

我們在回顧生命經驗中有意義的事件時，「情緒」是轉變這些經驗的媒介。學生面對創作任務時，多半會去回想捕捉情緒帶給自己的影響，於是會去探索有哪些材料可以再現自己的情緒狀態。學生對自己情緒起伏相當敏感，對於開心與快樂的感受很敏銳，但要如何具體化成作品表徵，形成對他們的推進力。

> 「我一直在探索的事情，就是什麼事情是比較開心與快樂，這一陣子情緒起伏很大，就會想去探索這方面的事情。」（受訪者 2）
>
> 「高中的美術課我很認真，老師給我們一幅畫，像是一種名畫，用顏料去重新複刻那幅畫，為了要調顏色覺得很好玩，調出不同的顏色就會有成就感，就會想要畫下去，讓我想去再做重複這樣的事情。」（受訪者 9）
>
> 「我記得我在國小在白紙上有三角形、圓形、正方形，老師給我自由創作，我記得我畫了河豚、烏龜、烏賊，但老師說不能畫在圖形外面，但我卻白目在這些圖案外面畫了海洋、海草等感覺，但我拿到零分，雖然我提出疑問，但沒遵守規則，這讓我印象深刻。我沒有因為這樣不再畫畫，我知道我喜歡畫畫的感覺，我就一直在做。」（受訪者 13）

紙泥，她描述面對這堂課拍出影片的創作任務時，覺得自己是因為有玩樂的感覺才有意義。她想著自己可跟朋友一起相約出遊，那種共同玩樂中渲染的情緒，使得記錄情緒本身就成為作品形塑的力量。

> 「我住北部，這次拍的作品與馬來西亞的朋友一起去玩，就想著怎麼做一邊玩一邊拍的東西，一開始我們朝向 Vlog 的方向去想，也沒有什麼腳本就開始，從出門的時候就開始拍，然後把這個出去玩的紀錄，重新討論不要的部分、哪裡不順的就刪掉。真的是大家一起創作出來

的。」（受訪者1）

「我覺得對我來說的阻礙是一種生活經驗。我的生活圈，我也沒嘗試
多一點的東西，我覺得很難。希望我有一個靈感，其實很難，但這些靈
感生不出來，就是最大的困難，那就是我的生活經驗太少。我相信每
個人的靈魂都有創造力，但要怎麼激發出來，就是要靠留心自己的生
活應驗。」（受訪者12）

　　一般來說，在課堂中完成任務跟一般生活創作不同，課堂給予的學習情
境有其時間限制，由任務驗收的難易來決定創作時間的長短。學習者並非隨
時處於具有情緒的狀態，或說是腦袋一片空白毫無頭緒，而課堂難題卻成為
朋友交流的一個話題，從求助與無助中思索創造的意念。

「我一開始不知道要做什麼，於是我在網路上開始詢問我的朋友，開
始有很多人給我一些建議，我從那裏面開始尋找我有興趣的題材，然
後我就注意到魚菜共生。」（受訪者3）
「一開始想的時候覺得很難耶，有問同學意見，我先前有做一個螞蟻
的教案，我用拼貼的方式進行，就聯想到這樣的手法去進行，來做一
個地球保護的議題。」（受訪者4）

　　生命經驗中具有正向情緒的創作，會化身為當下與未來創造的引路者，
並提供可供模擬的方法或鼓勵開始的正向情緒。每個學生都有至少一位或多
位的重要他人存在，陪伴或支持的正向情緒，提供學習者創作想像的一個來
源。像受訪者10在發想一份創作時，會先提取母親節製作海報的經驗，她對
於把平面轉化為立體作品，並透過自然實物材料的蒐集與拼貼的記憶印象深
刻。

「母親節海報設計的時候，是一個立體的作品，雖然收起來很佔空間，

但那時候覺得自己美勞還不錯，那時候用了一些棉花與厚紙板，我在家附近去找了一些植物種子，拿了幾顆來當眼睛。」（受訪者10）

「我在國小藝術創作課程，比較都跟著老師走，沒有創意的部分。但是到大學之後，老師與這堂課的夥伴給我很大的挑戰，發現自己只要去嘗試就可以做到，從不太會畫畫，看了手機也不知道怎麼畫，但老師您給我很大的勇氣去挑戰。」（受訪者5）

另外一種存在的方式，就是透過與朋友或其他人一起完成。這樣的歷程，促使意念轉變為文字或圖像有了分享的意義。像是在課堂創作遊戲裡面，就有人對寫下個人願望卻由全班一起完成的任務感到印象深刻；又像是製作影片，無論是錄像或演出都不可能一個人完成。因此有了點子與想法後，可以藉這樣的創作聯結生活圈的朋友來集體實踐，而在與朋友溝通分享中能寫下創作理念，使用媒體拍攝與剪輯等創作多模態則由此迸發。

「印象深刻的創作任務，就是一開始寫自己的願望，以為只是寫而已。但是後來要請別人一起來實現這個願望，我覺得這個很有想像力，很有創意就可以做得到。我很喜歡那種在課堂上寫下願望，但很驚喜要在這裡所有的人一起實現這個願望。」（受訪者4）

「一開始我們只是想去傳水瓶，我是先想一個結局，我第一天晚上先拍好結局，然後好像沒有什麼，我突然有個點子，隔天開始拍其他的東西，我前一晚跟朋友們說，很感謝來幫我。」（受訪者3）

「我覺得要怎麼抓到 IDEA，我會考慮到這個作品會帶給別人的影響，或是帶給其他人的情緒是什麼。」（受訪者14）

「我從大家一起從五個東西去聯想標語，再去聯想一些社會議題。妳以為自己沒什麼創造力，但事實上在集體的六十秒裡面，是可以做得到，我自己是教育系，我相信小朋友是很有創造力的，也想讓小朋友去做這件事，從這堂課的創作裡，真的讓我很驚訝。」（受訪者15）

（二）創作信念：即興及視覺聯想

學習者怎麼思考創作中聽、說、讀、寫的意義？創作時他們對使用不同媒體媒材信念為何？

在印刷時代保留聽說讀寫的創作模式，但進入到學習者的讀書經驗裡時，文字的紀錄是一種應對考試，對書籍記憶的影像謄寫。這種書寫方式比較像是靜態畫面的描述，如照片般的文字快照，一旦接觸剪輯等模態時，則重新讓學習者對照片式的紀錄進行比對，發現新的意義。

> 「在高中時候是讀寫式的，為了讀書而讀書，但在臺灣讀大學感覺比較自由，可以用不同的方式進行。」（受訪者 4）
> 「創作課裡面我發現自己沒發現的喜歡，像是剪影片。我之前都用照片，現在用影片可以記錄更多當下，我覺得蠻適合的。」（受訪者 8）
> 「我雖然沒有辦法每天很完整的寫下想法，但我會去用手機記下我的靈感的關鍵字，這些對我來說很重要，可以很快地幫我找到我的想法。」（受訪者 13）

快照式讀寫的模態，保留對特定印象與動作的紀錄。學習者在動態影像紀錄的模態裡面，則可以意識到動作的連續性，並且保留當下玩樂的情緒，那種帶有即興表演的特質。

> 「以前我們出去拍照都是放比較漂亮的網美照，但影片可以幫我們紀錄那些比較動態的真實狀態。我們影片拍了很多畫面，看到椅子就坐一下、看到娃娃就抱一下，我們到了青創園區的時候感覺那邊貨櫃屋很無聊，但我們沒有辦法去改變它，但我們可以改變我們自己，所以我們就在那邊跳跳跳，有第一個跳就會有第二個跳。」（受訪者 1）
> 「想要自己拍記錄自己的生活，做自己的 Vlog，想要用這樣的方式記錄我自己的生活。如果我堅持這樣做，就可以記錄下很多不同的東西，

很有紀念價值。我在臺灣四年，想要把這些東西記錄下來。」（受訪者 4）

　　學生面對議題，最初的概念都來自於表面上對字詞的理解進行形象的創造。不過在關鍵字詞中直接對應形象的詞彙，容易提供視覺模態的線索並描繪出形象。真正讓學習者發揮創造力的，是來自於抽象詞彙的概念，像是「共生」一詞，因為沒有確切的形象參照，反而提供視覺聯想的基礎。

> 「我確定是魚菜共生之後（創作方向），我就開始著手畫魚與菜，真的魚、真的菜，但後來覺得這個沒有什麼，嘗試重新建構一個人形，但是做不到。後來魚就變成美人魚，美人魚抱著菜。但好像沒有共生的感覺，於是就畫了兩個人魚，讓她們的頭髮綁在一起，於是可以用這個來談性別的議題。」（受訪者 3）
>
> 「我個性比較害羞，雖然不太會表達，但是傾聽是很重要的，但我會在我的自畫像裡把耳朵做得比較大。」（受訪者 16）
>
> 「我遇到難題，常會去反思自己，到底要呈現什麼給大家看，想帶給大家的意義是什麼。」（受訪者 17）

　　學習者面對創作任務初期，可以利用他人的書籍或文章來獲得題材的靈感，但真正促使學習者動手做的卻是經歷一番思索掙扎，其中對多模態產製具有關鍵影響的是材料取得的便利性與實用性，像是受訪者 1 想要完成保存議題，她會去參找其他朋友提供各項資訊，從中篩選出比較適合自己的題材及材料的取得後應用在平面繪畫，或轉製成立體的作品上。

> 「我一開始想做保存的議題，想帶一點議題進去，就開始瘋狂地找什麼議題。找了很多資料也沒找到喜歡的，當我很煩的時候旁邊的室友就問我為什麼不做老鷹紅豆呢？然後開始注意到這種間接的傷害，老鷹被毒害到。當我開始決定要做老鷹紅豆時候另外一個室友就說那個

有人在燈會已經做過了。後來就瘋狂去翻 Dcard、PPT 從這裏面看到石虎米、雉菱角等等。後來決定石虎米，米比較好取得，一開始要做半立體，怕作品站不住，後來就變成立體的。一開始想很久，但旁邊人一句話，就想到了……」（受訪者1）

（三）如何看待媒材

學生對於改編或重製有敏感度，並且會應用在自己的反應上，如受訪者8認為在創造過程中應變能力變強了，有靈感回答各種提問。對一些學習者來說，能明顯意識到模態之間相互間的影響，像是在閱讀手工製作影像作品，其實是為改製而準備；也有學習者意識到音樂模態決定影像模態的選擇，而刻意把選音樂這個工作放到最後才進行等等。

「我高一的時候做手工的卡片給同學，有一次我直接做三到四頁，很開心地在那邊做，想說有什麼驚喜可以給我的同學。雖然也會去參考影片，就想說跟影片一樣會有什麼意思，就會去想怎麼改變。」（受訪者6）

「我們做這支影片，沒有先決定音樂，怕一開始被音樂侷限，會想為了音樂而拍，我們拍了很多的畫面來篩選，這樣就可以隨便拍。」（受訪者1）

「我會形容這些不同的創作模態，就像是說話之於演講，我今天演講內容經過設計包括段落、順序，但是說話就想到什麼講什麼，那是我說話的一種風格，這個風格沒有精心設計，但那是我十幾年累積的表現。我會想說就像是說話之外的其他創作，我還沒辦法那麼上手。」（受訪者11）

在專業影像工作流程內，文字企劃或腳本往往成為團隊的溝通工具或爭取預算的依據。不過對於學習者來說，這種制式的工作流程反而是創造的一

種限制。像是對受訪者 1 來說，製作腳本再轉換成影像的過程，反而無法引發直覺式的創作樂趣。通常都是腦袋中具有影像，才有可能成為一種創作筆記，而不單單只是腳本能協助學習者完成創作任務。

> 「……我從以前到現在拍片都沒有做任何腳本，就是想拍什麼就拍什麼，隨著當下感受去拍，如果先規劃後就會按照那個拍，但按照當下感受去拍，就會拍出這種意想不到的感覺，像是我們在樓梯，但樓梯要拍什麼內容？然後就開始猜拳，然後因為有階梯，突然有靈感要打昏對方。然後下一個場景就想說要跟前面這邊做銜接……」（受訪者 1）
>
> 「……我們都是完成以後再選音樂的，但我有些想好要怎麼拍，我會把我想到的寫下來，哪一場是誰，我因為場景很多，所以我會去做一點筆記，真的有點多人……」（受訪者 3）

　　學習者會應用多模態來做自我情緒與觀點形象的具體化。一般來說，感覺強烈的情緒經驗及他人觀點的比較，都能做直接的應用。

　　學習者面對自己的情緒或觀點時，創作的多模態提供媒介化的依據，另外。像是受訪者 2 把心情轉換成水果的顏色，用來表徵心情是一種土壤的養分，給了什麼顏色就會變成什麼顏色。生活中能豐富感覺與觀點的事件與感動，應用多模態的創作都會有所幫助。

> 「當下給了題材以後，就會馬上知道自己要做什麼，就是想到奶奶、阿公，想到他們共有的芭樂園，我就會把我每天灌溉的心情就會變成不同的顏色。創作的時候常會有不同心情，出來的時候會有不同的顏色，做出來的感覺不一樣。」（受訪者 2）
>
> 「我會一個人的一句話，揮之不去，別人覺得沒什麼事情，但自己覺得對自己的影響很大，很大的門檻跨越不過去，知道不要去想，但偏偏去想，於是就用這個開始創作吧。我就開始創作一棵樹，樹上的果

實的顏色就不同，像是黃色是比較開心的、黑色的是比較負面的等。」
（受訪者 2）

「現實面要我做得太多，有時候沒有辦法讓我留意到周遭的小東西，
但那些小小東西都在建構我的創意，生活壓力、現實層面的壓力等等，
會讓心裡層面的東西在跳，但不會枯萎、不會消失，只是沒有生命力
而已，要活起來就是要去多嘗試。」（受訪者 12）

　　每一個創作都涉及到人我的對話，作品裡面有學習者的提問，同時也會
面臨技術表現上的問題。受訪者 6 本來想用食物分配區域來談飢餓與飢荒，
但為了要讓這個資訊圖表更有感受，改用鏡子的互動裝置作品，閱讀自己的
豐 s 滿的相貌後，再向觀眾交換對比照飢餓的樣貌，並把這個對話過程當作
創作品本身的一部分。受訪者 5、6、7 則是強調自己在過程中能看到不一樣
的自己、跨出自我。

「我感覺一起創作的人很認真，會支持我一定要一起拍完。本來我要
用世界飢餓分布圖來談，但網路上都看得到，後來想改問你幸不幸福，
用這個來提醒大家的通病。我們現在可以吃得飽，已經很棒了，有些
人想卻沒辦法，我想用鏡子的方式，去思考我現在真的很幸福了。」
（受訪者 6）

「我有跨出一個圈圈，有機會去跟其他人包括學長姊一起相處。」（受
訪者 7）

「三個人去想說怎麼拍，可以相互幫忙。但個人的時候就覺得有挑戰
性，就會開始去想要抓什麼角度才能拍出這樣的感覺，會比較要求自
己的影片。之前都是比較用照片來編輯成影片，但這次真的是自己拍
影片，正好另外一門課也有教怎麼剪影片。」（受訪者 5）

「我們有一門課只是教我們怎麼剪輯，課程只是要求要教育性的就好，
並沒有說一定要怎麼拍。但是我們覺得有分鏡會更好，有很多人都只

是在下載網路圖片做技術練習。」（受訪者6）

「有些人對我發問問題很討厭，會耽誤下課時間，但也有些人會喜歡我這樣做，因為如果我私下發問，這樣她們也聽不到了。」（受訪者13）。

六、小結

從前面參與創作「課程」內系列作品的創作者敘說中，我發現「舒適感」會帶來積極與靈活的思考。

人無遠慮必有近憂，在舒適下可以創造出轉化的想法來化解憂慮。媒體創作把參與者當作媒介，經驗當作內容，任何相機、手機、軟體等科技媒材只是組裝架構或拼貼膠水，構成「課程」這門課程作品的雕塑、繪圖與表演等各種型態。

因此以創作「課程」為題下，如何藉由任務暗示，在每次三小時時間流動內補白、填空，需要考慮的不是大量的資料，而是當下能夠放下任何干擾，思考應該如呼吸般的流暢靈活。每個內容在敏銳自我觀察中創造出來，成為真正的「我思考」。反觀老師獨佔課程內容，使用資料與簡報填滿了閱讀時間，好像鸚鵡般地「學說」語言，慢慢丟棄了讓參與者一同創作「課程」的樂趣。在這堂課，我處理的是創作者心靈上的呼吸，反應上確實能帶動想像力產生靈活積極的思考，沒有放下干擾、靈活呼吸前是不須處理任何事情，因為強迫執行也只是弄得更加混亂。我們的煩惱往往是過於重視外在，讓外控多於內控，自己認為不能掌握的太多就會擔心東擔心西，因此進入「課程」創作前，我們能增加內控能力，才有機會開發自己的更多想像力與可能性，就如同前述，我想與你妳在想像力中相遇，看到彼此是有反應的同在一處的交流才能產生有勁感及發展有效解決問題的即興策略。

從「孟母三遷」的經典來看，環境先於自身而存在，學校課程何嘗不是如

此？！學校受更大的環境影響，提供「應該要學的」，以前是國語英文數學、現在是科技與程式設計，即便課程名稱不變，內涵也隨時代改變。回溯人的生命經驗，有時候影響更大的是社會風氣與文化，我們想要把握住的價值與信念，不是學校課程所提供的，反而重大事件所賦予的，像是家中有失智長者或需要長輩的安寧照護等，促使我們自發性地投入學習，學習如何理解這樣的疾病或照護。我們生命經驗裡對自身或某人苦難的移情，反而讓我們獻身於醫學知識或宗教信仰的學習等等，這就是「質的能量」。我始終相信那「質的能量」來自於偶發的生命經驗，特定的事件，那當時心理條件所接受到的能量，遠高於課堂中的講授與小組討論，使人自發性地投入在某個領域。

　　這回應我前述課程設計的理念：我不是你的老師，不代表我不是，而是我只是現在名義上是，但不是隨時都是，也可能是在此時空中與我相遇的任何一個人，包括名為學生的你／妳。

　　我與素昧平生的人相遇成為老師，但如果只是解說我懂得知識，卻感覺到對生命的無能為力，每個四面八方進來課堂的「我」究竟未來扮演何種角色？誰也不知道。於是，每個人在不屬於自己的課堂裡怎麼能專注學習？除非這項學習與他生命經驗有所相關。在深刻的自我反省下，這一同創作的「課程」是我調整心態後的產物，學會放下老師建構知識的控制角色，把握互動機會視為激發每個生命內在「質的能量」。

　　最後我想形容，這次的創作就好像是每個人用短短一堂課成為那「質的原子彈」，炸開塵封已久活動與熱情的心靈。學生如果願意，就能在認真感受中發現力量。相反的，對於不認真感受的學生，逼他／她感受也沒必要，與其擔心不如祝福。我想，這群參與者給我最大的啟發與幫助就是，讓我對試著在每堂課做些嘗試與實驗有信心，相信在集體創作中每個人都會想辦法讓課程作品多點趣味、多點互動，我們可以在三小時想像各學科的遊戲感，未來成為自我精神的導引。

　　我對老師角色模糊了（問題化），也在模糊中漸漸將我的思考展開。回到獨自生活中就處於寧靜且流暢的呼吸。就是每日值得肯定的大事。

第七章｜藝術與自然的跨科創作

＊發表於 2017，自然科學裡的藝術家——環境取向的藝術創作，
美育，頁 89-95。

一、這世界既是藝術也是科學

藝術能跨領域整合，「發現」（discovery）是科學與藝術共享交流的基礎，在各自工作或實驗室中取用不同知識與理解而採取的行動。[1] Albert Einstein 也說，神秘感與未知乃藝術與科學搖籃，醞釀探索的情緒。[2]

一般人常將「自然探究」視為科學領域，但並非如此。「自然」探究的是「眾生」，包括人類外的世界，在經典文學或藝術作品中都可發現它們的存在。論及跨學科教育時，自然科學也能用藝術視角來對待，比方說穿梭在城市郊區間觀察花草自然微妙變化的散步課、感受穿著衣服材料的觸覺課，[3] 正是所謂知識學科（語文、數學、自然、科學等）在藝術世界中彼此合一。用楊忠斌的說法，那是認知（科學模式）、非認知（藝術模式）之間的合一，若究其為何分裂，不外乎是對「彼此貶抑」，亦或「堅持自我乃真理」的作法：將藝術中「感官、想像與融入模式」視為不夠真實、深度或嚴謹的欣賞，亦或是科學、民間故事、神話、歷史、藝術與宗教等知識視為「阻礙美感愉悅或藝術想像」。彼此在「認知／美感」、「深層／淺層」間有所歧異，優劣之分實無

[1] Alberts, R. (2010). Discovering science through art-based activities. *Learning Disabilities*: *A Multidisciplinary Journal, 16*(2), 79-80.

[2] Einstein, A.(1949). The World as I See It. Retrieved, from https://archive.org/stream/AlbertEinsteinThe WorldAsISeeIt/The_World_as_I_See_it-AlbertEinsteinUpByTj_djvu.txt。

[3] 馮珮紳（2015）。寓教於藝與「自然」相遇的華德福美感教育。美育，**204**，89-95。

必要。[4]

科學與藝術之間，「建築」似乎可作為某種跨界的原型。

建築內使用的材料有沙、石與水泥，混合物產生後要形成抗壓力的型態，考慮承受壓力的能力，把各種建築中各種力的概念提出後，選擇最適合實際需要去構建，達成中空或平衡的狀態，讓人能夠舒適地住進去。這裡把建築的例子，當作所有科學性技巧的說明，為了達成空間的創造，空間之美需要考慮各種力量，而結構穩定的過程中面對「壓力、扭力、剪力、彎曲力、扭力」等各種力的作用與反作用力，這經驗形成科學性的技巧，也就成為所謂的「工程學」。工程學與美的設計結合稱之為「工藝」，將穩定或對稱等概念來形塑建築實體的樣態，加上不同族群或文化差異的觀念，像是對屋頂造型設計（圓型屋頂的象徵）、公共與私有區域分配、家族倫理的排序（三合院等）等。從這個角度來看，建築既是技術性、也是文化性的大型雕塑。

近幾年，國際社會已有科學、科技、工程、藝術與數學（Science, Technology, Engineering, Art, Mathematics, 簡稱 STEAM）的科際整合教育議題受到關切，相關社群還可看到「ArtStem」或「Stem+Art」等表達詞彙，象徵藝術在跨領域整合的角色。Sousa 與 Pilecki 從神經科學解釋藝術，它能在科學、科技、工程與數學上，扮演認知發展、大腦全區域參與的角色，促使技能與思考上集合，發展長期記憶、減少壓力、促進創造性，讓學習更有趣味。[5]他們針對青少年列舉 STEAM 的課程方案，如數學領域，藉由討論荷蘭風格派畫家 Piet Mondrian（藝術家）等人的系列作品，引領學生注意他們的幾何圖案與主要色彩，分別提出數學目標（連接使用尺規，來製造幾何圖形）、藝術目標（色彩與情緒、類似建築與設計作品欣賞）與社會情緒目標（差異幾何中感受不同的感覺與情緒）的整合。不同於傳統科學教育中倡議的 STEM，

[4]　楊忠斌（2015）。評析自然美學的爭論及其在美育上的意涵。**當代教育研究季刊**，23（2），115-146。

[5]　Sousa, D. A., & Pilecki, T. (2013). *From STEM to STEAM: Using brain-compatible strategies to integrate the arts*. Thousand Oaks, CA: SAGE.

透過工程模式展示設計過程，藝術更有機會提高學生參與的動機。[6]

　　有鑑於此，藝術在自然科學領域，正好提供協作或共同創作的機緣，使多個學習領域彼此識別、連接。對學習者而言，有時並非學科內容問題，而是接收方式的問題，如前所述，數學領域中「幾何變換」主題與視覺藝術的「造型透視」息息相關；又如 Michaud 以科學為例，認為科學中探究光對眼睛中瞳孔反應影響，可考察文藝復興時期或不同藝術流派之藝術家，討論他們觀看世界的方式。[7]

　　換言之，從「自然科學裡的藝術家」切入藝術欣賞與創作活動，不僅有機會建立學科間的關聯，更提供創造性的視角及想像。我們可識別自然科學領域的各種主題，以藝術做批判／創造性的連結，無論形式是繪畫、詩歌、戲劇、舞蹈、設計等，自然科學裡的藝術家將超越科學知識僵固的疆界、及純粹美感的美學體驗，與共學的夥伴進行「發現」的探究與創作。

二、把自然科學當地圖外的秘境

　　吾人傾向 Art 為主體的跨科教育，比喻為自然科學中的藝術家，把「自然科學」視為一個「地方」，藝術家在此「尋訪」相遇。

　　尋訪的動機，可以是大家經常聽過，卻不曾凝視之處。相遇後的交流過程可稱為「尋思」：經歷觀察、假設、描述、解釋與等待創作的歷程。我們用 Vande Zande 的話來解釋，在自然科學領域中藝術家就像工程師，每一個作品提供視覺化的表達／解決方案，不會只是元素組合的形式主義，而是運用想

6　Bequette, J. W., & Bequette, M. B. (2012). A place for art and design education in the STEM conversation. *Art Education, 65*(2), 40-47.

7　Michaud, M. R. (2014). STEAM: Adding Art to STEM Education: Innovation Will Be Built on Merging the Arts and Sciences. *District Administration, 50*(1), 64-65.

像力將想法與自己生活聯繫起來。[8]、[9]

　　國外已有類似的創作。如「以光作畫」的作品，是透過尋訪科學對光形成的觀點尋思如何操作光與感受，成為藝術家創作光畫的靈感來源，[10]亦或是尋訪植物細胞的視覺觀察，尋思於如何在海報上具體表達觀看經驗。[11]國內亦有藝術家本身職業是醫檢師，會利用醫事用的廢棄耗材作為創作的媒材、工作中的心電圖與觀看眼睛作為創作意象，創作系列作品討論生命與死亡。[12]無論作品是抽象或寫實，自然科學裡的藝術家需要的是想像力：整合五官感覺與認知意念創造出視覺或各種感覺性的「圖象或形象」，忽略外在對知覺與感覺的干擾，增強專注力。

　　從材料的使用來看，不管物質硬或軟，當關注材料物理特徵與化學變化的時候，就在此刻跨越物理、化學與生物科學，甚至是數學的使用。諾貝爾物理學家 Pierre-Gilles de Genne 喜愛展示畫家 Jean-Baptiste-Siméon Chardin《Soap Bubbles》的作品，用它的變化來譬喻人生的誕生、成長、變好與消逝，並且說明水加上肥皂後形成薄膜，薄膜以微米單位的厚度與光線波長相互干涉後的抵銷與加強就可以看到色彩，而水的分子喜歡包覆與聚集形成表面能量後造成盤子形狀，也成為數學家眼中的極小曲面[13]。因此從肥皂薄膜形成的物理過程，到思考有關所有界面活性劑中自修補分子的潤滑科學，這可以是有趣

[8]　Vande Zande, R. (2007). Design education as community outreach and interdisciplinary study. *Journal for Learning through the Arts, 3*(1), Irvine, CA University of California.

[9]　Vande Zande, R. (2010). Teaching design education for cultural, pedagogical, and economic aims. *Studies in Art Education, 51*(3), 248-261.

[10]　Godshaw, Reid (2016). The art and science of light painting. *The STEAM Journal, 2*(2), Retrieved from: http://scholarship.claremont.edu/steam/vol2/iss2/23

[11]　Hasan, Rudaba R. (2016) .Visualizing a plant cell. *The STEAM Journal, 2*(2), Retrieved from: http://scholarship.claremont.edu/steam/vol2/iss2/33

[12]　潘建志（2017）。用醫療創作藝術屏東醫檢師陳涵懿開創作展，中時電子報，取自 http://www.chinatimes.com/realtimenews/20170505005324-260405。

[13]　Pierre-Gilles de Gennes（1999）。固、特、異的軟物質（郭兆林與周念縈譯）。臺北：天下遠見。（原著出版於 1994）

的探索歷程，它既是藝術也有科學。

對藝術家而言，還可能注意到如果把製造出來的薄膜當作一種材料，放一個物件在這個二維空間的產生干擾，這裡面受到交互干擾產生流動頂想的痕跡，像是碰撞的漩渦與難以預測的線條與渾沌，這些不同物質流體在一個空間中「擾動」的形狀，或是把它比喻成像是宇宙的碎形結構也就非常像是一幅流體動畫。

這種對流體物質的使用經常發生在中國水墨畫的使用。墨汁，看似不起眼但卻是膠質流體，得選擇在能吸收液體的材質上，而書寫時如黑炭這種顏色的材料，就能鑲嵌在固體裡，而磨墨的時候磨得顆粒越細、滲入材質的保留時間就越久。同樣的我們可以用這個觀點來看，油漆、乳液等各種不同黏度膠體特徵，在化學工業上透過添加某些物質使聚合物產生穩定性，在親水、親油等長鏈分子構成的考量中，成為日常生活中的產品與材料。

另外，科學研究中的展示行為，也常具有藝術性的特徵。

生物繪畫已經反映在科學行為上，最常見的就是標本或樣本的製作，在生物學的研究裡給予標本福馬林或酒精定型、拍攝標本照片，這個過程中攝影就是必要的技術，但這些目的是在製作標本。但這些標本一旦成形，那麼在展覽場、印刷手冊或影像製作等展示工作坊成為說故事的材料，導覽解說人員就依據每個被保存下來的標本的特徵、誕生與死亡產了一連串的看圖說故事。一個旅行的隱喻，就讓任何標本的始末成為故事的題材。

所有的儀器與標本為了與大眾相見，那麼展場就是它們的舞台，透過一連串如劇場的編排，展區的展品排列、燈光、維護運送、策展流程等都讓展示變成一種表演行為，而這些展示過程中的各種設計、活動及互動遊戲也成為吸引觀眾目光、駐足停留的一種策略。另外一種展示舞台就是儀器，任何一種標本在 X 光攝影後，可以透過 X 光牆的方式展示典藏系統中的生物標本，這種投影方式的展演放大了先前攝影標本的大小，也讓標本成為繪畫般的元素躍然於上。還有一種展示，就是生物學對體態結構的發育演化到器官特化都有獨特的鍾愛，那種透視魚(transparent fish)的形成，是利用生物特性，軟骨

與硬骨的鈣化差異進行染色進而看到魚的結構，也因為顏色在魚的骨骼上染色而無須後製，把這種視覺成像當作一種美感。

把實際的物件轉化成展示的物件之間，難免需要一種創新的巧思。

漢寶德先生曾提出「巧思是種創新的動力」，他認為巧思發揮在作品的構成上能反映獨特的視點與視界，這種屬於完全藝術性的創作活動「沒有巧思的東西、巧手是不會動」，智慧(wisdom)的範圍大多有遊戲的特徵，具有大眾性、但智巧(ingenious)的東西則是純粹的創造力。[14]由於漢寶德本身對建築結構的專長，也形成他對於任何藝術作品觀察上某種建築設計的味道。一幅畫可以是將率性自然、靈感奔放當作文人畫的理論基礎、也可以是因宣紙筆墨之下，下筆不能修改需要胸有成竹並一氣呵成。他把這種「隨興、不計成敗，甚至遊戲的」工作方式當作一種遊戲心情來落筆視為作品產量較大的原因，但亦有緩慢、理性算計的構圖存在，強調創作者的思慮。

科學與科學遊戲中似乎也是介於理性觀察到隨興而至間，但巧思之所以能夠運作就是「觀察的視點」的移動，也成為東西方藝術差異之處，最常為人所道的就是國畫多不用透視法，而是找到一個特殊視角。像是陳其寬繪製【足球賽】的作品時，眼睛就像是錄影機而非攝影，描述上下視點的移動開發了新的視覺領域。但是這樣的作品在使用眼動儀的時候，機器紀錄並顯像的視點有相似處，但藝術作品裡面仍有對於記憶回顧的視點，而非只是單純紀錄軌跡，這也就是視點的操作。

「俯視、仰視、平視、遠看、近看、細看」這些觀察中就在成像過程中有了構成，嚴肅地看待也是一種藝術對大腦、視覺感知探索的作品，藝術作品也在科學探索中提供一些想像。但可以肯定的是，許多科學原理的探索跟藝術一樣，是根據生活趣味而產生的遊戲之作，在藝術創作中也有不太認真、不花很多工夫的「戲墨」之作，[15]當作贈禮送親朋好友，因創作本身瀟灑自然，

[14] 漢寶德(2011)。自然界到境界──看陳其寬的繪畫。收錄於美感與境界：漢寶德再談藝術(頁 82-117)。臺北：典藏。

[15] 同註 14，頁 109。

對唱作者而言非重要作品、也無藝術價值，但也可能成為某種他人認為的重要作品。

　　前述種種案例皆呼應劉豐榮對創造性的解釋，所有「已知」都可以當作藝術材料，個體運用心智處理內外在材料的表現就是一種創造。[16]對教育工作者而言，「計畫、課程、課堂或活動」等都是受到自身文化團體形塑的創造物，其中隱藏的互動關係與空間安排都有其觀點，創作學習者需要擺脫束縛，適當讓自然科學知識的「已知」在感受經驗中流動，就有機會用不同的角度視野或觀點進行「耐人尋味」的創作。

三、尋訪、尋思與尋味的學習設計

　　Sahin 與 Top 根據實際教學觀察與學生訪談，對 STEAM 提出三個關鍵面向：教師演講、動手活動與學生教學（能使學生獲得自信、技術技能、溝通技巧和協作技能），另外鼓勵長時間的創作，將從材料準備到實際經驗轉變為視覺紀錄來呈現。[17]我主張評量方式必須超越成績計算等評分制度，如臺灣在作文學習上倡議自我表達與獨立思考，但評分考試卻生產補習班與特定修辭學，[18]制度背後都可能產製商業市場及特定團體的價值觀。據此，藝術作為跨學科創造性合作的價值，鼓勵多元與可能性的合作是評價重點，進而超越評分制度。

　　據此，吾人嘗試在自然科學中引領學生創作，在評量上著重理解發展歷程的創造性的思維而非從記憶或測量中進行評分。

[16] 劉豐榮（2015）。藝術創造性的迷思與省思及其對藝術創作教與學之啟示。**視覺藝術論壇，10**，2-29。

[17] Sahin, A., & Top, N. (2015). STEM Students on the Stage (SOS): Promoting Student Voice and Choice in STEM Education through an Interdisciplinary, Standards-Focused, Project Based Learning Approach. *Journal of STEM Education: Innovations & Research, 16*(3), 24-33.

[18] 張耀升（2015）。美育的入場：智育 2.0。**人本教育札記，307**，35。

　　為了具體顯示「尋訪、尋思到尋味」的創作實踐如何發生？這裡引用一個藝術創作，藉此解釋在導引上的三個部分。

（一）尋訪：科學大概念

　　日常生活中，我們經常聽到「DNA」之類的詞彙，可視為一個尋訪的大概念。Kayla Darbyshire 就以觀察 DNA 為題，創作出「Inner Beauty」作品：[19]他說明作品素材來源，主要是以電子顯微鏡攝影觀察 DNA 的分裂過程，藉此解釋如何透過操作多巴胺 DNA 的有絲分裂的圖像，建構多邊形素材並以拼接方式組合創作作品。他強調很多關於美的議題，很少藝術家從身體內部去看，因此利用科學儀器觀察生物體內部的發現，用其細胞切片進一步以想像力表現內在美。在此個案中，藝術家利用美學中迴聲模式、對稱性和節奏感等技巧，從內部帶出另一種解構後的觀察視角。

（二）尋思：探索與動手創作

　　藉由「Inner Beauty」的案例，邀請學生可以做類似的事情。

　　在科學目標上可以強調觀察與發現的活動，如嘗試操作顯微鏡，觀察生活周遭的動植物細胞構造。實際採集動植物素材後，植物細胞比動物細胞多出了細胞壁、葉綠體，可以繼續利用比較方法，探討使用不同倍率顯微鏡，如何提供不同的視野？視野是否寬廣？數量多少？看到多小的物體？在這類科學探索過程中，同時也會認識到機械原理中光圈相關的知識、動植物的構造等，獲得發現的探索經驗。

　　在藝術目標上，則可以嘗試用已經感知到的圖案樣貌，或是操作儀器中不同視野的感官經驗，融合生活中的美感經驗，模仿 Kayla Darbyshire 進行視覺化的表達，製作一張關於自己與發現「相遇」的「Inner Beauty」。

[19]　Darbyshire, Kayla (2016). Inner Beauty. *The STEAM Journal, 2*(2), Retrieved from: http://scholarship.claremont.edu/steam/vol2/iss2/7

（三）尋味：學生教學分享

　　發表是整合尋訪與尋思，綜合呈現學生經歷探索性的科學與藝術創作活動，邀請彼此互相分享作品，談論自己的實際觀察、探索與創作的理念。分享過程中，注意學生的各種問題，而在觀察各種形狀中，為何做出某些創造性的選擇？盡可能讓每個學生，同時報告他們的探索經驗與創作經驗。

　　美感經驗的分享，並非要長篇大論，而是要表達那獨特的探索經驗，用足夠的時間去感受自己創造的特殊方式，並陳述自身的選擇過程。這種創作目的，提供機會讓同儕間（inter-group）不斷對話、相互交流，彼此學習。

四、環境科學&攝影藝術的交織

　　吾人嘗試將跨科創作應用於「環境」的科學議題。普通人將「環境」一詞多聯想為科學或科學教育的範疇。事實上，藝術亦有相關的參與實踐，看似熟悉的觀念，但對於理學院的學生而言，藝術創作與環境科學並不密切，有時被歸類在非制式科學教育的範疇。但有研究指出「藝術教育中的環境行為，包含專業生態的知識學習，以及從事藝術相關的活動、設計與工作」，藝術教育會引導如商業設計、廣告等創造行為具有環境意識。[20]除此之外，生活已跟科技、生活工業產生密不可分的連結，如何透過藝術創作使學生能發自內心具環境保護的友善行動，有賴於有效的藝術教育。就此自然科學與藝術間的關係，應是融合社會與文化的學習活動，目的是理解社會或文化議題，體會人類存在的多元意義。

　　過去臺灣藝術教育現場有類似創作方式，吾人爬梳相關個案，這些教育個案的特徵，分別從「主體自覺」與「學習情境」與修課學生討論。此次創作實驗課程為「環境教育」修課學生為理學院科普傳播系學生，學習背景為二

[20] 曾絲宜、韓豐年、徐昊景（2013）。臺灣與法國藝術學院藝術教育對學生環境行為影響之比較。藝術教育研究，**26**，83-120。

三類組學生，在校修習科學、物理、化學等為基礎科目。

（一）從主體自覺來看，喻肇青以「身體、所在、位格」的方式出發，定義「生活街道」作為尋訪主題，她用絕對客觀的物質、可以用感官察覺的感知、藉由人想像以圖像描述的意象空間、工具性的抽象幾何空間，劃出一條從「科學到藝術」、「客觀到主觀」、「知覺到感覺」的尋思空間。[21]她帶領學生在國小地下室的兩個柱子空間，建構一個遊戲小屋為作品，利用地下室的空間格局作為暗示，然後習得結繩技巧建構領域、討論社區公約訂定公私領域、每個學生認養經營歡樂街的店面提供自己發想的服務與產品（心情銀行創作心情存摺、夢幻糖果店要創作出孩子愛聽的故事、快樂休息站透過遊戲來歌唱等等），藉由發表會邀請孩子跟家長分享，從中發展耐人尋味的孩子身體實踐的選擇，從空間解放中深思自我位格的移動（個體人、家庭、社區社會人）

（二）從學習情境來看，廖敦如從社區本位藝術教育的方式出發，直接指定四個尋訪主題，分別為：「景觀環境的汙染」、「閒置空間再利用」、「生態環境的破壞」、「傳統市場的再生」，透過環境為尋思方向，去想像「未來理想環境」作為創作作品，因此在挖掘自身環境的過去與未來可能的演變時，就很輕鬆融入人文社會與自然科學等相關知識與問題。[22]這類作品耐人尋味之處，多在「製圖設計」與「建造」兩類：前者多是關於創作者的地方感知，尋找地標如何建立、城市符號意義等；後者則用自身生活經驗去建造未來選擇的環境設計。這意味著先提供實際練習創作技能或思考的情境，合適的情境讓學習經驗與不斷發展的概念作連結，進而產生人與環境的互動並建構相關學科知識。

綜合上述兩者，吾人與學生夥伴嘗試先界定自己生活空間（課程地理位置為屏東），從自己出發做「尋訪空間」的界定（如我聽說過屏東的哪裡？我

[21] 喻肇青（2001）。向孩子學習：一個「人與空間」關係的環境教育行動研究。**藝術教育研究，1**，43-78。

[22] 廖敦如（2005）。建構環境藝術教育課程設計與實施之行動研究。**師大學報：教育類，10**，53-78。

想要探索的科學大概念又是什麼？），在觀察過程中自我反思與對話，以作品表達尋思過程，創作出耐人尋味的作品。這裡展示一個兩人創作小組的作品，她們以「全球暖化」科學大概念下手，顯示其科學知識與創作間如何互動發展，實際展示藝術創作在 STEAM 教育的可能性。

全球暖化是一個科學議題，從地球科學角度來看，土壤、水文、岩石、大氣、海洋、冰圈、生物等生態系統是一個整體，系統取向強化各部分彼此關聯之間進行觀察。[23]但全球暖化之所以成為危機，是假設人類科技發展，不自然地製造與排放溫室氣體，使得溫度上升後造成整個生態系的改變，進而影響人類生存。由於人類是生態系統的一環，而科學假設與觀察得到政治與社會團體的支持後，使此議題成為生存問題，許多遭受到暖化的國家，將面臨各種嚴峻的挑戰，包括糧食、能源以及生態等各種問題牽涉到生存危機，進而有許多科學類的出版品在描述與解釋這個現象，並且呼籲全球注意。[24]

據前研究「全球暖化」議題已透過各種傳媒放送科學家與科學社群提供的關於「成因面」、「影響面」與「解決面」的文字論述與圖像：成因面往往涉及科學知識傳達的是科學共識，而影響與解決面向則衍伸科學、科技、工程、數學等議題，發展出科技技術與規範的討論。有藝術家受到相關論述影響，進而發展相關作品，如 Yann Arthus-Berteand 的《Home》（紀錄片）、林敏智的冰融系列（油畫）等，[25]全球相關藝術家也可能會集結網站上，如以氣候變遷為題的藝術作品發表平台（https://artistsandclimatechange.com/），以創作表達問題成因、影響與解決。

導引學生「尋訪-尋思」全球暖化時，大致上可以看到知識與表達手段的部分：科學闡述的科學知識原理與科技的行為反思，但藝術鼓勵學生可以用自身的認知與情感層面，進行視覺詞彙來組織與表達。關鍵是，科學議題關係的全球影響是站在「世界的位格」，而每個人都有機會從「自己的位格」位

[23] Merali, Z., & Skinner, B. J. (2009). *Visualizing earth science*. New York, NY: Wiley.

[24] 鄧宗聖（2018）。全球暖化科普出版品中的視覺再現。**教育資料與圖書館學**，**55**(2)，171-225。

[25] 林敏智（2015）。反思環境變遷：建構繪畫創作的形式語彙。**設計學研究**，**18**（1），23-46。

置與周遭，進行相關成因或影響面的闡述，表達在地特有的問題。科學中所言的生態系就是許多物種的肉身構建起來，洪如玉、陳惠青用現象學的說法：多彩多姿的世界是我們每個人用自己的「肉身」以揭露他者的存在，個體的生存與發展不是從孤立的自我開始，而是與許許多多不同的人事物之間的互動、彼此相遇後的知覺關係中展開。[26]

因此，透過各國不同藝術家的創作中，我們尋思「場景轉換」的問題：如何從臺灣科學社群關心的在地的議題研究上進行思考，閱讀相關調查報告，如《屏東縣氣候變遷調適計畫》將觀察區域聚焦在臺灣在地的特殊現象。[27]

這裡展示一組學生提出的「Dancing in Pingtung」計畫（作品參見附錄四），紀錄創作小組發現探索要點：

尋訪

以氣候變遷全球暖化為背景的創作，選擇以攝影加上舞蹈作為媒材，彼此討論屏東發生全球暖化後，海平面上升將會危及的地方？！從影響面去思考：屏東那些地方會是氣候難民？！從解決面去思考：希望觀眾看了這個作品後有何行動？！

尋思

創作原型來自氣候災難引發的聯想，學生透過靜態攝影，在未來海平面上升即將被覆蓋的地方「東港、林邊」（臺灣屏東最先被淹沒），用舞蹈肢體與場景作結合，讓身體與大自然對話。除了上述東港、林邊空間素材外，靜態的舞蹈表演動作乃各種在地之物的象徵（如跨海大橋、扮演陸地生物），藉此表達海平面上升需要關注各種生命的消逝。因此，空間與肢體的素材組合，共構學生了解全球暖化所造成的影響而有所警惕，同時透過對自然環境的拍攝，象徵親近與接觸大自然的機會是多麼美好，表現出對於環境的熱情與懷著珍惜的心。

[26] 洪如玉、陳惠青（2013）。生態現象學初探：Merleau-Ponty 的自然觀。**環境教育研究，9**（2），33-56。

[27] 黃書禮 主持（2012）。**屏東縣氣候變遷調適計畫**。臺北市：行政院經濟建設委員會。

尋味

　　作品內符號的背後有學生對在地的關懷。由於氣候變遷的危機，涉及到對「過去、現在與未來」及「共存或毀滅」的意識，因此當面對的問題時，並非三言兩語說明時，學生適當地使用暖色系列、冷色系列與黑白系列，分別代表從未來世界的角度來看世界時，分別指出我們的選擇可能是「溫暖、悲傷或遺憾」的結果。透過攝影作品，鼓勵去發問與思考，表演者、物件與背景之間發生什麼關係、背後究竟又有何事情想說。藉由攝影創作者的眼睛，讓觀賞者間接進入屏東的地方成為在地人的身分，便會好奇了解場景背後的故事與創作者想要傳達的創作意念。

　　當然學生系列作品必須與公眾交流，藝術作品才能算真正建構與公眾的連結。吾人帶領創作小組以《環境教育創作展》為名，在屏東藝術館進行為期一個月的展演，透過作品介紹學生彼此分享創作學習的成果，吾人同時感受學生在創作過程中，科學知識與藝術情感間彼此如何搓揉？又如何藉由有溫度的表達，讓科學議題進入到普羅大眾的心裡。

　　「自然科學的藝術家」的想法，可能會讓人憂慮：科學的小心求證或藝術的大膽想像會有所減損，但就如先前提到認知與非認知模式之間是多元的思維，不需要過於憂慮。就好像英國皇家宮廷劇院曾推出一個劇碼《二〇七一》，直接由氣候科學教授像是演講一樣，沒有走位、情緒起伏地呈現一個科學家對事實判斷與決定的樣貌。雖然沒有戲劇藝術中的要求，但換個角度看這一齣戲仍在藝術上下功夫，科學家的表演不再使用寫滿字的投影片，而是從視覺表現上建構一個斗形舞台投影，搭配敘述再現各種地球科學的圖表與影像。[28]

　　想像一個情景，我們內在同時住著藝術家與科學家，在「發現」這個旅途中結伴而行，只是藝術家走入自然科學的地景中，科學家走入藝術想像的世界，彼此同台演戲，共同創造這個舞台上的景觀。然則，彼此如何合作演出共創此景觀，還得經過這「模糊、偶然」的發現之旅，從生活體驗中反思才能有

[28] 魏君穎（2014）。從頭到尾一人講演《二〇七一》述說氣候變遷。**PAR 表演藝術雜誌**，**264**，16。

情感交流、辯證真理的動人演出。但藝術家總帶些多愁善感、科學家總帶著批判驗證，在自然科學的地景中，相信會是奇妙的旅程：一方面要去處理靈光乍現中作品形貌，一方面要觀察自我如何思考人與環境間的關係，正如王國維於《人間詞話》說：「入乎其內故能寫之、出乎其外故能觀之」，所有大作都從小處著手，藝術創作本身象徵生命形式，又或是說生命發展的進行式，尚未完成的語句、詩篇。

五、創作是思想的實驗室

行文至此，我想表達的是有一種實驗叫做「理想」，創作就是這個實驗室。

當你問每個人心中的理想國、理想學校、理想家庭、理想朋友時，理想就是一種實驗。在這實驗裡面，用劇場的方式傳達不僅會看到虛擬實境的演出，還會加入現實生活中各種喜歡的動作、語言或任何一種現實元素。如果不是劇場，是一幅繪畫、一張照片等等，這個命題讓腦力激盪，製作任何成品之前也都是創作過程。這樣的思想實驗不一定能被驗證，因為並不存在但可以建構等待的現實。換句話說，這些都是依賴在現實經驗上的滿意與不滿而持續延伸的場景與物件，只要讓想像力奔馳，還未成為現實前仍存在於舞台或紙上，就好像一種設計藍圖。

理想的實驗可以化身為期待，期待有一個美好事物的圍繞讓領受先於知道。每一種問題都可以改造為思想實驗的序曲，像是今天哪裡不一樣？哪裡變大？哪裡變小？都讓觀察覺知先行。但有時候科學博物或美術館中擺設的作品都是精挑細選，提供的都是已經知道的資訊與知識，進去以後我們因為什麼不明白、沒看過卻也不敢講。這些知識為先的方式，某種程度上用難聽一點的說法是：羞辱無知。但思想實驗就要擺脫這樣的限制。

若看到一個小孩在地上堆黑炭點火燃燒、舉起火把然後擺動，說這是一

種創作，或許在美術館或行動藝術家的場所中我們也不敢說不是。但這跟科學實驗室中，觀察燃燒點火現象或許有異曲同工之妙，只是想說明的事物與意義不同，讓「火」是一種舞蹈、「氧」作為助燃物，看起來分離但事實上這可能是眼前同一件事情，只是我們的思想實驗帶我們走到某種關注。

　　思想實驗有時候也可是開放、邀請參與的場所。我們嘗試比較美術館與自然科學館有何不同？其實在展場中是否能夠觸碰可以作為一種解釋的面向。每個展覽館所都希望保護自己的作品，但是允許觸碰意味著邀請參與。在自然科學或美術藝術博物館內，有些設施是允許觸摸與動手做的，藝術最美的地方就是它的感受性。愛爾蘭都柏林的「科學藝廊」（Science Gallery）曾嘗試把音樂轉換成可躺的裝置，以「生物律動」為主題讓人躺在裡面享受音樂帶來的觸碰，而非只是聽覺。[29]在過去博物館研究裡面經常會把這種裝置性的互動當作促進科學體驗的媒介。那種觸碰就是一種感覺的連結，只要這個觸動可以提供內心的愉快舒適、美感啟發，或許參與觸碰也可以容許放在思想實驗裡。

　　我認為，科學與藝術之間共享的仍是「探索實驗」：藝術中強調的媒材，涉及技法與練習的問題，有些人眼高手低無法表達心中的想法、感受或感動，這種手法與手段可以是文學、繪畫、詩歌、雕塑、戲劇等等，這些涉及到媒介工具中的材質與技法，如何把內心與材料之間做最好的結合，其實就是獨創性的表徵。科學中也有材料可能在不同實驗中去測試它的特性與特徵，而這些發現似乎無關於心中想法的呈現，但是當科學家思考這些材料如何去改善或改變現有環境的時候如汙染問題，這種內心與材料之間的連結仍舊存在。藝術與科學對於材料與內心感受的覺察都像是在實與虛之間產生一種模擬，把觀察研究當作想像或創造的基礎。

[29]　生物律動展覽簡介，取自 http://web2.nmns.edu.tw/Exhibits/104/BioRhythm/about.html

第八章｜擁抱自我的視覺設計

＊發表於 2015，擁抱 X 能力：自我與文化探索的創作學習實驗，
美育，頁 54-63。

一、被擁抱的需要

　　故事心理治療學家 Carl R. Rogers 在《成為一個人》（*On becoming a Person*）一書中提到：「每一位具有創造能力者的創意行為背後，必定有個迫切的社會需求」。[1] 因此他認為創造力來源：一方面來自於創造者的獨特性，一方面則是源自於他生活中的材料、事件、人物與環境的關係。

　　像是畢卡索完成《格爾尼卡》、《貓吃鳥》、《納骨堂》作品就是批判戰爭與屠殺，表現內隱倡議人權需求：[2] 車諾比兒童基金會與日本小學館出版社合力將這些圖畫與文字彙集成冊，以繪本《想要活下去──車諾比孩子們的吶喊》的書名出版，藉兒童的詩與畫作，字與視覺圖像以展現對災難後生命重建的需求期待，彰顯自然環保與人為災害的議題。[3] 紐約大學兒童學習中心提出徵求兒童藝術創作的相關計畫，讓 5-18 歲的孩子對 911 事件的衝擊與期待圍繞在破壞、勇氣、害怕、希望、悲傷、愛國心和偏見等心理之探索，表現內心深切的情感。[4] Eisner 亦強調創作可視為智識發展的探究活動，如何用美

[1] Rogers C. R. (2014)。**成為一個人：一個治療者對心理治療的觀點**（宋文里譯），頁 403。新北市：左岸。（原著出版於 1961 年）
[2] 鄭明進、蘇振明（2012）。插畫與人權──日本與臺灣插畫家筆下的人權圖像。美育，**187**，4-11。
[3] 蘇振明（2012）。詩畫中的反核心聲。美育，**187**，12-21。
[4] 郭妙如（2012）。美國 911 兒童繪畫的抗暴與和平心聲。美育，**187**，22-31。

學態度處理真實世界的經驗？如何結合現實問題並用創作發展實踐性答案等，會是未來藝術教育面臨的重要課題。[5]

　　換言之，以學習為中心的創作過程都涉及「自我探索」兼而在內容創作中進行藝術表現、文化或自然的議題思考。[6]在這樣預設下，創作學習本身不只是談個人創造力，還談這個創造力的過程需要強烈的社會需求，教育本身目的應不是製造被動娛樂消遣或團體活動，那種人云亦云、一模一樣的人。相反的，創造必然有具體可見的成果，如字、詩、畫、藝術品等各種發明，不然創造性就是空談。

　　擁抱可以視為展現人性、維持生理健康和心理幸福的具體行動。在邁阿密醫學院的觸碰研究所（Touch Research Institute, TRI），研究發現嬰兒每 15 分鐘接受到按摩兩次，每一週少比其他嬰兒少哭，且體重會較重表現出更大社交性；在弗吉尼亞州護理大學（University of Virginia School of Nursing）另一項研究中發現接受治療性觸摸的老人其疼痛和焦慮顯著減少。[7]雖然科學證明身體上觸碰的好處，但隨著年齡增長，我們社會文化環境的限制讓擁抱的經驗越來越少。特別是科技便利，使用電子郵件、社群媒體後，使朋友、親人的聯繫也較少，不同的社交媒體進入每個人的社交生活，儘管有數以百計的朋友在他們的網絡，但在數位空間移動一天卻也沒有經歷過人對人溫暖醇厚的擁抱。即使許多人沒有以家庭單位生活，獨自一人的情況也可能會渴望比較親密的社會關係。

　　對於心理臨床治療師而言，「擁抱」是一種接觸，而接觸是人類療癒的模式、宗教的儀式、東方文化能量傳達的方式，也是護理的模式，甚至被視為一

5　Eisner, E. W. (2008). Persistent tensions in arts-based research. In M. Cahnmann-Taylor & R. Siegesmund (Eds.), *Arts-based research in education: Foundations for practice* (pp. 16–27). New York, NY: Routledge.

6　劉豐榮（2010）。精神性取向全人藝術創作教學之理由與內容層面：後現代以後之學院藝術教育。*視覺藝術論壇*，5，2-27。

7　Need a Hug; at Some Time in Everyone's Life, We All. (2010, October 8). The Northern Star (Lismore, Australia).

個人希望與高層次轉化的作用。[8]Kathleen Keating 認為擁抱是一種表達情感的媒介，有許多種形式存在：[9]包括雙臂緊緊摟牢的熊抱（bear hug）、互擁雙肩頭為傾的 A 型抱（A-frame hug）、轉臉相碰的面頰抱（check hug）、三人擁抱的夾心抱（sandwich hug）、飛奔伸臂快速抱住的飛天抱（grabber-squeezer hug）、朋友圍圈的群體抱（group hug）、肩並肩的肩側抱（side to side hug）、由後方抱住的後前抱（back-to-front hug）、兩人四目相接雙臂環繞的同心抱（heart-centered hug）以及為了獲得最佳感受、情境與場所，在擁抱上最完整考量的雅興抱（custom-tailored hug），擁抱的設計也可以是發揮創造力的心靈境界。在自發性的擁抱可以是溫柔的觸摸或在欣賞拍拍，擁抱這一個動作可以象徵很多意涵，象徵情緒上的支持、欣賞、憐憫、同情、道歉、關心、愛護等，這個動作能開發信任和同情與某人有關係的經驗。有時候，一個擁抱作為回報的最佳途徑之一或釋放被壓抑的感情，是一種癒合心靈的重要橋樑。在情感基礎上價值與認同的判斷與選擇，則建構創作者主體的「美感」。[10]另外一種解讀擁抱的社會學觀點，就是提出理想的溝通互動情境，關鍵因素來自於人的真誠性宣稱。人對自己與他人真誠，擁抱才有進一步實現的可能。

　　擁抱的主體意識通常具有意向性，企圖指向不同的對象所牽涉的意義發生在每個人日常生活中獨特的時空與時序結構。因此為擁抱此一特定的主題創作，作品本身是表達能力客觀化代表，而創作者在此過程就會逐漸將意義、感受加入到作品的溝通中，而這些能與人溝通的作品，也將成為社會需求與情感的倉儲；在傳播過程中，也可能成為一種改變人與社會的能量。

[8]　王淑貞（2006）。痊癒能量的連接──接觸治療。**慈濟醫學雜誌，18**（4），53-56。

[9]　轉引自陳政見（2013）。擁抱治療的理論與應用。**雲嘉特教，18**，4。

[10]　Leavy, P.(2009). *Method meets art: Arts-based research practice*. New York, NY: Guilford Press.

二、擁抱的感覺與聯想

擁抱，這個動作基本上運用到多種感官，生活中人與人的擁抱，縮短身體知覺上的距離，擁抱當下可能會產生嗅覺、聽覺、觸覺與視覺的共感，就像是嬰兒剛出生，護士把嬰兒放在母親的身上，透過嗅到母親身上熟悉的味道、聽到母親心臟邊熟悉的律動、接觸母親的溫度，嬰兒很快的就安靜下來，雖然視覺上還沒有發展，但此一例子可以說明人在回顧擁抱的主題上，從生命經驗中可同時喚醒多種感官能力。

擁抱，在每個人生命經驗中有不同的意向，因此創作學習的歷程鼓勵學習者探索內在的世界，協助覺察敏感於目前所處的狀態，而多種感官的感受經驗可能就需要多重媒材來表達潛意識中非口語的訊息。就表達性藝術治療導引觀念來看，過程中留下的作品是療癒歷程的重要見證，給予創作個體有機會接近冥想專注的狀態，有助於進入潛意識探索情感與情緒，這種安全、包容與接納的氣氛相當重要，[11]如此才能進入到用創作來回顧過往的故事與經歷，與生命中想要擁抱的他者產生辯證性的價值澄清與取捨。由於擁抱在人類的感覺發展裡，多以身體為中心在伸手可及的範圍內以身體動作配合來感受，觸摸時的反應與視覺並不相同，是當下即時的全神關注、刺激、緊張或戰戰兢兢，在強烈體會下儘管其訊息量少、感知速度慢、無法感知十分細微與精確的東西，但它對視覺上大小體積、平滑粗糙、空間虛實等都判斷一起行使作用。[12]

據此，我嘗試在通識教育中開設「創意想像實作」課程，在為期18周的課程中，課程前期（9週，每週3小時）讓每位參與的學生在每堂課，先從跟深層生命經驗無關的遊戲與肢體開發開始，開啟學習者多重感官能力，多元智慧的相互轉化。從即興的表達性遊戲中，用肢體進行組合遊戲、彈奏音樂

[11] 楊淑貞（2010）。創傷復原與療癒歷程之探索：以表達性藝術治療為例。臺灣藝術治療學刊，2（1），73-85。

[12] 陳錦忠（2007）。由感知方式探討雕塑的閱讀。藝術研究期刊，2，21-36。

改編詞曲、扮演人聲樂器哼奏音樂等等，讓整個課程環境中都能夠試著在非語言的狀態下進行表達，讓各種表達方式都可以成為含蓄隱晦的庇護，在這裡感覺的交流與溝通具有安全感，讓創作學習者能夠尋回對自身表達與創作的能力感與主體性。課程後期（9 週，每週 3 小時）當課堂氣氛明顯改變（例如會主動坐近老師、同學表現時會給予回饋與鼓勵）時，此時就可以判斷是一種比較安全舒適的情況，可以進入到創作學習中更進一步的階段：跟生命經驗對話，從過去事件的記憶中尋找創作元素與價值的階段。於是我們試圖透過「詩、字與圖像」三種形式，來結合擁抱主題的創意發想與實作：

（一）詩

　　由於感覺是感官對能量刺激的反應，面對「擁抱」這主題主要先透過「詩」來喚起所有感官共感的現象。詩的組成是文字，但它的主要特點是不需要邏輯、不用前後關聯，可以是一種跳躍思考、靈光乍現，一種像音樂的文字，或長或短隨心情感受的表達。當詩以畫的形式來呈現可說是另一種「畫中有詩」，把詩的文字藏在顏色裡頭，賦予詩另一種生命。[13]

　　文字的另一種特性是：屬於相近文化團體用來描述與交流的符號媒介，在文字中我們可以看到各種曾經發生在創作學習者生命經驗中的現象或感覺「閃現」。因此在詩的創作中，可以讀到一些曾經有過的實體景象、又或者是可以讀到各種對擁抱的感覺情緒，實體與抽象情感間的彼此感覺交錯。如「沉悶」的色彩是聽覺與觸覺的共同參與、「渾厚」的聲音是屬於用觸覺表達對聲音的感受、「明亮」的聲音則是用視覺來表達對聽覺的感受、「苦澀」的微笑則是用味覺與視覺來表達對微笑的感知、「流暢」的動作則是用觸覺表達對身體的感受等等。

（二）字

　　中文字與西方拼音系統不同，它本身就是一個圖形，而每個字都有文化

[13] 陳靜瑋（2010）。詩人的「藝」想「視」界——談詩與視覺藝術。美育，**178**，4-11。

歷史賦予的內涵，弘一法師寫書法時，就把字當作一個藝術創作來對待，特別是在線條空間中作變化，融入留白卻不支離，字與字間表現行氣章法。純粹寫字也都沒有一定的形式，只要理解形式在表現上提供的可能性，就能運用各種方式來表現。[14]無論東方西方，每個字在日常生活中則因不同的使用者與其生活形式，產生不同的意義與解讀。因此，透過跟主題相關「字」的聯想，可以做為連接創作者生活世界詮釋意義的媒介。從設計角度來看，形和義在轉換過程能巧妙地產生共鳴，創造出來的作品造型會更具意義性。[15]

（三）圖像

　　創造力開發最常應用的聯想方法稱為「曼陀螺思考法」，將所有聯想到的東西，利用具體與抽象兩種屬性進行分類與連結，例如擁抱是抽象的詞，但可以聯想到環抱、摟抱、後抱等具體形象動作，也可以聯想到溫暖、關心、呵護等抽象意義，這種聯想方法可以應用在字的選擇上。具體作法就是請創作者選出能代表擁抱的字，再根據這個字去進行生命經驗故事的回溯，裡面內涵的圖像符號、感覺、意義等，以及從日常生活中挖掘可以表達這些符號、感覺、意義的實體素材。漢文字本身就是一種構圖，當觀眾用心觀看，就可以看出其中潛伏的文字，而字體本身造型結構、線條比例，提供了圖像創造上佈局比例，利用字體去聯想符號的構成則能激發出多元的思考與智慧（可利用不同的材料拼貼、組合等造型），利用字來構圖的導引，將創造圖像構成的比例結構加以應用，進而激發出創新構想的圖像。能夠將這種字形和字義結合的特徵，運用在創意想像上或許能思考出屬於華文文化社群的思考特色。

　　Sullivan 強調，創作實踐是表達人的認知與情感探索的過程，創作的脈絡、語言與材料都會是影像創作表達的環節。[16] 總之，創作學習本身離不開文化意義，而充分運用已經存在於內的文化環境則能幫助學習者感受創造的實現

[14] 陳鴻文（2011）。空白的美感。美育，**183**，82-85。

[15] 林漢裕、林榮泰、薛惠月（2005）。漢字轉換成產品造形的可行性探討。設計學報，**10**（2），77-88。

[16] Sullivan, G.(2005). *Art practice as research : Inquiry in the visual arts*. Thousand Oaks, Calif.: SAGE.

潛力。由作為詩、字與圖之間可以是不連續或連續的學習經驗，也就是創作單一作品時可以相關不需要前後有關聯，教室中以工作坊進行，其作用就能夠讓彼此在分享中通過探討對自身有意義的創作方式，包括作品的形式、結構、思想、意義，來作為創作佈局方式與行動探索。

　　總體來說，利用不同形式去創作一個作品，我把它視為一種「當下任務」，就像大地遊戲一樣，當學習者的關主，給學習者一個小挑戰，讓他們試著去完成後就在「當下完成」不要帶回去。如果學習者想帶回去完成，也都是他們想要讓它更好的信念而持續做下去。許多都是當下完成的，詩、字、圖的想法等都是當下決定創意為何，該如何去做。而在「擁抱」這個特定的主題下，擁抱什麼？如何擁抱？本身也就是一個開放性的題目，讓學習者自由決定真正想用什麼創意來反映哪一種社會需求？開放性的題目是沒有確定方向、由學習者自己出題的自由發揮。如果在此過程中，學習者沒有辦法放鬆、感覺安全且自由表達地進行探索，那可能就無法讓他們從自己豐富的生命經驗中找到可以用來創意與想像的東西。

三、《擁抱》創作系列的理念自述（作品參見附錄五）

【擁抱 X 甘霖】黃信翔

詩：
　　乾瘦的作物，渴望著雨水的滋潤。午後的天空像回應大地的願望，徜徉在喜悅之中。

創作理念：
　　今年春天，上天跟臺灣了開了個玩笑，大乾旱讓農作物難以生長，但農人依舊烈日辛勤工作，龜裂的土地急需雨水的滋潤，無奈之餘只能祈求老天

盡快下雨。直到鋒面南移，天邊積起久違的積雨雲，降下陣陣雨水，農夫佇立在雨中，接受上天的洗禮。

【擁抱 X 被擁抱】張宏齊

詩：
去睡覺吧！去睡覺吧！休息是為了走更長遠的路。他，每天都等你的擁抱，帶給你溫暖，陪著你度過一生，你對他的依賴是不能被取代的。

創作理念：
休息是為了走更長遠的路，常常熬夜的我們忘記了休息，沒有觀察到自己的健康，往往在沒留意中生病。這張海報是要大家好好休息，不要一直熬夜，珍惜寶貴的生命。海報中其實也有講到一種依賴，有人依賴著小被被睡著，那種溫暖的感覺就像被擁抱一樣，慢慢的熟睡在它的懷中。

【擁抱 X 海】陳佩怡

詩：
自己擁抱，也被擁抱，體諒同樣的困難，是否阻礙成長。把情緒給海，包容回應，一樣美麗。新開始、舊結束。

創作理念：
海，許多的生命在裡面生活著。字中的魚還有水母代表著海裡的生物；水草除了代表水裡的植物，也象徵著絆住自己的煩惱。每當看海的時候，總是能完全的放空，就像自己的情緒也被擁抱著。從外太空看地球，地球也像是被海擁抱著一樣，所以我選擇海這個字當主題。

【擁抱 X 屋】廖心敏

詩：

失落心靈無聲的泣訴，何曾有人停留在身畔？傾聽著，話語的藝術、情感的堆疊，無形的溫暖，存在於最熟悉的殼，你並不孤單……

創作理念：

擁抱，這個字是屋子的「屋」，「尸」的部分我想到媽媽，一個慈母的意象，閉著眼睛呵護著孩子且無聲的。裡面「至」恰巧同音稚子，小朋友為了順字型將小孩子畫成盤腿坐的樣子。屋，帶給人溫暖，即使安靜無聲，家都是避風港，因此想分享這個字。

【擁抱 X 陪】曾憶慈

詩：

劃破晝夜、晨光映入眼簾，大地甦醒，陽光照耀著沙灘，海洋承載的船隻，白雪重生的綠葉，感動瞬間。感動彼此，感受那真實的溫度。

創作理念：

擁抱，第一時間讓我想的字為「陪」。「耳」是傾聽的重要元素，「口」是分享點滴的泉源。兩人從陌生到熟悉，因為分享與傾聽讓兩人距離靠近，感受彼此的頻率與溫度，有如陽光般炙熱、山脈般可靠，幸福的穠纖合度！

【擁抱 X 夢想】吳信澤

詩：

擁抱是溫度、溫暖、愛，就像家人、朋友、伴侶。不分國籍、膚色、年齡、

高矮胖瘦，就像天秤。擁抱、擁抱、再擁抱，可以是文化、握手或親吻，擁抱是和平，擁抱自己的想法，不會有任何阻擋。

創作理念：夢想是人人渴望的，也是唯一讓人真正無怨悔付出的目標，所以想將夢想成為我擁抱的方向。我的夢想是自由的國度，為了讓想法更具體的用圖像意識方式呈現出來，美國的自由女神是自由國度的象徵。

【擁抱 X 親】黃威振

詩：
擁，一種互相的動作；抱，一種安慰的互動。每個過程中的「擁」與「抱」都代表著每個不同的意義，來吧！我們互相擁抱吧 。

創作理念：
擁抱「親」，這是在講親人間的關係，要珍惜身邊的親人。尤其是父母，把小孩從小養育到成人，但不管你多大，在他們眼中你就是他們永遠的「小孩」。

【擁抱 X 自己】李昀倢

詩：
從沒目標到有目標，努力是為了自己，從錯誤中學習，使自己成長，在心中不斷告訴自己要加油！

創作理念：
我的主題是擁抱自己，在圖中的兩個人都是自己，一個頭髮是放下的，另一個則是有綁馬尾的。兩個呈現出不一樣的我，綁起馬尾給人的感覺是有

活力的，充滿自信的。 我想像之前的自己到現在的自己，用光線的變化，從暗到亮象徵我的成長階段，慢慢變得成熟。

【擁抱 X 蛹抱】何琪君

詩：
這天，鏈鋸聲隆隆響起，檜木的血滴滴流下，大樹漸漸傾斜。霎時，大地轟然巨響，時間彷彿停止，天地鴉雀無聲，依稀聽見大地哀嚎，人類啊！人類啊！你們的自私換來我們的地獄之苦。我安撫著大地，擁抱著神木，沒事了！沒事了！血不再流、痛不再有。

創作理念：
蝴蝶雖美，但需要經過毛毛蟲的艱辛蛻變，毛毛蟲一天一天的成長，如同我們的成長階段中被呵護一樣。一天，牠告別了過去的歲月，吐絲成繭，把自己包裹在安全的密閉空間裡。漸漸地，轉換成另一種型態模樣與生命形式。就像我們還沒看到幸福之前，需要不斷的努力耕耘與改變自己。等到牠破繭而出時，牠已改頭換面，當我們具備了樂觀、感恩、寬恕、自在的遺傳基因後，我們也會像毛毛蟲一樣，脫穎而出成為美麗的蝴蝶，擁抱生命的每一刻。

【擁抱 X 夢想】劉映妤

詩：
走累了，停下腳步，沉澱迷惘的自己，找回那最初前行的勇氣。擁抱夢想編織出一幅美好未來。

創作理念：
每個人都會有目標、有夢想。但日子一天天過著，時常會因為事情的繁

忙、生活的瑣事，忘記了最初的目標和夢想，迷失了我們活著的意義和價值。所以，在繁忙的生活中，要留給自己一些時間。停下來，總結自己走過的路，也讓我們找回人生的方向。有位智者曾說過「人生的路上，少不了跌折、碰撞。只要能堅定的走下去，為自己的理想而活著，生命會經歷不斷超越的喜悅。」因此，不管如何，要擁抱自己，為我的理想而活！

四、擁抱想像力的創作實驗後記

　　創造力是對人情感意義的激發、喚醒而不是給予；創作，自然也就不是教而是學，是從內在探索與挖掘的表現。因此我經常提醒自己，在創作教學的領域中，教的成分非常非常少，而是導引創意與想像的學習佔絕大部分Irwin 倡議在創作實務的 A/r/tography，亦即教師在藝術家（artist）、研究者（research）與教師（teacher）角色間移動，其特徵不在於「教」而在於「探究」時讓教師成為學習者。[17]換言之，一起學的過程使跨領域整合在創作學習空間中成為可能，教師的職業角色中給予的習慣應是暫時被擱置下來，反而是成為像是一個策展人一般，引領一群人在創作過程中共同去探索，思考自身與某種社會需求與議題，自己也同時在學習社群中思考創造的形式、內容與材料，允許自由想像的機會，讓這段時空是能夠自由書寫、空白塗鴉的片刻。

　　Eisner 強調藝術實踐主要目的是「開展」思考與認識範圍的質性探究。[18]創意與想像的實務教學就是在創作中學習。許多他人創作論述的操作理論是實務原則，如果講了不一定會記得；但實務就是應用這些理論（他人經驗）的過程，做了就會記得這些理論。更貼切的說法是：創作的理論把前人創作的

[17] Irwin, R. L. (2013). Becoming A/r/tography. *Studies in Art Education, 54*(3), 198-215.

[18] Eisner, E. W. (1991). *The enlightened eye: Qualitative inquiry and the enhancement of educational practice*. New York, N.Y.: Macmillan Pub.

故事放進腦袋，自身從事創作實務則是創造自己的故事，把那些曾發生在實作過程中的經驗，放進情感與情緒裡。因為做過就會有鮮明的記憶與當下要解決問題的情緒反應。而每個人完成一個作品後，他就是他作品的創作者，自然就會有一個從無到有、創造出一件作品的故事，體會越深故事也就越加深刻。然則當創作者在講自身的創作學習的實務經驗給任何學生聽時，這些學生還是會覺得那是理論，直到他自己開始創作時，就會把這些經驗與自身做「視域融合」（不同人的觀看的視野，從小慢慢擴大）。

　　發現自己的生命經驗就是創意，把生命經驗透過想像來轉化與應用，這也是必須體驗與發掘的能力。當我們要去回溯與思考自己的體驗時，將更清楚能思考我們的想法，把它轉化為創作理念、創作說明等，能夠將作品的藝術層次與人溝通，交流看法。這似乎也呼應 Rogers 對學習的看法：[19]

　　「我覺得任何可以教的事物，相對來說，都是無關緊要的，而且對行為只有極少，甚至沒有任何重要的的影響……這種自我發現的學習，這種透過個人體驗而調節之、同化之的真理，無法直接地向他人傳達……我發現我已經不再有興趣成為一個教師……當我嘗試教學時……這後果會導致一個人懷疑他自己的體驗，因而阻礙了真正有意義的學習……我發覺我只想做一個學習者，最好的去學習一些重要的事情，一些能有意義地影響我自己行為的事情」。

　　Rogers 強調到有意義的學習是「自我發現、自我調節」的學習，沒有人可以教別人如何去教，自然引領創意想像實踐也無限寬廣，在創作學習中充滿各種可能性。當我們努力去體驗創作當下的意義時，體驗帶著我們往模糊、沒有邊界的方向走去，在既熟悉又陌生的創作實踐中看到令人著迷的可能性，同時又要掌握變化萬千的複雜感受。

　　創作學習，存有在「活活潑潑」並且「有趣」的狀態中，在此狀態裡每個

[19] 同註1，頁324-325。

人的創作在符號系統內，具備冒險與充滿愉快意義的特質。開創意義的活動對於個人而言是一種自我實現需求、創造經驗的需求，他能夠以他所經歷的去表現，他能夠以他所觀察的去展現，只要他能夠肯定自己需要展現創意那就能做到。[20]在自我實現的需求中，每個人要去深究的是他根深蒂固的意義系統中遊戲，再用不同媒介的方式表達出來，在這個以自我實現為基礎的世界裡，大家用社會生活中的各種符號當作素材，認真地去玩出自己想表現的，讓自己處於活潑愉快的狀態，發現最好玩的素材。最後活潑的狀態與感覺最能與表現在我們對於意義的想像中，我們不去固定意義不為意義圈界，築造它的領地與城堡，意義會有無限可能，而意義也帶領我們和我們想要與世界同一的願望，媒介與物質上發展創意以表現自己，在這意義幻想的世界中，每個人都是意義的流浪者，沒有貧賤高低之分，創作就是學習開創意義、豐富自身生命的活動。

　　這裡主張人人都能夠透過創作學習來豐富自己的能力，但不代表人人都要成為職業上的藝術家或設計師，畢竟許多政治、經濟、社會因素影響，而限制創作學習者進入藝術、設計等場域。但在藝術教育的意義下，創意與想像可視為一種「運動」，以確認自身價值的合理化途徑。我透過引領學生創作擁抱的學習經驗，更可肯定創作學習中生產的作品，不一定能在經濟場域中具買賣的交換價值，但對作品的象徵意義而言，「自我實現」與市場力量同樣是隻看不見的手，端看我們如何看待創作實踐在生命中的位置、意義與價值。

[20] Maslow, A. H.（1943），A theory of human motivation. *Psychological Review, 50*, 370-396.

第九章｜療癒繪本創作與服務

＊發表於 2016，混搭藝術 ∞ 設計 ∞ 傳播——探索無限可能的創作課，
美育，頁 68-75。

一、混搭藝術、設計與傳播的課程理念

　　我們處在創造力的學習環境嗎？

　　藝術教育學者劉豐榮曾以心理學與藝術學觀點討論創造性：「創造性乃個體將一種或多種心智運用內在或外在材料」，過程涉及從準備、創作到發表，凡是有效運用已知條件或素材來表達獨特見解的活動，皆可以稱之為「創造」。[1]在這樣的前提下，學科不應視為一種僵固的知識領域。相反的，它是可用於創造的「已知條件或素材」，對於一個教育工作者而言，計畫、課程、課堂或活動等概念性的思維或實質的空間都是等待以素材來形塑的創造物。

　　因此擺脫學科知識給我們認識的束縛，意味著可以「超越學校」，藝術、設計、傳播意味著回到人的生活中整合。人所處之環境都有其美學意義下象徵的符號意義，有其歷史文化與社會的成因與價值判斷，在社會理論的意義下則是一種自我、社會與文化的生產，「創作學習」則建立在此精神與物質基礎不同於戶外學習，更強調多元文化下人類存在的精神性環境。[2、3、4]

[1] 劉豐榮（2015）。藝術創造性的迷思與省思及其對藝術創作教與學之啟示。*視覺藝術論壇*，**10**，2-29。

[2] Taylor, A. (1975). The cultural roots of art education: A report and some models. *Art Education, 28*(5), 8-13.

[3] Kauppinen, H. (1990). Environmental aesthetics and art education. *Art Education, 43*(4), 12-21.

[4] Archer, J. (2005). Social theory of space: Architecture and the production of self, culture, and society.

　　我試著把「藝術、設計、傳播」三種學科視為一種課堂學習環境的創造元素，不是傳遞一種知識（藝術史、設計或傳播理論等），而是一種組織學習者創造的發展進程，三者間無特定秩序，而是用來作為一種創造學習環境的元素（教育者創造課堂的已知條件），並實際用於一門大學通識課程「創意想像實作」的創作實踐。

　　藝術像是視覺藝術中的「點」，最小的構成單位強調學習者的個性。藝術重視「個性」那獨特的生命經驗，從自我探索出發利用不同情緒、不同意義或不同啟發的經驗，其力道像是一支筆，均可以在學習環境中利用一種材料繪製或打造出一種型態。由於個人經驗的各種事件都有其心理意義，把相似性的經驗做整合性的描繪，往往能夠產生強大的創造吸引力。打個比方，可以把它想像成草間彌生都用圓點進行創作，又或是印象派的點彩方法、中國繪畫中的雨點，透過點的聚集來組合成一種圖像。在課堂實際的應用就是以生命經驗為基礎，向內搜尋個人為主體的強烈感知與有意義的符號表徵。

　　設計作為一種學習元素，就像「線條」是點的延伸，強調根據「社會需求」而生產在「表現方法」上的溝通性。它作為一個中介個人想像與社會需求間的文本，通常具有「對象性」，在一般商業設計或工業設計中，這個對象就是消費者、目標族群，用白話說就是「服務的對象」或說「為他人著想」[5]，如公共廁所考慮到無障礙人士、不同性別使用時，馬桶大小、洗手台高度、走向方式等就會有不同的設計。因此在學習上，這構成一種溝通語彙的發現與探索，在一個社會空間中構成兩個點之間的連接，構成一種距離與深度等空間錯覺。設計可以表現藝術性個體在反映他人需求上的一種溝通性，就像是線條表現一個物體的輪廓與結構，當創作者溝通的對象越多，這些群體就像是線條的疊加，在個人與群體間的疏密，表現出一個設計作品的形體。

　　傳播作為一種學習元素就像是「面」用來構成形體。傳播的層次有分個

Journal of the Society of Architectural Historians, 64(4), 430-433.

5　曾怡倩（譯）（2014）。**通用設計法則**（中川聰 Satoshi Nakagawa，2005 年出版）。新北市：博碩。

體傳播、人際傳播、公眾傳播、組織傳播、大眾傳播、數位傳播等，每一種層次都代表一種互動的人數與發展出來的技巧與策略，故強調互動性。另外一方面，它也是指各種不同溝通媒介間的交互使用，例如廣告文本中就需要用到平面設計的語言、電影文本中又同時會用到聲音、美術、表演、攝影等語言。因此前述藝術、設計都可同時包含在傳播層次與媒介之間的相互影響。換言之，就是當創作者的作品面對不同對象時，會隨時因應調整或發展的策略性表演。就像是紀錄片一樣，把各種問題意識與行為記錄下來整理後也可以是一種創作品。

　　綜合上述，藝術強調個性發展、設計強調服務與溝通、傳播強調彼此影響與互動的元素特徵，可作為轉化課程具有創造性的思維方式。

二、醞釀療癒創作的心靈

　　創作把教室視為讓感官靈敏與激發能量的地方，而非傳輸知識的地方。[6]

　　但不同學科相互較勁時，藝術創造性表現常被忽略其能為學習者在實驗與表現等活動中進行跨學科學習與連結。什麼是跨學科的連結？對自己好奇的問題作研究，一開始可以跟著遵循前輩的路與問題，但慢慢成為一種創發性、充滿活力與朝氣的「研究者」。所以，研究在這裡的意思是內在好奇、不解、懷疑的躍動，伴隨而來的是一連串的行動，各種前備經驗都是研究的基石，讓我們去了解關於研究現象的符號使用與意義。於是我們的生命經驗裡有種衝動，想用某種符號銘刻與書寫下來，此時正是自我從問題引導跨越知識的疆界，找到共鳴的語言。

　　課程是構連社會環境的變化而存在，[7]、[8]多元文化在教育學上也被視為刺

6　Czurles, S. A. (1964). The classroom as a sensitizing factor. *Art Education, 17*(4), 5-7.

7　Noguchi, I. (1949). Towards a reintegration of the arts. *College Art Journal, 9*(1), 59-60.

8　Stuhr, P. L. (1994). Multicultural art education and social reconstruction. *Studies in Art Education, 35*(3),

激創造力的教育論題，[9]如流行音樂被用來作為個人賦權的統整媒介、[10]創造性舞蹈被用來促進人際溝通；[11]設計借用社會科學的議題來發展作品，如人際關係、組織空間與權力、溝通傳播方式等理解，這種教育學環境對於設計能力發展有正面的幫助，[12]增強社會感知技能，在社會實踐中也能增強對各種需求的社會脈絡理解，專業表現上擴大社會責任感，提高創作對社會影響力。此類行動試圖把不同學科概念放入創作與創造的教育思維，並反映在不同學科，如公民參與作為城市設計的原型思考、[13]以社會工作與需求的設計學習、[14]科學、歷史與社會批判旨趣差異的設計、[15]影像文本被當作引發生命教育與思考意義的媒介等等。[16]

　　我在大學通識教育課程，開了一堂名為「創意想像實作」的課程，參與的學生來自文學系、外文系、傳播系、文化創意系、生死系等不同系所大一到大三的學生。一開始我們先設定好要在最後完成個人繪本（表現的媒介是什麼），這樣在進行設計的時候，就可以多使用跟這個繪本媒介有關係的媒材（視覺材料、繪畫材料等）進行創作自信的召喚。有關係此次嘗試將課程應用上述「藝術｜設計｜傳播」三個元素，作為課堂規劃與活動發展的實踐理念，分別代表「探索｜服務｜共創」的三個學習階段，每個階段約三週時間進行：

171-178.

9　陳昭儀、李雪菱（2013）。多元文化創造力教學的實踐與省思。**創造學刊，4**（2），5-29。

10　張哲榕（2010）。我用流行歌曲讓學生愛上音樂課。**美育，186**，66-73。

11　馬嘉敏、陳學志、蔡麗華（2010）。創造性舞蹈教學方案對於國小五年級學生創造力與人際溝通影響之研究。**創造學刊，1**（1），39-64。

12　Salmon, M., & Gritzer, G. (1992). Social science and the design curriculum. *Design Issues, 9*(1), 78-85.

13　Lynch, K. (1955). A new look at civic design. *Journal of Architectural Education, 10*(1),31-33.

14　Margolin, V., & Margolin, S. (2002). A "social model" of design: Issues of practice and research. *Design Issues, 18*(4), 24-30.

15　María, L., Narváez, J., & Fehér, G. (2000). Design's own Knowledge. *Design Issues, 16*(1), 36-51.

16　王千倖（2012）。「學習者主導」影片教學模式應用於師資生「生命教育」課程之初探。**教育實踐與研究，25**（1），163-188。

（一）藝術｜探索

在這分工細膩的世界，每個領域都有專家。一般的人認為自己不會創作，創作是專家的事或是專家的權利。但在創意想像實作的課程裡，我們不需要存在著權威只要有意願，創作者付諸行動當下便是……。我們這次用畫筆來尋找生命中的旋律長期用文字書寫的世界中，拿起畫筆都可能會猶豫孩子擔心自己是否有這個能耐、長期被暗示不能做得來誠惶誠恐、許多為難。

舉例來說，我們會嘗試使用音樂進行自我探索並以繪畫方式嘗試藝術表現。主要的作法是請學生從自己的手機裡找到一個喜歡的音樂，再跟著音樂的節奏、旋律或表達的意境，閉著眼睛、跟著感覺，在預先準備好的圖畫紙上畫進行線條的繪製。然後當音樂結束以後，所有繪畫也跟著停止。接著帶領學生從音樂旋律與自我感覺交織的線條中，找到一些有意義的形狀，在看似雜亂沒有章法的線條中，找到一個對自己有意義的符號，完全在自我的感受中進行藝術創作，在符號發展的歷程中進行自我探索。最後鼓勵學生先透過這個作品來分享自己的符號與生命經驗之間的關係，創造各種形狀或顏色的情緒與意涵，以及這些符號之間組合起來的個人意義。

從這裡還可以延伸「語言是一組音樂」的創作遊戲，我們可以著重在表達的愉悅感，不完全在於「建構精準的意義」，而是一種感受的表現，像是我說話可以專注在講起來很好聽或很舒服的感受，像是朗誦詩詞一般注重節奏，在與人對話的時候一搭一唱地感覺對話合奏的整體律動等等。這有點像是當代的人聲樂團，用某種嘴型與聲調創造某些頻率、模仿或再創想像的聲音效果，而在不強調精準使用下，有意識地利用反覆、疊加等技巧形成聲音探索，若還不太懂可以試試看使用「達可達」這三個字連起來的聲音，想像並創造出馬跑動的聲音。

（二）設計｜服務

如果說藝術本身就是根源我們生命經驗的創意，那麼設計就是一雙想像力的翅膀讓想法具體呈現。打個比方從科學的角度來看，大黃蜂的翅膀尺寸

在流體力學、空氣動力學的計算結果都是裝飾用的、飛不起來，但如果大黃蜂懂得也相信這些理論，那他肯定飛不起來，顯然大黃蜂從來不曾照過鏡子認為自己不能飛，所以我們相信「只要想飛、便能振翅而飛」。[17]我們相信，沒有任何人的想像力是需要學過一套高深的理論才能發揮。因此在此過程中我們鼓勵每一個創作不只是談自己，還可以跟別人有所連結、發揮本能。

　　舉例來說，嘗試進行迷宮創作，大家可以透過各種線條來組合成一個迷宮，然後在迷宮中設計要送給別人的三個禮物，並且現場立刻能夠實現（如拍手、微笑、擺一個幸福姿勢、沖杯咖啡等），也要安排一個地雷（自己很在意的一些問題要別人知道），以繪畫方式嘗試在藝術表現之外，還做一些趣味性的設計，設計道路、禮物、地雷。最重要的是要留一個「出口與入口」，可以跟別人的迷宮地圖相互連接，然後可以一群人一起玩這個迷宮設計。

　　從這個創作遊戲可以延伸出關於「接納」的討論。如果你重視某樣人事物，就會不斷再現並且賦予意義（包括負面情緒）。為什麼不斷再現會是一種強化活動？因為人將自身經驗與情緒投射出去，實際上這些是否真的如此，如塞翁失馬焉知非福般地「福禍相依」。感覺情緒依賴過去經驗解釋而形成，我們對任何人事物都會有成見與偏見，這些不但不應去除還要積極接受，所接受的是自己對於人事物的直覺感受，整個人的生命經驗，我們歡喜的是我們所歡喜、憎恨、憤怒等對象，而不是要去強迫自身接納對象客體。看透一點，不過就是自身經驗藉由符號再次使之存在而已，所以「看破」就是根本不去接受任何符號作用的想像活動，而「看透」則是忠實自我的活動，這些反映自身存在，也就是自我展現。

（三）傳播｜共創

　　前述藝術與設計都幫助發展創作者的獨特性與溝通性，從常規中創造不同（different from the norm），兩者都涉及到人與自我、他人、環境連結的傳播過程。但這裡談到的傳播更強調共同創造的概念，不僅是做自己的創作而

[17] 鄧美雲、周世宗（2004）。**繪本玩家 DIY**。臺北：雄獅。

且是與他人合作創作。如果用傳播生產消費的模式來看，觀眾只是後端一個被餵食的接收者，但事實上創作者當考慮到自己的觀賞者的社會特徵時，創作者已經受到觀賞者影響來形塑自己的作品符號與樣態，即便是一個完全自我中心生產的作品，當進入到一個公共場域進行交流與展覽時，一個向觀賞者介紹自己的作品時的那一刻，說的詞句、話語都跟著現場觀賞者的反應與情緒作調整，而不是放一個錄音機在台上喃喃自語，所以這個階段的學習是關於傳播層次中將可能有關聯的觀賞者，加入共同創作，形成一個新文本。

　　舉例來說我們設計一個創造「守護神」的創作活動，大家如同先前一樣，自由地去尋找自己生命經驗中有意義的守護神符號，透過曼陀羅思考方法，羅列出八種以上的守護神形象。然後隨機將班上分成四個人一組，讓彼此向彼此敘說自己守護神的故事，然後聽的人要根據這些口說的內容去做一些視覺形象或樣貌的想像。當大家都分享差不多的時候，再把已經準備好可以在身上彩繪的筆發給每一組，讓同組的他人幫自己在身體某一個部位畫上守護神。因為這是強調傳播共創的精神，因此自己的守護神絕對不能自己來畫，而且整個過程是在溝通中進行，將口語轉化成視覺表現時，聆聽的他人成為自己的鏡子，將自身精神上的認同與信念變成可見的符號在身體上表述。這就好像刺青一般，一個圖像符號背後代表著一段記憶的過往或具有價值的人事物。[18]這是一種合創的歷程，在他人幫助自我繪畫守護神的創造的選擇中，展現一種身體與身體之間的創作實踐。

　　佔據心中的詞彙必然有其聯想的對象，像是聽他人分享心目中的超人或戰士時，可能聯想的對象是家人、社區人物、明星等等，且都會有些簡單的理由來支持對心理意義的佔據。像是有位職能治療師感慨有些精神病患他們被自己的親人視為家庭的一大負擔，有一次治療師訂定一個題目叫做《心目中的戰士》，以著色畫作為媒介，發現他們在缺乏繪畫技巧情形下還能接連完成一張又一張的繽紛畫紙，而作品內容大多數都聯想到自己的家人，從中發現病患善良與心思單純，每份作品增加了他們的成就感。

18　蘇于娜（2015）。臺灣女性刺青師刺青動機與自我認同之研究。**視覺藝術論壇，10**，30-62。

　　心目中的超人與戰士往往與自己的想像最有直接的關係，我認為超人與戰士必然連接是自己不能做他卻能做的意涵，所以有崇拜的成分，通常都是與自己期待成為或能夠行動的意向有所連接。

三、帶著繪本去服務旅行

　　一個人的能量來自於「時時關照自身」的狀態，就像是呼吸一樣而非外在給予的刺激與符號。這種感覺如同我一「動」就將注意的意識力放置在身體那個「動」部位，我呼吸就關注在我的呼吸。一旦身體具有千變萬化的可能性沒有固定的位置，因此將意識放置於身體部位就能帶動身體的能量，而像是連續動作裡，有多處都在動（實）也有多處在空，要不斷地去「感受變化」，這就是一種自我觀照。這種感覺可以從吸氣開始，可以配合手部動作去想像，如：吸氣可以想像大手掌舒展支持，全身氣血流入身體的一處，吐氣可以想像握拳，全身氣血自由暢快的流通，這些都是自己創造出來的意向。

　　有藝術創作的朋友說，每個人的心就是一個點，每次與外界遭遇，像是一場旅行、一場演講、一首小詩、遇見一個朋友都在這個心外面畫出一個又一個的圈。全部的思想與思考都落在這「心念所及的腹地」當中，所以對創作人而言，從心出發的一個經驗，一種戀情、一場爭執的點滴過程中產生種種變化，耕耘感動的生命的層次。[19]每一次動筆畫畫的過程，喚起小時候自由自在畫畫的能力感，將平常不敢畫、不願意畫、不認為自己可以畫的創作信心培養出來。

　　創作如何驗收？應該是在「交流」中完成。舉例來說，我們可以像 York、Harris 與 Herrington 會利用風景繪畫與照片安排一系列的「提問討論」，再透過批判性思考增加想像力，最後才進行創作活動，如此創作本身的結果是有

[19] 鄧美雲、周世宗（2004）。**繪本玩家 DIY**。臺北：雄獅，頁 10-11。

交流驗收的意義。[20]又像是有教授帶孩子先畫一條魚，然後透過一連串踏青、賞魚、剖魚、葬魚與再看活魚等歷程後再畫魚，於是同樣的創作，每個孩子心裡從幾乎「沒有差異的魚」到創造出「有感覺情緒的魚」，在過程中產生交流。[21]把創作學習就像是一場交流的旅行，從批判到覺醒的歷程中需要以一種陌生人身分，在離家與返家的第三時空內產生內在的交流。[22]

　　因此精神性交流具體實現的方式，就是帶著創作走入人群、社區，讓學生自提服務計畫，把創作作品的分享視為一個藝術教育的服務實踐，計畫整合所有學生自己想做的，以學生為主體的方式讓計畫到實踐整體呈現：繪本都是親手繪製、所有的故事都是親自想像、所有的服務都是親自實踐。最後的驗收者不是老師，是他「想要分享的那群人」，那群人會給創作者「最直接的情感交流」作為回饋，此乃創作學習中不可或缺的。分享是創作的一部分，沒有分享的創作並不完整，它總是一種跟人交會與交換的禮物，出現在創作之後而非創作之前。

四、創作者的繪本服務自述

　　此次我們學生的創作都不是速成的東西，而是歷經 12 週透過藝術 x 設計 x 傳播這三種創作素材的活動式課程設計，再一次對自我認識的重新發現、對人我關係的重新思考，對世界表達的組織結構。這些滿滿的收穫透過跟其他人分享的方式播種出去，成為人們心中那一起點，交錯出一個又一個的圈。換句話說，因為藝術創作是高度整合心智的作品，分享的過程必然會產生天雷地火的吸引力，一個生命與另一個生命的相互激盪，會產生創造性的反饋，

[20] York, J., Harris, S., & Herrington, C. (1993). Instructional resources: Art and the environment: A sense of place. *Art Education, 46*(1), pp. 25-28+53-57.

[21] 王士樵（2009）。你看見了嗎？介紹《視不識：視覺文化教與學》。美育，**168**，90-96。

[22] Wang, H. (2004). *The call from the stranger on a journey home: Curriculum in a third space*. New York, NY: Peter Lang.

物質或金錢的報酬已經次要的選項了。

　　課堂提供想像力、創造力訓練，讓學生有勇氣、自信地完成了繪本作品，把自己的生命經驗轉化成作品中的角色、場景等符號，利用視覺來呈現。然後他們完成後就選擇走入學校附近社區的國小、教養院等地方，分享他們的繪本故事，像是學生創作關於情緒管理主題的面具繪本，孩子就直接給予語言上的回饋：

> 「……我覺得家是最溫暖的，因為不管做了什麼事，回家就會有人關心你，還有在學校和同學講話都是戴面具微笑，可是在家和父母說話都是好像父母欠你好多一樣，所以以後和父母講話要面帶微笑……」
>
> 「……故事很有趣，內容很深奧，值得我們去審思，會用令人意想不到的內容，圖很生動，我非常喜歡這兩個故事，希望你們可以多來講故事……」
>
> 「……我覺得第二個繪本有很多可以讓人思考、反省的問題，而且也很成功地描述出一個人生氣和心情好的時候會做的事」
>
> 「我覺得這些故事很好，因為可以讓我們理解到許多生活中許多大大小小的事，也跟現實幾乎一模一樣……」
>
> 「……我覺得你們很勇敢，能夠在這麼多陌生人的面前講話，故事也很有反省的空間，希望你們的書能夠大賣，加油！……」

　　另外一種回饋，就是收到語言以外的禮物。像是學生到嘉義嘉惠教養院分享繪本故事給弱勢或有障礙的成年朋友人聽，雖然表達上不一定這麼順暢，但是教養院內的社工人員，把整個現場的精神性交流過程拍攝下來，並且用心剪輯成一部短片，並在網路上分享這支短片，[23]這也是創造性交流的另一種禮物。

　　在創造性的學習設計中，師生的角色就是協同探究者，藝術、設計與傳

[23] 嘉惠教養院編輯短片 https://youtu.be/iClnWm5EAbU

播之間的內容已不是學科知識，而是互動關係的創造：教師與學生之間、學生與學生之間、學生與學科之間、學生與社區之間的各種關係的解構與建構。學習的方式不再只有教師提問、學生回應、教師評量的言談模式。而是創造更多「對話討論」發生的機會。

　　就整體來看，創作是探究歷程，學生與老師之間一起建構的作品是沒有標準答案的生命知識；就形式而言，創作不是被動決定自己何時發言，而是自己決定要何時說話。教師所要做的可以是等待、能允許醞釀發言的時間，每一次課堂相遇的小作品隨時保持開放性的說話空間；就意圖來說，每一次小型創作分享中，如迷宮地圖、守護神等，是媒介彼此互動關係的發生，讓學生想說話，而不是必須說話。學生對於學科內容也不會只是記憶背誦，而是從自己的生活經驗與已知的知識中去觀照自我及所學到的東西，找到自己想要探究的問題，在不斷創作的歷程中，參照重要他人或思維，促成知識意義的新連結。

　　因此，自我反思是創造性評量的最後一個學習設計。學生在創作的符號使用與分享中如何獲得全新觀點？如何關注人我差異？如何表達轉化自己的意義？這些都可以是反思內省觀察的重點。藉此來認識自己、了解世界與價值觀，為下一次新的創作與探究作準備。舉例來說，我會邀請他們期末可以進行自由書寫，反思自己在整個過程中的發現，有學生就會詳細描述那些歷歷在目之學習事件，也反映這些學習設計是對某些學生產生作用的，作為教師自我反思的來源：

　　　　「……你讓我們在課堂上盡情的玩耍只是為了刺激我們的思想，激發出我們的創意，一開始的節奏遊戲真的很酷，畢竟我好像從國小畢業之後就沒有在課堂上玩過遊戲，然後到了大學居然能夠在課堂上玩耍，真的是以前沒有想過的，後來讓我們在課堂上畫圖，我覺得最好玩的還是畫迷宮，雖然我畫迷宮一開始真的沒辦法畫的很上手還會不知道自己要畫什麼，之後靠自己亂畫就畫出來很多東西，其實不難就是你

腦海中有什麼，就照你腦中的樣子畫出來就好，不用擔心太多，反正就是勇敢的畫下去，我們長大之後好像沒什麼機會這樣做自己了，我們都會因為一些事情讓我們變得萎縮變得失去自我，然而在這樣的課程中我也能找回當初那個自己……」（何宣雅同學）

「……最終的期末考核，是要將自己創作的故事分享給別人，我與gary、宛璇選擇了教養院，原本以為教養院是很多的小朋友，到了現場才發現，其實那邊大多都是智能有些許障礙的中年、老年人。所以要現場想出一套適合他們的講故事方式，著實令我傷透腦筋。在講故事的時候，一度很擔心他們不會有任何的反應，怕冷場什麼的。但發現他們都是用著最純真，最專注的眼神盯著我們在台上講的每一句話，以及每一個畫面。最後的有獎徵答，即使知道我們忘記帶禮物，他們還是踴躍舉手的想告訴我們答案，就算答錯了或是舉了手卻不知道答案，這些其實都讓我感到很窩心……」（周彤同學）

「……因為老師的課跟我一開始所想像的有點差異，當然不是壞的差異，只是我沒有很多機會嘗試這樣開放又活潑的上課方式，通常都是安靜在位置上聽課或滑手機，最後決定帶著有點新奇又有點的害怕的心情挑戰看看……事實證明了我的選擇是對的，在這門課程裡我可以試著很放鬆，老師也會引領我們，這裡每每會有新的元素加入我的想像，讓一切變得有點不可思議，你知道天空是藍的、雲是白的，可有會不會其實天是黑的、雲是紅的？我們在課堂上做的其中一件事就是打破既定的框架……課堂中，做了好多次創作，思考上的或形象上的都有，並且大家是可以串聯再一起的，我覺得很有趣，一直是獨立的世界突然入侵了各式不同色彩，說起來很難得，這是激發靈感的好契機，會讓你的思考線路多了幾道捷徑；創作的作品有對於一件物品的不同想像延伸，對於音樂的故事描述、即興的舞蹈，多重方向的迷宮創作，有很多很多，還有最後的繪本發表……這堂課帶來很多點子和希望，稍稍擦亮我的雙眼，更能看清未來，文創不是一條好走的路，需要很

　　多推陳出新，需要跟別人不一樣，但是在一切上路前，更需要的是知
　　識、能力、經驗，我想老師觸發了我內心某種上進的點，讓我覺得可以
　　去伸手了，朝未知的世界⋯⋯」（馮祐華同學）

　　從這些回饋來看藝術教育，某種程度上呼應袁汝儀的觀點：[24]教育美學與
心理學的連結乃認知的多元表徵與流動；教育美學與社會學的連結則是一種
社群 (school as aesthetic community)，教育美學與倫理學的連接則是關懷與正
義；教育美學與哲學的連接則是經驗與歐陸哲學。藉此說明主體乃學習師生、
客體則是具有美感特質的課程，主體與客體相互連接所激盪的是關於自我或
社群的發明與創造，這樣的流動中表面上是 doing，認知與情緒上有著驚奇、
感知、聯結的多元表徵，行動上則有著詮釋、想像與省思，但內裡 undergoing
的是愉悅、超越、理解與意義，整體來說藝術創作生產美感經驗，而整個就像
是一個循環的圓。同時，這亦與李雅婷所言「美感認知的情感性乃意義創造
的基礎」相互切合。[25]在未來，她主張相關創作課的發展，目標應重於生活脈
絡中提供形式、明示與隱含義的解讀並思考產製脈絡，進而以提問、多感官
知覺來引發知覺力；辨識作品內部組織訊息、連接先備知識與經驗、移情與
理解他人經驗的聯想力，當知覺力與聯想力交織後，師生就會浮現感興趣的
問題，此時就可以發展探索行動，以創造意義與自我表現作為行動力的具體
表徵，以省思與評鑑貫串整合知覺、聯想與行動。

　　最後，在整個過程完成後，師生共同反省思考整體藝術、設計、傳播等探
究歷程所學到的內容，以及所經歷的過程。在內容上思考不同人的創作學習
如何整合、回答了自我關心的何種問題，還有哪些新的問題等待探究，同時
也批判性理解大家在教室內創造與校外的整體社會有何連結的可能性？可以
有哪些行動可以持續發展？在過程上，則反省種種創作程序中自我發展的學

[24] 袁汝儀（2012）。**Do aesthetics：一個教學經驗的敘說**。打造未來人才：國立屏東教育大學右向思
　　考培力論壇。屏東：國立屏東教育大學。

[25] 李雅婷（2012）。**我與學生的右向思考之旅**。打造未來人才：國立屏東教育大學右向思考培力論壇。
　　屏東：屏東教育大學。

習策略，在藝術、設計與傳播中分別發展出後續要創作的方法與訣竅，以及各種相關策略行動的智識活動，透過反省思考討論，讓此後設思維將最後成果與發展過程之間產生互補關係，讓學生在腦神經迴路中創造出一種幸福感，並成為下一次創造的正向連結，成為自主獨立學習的創作者。

　　成虹飛指出，我們內在有許多噪音來自我們內在的高傲自滿，騰出空間去容納他者的話語，許多生命敘說要等到重大失落遭遇、自我剝落的人才想去聽見。他說明的自我是「角色自我」而真正「誠實的自我」才是生命敘說要去觀看的。就好像是植物學了解一個植物，畫一個生根發芽、長大莖葉開花結果到死亡，一個結識生命的過程。這裡也相信當學習者能說出這段經驗時，也是在重新閱讀它，辨識出當初自己持有或選擇某些看法與行動的原因，理解自己在某個處境下帶著某種連結，養成某種特定的觀看框架去看自己與周遭的人，因而建構出對這段經驗的初始記憶。[26]

　　我們通過對敘說自己創作故事的再次回觀中，離開一種當局者迷，跳脫到一個距離去看全貌或全貌中的角度。我們對待創作學習的態度，就好像是對自己的創作回顧，當時的聲音我們聽不到，但了解那段自我敘說，我們聽到的不會只是一個故事，而是關於一個創作學習者在相遇中對內在自我的深刻聆聽。

[26] 成虹飛（2012）。從敘說中聽見與看見：療癒人的知識。打造未來人才：國立屏東教育大學右向思考培力論壇。屏東：屏東教育大學。

第十章｜展演內心景觀的瞬間

＊發表於 2016，共創加值、探究與關係：創作取向的文創教育，
臺灣教育，頁 14-21。

一、展演為觀念的舞台

　　展演作為觀念的舞台。在展演中允許發展自我的棲息地。展演已不只是認知上的知識內容，而是比較像是等待雕塑的泥土、描繪的畫布、映像的影片、能隨時根據不同人，想要透過某種方式展現人與在地關係的原生材料。

　　慶典儀式就是很好的例子，像每年在法國舉辦的亞維儂藝術節（Festival d'Avignon）、三年一次的臺北國際打擊月節，定期聚在一起鼓勵各種主題式合作。合作時間從數週至數月都有可能，通常視規模與能力而訂，沒有一定的規則，藉由節慶儀式性的展演，規劃實際發展過程中的教育內容，以利於主題能夠「聚焦」，思考單元鮮明的主題與累積創作能量，通常從節慶名稱就能知道其規劃重點，偶戲節、音樂節、舞蹈節、兒童藝術節、傳統藝術節、設計師節、綠色影展等等。地方展演已經不必拘泥於自己來主辦與經費來源束縛，旨趣是帶領孩子共同用創作展現自己、向世界發聲。以「愛丁堡藝穗節」例，這場節慶每年能吸引國際或多元文化團體參與，成為國際化平台，而韓國的「亂打秀」、「功夫秀」，也表演曝光後受到許多國家邀約演出，除了觀光客增加去首爾的選擇，而韓國「文化與觀光」政府部門也就更重視這項節慶，隨後支持 12 個韓國劇團跟舞團，前進愛丁堡藝穗節，之後也獲得更多國際交流機會。事實上參與這類國際節慶的門檻不高，只要繳交 10 英鎊（約台幣 680 元），就能成為「愛丁堡藝穗節協會」會員，進行場地租借與行銷推

廣。上述產業實況，也反映教育在慶典儀式上可以採取類似的方式進行。

在臺灣民間單位「學學文創志業」曾針對教育舉辦「不太乖教育節」，是一個大型教育內容展覽，由下而上的公益創新策展‧自稱是地球上最有趣的教育博覽會。開放來自臺灣各地原創的多元與非典型教育觀點參展，以「未來教育的實驗」為主題，邀請來自藝術教育、策展教育、色彩教育、社會設計、體驗設計、教育設計、數位與媒體教育、偏鄉教育等各領域的工作者、教師、設計師或是創意人，分享教育設計的實例經驗。

放在創作學習的議題上，分力合創的展演形式，讓合作學習與多元智能的教育實踐成為可能，而且允許不同學科間的相互合作，允許多元智能的運用於教育現場。節慶化的思考，也可幫助學習創作的孩子與潛在觀眾有接觸的機會，行銷與活動規劃時，也同時讓溝通互動、社會參與等核心素養，融入在活動經營管理與行銷的過程，師生、師師、家長間可以討論如何選擇明確的主題、處理繁雜的細節、找到優勢與劣勢以合作來宣誓「跨學科、跨領域」的啟動，透過創新溝通方式、細膩的設計思考，結合有效的社群行銷，創造有社會影響力的教育交流，同時也顯示文創教育的多元智能。

二、把「加值」當作「與 x」相遇

展演是觀念表達形式，那學習內容會是什麼呢？

創作者是地方文化資產，作品非朝夕可成，但並非是指完成作品的物理時間，而是「成為」創作者的心理時間。有相聲演員曾形容創作者的腦子相當靈活，平日就在準備打造整套可快速拆卸用的旅行遊樂器材，（摩天輪、軌道車、射擊場、套圈圈、旋轉木馬等等）視情況需要，就能馬上將搭建各種平日準備已久的設施與器材，不但充滿樂趣，更要安全穩固。用 Elliott 的話來解釋，平日所準備的就是產生經驗和意義的多元形式，而創作行動和經驗則是

以不同的結構建構和再建構。[1]

　　「加值」的觀念就是創意轉化與應用，將原本教育內容中文化歷史性的內容或知識，透過創作轉變得更有趣、獲得新生命，這比加法更厲害的轉變，我稱之為「乘法思維」。原創作者（作家、畫家、藝術家、記者、攝影師）其創造內容視為素材，透過加值活動（線上遊戲、數位音樂、電腦動畫、數位電影、書籍出版、數位藝文）供其他使用者（個人、家庭、學校、社區、商店、企業等等）再製利用，透過授權成為新的內容，在不同型態、環境做新的應用。

　　以日本動漫產業為例，單純紙本作品可以演變成與動畫相互合流，進而進駐廣電產業中娛樂影視，甚至有反方向發展，（即先有影視或動畫、電玩作品，再進行紙本漫畫的出版）的操作模式，並在日本行之多年，如受到許多少女系列讀者的喜愛《交響情人夢》改編為電視劇，振奮了低迷許久戲劇市場，而許多對漫畫沒興趣的民眾，在看過電視後都紛紛搶看漫畫原作。國內偶像劇作品從柴智屏製作的《流星花園》開始，到近期的《美味關係》以及《惡作劇 2 吻》等，其中有許多正是來自日本的漫畫原著；另外由台視與三立合作的許多系列，如：《櫻野三加一》等，則是有電視劇本後再由國內漫畫家繪製漫畫作品問世。

　　回想為什麼《三國演義》、《水滸傳》、《紅樓夢》能夠流傳至今？白雪公主與小矮人的故事能夠歷久彌新？哈里波特的奇幻世界令人著迷？將人性或社會真實的情緒轉化加值為想像的故事，故事本身就是人們歡喜接受的方式，無論是幼時、青少年、成年到老年，每個人內心都有留下某些故事。然而文化蘊含在故事中，有效的創意加值，就會像是在說一個令人印象深刻的故事。

　　文化概念指向文化群體價值、觀念的展示。比方說，一個文化社群認為「勤奮」與「相互幫助」是很重要的價值觀，那麼要如何傳遞給下一代呢？或

[1]　Elliott, A. (1996). *Subject to ourselves: Social theory, psychoanalysis and postmodernity*. Cambridge, UK: Polity Press.

許說一個「三隻小豬」故事會比不斷口述勤奮與相互幫助的重要性來得有效，因為文化加值的故事中，「大野狼」象徵危險豬小弟象徵勤奮，因此當我們要說勤奮能克服危險時，豬小弟能在野狼來時逃過一劫避開風險，而勤奮帶來逢凶化吉的意義就具體很多，加上豬大哥、豬二哥的合作，還能讓大野狼「狼狽而逃」，使得「團結力量大」的意義得到突顯。在許多實務中不難見到利用故事加值的策略，像是商管行銷會用說故事的方式，引導員工完成組織目標、提升服務效能（講述公司史、管理者成功的故事）等等以凝聚認同感；而醫學領域，亦將故事納入診斷與醫療程序的核心，從學習傾聽病患的故事過程，根據病歷寫成故事建立同理心。

　　加值不限於歷史文化，也可以推向自然與環境等關係範疇。像是日本瀨戶內國際藝術祭，就以「傳達獨特的地域文化」作故事加值的精神，強調在瀨戶內的島嶼上，美麗的自然與人類共生共鳴，因此號召許多藝術家用作品加值的方式來參與希望喚回島嶼活力，反思在今日世界的全球化、效率化、均質化潮流中，各島面臨著人口流失、高齡化問題，地域的活力也隨之低落，島嶼漸漸失去了固有的個性。[2]這個既有海洋島嶼的文化加值，感動臺灣林舜龍等國際藝術家，像是臺灣澎湖發展的博弈公投，因此主動在自己的地方發起「孩子的海洋」計畫（A sea to our children），從心靈與藝術文化層次所發起的臺灣海洋復權運動；藝術家們由對海洋母體內涵的再確認與廓清，到向內挖掘臺灣人深層意識與海洋間的親子鏡像關係。

　　因此加值是一段「與 x」相遇故事，作品就是在「說故事」：作品發展本身就是吸引人的情節，可以掌握住聽眾的注意力，藉由作品內涵傳遞觀念與價值，發揮寓教於樂、潛移默化的作用。想像過去沒有文字的時代下文化是如何傳遞下來？就是透過口傳心授的故事。帶孩子用創作為文化加值，就是發展一段孩子與作品相遇的故事。

2　參見日本瀨戶內國際藝術祭 http://setouchi-artfest.jp/tw/about/

三、平凡無奇裡找到驚喜的探究

　　Britzman 強調當教育本身成為「探究」，學習便不會對教室中被安排好的生活動態視為理所當然，而是會進一步解構那些看似平凡無奇的事物，發揮創造力。[3]「創造力」意味能夠將許多抽象觀念與其他事物做類比，強化我們對一個事物的理解，不但要清楚所傳達的訊息為何，而且能夠掌握聽眾的情緒與注意。不過創造力的學習環境不是一蹴可及的。一般來說都會鼓勵以學生為中心，進行個人或小組的創作，並且注意到「目標、聽眾與題材」：

　　1、想做什麼：首先要確認的是想要傳遞的目標，不斷問自己：「說這個作品所期望目標為何？」「是形塑觀念、創造價值、啟發思想？」，唯有事先確認目標，才會使作品具體化與意義緊扣相連。

　　2、想感動誰：若想要創作引起共鳴，那麼在創造前需要知道我創作的故事要說給誰聽。不同社群的特質差異會影響我們建構故事內容。比方說對於幼兒而言，生活中熟悉的動物或想像世界中的人物，都足以激發好奇心，善用對象熟悉的事物做為故事的題材，才能夠使注意力持續與集中。

　　3、材料在哪：了解目標與掌握對象後，接下來就是要確定內容。創作內容的素材非常多，除了所見所聞、個人經驗外，許多素材的來源不乏來自於新聞時事、歷史故事等等，平日有素材蒐集的習慣，在需要時也就能夠重新組合應用。臺灣知名的網路小說家「九把刀」，經常就拿著相機，拍攝所看到的新聞標題，然後回家查詢相關資料，進行題材的搜集與創作。

　　以國家地理頻道曾拍攝《賽鴿風雲》紀錄片為例，這是一個讓探究與創作結合的個案：作品中談的是臺灣的賽鴿文化，但這在過去是不能公開討論的禁忌話題，國際觀眾更不了解賽鴿是怎麼一回事。如果說面對不了解臺灣文化、社會的外國人，故事要怎麼說才能引起他們的興趣？如何能拍出「一個跨文化、跨語言，讓全球觀眾都能感動的故事。」成為可以探究的問題。為

3　Britzman, D. P (2003). *Practice makes practice: A critical study of learning to teach*, Albany, NY: State University of New York.

了要讓觀眾和故事主角產生強烈的情感連結，才能吸引觀眾看下去、不轉台，因此作品開始就要告訴全球觀眾，「這是一個跟鴿子、金錢、賭博有關的內幕故事，一隻賽鴿的價錢如何可以跟一輛賓士車一樣貴」想辦法吸引觀眾的興趣。

在教育實務上，曾有國小師生共同以「色彩」為主題，「尋找臺灣文化色彩與風格」為目標、「孩子」為對象，生活中的各種色彩則成為創作材料，就整個文化環境來說，都可以激發對色彩關注的創作嚮往，師生能以自己所處的「地方場域」為範疇，進行色彩教育之教案研發，從鄉土教育的活動中帶領孩子發現在地文化特色，並參與地方色彩採集、科學中的色彩、歷史中的色彩、文學中的色彩、色彩創作練習、色彩新聞、靈感圖庫、精彩色票、國際色彩等具探究性的學習環境。[4]

四、情感渲染下的關係連結

好的創作學習，不只是要傳遞作品，更是要透過作品建立「關係連結」。所謂的關係連結是某種情感渲染下的結果，觸動他人內心的情感以促使共感的發生。近幾年，全國電子推出了「就感心ㄟ」系列廣告，用接近勞工生活的情景與語言，與消費者建立情感，不但藉此創造品牌形象、營收不斷創新。在廣告行銷業中「搏感情」成為主要策略。

那些具感染力的創作「難以言說」但在創作過程甚為重要，因為人是兼具理性與感性的動物，通常藉由五官帶來的感覺而影響內心情感，像是聽到悲傷的歌曲會回憶起過往、聞到某種氣味會帶來寧靜、看到了大海會感到人之於天地是多麼渺小。作品用來刺激感官並牽動情感，因此了解「如何為之」則形成創造具有感染力的表現。

1、視覺：影像會帶來視覺的直接刺激，包括色彩使用、光線的明暗、鏡

4　參見藝起來學學　http://www.xuexuefoundation.org.tw/color-up/year_103_teacher/

頭的位置等等，皆會影響故事的氛圍，因此具有感染力的創作者會利用這些影響製作的元素來創造一種氣氛，讓人能進入到安排好的感動中，無論是戲劇片、紀錄片都是需要對影像組合造成的感受有所理解。

2、聽覺：聲音比起影像，能夠帶來更強烈的真實感，假使今天沒有任何聲音的影像，我們還不會覺得這個影像是真實的。反之沒有影像的聲音，在我們的大腦裡會造成某種真實的意象發生。這就好比我們聽到槍砲聲後我們會想像一個戰鬥的景象，但是看到戰爭畫面卻無相關的聲音，那麼也就不感覺真實。製造聽覺的感染力需要掌握音樂與音效，音樂是有節奏、旋律的聲音，善用音樂穿插於故事之中不但能維持觀眾注意力，而且能隨著故事的安排牽動情感。此外，音效就像是槍砲聲般，帶來環境意象的效果。

3、嗅、味觸覺：電子媒體通常無法創造出嗅、味、觸覺，但是在實體或互動式媒體環境時，仍需要注意此感官對人們感受的影響。

媒介表現，通常先從模仿開始，慢慢在體驗中發展、獨樹一格。這裡以 Barbara 製作的繪本書《花婆婆》來說明這種開放性：

故事描述有位小女孩經常在爺爺身邊，聽他說他旅行故事。爺爺使她對旅行充滿憧憬，讓小女孩想做兩件跟爺爺一樣的事情：第一件事是去很遠的地方旅行，第二件事情是當老去後也要住在海邊，但是爺爺叮嚀她，除了這兩件事之外必須要做一件事「讓世界更美麗的事」。當時小女孩心中謹記但卻不解的第三件事。長大後她到處旅行、老了也住海邊，但總是煩惱第三件事要做什麼？有一天躺在床上向窗外看到美麗的魯冰花，讓她產生想法，於是買了許多魯冰花的種子沿路撒種在住處附近，因此每年開滿紫色、紅色的魯冰花，完成她的心願。

故事說明一件事：每種抽象觀念下都有具體可為的行動，而且沒有標準答案，即使是「讓世界更美麗」都沒有一定的答案，也因為沒有標準答案。所以我們的創作才具有樂趣，而媒介表現才會多元多樣、充滿具有感染力的藝術個性。如 Usher 與 Edwards 所言，保持「開放性」不僅是終止某種確定性，更是將自身向世界開放於，讓新經驗伴隨新的和多元的意義，包含接受不確

定和不可預測的可能性，理解他者與差異的存在。[5]

　　故事中的爺爺與小女孩就像師生關係，老師留下具體可傳承的東西卻也懸置某些想像給學生。儘管「想像」有時讓人煩惱但卻讓學生可保有「自我發現」的機會與樂趣。文化在傳遞觀念與價值的過程中，永遠不會將意義就此填滿。反之則會讓「新經驗」成為設計來源。一旦理解知識是建構而來，師生可嘗試將聚焦某種特定規則或要素，轉為重視反思學習者的生命經驗，等待被發現的就不會是既存的意義或真理而是不斷的創造，意味各種知識本身就能夠被解構和轉化。[6]當學生樂於發現就會是擴大自我的世界觀與視野，成為建立關係的學習。過程中必然會帶有「勇氣」的特質，帶領學生跨越各種界線不受既有的模式束縛，如此才能用新的方式整合既有的文化資源，進而形成自動自發、自主學習的創作生活圈。這就好像是藝術家 Lucas Levitan 用插畫的方式發現跟世界對話的趣味，他嘗試自己先做一個插畫與攝影作品的實驗，將既存的攝影作品作為背景，透過另類獨創插畫融合在一起，創造意料之外的新奇故事，用具有解構性與幽默感來擾動大家對虛實世界的認知，進一步他還希望能跟孩子們共同創作，讓他也能分享到孩子在攝影照片中跟世界對話的驚喜。[7]

五、《Social Moment 攝影參與社會》

　　個體，總是一個開放性的問題，其身心處於流動的狀態，依照不同的自我和他者實踐所產生彼此相對的位置，提供多重意義的風貌與多樣化的定位，展現自我多樣性。[8]從這個角度來看創作學習，那往往鼓勵學生把教室外的

5　Usher, R. & Edwards, R. (1994). *Postmodernism and education*. London, UK: Routledge.

6　Pfeiler-Wunder, A. & Tomel, R. (2014). Playing with the tension of theory to practice: Teacher, professor, and students co-constructing identity through curriculum transformation. *Art Education, 67*(5), 40-46.

7　Lucas Levitan, 取自 https://www.instagram.com/lucaslevitan/.

8　Davies, B., & Harre, R. (1991), Positioning: The discursive production of selves. *Journal for The Theory*

經驗作分享，從創作中理解其學習的身心狀態。

　　因此，以下分享我帶領南華大學學生以《Social Moment 攝影參與社會》主題的創作課程，以攝影為主軸必須跨領域進行訊息設計，用影像表達這群孩子經驗中的社會關係、族群關係、自然關係、科技關係等：

1.《社會棟樑》：攝影 X 社會關係

此一創作學習個案，將攝影美學發揮在表現臺灣社會的勞動階級，他們默默為社會付出，也全年無休的堅守崗位，但現今的社會我們時常忽略了他們的貢獻。希望透過鏡頭紀錄臺灣這片土地上付出的居民，利用鏡頭美學的詮釋，將他們工作的點滴與感動保存下來，讓社會大眾了解臺灣社會基層技職工藝師撐起臺灣經濟的故事（參見附錄 6 圖 1）。

2.《判斷》：攝影 X 族群關係

此一創作學習個案，是由五位不同國籍學生的共同創作，他們分別來自馬來西亞、印尼、蒙古、臺灣屏東、臺灣林口，擁有不同的語言或文化背景，但有鑑於文化差異往往會遮蔽對人的全面理解。因此作品中的語彙強調：若從片面去判斷他人，則難以觀測全貌。從國籍去評斷他人，你無法認識對方（參見附錄 6 圖 2）。

3.大林濕地：攝影 X 自然關係

此一創作學習個案，以學生鄰近的濕地公園為主，分別以想像式的攝影手法，表達濕地「孕育、休憩、淨化與過濾」的四種功能。在創意上透過水杯作為媒介，以水代表溼滋潤大地、風箏代表自由、葉子分解代表淨化、海綿則代表溼地可以吸收髒汙，展現人與自然間和諧關係（參見附錄 6 圖 3）。

4.《食物的遺照》《忽略》：攝影 X 科技關係

此一創作學習個案，反思當代人與手機的依賴關係，透過影像創作的瞬

of Social Behavior, 20(1), 43-63.

間，來表達過度對媒體的依賴及對周遭人的忽視，像是攝影作品《食物的遺照》表達現在人們聚餐，話題似乎不再是彼此生活近況或是餐點好不好吃，而是如何把食物拍好看《忽略》指涉許多家長只顧自滑著手機，放任孩子自己玩耍忽略小孩需求，只剩下孩子眼中的失望（參見附錄6圖4）。

論及創意，需要個人的靈光乍現，但靈光不是天才的專利，而是需要經過大量蒐集相關資料、接觸體驗與醞釀後的結果，任何藝術家都會將現實經驗重組後產生全新印象，或許開始是模糊的，但也許這印象就非常具有獨創性。[9]論及文化，透過創作用雙腳走入田野、用雙耳傾聽在地聲音。更重要的是用創作把看似平實的日常感受捕捉永恆的瞬間。自我經驗的不斷深入探索，與整個文化記憶過往相遇，發現那種感同身受，更會將自己賦予參與文化創意的責任，去完成一件美麗的事。所有的創作計畫，可以嘗試自己所在地方出發，把當地不熟悉的人事物透過自己串聯成為創作動力，如此才能慢慢離開熟悉領域建構更新的經驗。在實際創作的過程中將在理所當然中會發現許多不知道的過往，原本自己以為的小世界，也在每一步的旅行中擴展，儘管每個人都可能會遭遇難以面對的挑戰，但提供的都是一個「改變自己的機會」，把行動放進整體文化的記憶盒。這次社會參與的攝影展，並非不斷創新或創造從未用過的材料、學習方式或課程設計，而是著重意義的辯證協商，在創作中增加孩子對自我的認識，並且聯繫自身的文化社會、自然環境，能以獨一無二的生命經驗為中心去發展，而這也將教育放在「協助的位置」，肯定探索自我的必要性，以及能夠從認識自我的過程中，肯定自我、發展自我並進而超越自我，在展演中看見內在的文化景觀。

9 鄧宗聖（2008）。媒體與創作：以插畫作品為例。**國際藝術教育學刊**，**6**（2），60-81。

結　論

一、創作精神與勇氣的來源

　　存在的意義若是一種作品，人生就成為創造過程，成長則意味著期待的改變。活著是不斷地體驗且創造，體驗與創造是分不開的，創造什麼呢？可能是一狀態、一種思想體系，也可以是外在觸摸感受的各種物品，總之把領受到的經驗與自己融合，「想成為什麼就會是什麼」的自我實現。

　　經驗，有一種特性，一旦能夠掌握它之後，將它複製成本相對低廉。絕大多數學習活動或工作都不是一生只遭逢一次。無論如何，日常生活都可能在做重覆的事，但創造性的理念非常簡單：「每當重覆在做熟悉的事情時，總是想著應該做得比上次更好」，是在感覺層次產生意義，日常裡保持創作精神，即便看似微小的想法都可能帶來行動的能量。

　　創作學習的實務，總結來說是在把握住內在豐富的精神力量。「精神」這個詞，放到團隊叫做團隊精神、放到文化叫做文化精神，但它的狀態有時候興奮、有時候低落，最有趣是當我說：「就是那個精神」(yes, I got it that's the spirit)，意味著鼓勵自己抓到某種積極與正向的思考與行動。創作實務就是如此，把握住「就是那個精神」，代表我很享受在裡面，儘管過程中的情緒有時高有時低，但我就在這個精神裡面，那這精神是什麼？由享受的狀況來定義，那是守護我們的「神」。

　　鍛鍊這份精神信念，往往使生活中每一件事，在感覺上是順利沒有阻礙，即便是阻礙也都會迎刃而解。在創作中學習看事件的角度的意義，遠大於創作出何種作品，這個作品都是來自於角度而生，就像是困擾一樣，但換個方

式去看待，就會有不一樣的態度。

　　所有的創作，都是心與環境互動的產物，都是一段對話，像是在跟過去經驗裡的喃喃自語，而做出來的意義至少一定有兩種層面，一種是去除困擾，一種是想像未來。

　　過去的困擾，以不同的形式來攪動平靜的心，但是為何會是「困擾」？用何種角度判斷是個「問題」？在裡面會跟擁抱的價值觀去碰撞，畢竟這擁抱的價值觀也不是天生自然而成，來自於我們成長過程裡的社會文化環境，當能以平常心看待時，創作者也能從容舒適地去處理所謂的困擾，在心內既生若死，既然困擾已被接納是自己的一部分，身心靈則能合一。

　　未來的想像，有賴於批判性地看待人為的知識，不在對錯、是非的對立面去建構自己的信仰，想像力是練習擅以問題向理所當然的事物進行反思，也能在知識社會裡看到每個人在使用知識時，意識到那份權力關係。在沉思裡，就會遇見在自己對裡解的渴望，原來多麼地想要多了解我自己、人與社會、文化與科學，以及包圍我每一天。

　　把創作放到學術裡，就好像是在腦裡「知道」與心裡「感到」的活動間奔馳，始於無知而學習到如何把知識藉由語言呈現，也模仿了一套如何觀察學習、發展概念、定義、建構等過程，讓創作活動本身也是一種構築知識的歷程。知識不是與生俱來，也不是一成不變，創作雖然不能像科學方法一樣用假設檢證、提出證據的方式來建構知識，但創作探究裡建構的知識是詮釋性與反思性的，由創作者來提供所處時代人類處境的一種證據，包括應用當代科學建構知識的方式來進行創作。

　　這裡特別強調心裡「感到」對沉浸於創作的重要性與影響力。雖然社會把情緒化當作一種非理性，但情緒裡包括喜、怒、哀、樂、愛、惡、慾，似乎跟經驗與記憶有關，並非與生俱來。換言之，除非經驗與記憶帶著我們回溯某一情境、連接到與外界的人事物或是此時此刻的感受，不然情緒並不會特別發生，像是在強調禮儀、尊重概念下成長的孩子，他這方面的概念（非自生）就會遠離或討厭不禮貌的人與環境，如果靠近就會產生負面情緒。此外，

當一個人情緒不好的時候，可以假設與外界事物有所連接，在真實感受自己情緒的時候也會有所回應或行動，使得情緒得以抒發。

創作本身是熱情的，但當我們冷靜考察自己經驗與回憶裡的情緒，如何由外界刺激而與自身互動而成？我們就已經開始在「探究」了。這種出於理性的探究思考有助於釐清困惑，而創作中解釋與說明的分析行為也是情緒抒發，有助於情緒的緩和。當創作者冷靜地分析自己時，需要冥想「當時的場景」，因為那個情緒產生於那個時空，將自身發生事件視為客體，在創作中跳躍出來成為事件的全觀者。儘管情緒裡的經驗不一定美好，但面對與接受它則有助於擺脫情緒困擾，而非壓抑或移轉而無法釋放。

在創作裡，首要恢復的就是勇氣，面對各種情緒的狀態。首先，必須承認感覺的存在、情緒的存在，不去否定內在感受的前提下，理性思考才具有意義。思考是客體化活動，將思考對象放到被觀察的客體位置，藉由語言加以說明後，讓被烙印在感受裡經驗產生全觀景象。儘管我們不能改變過去，但卻可以在創作活動中轉化情緒以預備未來。由於想像力的活動是以真實經驗為基礎，認識語言給予的限制與影響後，不再停留在正反辯論的二元對立模式，不在對與錯問題上做主張，而是讓能靜靜地觀察自己產生情感流動，觀察自己的反應，然後在觀察裡重新創作，再問自己「如果」的假設問題時，探究各種「可能性」。

創作就好像是藝術裡的特務，很冷靜地觀察蒐集來的資料，包括自己的經驗，盡可能真實地把想要關照溝通的面向表達出來。創作實務探究裡，有絕大部分是對自我感受的探索，靜靜看著那些事情流過你面前，觀察自己的反應與情緒，心裡有被擾動或波動時候，好像那些字詞就是組合成能解鎖密碼。相反的，這些密碼也將會是創作素材的線索。創作激發的勇氣是理性與感性的結合體，理智地探討我所經驗到的真實並接受內在的感受世界，感受不會因為理智而分開，兩者合一則能發揮創作的勇氣，開展創造性的行動。

本書使用創作、創造、創意等意義範圍並非固定，而是指流動且活潑思考狀態下的產物，不可能固定，只要創作者對所凝視思考的對象裡，有詮釋、

有想法，藉由媒介表達出來（不一定要有說服或其他的功能），這些都是在「創」的狀態，一旦固著於某種執念或被情緒佔有，可能就無法享受靈動的快感。

此一章節，將為前面的結論做一個整體性的回顧外，同時也為勾勒一個關於以創作為人生自我實現及文化社會環境的想像。

二、創作實務是自述到論述的風景

前述「為感覺留餘地」的信念，就不難理解每個人都是在自身與世界之間來來回回地體驗感受，有了想要表達的慾望，所有認知符號都會來支援我們去做這一件事，這件創造性的事。就好像是做麵包一樣，不斷地搓揉麵團，使其與水產生水合作用並且發酵變大，然後「等待」一段時間之後送進烤箱，感受與情緒就像是烤箱裡的溫度，製作出不同口感的麵包，所有平日汲取的知識與論述、符號與圖像等文化社會的認知，就像是各種備料，依照自己的價值保存在感受的倉儲裡，按照價值判斷來加入麵包，麵包出爐時（表現出作品），這口感與味道，在品嚐的時候在他人的味覺裡傳遞。換言之，所有的作品本身就是創造性轉化的自我化身。

「創作心靈」意味著，保持個體的靈活性、獨立性，不依賴權威的態度，在做選擇則能保有批判思考與對話的動能，並且將這份熱情用在「想做」且過程中對自己產生「想要的改變」的影響下去行動。聽起來容易，但做起來不容易，因為要保持反思性的思考，比方說傳播就是搞拍片、教育就是當老師，這些都是社會的職業刻板印象造成不合理期待。然後，真正進入實務現場才會發現，原來要經費補助是要寫計畫（想像能力）、餓了還是需有人幫忙訂便當（服務能力）、與機構單位交往還是要寫公文（社會能力）、使用經費以後還是要跟會計作核銷（管理能力）、有人還是要寫結案報告（統整敘事能力），好不容易完成一個作品還是要有人幫忙行銷（行銷能力），創作本

身不是孤獨的島嶼，不是拿了一台攝影機、相機拍照從頭拍到尾，就以為自己傳播了；不是寫完教案跟小朋友說幾句話，然後辦闖關活動，就以為自己教育了，然後把設攝影機、相機、教案、辦活動當作一種專業，但最後其實發現自己永遠趕不上業界賣器材的、專門搞活動、補習班的，而且最讓人沮喪的是，他們都不用是傳播與教育相關科系畢業。由於不合理的期待，就造成對創作學習上不合理的評價，對自己不合理的預期，於是產生抱怨與怨懟，而未能認清創作活動只是不同能力分工轉化成社會角色的文化生態系。保持這種反思性，對於坊間標榜「秒懂」、「幾天學會」某種技能能力等口號，就會保持適當距離。畢竟，真正的問題在於對現在自己是否有足夠的認識，在有限的時間內做合理期待，而非盲目地受外在影響，這樣的創作心靈才是個體差異化學習之處，不是表面上各做各的，但可以是在統一個方向上，認識自己與設定合理的預期管理。

　　這世界上，每個人的生活環境都提供不同的機會去開發大腦的某一個部分。長期在某一環境下會感覺某些能力進步了，但是某些能力退步了，在「用進廢退」的大腦規則下，我們在創作生態系裡，都在尋找大腦的其他部分，換言之，就是高度差異化的他者，成為相互欣賞與支持的心靈夥伴。

　　由於心靈會將生活裡各種學習事件，用苦難、愉快、悲傷等情緒經驗去做正負向與好壞的沉澱與分類，在社會互動上產生是敵是友的分類標籤，由於事件本身並無價值，而是人賦予事件存在的感情與意義。於是，創作者心靈就會開放，碰到不同於我的人會開始想：是什麼環境讓他／她這樣想？有了這樣表達的方式？使用這些知識與符號？創作者心靈能進入到與他者合一的冥想或說精神狀態時，就會探究並理解這種能力與觀點的發展，也會去感受這份感受，像是猜想某種苦難的情緒曾經烙印在這個知識能力上。除非是做政治正確的抉擇，當使用創作探究自我，意味開發自己大腦某部分的敏於感受，但這也可能是跟其他欣賞我們的人（相遇的他者）彼此會有共鳴的一部分，這並非缺乏而依賴的滿足，而是正好當創作者敏於開發此一感受時，同時也觸發了他者的可能長期關閉或未深思的狀態，對創作者提出的內容與

主題產生精神上的交流與合一，不同創作者也可能在某種情境下產生合作，像是歷史裡賽德克族的歷史故事被翻譯成文學、漫畫、電視電影與歷史性繪畫的狀態。

「創作溝通的語境」下，創作已經不是個人，而是一個社群。當作品被賦予社會溝通的目的時，各種對創作作品的社群或社會規範，成為影響創作的一部分，像是管理「時間點」、設定「里程碑」、具體明確「利害關係人」的反饋等。各種創作型態的分門別類（如設計、藝術與傳播三種學門），其實意味著在平日個人的閱讀裡，社群提供深入閱讀的範疇與架構，一方面加強對於原本平日自學的認識外，同時也深化對於不同學科的認識，發現在社群裡大家思考的結構及習慣，再經由自己的特殊經驗與個性去賦予作品改善或破壞性創新的結構，如此在不同型態之間學習就能輔助創造，而深度學習則能應用自如，就像是藝術目的是符號組合來表達感受，但設計與傳播裡實用功能與受眾考量，則會重新來揉捏出新的造型。

在社群裡，各種罕見的觀念都應會有熟悉的日常來舉例，只是符號的使用目的與方法跟社會中常識性的價值體系有所不同，甚至是對某種意識形態反思而塑造，如通用設計反思一般設計對受眾差別的設計。每門課程充其量是認識這些符號如何被選用與組合，並產生溝通交流的作用。事實上，符號會因為主體的獨特性而別具意義（人在認識符號時的不同情境），更因為主體能思考符號重新組合符號，而使符號別具意義。

在社群的集體經驗裡，「創作自述與論述」也應被視為一種探究，自我陳述創作歷程裡的敘述性知識，與科學探究同樣經歷「假設、蒐集資訊、求證、修正、找到解答」的歷程，特別是科學探究裡所謂的「假設」，常是社群裡共享的典範，科學社群會依照這個假設來做驗證，在證據為本的情況下接受的假設成為所謂的知識。創作社群裡所做的假設，其實就是在創作者學習脈絡裡與社群共享的那些東西，但更貼近創作社群的說法叫做「想像」。這種想像力發展的脈絡，很難直接從作品裡直接看出來，卻也有跡可循，只是創作者常常不會特別把這個探究歷程交代出來，所以常被誤解為創作只是主觀感覺，

但在創作者主觀感覺世界形成背後互動的客觀化世界，正是交織的想像力的誕生，創作者自述與論述往往就能夠幫助這方面探究的說明與解釋。不可否認，探究其實就是一種「閱讀」與「對話」，不是狹隘的文本閱讀，而是對世界與經驗的閱讀。創作者的洞察力就是發生其中，發現「簡單」背後的「複雜」、覺察「複雜」內裡的「簡單」，探究的閱讀裡，若無對話及批判性思考，這份閱讀就不會成為大腦裡的神經突觸的活動史，能提供創作者不斷重複、回想的經驗，強化內在想像力的發展。簡言之，創作自述與論述就像是水，水面令人有平靜的感覺，事實上是水面下各種物理力量的平衡，水內部不是靜態的環境，裡面有水流、生物運動，具有上下左右的各種力量，但在水面上感覺是平衡的狀態，但任何一種力量較大的時候，就會產生波動及水花之貌，這份自述與論述，探究的是一種內在傾聽，形成創造性內在環境的那些種種，看不見卻存在的力量。

不過，創作者對自己的自信容易被外在力量牽引，被量化為觀看數字、交易的價格或是網路中的聲量等，這些看似衡量表現的指標，其實來自經濟世界的價值觀，乃從過去古老交換民生必需品的互貨市場，到現在增加附加價值貨幣市場裡的產物。文化世界裡參加創作競賽、獲得獎項都已經成為創作者談論如何生存而非存在意義的主流意識形態，就像電視節目會辦嘻哈時代的一對一、多對多的戰鬥型態，嘻哈創作者有人是歌詞派、有人是旋律派，但風格不同還是得在贏家全拿的舞台下被挑剔與淘汰。在消費者的市場裡，我們都可以用錢去買一個令人覺得有價值創作東西及其內涵的知識與價值。同樣，這可能也影響到我們的教育環境，強調精熟、避免錯誤與外在權威的交換價值，而不是個人獨特性發展及其想說的故事。

是否可以大膽想像一下，如果市場鼓勵某種「得獎感言」，那麼我們的教育環境更要倡議「無獎敢言」，更要保留的是給學習者創造力發揮的豐富性與可能性，當與市場價值接軌的同時，面對失敗與挫折後仍然能夠勇敢的力量。在此意義下，在創作裡已經是跨學科的存在，採取創造性取向的課程，反而是允許這種自我從觀察、反思並從經驗中得出適合學習者自身的哲學，這

種「課程」被當作一種師生合作的「作品」，師生在發展作品的學習歷程就是探究歷程。不過，書看得多也無法都帶在身上，經驗再多也無法清楚細數分秒的片刻，把精采的互動與對話留在作品裡時，有機即興地創造出這門課程，探究裡的紀錄便成師生間回憶敘說的「記憶點」，用來作為「互動共學」的見證。

　　放在教育場域，每次課程因為參與者的差異，對教師而言前一門課程正是一種系列展演，學習者集體參與的作品形成了這份作品集，呈現個體在創作實務中成長的一小步，每份作品都是個人自我實現的紀錄，以及提醒著自己在完成這份作品裡的社會關係，不能忘記給過幫助支持的源頭，可能是不曾謀面在歷史或社群裡的那些人。在此場域裡，必然會有「不如意」的事情，但都可以轉化成「有意義」的故事。學校裡各學科的「小社群」，若採取創作的跨科學習，更有機會激發相互欣賞的「跨領域美感」，而不是本末倒置地使用「為他人而活」的市場價值模式，而是將「溝通互動當作課程作品的主體」，創作裡的溝通歷程，也會是藝術教育裡多元評量的主體，學生發展出來的作品，對他者而言的好壞、歡喜、獲獎名利則為附屬，彰顯「課程」是一個集體創作的實踐目標，同時，課程也就是師生當下此時此刻的鏡子，在內在精神具體反映在「看得到、摸得到」的展演。

　　課程，不用世俗實用或金錢眼光來衡量，因此每一科目都可以依照其學科特徵去想個人對學科知識的解讀、感受與詮釋的世界時，解開不必要的考試束縛，以藝術眼光欣賞就能看到課程的美學視角。

三、開始為自己做創作論述

　　創作本身就是豐富思考與書寫的產物，把握對現象的感覺並且書寫下來，直觀的寫作是最好的起點。一開始，可以就從喜歡與不喜歡的判斷裡，直接在偏好選擇中遇見自己，從擁抱的價值觀裡展開自我與世界連結的探索

旅程。

　偏好選擇裡，喜歡與不喜歡的感覺是過去經驗與情緒沉澱下來的結晶體，創作需要情緒的支持，找到那份想要去溝通表達的熱情與衝動。無論你是選擇繪畫、歌唱、表演、雕塑、戲劇、電影等各種媒材，偏好性的創作動機可以成為一個線索，於是能夠在扮演藝術家的同時，還能像偵探一樣去爬梳這些關聯性如何存在。每一個因果關係的解釋元素與條件，都能讓創作者覺察主體意識以及思考的慣性，也就是說，如何創作作品的行動，始於創作主體的意圖，當我們覺察到自己思考偏好的慣性時，就可以做一個背景與脈絡的考察。

　舉例來說，假設一對雙胞胎在同樣的家庭環境條件下長大，但雙胞胎孩子在成長中的選擇都會相同嗎？如果不同又該要如何解釋？每位創作者也是如此，在表面上可能看起來與他人沒什麼不同，但為何會產生某種偏好，是哪些知識、意識、條件引導了創作者做這樣的判斷？把綜合性的「感覺」做一探討與分析，是創作論述寫作的起手式。

　創作動機、背景與脈絡的寫作，書寫時間或長或短，在創作實務階段也有可能持續進行。創作實務的開始，意味進入到蒐集素材與構思作品的探究階段，維持對自我行動觀察與反思交織的日誌寫作，將會把作品形塑過程裡的感受事件標記下來，逐漸在字裡行間中覺察到自己會跟自己對話，看見「未來的自己」（溝通的意圖）如何帶領「過去的自己」（現實的遭遇）成為「現在的自己」（靈活的行動），當出現這一個現象的時候，就是探究寫作裡有趣的開始。

　由於創作論述是不斷探問自己形成問題偏好的社會文化條件，並且以創造性的方式去溝通想要解決的問題。各種相關作品的閱讀與分析，可以幫助我們去尋找並解釋自己為什麼要做此類創作的特殊性，圍繞在周遭、倉儲在社會裡的知識，也能夠因此做創造性的處理。比如說，在一份臺日足球交流的專案裡，組織機構需要一支繳交成果的活動紀錄片，但在此意圖下的作品，創作者會失去主體性的角色（時下流行用語的工具人）。因此，創作者若能反

思自己存在於這次文化交流中創作的主體性，在其創作探究中就不會只是談用什麼器材拍、用什麼鏡頭手法等表層技術性問題，還能在實作過程中發現自己在紀錄片中跟足球員相處的相互主體性下產生感動，進一步就能去思考如何克服語言障礙，並從文化差異中感受細微的觀念，在此面向論述文化如何影響足球訓練。從技術面看，科技帶動很多運動攝影技術，各種競賽競技的賽事裡，快速多機的鏡頭切換及高規器材設備的運動攝影，已經是大家習慣的品味，如果看過這紀錄片就可以從另外一個安靜的視角，去觀察那個足球與人之間，教練與人之間，信任與默契培養的過程，那在創作者的參與、直觀、感受與反思的經驗裡，將會產生紀錄作品的特殊性。因此，在實務探究中可以反覆從「需要、重要、想要、必要」的方向去思考創作主體性的位置。

　　創作論述不會只有經驗敘說而已，創作者還需要知識面的論述。在專業化的社會裡，知識是社會專業運作的重要資產，資訊科技發達下知識取得並不難，不同類型的知識服務不同的社會主體，知識的生產有其脈絡，無論是否喜歡，它仍是經驗表述的一種形式，不過要注意的是，知識仍以語言、符號為媒介，知識本身並非客觀中裡的客體，而是在受到人為操弄，因此創作論述需要的是解構知識裡的語言，分析其對意義與價值的控制範圍，創作者是有意識、批判性地接受進而形塑在創作實務裡。因此要記住，當我們進行創作論述的時候，也意味著複製或再製某些知識，或者是說關於知識的言說活動，有其意圖與服務的社會主體，如非營利組織公益廣告的企圖是服務弱勢群體。

　　世界上，每個人就像是鋼琴樂譜上的樂符，不同調性的樂符相配，組成和諧或不和諧的聲響，論述裡的每個與作品誕生有關的人，皆是樂章裡的整體。創作行動中裡的反思觀看，關乎的是詮釋的角度，像是經過鄰居家門口被狗吠，我們可以用自己煩躁的情緒回應「怎麼這麼吵」，但也可以用幽默風趣的情緒回應「真是盡忠職守」，在創作論述裡不會只是一種角度，而是多種角度的相互切換。由於創作者的詮釋角度是透過喜怒愛樂等情緒回應為中介，正因為喜怒哀樂的情緒是由外在現象來反射而展露出實像，在創作中覺察原

有的情緒後「切換」視角與意義詮釋，正是創作探究讓作品有百種樣貌的可能性，詮釋的目的不是要去改變真實世界，而是去創造對真實世界的解讀與影響。

　　話說回來，現今網路與媒體承載的知識大部分已經不可考，是許多人聽來、看來或借來分享的資訊，很少能夠去親身驗證或是自己觀察去定義，日常生活中的來源。但把這些放進創作探究的行動裡攪和時，需要不斷地閱讀、比較，發展對知識論述的批判性，特別要注意知識源頭（在論文寫作裡稱之為文獻探討），因此無論閱讀或聽說，把有啟發性的作品或論述留在日記或筆記本上，但唯有對其採取「半信半疑」的態度，才能使這些符號在反思中流動，也因為這些符號在創作探究裡流動，這些知識會因創作者使用的企圖不同而產生不同的意義。總之，創作論述時，得留意知識服務的主體是誰？有什麼特徵（基本的表現）？何以如此？使用哪些符號？如何詮釋？有何意義？等等。

　　最後，是關於創作場域的交代。場域，構建了創作主體性，也就是說在創作實務研究裡，場域的參與者彼此互為創作主體，不單單是指創作者，而是與作品相關的參與者。為什麼要考慮場域？這跟創作實務研究的效度有關。也就是說，在生活中每個人都因為自己的社會與文化角色位置有所偏見，偏見必然存在，它是絕對的主觀，從語言學的觀點來看，一旦人彼此之間有了差異，差異性不可能消失，偏見存在於個體中，儘管在生心理需求上可能相似，但需求程度與意義有所不同，這些解釋生命不可能沒有偏見，在生活中，人以自己的主體為依歸，帶著偏見生活著。

　　因此，無論處理的議題是人生、知識、大小事物，場域思考意味將此創作相關主體考慮進來。比方說要拍原住民族文化教育的紀錄片，在紀錄片中校長、老師、學生、家長與創作者之間就會形成此一創作的多重主體，雖然在創作者的安排下，可以從某一個主體角度進行故事敘說，如校長從治校的角度解說，但其他主體也都是場域中的一分子，學生、家長與老師在紀錄片中的角度如何加入與校長對話，呈現其主體性，則是創作者在場域裡面需要去面

對的課題。上述例子，創作者的主體性亦即在思考如何安排不同主體在作品裡的出現時間、位置與意義，這些選擇、安排與處理的種種考慮與抉擇，也就彰顯了創作者的主體性。正因為創作是具有場域性的，裡面跟作品相關的符號內容都有其關聯的主體，創作者決定如何處理則是主體性思考展現。

四、小結

　　創作實務研究是人文社會科學思想中，發展出來探索與研究的取徑論述，在關心「自我實現」的問題意識下，扣合社會文化對內在思維與行為影響的辯證，協助或阻礙人們自我實現，最終在藝術本位研究觀點下發展此一創作實務研究，而教育場域中各種學科都是社會知識倉儲的產品，同時內含學科社群的意識形態與價值，左右了「如何成為自己」的思考力量，在個人創造力發展的雙面刃，如何適當地使用學科社群本身提供的資訊與干擾，成為自我反思的批判性，則有利於轉化成個人創造力的一部分。

　　我們天生就是藝術家與科學家，打從出生就根據自己的需求發出各種符號作為溝通訊號，從不斷的刺激反應裡學會該用怎樣的符號表達自己情感時，這符號就真的在創作中進入到我創作材料的知識倉儲並為我所用。日復一日的使用，但隨著情境改變也重新加入了新的觀點，改造了材料原始面貌，按照自我的意志去使用它，也創造地使用符號與世界交流，還能帶來對周遭的改變，把想像變成真實世界的一部分，在創造性的思維與創作活動裡，我開放了自己，讓他人閱讀了作品，偶爾讓氛圍詼諧幽默、有時憂鬱感傷，在創作裡保有情緒、思想與存在，與人分享與溝通能創造與改變人的心境或社會環境。最重要的是整個歷程，建構了充分思維與表達的時間與空間，就如文學裡來回修飾的文章語彙、音樂裡來回調整聲音裡的故事與表情、舞蹈裡來回思考身體與環境裡的關係，都是一種學習，來來回回裡觀照與反思。學習本身就是累積創作符號資源與知識倉儲了歷程，就像是對一個導演而言，並非

只有上導演課才會導演，在禪、佛法、基督教、回教等信仰裡，抑或是物理、化學、數學、生物、體育等科學裡，也可能給導演在舞台創作一些新的想法。

　　這裡認為，應用創作實務研究到教育領域時，跨學科學習成為思考的養分，而藝術創作裡滋養的心靈，在「想要溝通」與「願意分享」的慾望裡喚起了澎湃的熱情與行動。不管何時、何地，在與任何人事物相遇與遭遇的經驗，都可以點燃創作火焰的材料，但在實務裡卻能冷靜處理這些遭遇帶來的元素，不論是解釋、再詮釋、批判，就像是直衝黑夜裡的花火，從迸發、在天空擴張凝結成像，到最後散落回復原本的天空，歷程裡都是創作，不單指凝結成像的作品才是創作。從了解到跳脫，又產生了新的視野，當意識到「想要創作、實踐創作到持續創作」，自會是感受到「想要學習、自主學習、學習如何學習」的主動性。

　　記得德雷莎修女面對任何挑戰，總是強調「不管怎樣（做某些事情不被認可或被嘲笑）……總是要（預期並相信會創造出來的意義）……」（to be），從這裡不知是否有種感觸，創造性的存在就是要對生活有信心並活著有意義。因此，開啟美麗的眼睛，讓每一天的言說、表達、寫作、創作音樂、發聲等等都充滿靈感，不管這些是否已經被說過、寫過、發表過，總是要試圖把最真實的自己去練習，往充滿熱情、舒適與美好的方向前去，這就是無時無刻的藝術實踐。或許一開始我所關心的並非大家關心的，但總是要去做，每個生命過程不會一樣，一如本身就是我與世界合作的獨特作品。

附錄一｜媒體創作筆記

一、基本觀念

觀念速寫

　　本章希望能幫助你對媒體創作實務的工作過程有基本理解。要有一個創作，最重要的是什麼？就是想表達的慾望。不管我們再如何平凡，生活總有一個值得說或想說的故事吧！當然，你需要有一個想說的故事或表達的觀點？那麼如何把想法變成媒體作品前，我想幫助各位在發展創作前的拍攝規劃上有一些思考，及後續可能會面對的問題，在實際拿起攝影機前有最好的準備。

　　基本上，每位初學者都會面臨到三個階段，包括「概念到成品、從提案到行銷、拍攝的實務」等問題。但這裡不處理設備器材介紹等技術問題，而是強調如何拍出心中的故事，需要面對的設計思考。

　　網路上已經有相當多的教學影片可以直接學習或設備銷售廠商有許多技術方案提供選擇，因此我們強調整合性的自主學習，探索不同的媒體創作實務類型，利用我們的練功房，認識前製工作的重要性。希望你的創作，未來有機會發表，傳播你的觀點，發揮社會行銷與影響世界的力量。

新媒體的舞台

　　工欲善其事必先利其器，影音設備使用門檻降低，已有不少人利用行動裝置當作攝影工具，善用臉書、Youtube 等網路平台，這些新媒體都是行動電影院。

　　同樣的，媒體科技改變我們的觀影習慣，可預見短、小精彩的短片形式，

能在未來有發揮空間。別懷疑，網路不只能瀏覽影片，智慧手機程式也讓你能用手機作拍片與剪輯、上傳到社群網路平台。許多 YouTuber 把媒體當舞台，專業並非重點只要敢秀不需預寫劇本與排練，也可以有很高的點閱率；當然你也可以做公民新聞、Kuso 搞笑或用節目片花(film clips)來表現你的想法。

　　我考慮到新媒體的未來，可能會影響創作形式，但時間感、視覺感與故事感三部分應該是不變的要素，製作媒體作品會考慮：

- 時間感：要用多少時間說故事？考慮影片總長度？希望觀眾透過哪一種媒體設備，手機、電視、電影院觀看你的作品？
- 視覺感：銀幕中各種畫面的選擇，分別帶給觀眾何種感受與情緒？
- 故事感：假如要在一分鐘內要說故事、妳／妳會如何安排快速影響情緒的事件、還是利用標題式啟發，要去想各種說故事的策略。

表情世界：「影像、聲音與文字」基本材料

　　我們生活在「表情的世界」，表情不只是一般人認知的臉部傳遞情緒的意義而已，表情是「表現情緒與情感的意義」。舉例來說，自然界微風通過觸覺給我們舒適的情緒、傍晚波濤洶湧的海浪通過聽覺與視覺帶來美好卻傷感的情緒、冬日陽光通過視覺與觸覺帶來愜意的情緒。這些意義都是由人所賦予，我們在領受解讀世界帶給我們的表情時，我們同時也在創造意義。

　　身為一個創作者，存在目的就是轉化世界給我們的各種表情，為我們創造意義。實務上就將視覺、聽覺與觸覺，轉換成「影像、聲音與文字」三種基本材料，捕捉表情世界。三種基本材料做單獨應用就會形成特殊的創作品，比方說大家熟知的文學就是全以文字來表現、音樂則以聲音來表現、美術與攝影則是以繪畫或相片來表現，戲劇與舞蹈則是以肢體動作與聲音表情做為綜合藝術。媒體與創作實務則是綜合創作材料的表現，但須透過影音錄像與處理之科技與技術，來展現創作者心中的表情。整體來說，媒體創作學習之目的在訓練我們去理解語言文字、色形組合、影音排列等知識與實務技術，而從中加以展現自己個性中獨有的態度、認識、情感而形成獨有的視覺創作。

　　當然觀眾是作品的一部分，使用這些材料時也同時關心我的目標觀眾是否願意聽完我說的故事。

映像的美學

　　我們傾向把媒體創作當作電影的延伸，藝術形式之一或結合表演與視覺藝術的媒體平台。與同樣的舞台戲劇相比更能超越觀賞空間限制，帶領觀眾的感官在空間中移動並非一鏡到底。拍攝過程要求演員演出真實感外，製作團隊有它需要應用的一套映像美學元素和原則。

　　映像美學，通常結合「戲劇、音樂和視覺藝術」，不同於靜態攝影的是「移動」攝影機尋找有趣「大小、角度與位置」的組合過程。透過對影像的分割與安排順序的基本剪輯技巧，營造出一個故事。舉例來說如果你曾到過現場演出的劇場，你會記得你可能不得不坐在一個固定的位置，只有在舞台的一個觀點，你所看到的演員沒有在尺寸變化、場景規模總是相同；你無法靠近演員去看他們臉上的表情，儘管演員可能會誇大自己的情緒表演，讓大家感受自己的情緒。但相形之下媒體創作的美學關鍵在於「移動的視覺組合」，將攝影機放到 100-200 公尺外拍攝演員的動態全景或接近拍攝特寫。映像美學可以組合各種鏡頭後，添加聲音效果和音樂與演員的聲音，讓整部戲更加貼近於我們的感覺。

映像美學的元素

　　映像美學元素基本上有以下項目：

- 圖像：動態影像是透過連續靜態影像構成。因此視覺美術基本要素和原則可用於動態美學的思考與紀錄。靜態影像的組合規則仍需要考慮應用到色彩理論、線條和形狀的和諧，更重要的是需要用潛意識來引導觀眾眼睛到下一個鏡頭的，有意識地使用每個影像，能批判性思考地看待自己的作品。

- 時間：一個故事可能在 20-30 分鐘內要跨越幾分鐘、幾小時、幾天、數年或一生。如電影《星際效應》中，跨越將近 100 年的故事，也可以

利用交叉切割的剪接技術顯示在不同的地點但發生在同一時間的故事，掌握時間延展或延緩、省略或強調。

● 運動：因為眼睛與大腦對各種連續畫面產生的「視覺暫留」的物理現象，使我們能感知電影技術中攝影運動或靜態圖像組合的錯覺。動態畫面每幅（frame）速率是每秒 24 幅靜態。這意味攝影機記錄每秒 24 張拍攝，並以相同的速率取回。如果以兩倍拍攝速度，每秒 48 幅就實現「慢動作」的觀看。如《駭客任務》中慢動作或靜止然後進行攝影機環繞運動都可以製造令人驚奇的視覺影像。

● 聲音：聲音雖然不是影像創作中必要的條件，但多數媒體創作實務都會開始重視現場收到的環境音與後期製作的聲音來製造氣氛與帶動情緒，在後期配樂、口白解說和配音過程中加入聲音效果。例如爆炸聲、槍聲、撞擊聲，風聲、雨聲等都是考慮聲音創造的美學。

● 燈光：當我們使用攝影器材，基本上就是記錄光與物的接觸與呈現。我們記錄光在對象中的形象與意境，在實務中試圖控制照明條件，在影片中營造境和效果及動作連續性的美學。由於相較於聲音器材，其照明器材較為昂貴，需有專業知識有效地使用它。

● 剪輯：拍攝完畢之後，剪輯將各項創作元素結合起來，讓導演、攝影師、美術師、燈光師、聲音設計師等一起合作，決定編排的順序、長度和樣貌並拼湊在一起，創建一個說故事的序列。

數位化使影音編輯已經相當方便，然而並不是每個人都可以拍攝並編輯好。它採用了電影剪輯和足夠的實踐技術與知識，映像的美學素養更是不斷在觀看與實作中磨練，讓基本技術更加具有生命力。製作過程就能探索攝影、打光與收音技巧，以及最後透過後期製作來完成作品。

如何能增加對媒體創作的認識呢？有兩種可以做到這一點。

1. 建立片單：你要學習思考如何做一個媒體創作，而不是消費的觀眾，試圖從實作觀點進行影像評論，如果只是讀了報紙和雜誌上的評論，你可能就已經遠離實作的全部。因此，建立自己的片單然後比照實作

的技術辭彙，擬訂想要討論的主題及方法。

2. 嘗試實拍：除了看更多的影片外「實作是最好的教練」，用體驗記住這些概念。

好的學習者主要是從影像的內容品質知道相關的價值，當看到這些影片，不僅能說出什麼是很好或粗製濫造的作品，能夠選擇你觀察的觀點來看影像，而且還能在實作中考慮他們的藝術性。現在你知道媒體創作實務的價值？接著就跟著本書的導引練習實作。

什麼是媒體創作

		建立片單	點子	整合自主學習	
前製工作的重要性				攝影、打光與收音技巧	
籌備角色與組織發展		籌拍團隊	腳本開發	工作會議	解決問題
					定義觀看
					溝通互動
	劇情	劇作者	溝通互動	攝影	幕後報導
	非劇情	製片		美術設計	
		導演		道具佈景	
		演員		燈光照明	
概念故事化	背景研究	情節設計	故事大綱	劇本分析	發展屬於你的工作方式
		寫作技巧		戲劇結構	
		角色刻劃		發展動作	

		功能	視覺設計	分析	整合
故事視覺化	攝影基礎	光影		鏡頭	
		組合		景別	
		運動	場面調度	動作	排演
		觀點		構圖	走鏡位
		勘景		景深	研究

		視覺技術	效果	聽覺技術	整合
視覺效果化				配音	
	剪輯基礎	移動	影像敘事	聲音效果	敘事
		連戲風格		背景音樂	
		三分鏡頭		口白	
	時空建構	蒙太奇	匹配剪輯	非同步	轉場技術
		入點出點	反應瞬間	對話剪輯	音樂音效
		色彩應用			

觀點的社會行銷

媒體創作因為社群媒體分享網絡與速度的進步，它也是用於行銷的利器。一般行銷都強調的是產品，但媒體創作更是傳達源自於觀點與價值的社會行銷。媒體創作實務始於開放的新媒體平台，本身透過故事闡述價值觀點的效果，媒體創作實務展現創作者觀點的行銷，包括建立價值與使命感。

觀點行銷主要是故事中傳達問題與解決問題過程中，影響觀眾對其設定的觀念接受是否會感到認同或在行為上採取實踐，媒體創作的「觀點行銷」與「行銷」最大的區別就是在於強調「無形」的產品，包括：觀念、態度、生活型態的改變等等，其原則就是將複雜的訊息與概念轉化成具便利且適當的概念或產品透過故事來傳達。把想要行銷的觀點想清楚，就自然會有源源不絕的題材。觀察目前媒體創作實務的題材，有以下幾個特徵：

- 需求題材：觀點行銷重視人類需求，人類需求眾多繁雜，包括愛、情義、自我實現等，每一個需求都會融入在角色情感中，透過創作表達。
- 價值題材：每一件事物的產生都要選擇付出代價，用故事表達主角一連串給予和收回之行動，仔細衡量代價和後果中產生衝突與矛盾的東西，但最後做最有利、最具吸引力的選擇。
- 目標題材：有些創作會做觀眾的定位與區隔，特別是強調地方行銷與公益目的題材，如喚起學生重視地方農業、幫助弱勢等針對特定目標進行內容的形構，根據主要目標發展訊息與策略，期待有效的發揮，甚至會對相關影響目標團體進行討論與研究。

整合性的自主學習

影像世界環繞著我們每個人，無論從電視、電影、漫畫等已經學習到許多視覺的語言。媒體創作實務因牽涉到溝通，因此完成創作意味著個人對觀點表達動機的能力、牽涉到拍攝人力、財務、人際等資源的應用，及所有創作活動過程中面對所需事件運用的控制能力。

我們在看電視電影或短片的時候，已經擁有某些對影像語言解讀的能力，但是否能運用在自己的媒體創作的產製能力是不同的。當拿起手機、攝影機

拍攝一部作品，有可能在實作中直接激發自己的能力，而也可以透過觀察別人作品而產生溝通能力。另外一種就是自我產生的直覺與直觀。但媒體創作實際上最重要的能力仍是「自信」：相信自己能夠運用或統整各種能力於困難的實務環境。許多人不敢相信自己能拍攝媒體創作，不僅會削減完成作品的動機，這也代表碰到問題困難時，會減少對解決問題時的努力。就學習來看，是自我能力的探索與統整，至少會提升以下能力：

- 注意力：提供較多的注意力去觀察想觀察的事物，注意力會增強自我的記憶力於有價值的影音與文字材料。

- 判斷力：在眾多素材中，可能會拍攝許多素材，但在選擇與保留的過程中，會激勵創作者保留所注意的記憶，鼓勵主動經驗並組織整個經驗，成為創作作品中展現在眼前的影像。

- 反思力：在創作行動中，影像片段、聲音與文字素材可以提供數十種不同的搭配與組織方法，此時為了把瑣碎的資訊結構成有意義有順序的觀念，那麼大膽實驗與反思所需要的效果，將會學習保留具有反思性的內容。

媒體創作的類型

　　相對於其他藝術形式，以動態圖像為基礎是新的發展，但同樣繼承「說故事」的古老語言。早期電影雖然不一定有故事的元素，只是單純動態影像的組合，但後來發現編輯或組合拍攝的過程能進行一個故事的講述，使影像的語言得已誕生。此種電影語言已進化到能適應不同說書人的需求，發展出不同的文類與流派。

　　承繼電影語言，創作敘事旨在講述虛構的故事或歷史事件的戲劇化版本。媒體創作與戲劇之間有緊密關聯，無論是動作冒險或喜劇都需要精雕細琢。創作可能是紀錄片的形態，講述歷史上或根植於現實的故事，探索人物、地點、事件和想法。通常紀錄片旨在動搖觀眾特定觀看角度，而強調敘事的創作則涉及商業機構的購買，其範圍可從銷售、促銷到用於定位產品品牌的理念宣傳，做為建立與客戶關係的基礎。媒體創作實務也可能像是廣告，旨在

通過新媒體平台,針對特定觀眾通過網路來傳遞銷售產品和服務給廣大觀眾。人類對視覺語言的不斷發展,讓小至獨立創作者、大至商業與政府機構等,探索媒體創作實務這種新的方式,如何與觀眾進行交流,利用這種新技術為他們提供哪些融合舊世界與現代科技能力的故事工具。

　　無論選擇哪種類型,你可能會發現自己透過創作過程充分了解所選的題材並且滿足創作目標。

前製工作的重要性

　　如果想創建一個精彩的媒體創作,應該做的「最後一件事才是用攝影機開始拍攝」。如果毫無明確的目標,沒有試圖讓鏡頭表達意義的企圖,那麼這種創新可能是用來浪費時間和金錢。在創作過程中最重要的步驟是前製工作,這是有效製作的觀念,如果還沒有計劃好你的團隊、你該如何生產,就進入拍攝與後製,那麼就只是在後製剪接軟體中一次次地挫敗。

　　策劃和組織團隊本身就是有創意的工作,包括故事構想與主題方向、團隊成員的專長、預算與場景的選擇等。

　　無論預算多寡,每一個創作開始以清晰地文字去傳達想法。在創作存在以前,故事形式就透過文字、戲劇、小說、詩、海報等完成,所以寫下想法,通過清楚的理念思考從開始到結束的方式,例如,有導演正在建構「守護技藝」的短片,顯示從特定技藝師傅心目中的記憶開始,那麼影片輪廓可能與介紹師傅與他們的家庭開始。於是,哪些重大的社會經濟趨勢,導致此技藝受到影響和他們要傳承的信念則是可繼續發展的方向。在此打住,但這個例子應該給你一個想法:如何開始整理思緒。

　　一份大綱是創作元素列表,大綱可以成為製片人與創作團隊共同分享的文檔。製片人是製作重要的組成,負責所有開拍前的組織與策劃,而如此才能釋放導演與其他創作人員純粹專注於媒體創作實務生產的目標。因此在生產前,導演和製片人工作緊密結合起來,回答關於媒體創作實務環節中每一個可能的問題。

　　大綱是寫作過程中的開始,在做很多事情前,用一個簡單的目標和大綱

來思考。團隊有多少成員？影像的樣貌？要用多少時間呈現？我需要預定的階段？是否需要聘請臨時演員？需要什麼樣的鏡頭表現來支持想法？即使你拍攝的創作像是音樂錄影帶，沒有任何台詞要說，但也需要寫出你表達故事的細節與行為，讓頭腦去思考每個鏡頭本身想表現的意義，這是最方便來測試你想法的方式。藉由準備拍攝的前製過程，應該對完成作品前該解決的問題都做了預視。

了解攝影、打光與收音技巧

　　所有的準備和前期製作完備後，津津樂道的故事，需要你的創意才能成功。因此當開始拍攝時，為了要捕捉美麗的影像圖像，需要了解一些你用來創作的工具基礎，思考如何通過取景器取景，利用一些有趣或美感的構圖，給予拍攝對象一些框架，由於不只是靜態照片，未來的工作也需要了解如何適當地設計每個鏡頭，產生讓人感動的語言與語法。

　　一個有抱負的創作者，不應該只是期望捕捉美麗的圖像來敘說故事卻沒有身體力行。因此攝影機提供的各種功能作用，是了解如何捕捉影像的創作工具，如了解快門、速度或角度，光圈、ISO 或增益曝光等基本設定，但真正的關鍵是要抓住正確曝光影像。了解這些基礎知識可以幫助你打破規則，以獲得更多有創造力的視覺圖像。因此對錄像設備控制本身就應成為創作者用來思考的一種本能。

　　此外，要捕捉具美感的影像，需要有足夠的光。初學者經常使用身邊的光來拍攝，這就叫「可用光」。利用可用光可以讓你製造出難以置信的美感，學習利用錄像設備控制光線變化外，善用光線變化也可以製造出很多不同情緒的場景。相反的，如果不正確的使用可用光，也可以破壞美感與氣氛，讓作品最後的結果是一場噩夢。因此，學習如何控制和操縱光，將幫助你提昇創作的水平。

　　聲音也是創造性的元素，使用適當的麥克風捕捉聲音，能避免太多環境噪音干擾的問題。但是，如果不小心弄錯了，聲音也可以毀掉整個創作。如何讓收音正確或適當處理聲音可能會非常耗時，但這個基本的聲音技術卻是實

務組成重要的一部分。如果明白此點，那麼媒體創作本身就會是讓展現創造力的作品，你的作品不是一個樣板，而是透過創作的意念來決定畫面中出現與移動的對象，可以透過光來控制氣氛與情緒，而對聲音技術的學習也會幫助發展出好作品。相信只要掌握基本的技術實務，那麼創作也就會更加具有說服力，越早學習到這些基本技術，將越快感受到發展此一創作專業及美感效果。

建立片單

「建立片單」目的是希望能藉由對相關媒體創作的風格進行有系統的清點，透過網路資料庫、創作社群與專家所構成的地圖，進一步了解創作實務在網路上的狀況，以提升自我在媒體創作實務拍攝上的競爭力。建立片單的結果可逐漸繪製出自己蒐藏的「風格地圖」，提供在討論時作為激發自覺學習的參考並逐漸建立自己的創作團隊「分享」的文化。

建立片單的來源管道，除了自我主動搜尋外，Google 快訊可提供即使回報的服務。只要輸入關鍵字，網路上有相關資訊發布，就自動寄到信箱通知你。片單建立過程可以先初步依照自己的喜好分類（核心、常用、一般），分類後則可以在籌備工作中快速使用片單。針對建構片單的結果可綜合核心知識主題，結合這些知識來源管道設立自己的創作社群，以及片單結果的經驗規劃成自己學習的實體與虛擬之社群。

創作片單有兩個主要功能，一個是鏡子，一個是窗戶：就鏡子來說，從中演繹人生、延伸敘述，找到認同片單中自己的價值選擇。選片過程當然可以包羅萬象，國片、日片、西洋片、紀錄片、劇情片、好萊塢影片等或低成本的獨立製作；就窗戶來說，製作前刻意廣泛探索，引領自己去體驗不同地域、不同族群、不同文化的生命歷程。這些只是引子，讓自己能擅長說故事，就得注意片單中廣且深，關於生、死、愛、恨等議題，這些並非新鮮事，關注過的人不可勝數，但你得從中找到你獨具的感性，個性中發展出來的情懷。建立片單對創作有莫大幫助，各種議題，如勞工、環境、動保、老人、親子等，都是扮演著社會對話的角色，在處理過去事件的過程中，進一步帶出更多的討論

與視角，映照當下的鏡子、也是一面明窗。從建立片單到發展創作，就是這種取自於社會、又回到社會的對話，跟所有從土地孕育長出來的東西一樣，我們觀看、反思，勇敢說話，從事創作的種子，就是決心讓每個人都能擁有面對當下的勇氣。

二、籌備階段

本章速寫

　　無論是半小時或三分鐘的動態影像，因為有一定步驟，因此整體來說，就是時間、人才、資源的管理的邏輯。因此可從以下過程，知道可能會有的角色與功能。一般學生製片成本每分鐘約 1-2 萬元，10 分鐘影片至少要 10-20 萬元。儘管非專業影音團隊會礙於經費預算與專業能力的人不足，時常一人要分飾多角，但以下觀念往往是組織製作團隊角色的關鍵，本章就籌備角色與組織發展為核心觀念，從中延伸出以下思考：

- **腳本開發**：發展導引創作計劃拍攝的腳本，通常考慮預算、長度、目標受眾等構思過程，並藉此吸引資金或創意團隊加入。
- **建立籌拍團隊**：在拍攝前為了有效率地、經濟地產製作品，進行各種規劃，像是舉辦**籌拍工作會議**。
- 影片的產生可以分為三個步驟，包括編劇、攝影與剪輯，從中產生**劇作者**、**製片**、**導演**、**演員**等角色
- **創作提案**：將創作計畫著手進行拍攝與製作前，將規劃付諸實踐，透過部分提案試拍幫助提案募款。若組織本身有規劃為小型工作室，可以考慮以**「解決問題導向」**提出拍攝計畫，過程中**定義媒體創作的觀看**、從經濟效益思考**製片時間與拍攝時間**的規劃，並持續進行**溝通與互動**。
- 風格與幕後報導規劃：創作計劃仍然會面臨**非劇情與劇情媒體創作**的選擇，而新聞片、紀錄片等在為電影的世界中是一種非劇情的風格類型來對待。而**幕後報導**的製作規劃，可視為思想導引的一種媒介，在創作過程中就一併考慮進去。

腳本開發

　　腳本開發在前期對於媒體創作是有重要的幫助，撰稿人透過文字描述來建構拍攝的形象，這在實務上除了有減少支出的功能外，這種創造性的努力可視為一種「藍圖」來建構團隊。

　　腳本開發通常不是一個人寫作，而是接觸可能與腳本相關或影響腳本內容的專家們會面。規劃過程通常由團隊提出大綱與草稿來與內容專家們相互討論而訂定，舉例來說，一個強調地方文化特質的媒體創作，那麼編劇會盡可能的蒐集相關材料來發展劇本，在這種情況下，編劇有具體希望觀眾感受看完這個劇本，到明確的目標、行為與改變。

　　創作第一步是腳本，有很多方法可以做到這一點，可以自己寫一個，發展與作家或導演原來的想法，從另一個戲劇或短篇小說題材來發展腳本，或者找一個腳本已經寫好的。然而，這裡不能強調沒有精心設計的腳本，就不會有良好的創作，有時候像是紀錄片型的媒體創作，也可能是從真實故事中發展出來。

　　但腳本開發是通過考慮預算、地點、最終長度和目標受眾。有了一個腳本，可以資助生產和吸引創意團隊，將改變該腳本到最終作品。那支創作隊伍第一個也是最重要的成員是導演。編寫好的簡短腳本是困難的。最常見的錯誤是新手努力探索複雜或宏偉的想法，企圖使其更適合於故事格式。簡單就是最好的。

　　劇本所給的不只是紙張與文字，還是對於生活中愛、友情、幽默、悲傷、苦難等各種生活問題的關注與想像。劇作者以文字閱讀來描繪故事場景，在我們腦海想像中上演，指引創作團隊想像的方式，但並未封閉想像的內容，而是讓導演、攝影師、演員等創造性的人員都能夠參與並共同想像內容，催化創造團隊進行創作的生命力。

建立籌拍團隊

　　媒體工作若需要籌拍團隊，導演就像是總指揮官，代表的作品風格。建立團隊的主要目的，就是導演在準備時期精讀故事大綱、劇本與相關人員討

論劇本內容。劇本內容通常談的是表現藝術性，跟一般文字編劇非常不同。
導演功課主要思考以下問題，從中完成分鏡劇本，同時著手看景、演員挑選
與定裝、協助預算編列：

　　1. 對白省略

　　2. 身分強調

　　3. 動作的創造

　　4. 演員性格反差

　　5. 事件累積

　　6. 因果關係

　　7. 伏筆

　　8. 衝突張力

　　9. 高潮

　　10. 主角戲份

　　11. 節奏

　　導演組成員與工作內容，可以有副導演、助理導演、場記、打板人，成員
人數不定，但副導演多由一人承擔，如果有多人，大致有戲劇指導、技術、美
術等分組負責其中的監督與協調。這些進行前製計畫的準備成員，包括協助
導演製片提出拍攝構想、分解劇本中分場分鏡表、順場表、服裝表、道具表
等。舉例來說，第一副導走戲、教戲管理拍攝現場氣氛，重於人的管理；第二
副導包括器材安排、場次確認行政等重於事務的管理。場記記錄每天拍攝鏡
浩、打場記板等，彩排時記錄下細節。

　　副導演製作分場表、分景表並張貼在工作室。所有工作人員須依表格內
容行事。分場表依場次擬出拍攝順序，註明片名、場次、景別、演員（主要、
特約、臨演）、拍攝時間、服裝、道具、佈景、拍攝日程等。分景表則依景別
範圍，註明片名、景別、場次、演員、服裝、道具、佈景、拍攝日程、備註。

片名　　　　　　**分場表**

場次	景別	演員	服裝	道具	佈景	拍攝日	備註
1	火車站						
2	學校						

片名　　　　　　**分景表**

景別	場次	演員	服裝	道具	佈景	拍攝日	備註
火車站	1						
	3						
學校	2						
	6						

　　助理導演可由一人承擔，負責協調整體拍攝事宜。拍攝時檢查服裝、梳化妝、道具、佈景、對白、動作細節、拍攝狀況，甚至掌握攝影機位置與鏡頭更換等狀況。由於拍攝工作經常以不連戲的方式拍攝，為了節省資源、連戲設計，場記記錄鏡頭與場景連戲的完整紀錄，將已經發生過的事情記錄下來，讓導演可以藉它看見故事的整體動作，包含個別鏡頭構圖、動作調度、透鏡選擇、完成影片的鏡頭的次序。打板也是場記要盯的工作，板內要記下片名、導演、景別、場號、鏡號、時間、演員等。

籌拍工作會議

　　一部作品拍攝工作人員的職責與數量，要看各該場面的性質與大小而定。小場面只需要派一個攝影師、一個助理員到現場攝影即可。較大的外景或內景需要一個總攝影師作為攝影工作人員的首領人物，一個攝影師負責攝影機等各種攝影操作工作，還要一個或一個以上的助理員，助理員的任務則是測光、變換鏡頭、登記場次等各種紀錄工作。在特別大的場面，如戰爭、暴動等需要同時使用數架攝影機，則都會配有攝影師或一個以上的助理員。錄音工作亦是如此，管理這些複雜的技術工作人員都多是由副導演負責，而這個技

術團體的士氣與工作效果則是會受導演的影響。

　　每個拍攝工作日前要開行政協調會議與技術溝通會議。主要討論重點在
演員、工作人員是否能完全配合？技術人員進行第一次劇本會議，排定拍攝
日程、預算編列、決定演員、定裝、定景、器材、工作人員演員與簽約。第二
次劇本會議則由導演組與演員共開，為影片完成保險、演員與工作人員保險
後，由執行製片下達通告。之後的工作會議則視情況召開，在每次拍攝前討
論技術組燈光、鏡頭、道具、佈景等是否到位？場務組是否準備推軌、高台
等？劇務組負責的餐飲、交通、通告單、天候狀況因應等問題。

　　若資源許可，可增設藝術指導，參與分鏡、各種電影設計的動態元素展
現、構圖、佈置、剪接等細節。技術性工作成員包括美術部分的服裝設計、服
裝師、服裝助理；梳妝、佈景、道具；攝影燈光組，攝影指導、攝影師、助理、
大助、二助，燈光師、燈光助理。場景圖設計師則較為細緻的分工，替影片建
立風格與視覺方向，不僅說明連續畫面鏡頭構圖與位置，進一步還能為影片
中的個別元素，如佈景、道具、化妝、服裝、特效等提供說明描述，以及具搭
景或建築等高度技術性的結構（plan 平面，elevation 正視，section 側視，
projection 投射）所需描述圖示與資訊。

劇作者

　　劇本寫作在前期對創作是有重要幫助，撰稿人透過文字描述來建構拍攝
的形象，這在實務上除了有減少支出的功能外，這種創造性的努力可視為一
種「藍圖」來建構創造團隊。

　　編劇通常不是一個人寫作，而是接觸可能與劇本相關或影響劇本內容的
專家們會面。規劃過程通常由編劇提出大綱與草稿來與內容專家們相互討論
而訂定，舉例來說，一個強調地方文化特質的創作，那麼編劇會盡可能的蒐
集相關材料來發展他的劇本，在這種情況下，編劇有具體希望觀眾感受看完
這個劇本，到明確的目標、行為與改變。

　　劇本所給的不只是紙張與文字，還是對於生活中愛、友情、幽默、悲傷、
苦難等各種生活問題的關住與想像。劇作者以文字閱讀來描繪故事場景，在

我們腦海想像中上演，指引創作團隊想像的方式，但並未封閉想像的內容，而是讓導演、攝影師、演員等創造性人員都能參與並共同想像內容，催化創造團隊的生命力。

導演

　　導演是創造性的工作，主要工作是帶領藝術與技術部門共同合作贏得觀眾在情感上參與影片中的故事與對角色移情作用的投射，簡單來說，就是邀請觀眾有情感地共同進入角色與情節。

　　要成為導演需要知道些什麼？簡單來說，答案是：所有的事。就傳統途徑來說，想當上導演必須經歷所有工作，但經歷一切不一定就會是好的導演，它牽涉到個人的視野、說故事的能力、人際關係、資源調度和自信心。

　　導演有多種職責，其中主要的是研究一個腳本，並確定以解釋其消息的公共娛樂和教育的最佳方式。其他職責包括試鏡的演員，在選擇演員和劇組成員，選擇設置和電影的地點，並決定如何以及何時拍攝的場景。另一個任務是協調和監督的鏡頭、燈光、音樂音效的工作，思考影像生產的細節，包括劇本，攝影，佈景，服裝和音樂。

　　導演挑選劇本則見仁見智，最主要找自己喜歡執導的劇本，並考慮：

1. 劇本有什麼特點？
2. 劇本對觀眾、演員及導演有沒有挑戰性？
3. 角色有多少？劇團是否有足夠演員或可以演出某角色的演員？
4. 演出場地對劇本是否適合？
5. 演出費用是否足夠？
6. 演出場地設備（包括前後台）是否足夠？
7. 是否足夠時間排練？

　　導演處理劇本的基本功課是對劇本整體有清楚的分析，對各種相關問題多多了解並要作必要的資料搜集：

1. 劇本的時代背景及有關政治、經濟、社會、道德觀念。
2. 故事的起、承、轉、合要清楚知道。

3. 劇本的主題和結構。

4. 每一場戲的氣氛和節奏的快慢。

5. 劇本的語言和風格。

6. 每個角色的背景、關係、行動、目的及發展或轉變。

當觀眾接受或同情角色的遭遇，觀眾就可以找出與該角色的共同點，將自我投射到人物中替代自我展開冒險或探索的故事。導演就會帶領觀眾跨越性別或國族等界限情感歷程，體驗角色與自我的關係。

製片

製片主要負責讓創作能順利拍攝的工作，像是拍攝地點獲得許可、攝影錄像範圍的權限（何者需要露出或隱藏)，保險和音樂音效的授權等。在規模較大的製片中，須處理法律合同、會計支付人員等問題。製片還須聘請影片製作團隊，如一組設計師、化妝師、攝影或導演助理、安全人員等。製片在業務技能與議題上會較為敏感，學習接觸經營管理、行銷策略等能幫助建立商業規模的製片能力。在會議上討論為什麼要產製？什麼是希望解決的問題？各種成本估計，如減少僱員、培訓專業、移動拍攝的旅費？各種拍攝過程可能遇到的法律問題等？較多關心成本效益的議題。

製片的責任確保在製作時間和預算範圍內，產製一個有吸引力的、高品質的媒體創作。製片在製作過程中有時身兼數職，包括查找一本書或腳本的材料、吸引導演或創作工作室參與、獲得拍攝資金或融資、確認預算、決定攝影師和特效製作團隊、制定拍攝計劃、製作詳細的行動計劃、發覺創造性的導演、監控時間表和預算、回顧影像拍攝情況、進入拍攝的每一天與後期製作、討論導演的選擇。除此之外，在某些情況下，還會參與修改和調整創作相關競賽、後期推廣展演，思考如何發行等問題。總之，大致可以歸納製片角色有以下任務：

1. 協調生產過程中的創作人員。

2. 掌控完成所有製作過程。

3. 執行管理活動，如預算，進度安排，計劃和市場營銷。

4. 確定生產規模，內容和預算，建立詳細信息，如生產計劃和管理政策。

5. 開展與工作人員開會，討論生產進度，確保目標的實現。

6. 建立和發展人脈。

演員

　　演員處於製片與導演兩個角色的考量中產生，製片以市場為主、導演則是以藝術性為主。演員挑選可以透過公開甄選、演員訓練班、經紀公司、演員公會等挑選具有獨到見解、自我表現風格的角色詮釋。演員的表達工具包括動作、表情、聲音、角色與現場環境，因此演員會經歷融入角色、觀察、揣摩、對白、詮釋等階段。

　　演員掌握的是表演技術，是詮釋劇本文字的創作主題，重要程度不在話下。如果編劇成功、表演也優秀，即便攝影、錄音或是剪輯等稍弱，也不至於一敗塗地，但如果編劇與表演失敗的話，不管導演或技術人員如何努力，都不能夠挽救影片走向失敗。導演在選擇演員時，相較於劇本可以有較多的選擇權力，拍片時導演直接指導演員的表演，所以必須要了解演員的問題，站在觀眾的立場看待演員會引發何種反應，這時就與演員的溝通互動就已經有大方向。

　　表演不能像是舞台上那樣誇張的肢體與聲音，在銀幕前會被視為不夠自然與做作，舞台劇演員從頭演到尾整體來說是完整且連貫，而表演可以製造氣氛立刻判斷觀眾的反應，因此訓練有素的演技表達情感，還需要對舞台遠處的觀眾敘說，所以即便是細語也是相當宏亮。舞台劇演員用了誇張的表演表達日常生活經驗，但銀幕本身就像是望遠與放大鏡一般，可以清楚看到演員的表情與情緒，因此演員必須是生活化且自然的，必須完全把正在表演這件事忘記，像是一般人在感覺到得意或失望等故意在朋友面前隱蔽他的感覺一般。在創作中，演員除了自己的人格之外，在銀幕上可以根據角色建立另一種銀幕上的人格，但很多時候也會融入自己的個性，只有少數演員可以扮演各種不同的個性。在媒體創作中很少是由頭到尾順序拍攝，因此演員便不

能像舞台上那樣連貫發展情感，以引起觀眾的反應，必須在精神上保持表演的一貫性，知道自己在演些什麼。

　　由於媒體創作使用各種技術都會形成演員的障礙，因此必須記住配合技術工作團隊的行動以利於剪輯。像是看到攝影機運動時，必須精確算好自己動作行動的時間或聲音保持某種固定標準，以便和攝影、錄音或其他技術工作者相互配合。導演與演員的關係則存在於兩個階段，第一階段是導演選角色、排定演員表；第二階段則是派定演員之後才發生，導演必須幫助他選定角色表演其扮演的角色。

短片計畫提案

　　無論是學生、非營利組織、影視公司或獨立自由工作者，可能會需要編寫的提案獲得製作資助或贊助。提案計畫的功能在於表現製作可能關注的細節，讓你可以估計所需時間。通常提案最重要的部分是讓人知道如何利用作品喚起其關心的群體，此一作品內容為何能激發目標觀眾，這份提案書是以贊助端與客戶端的產物，用來介紹作品形式、觀眾與觸及觀眾的內容。

　　自由工作者或學生，尤其需要提供一些創作風格或感覺的樣本，以幫助提案的接受度。特別是案例或個案研究，類似簡要說明或過去已經做過的作品，再撰寫提案（徵求建議書）就特別有說服力。如果是政府標案或公開競爭，提案過程要注意如何滿足客戶端，培養估算預算的能力。在建議預算與實際製作預算中提供創新與各種思考可能性的建議，讓客戶不會只從預算與時間去做唯一判斷與考量，忽視內容與創新的特殊性。提案是展示創意與實務專業知識、敬業精神的好機會，應善加應用。

解決問題導向

　　了解如何製作還不夠，還需要了解如何與需要這些創作的人溝通，這樣就有機會發揮你的創作天賦。一般來說，觀眾使用作品，主要不是買商品與服務，而是從中找到解決問題的方法，從作品中主角的遭遇作為情境學習與狀況應對的模擬。

　　首先要思考作品能解決什麼問題。實際上，作品只不過就是一個溝通媒介，所要透過為電影表達的是問題的解決方法。對於非劇情片的媒體創作者而言，商業、特殊利益團體、渡假中心、政府機構、教育等贊助創作者有其特殊用途，如教育、觀念傳遞、促銷某些社會行動等。

　　其次，要發現潛在使用作品的群體。不同組織機構都是一個潛在的使用團體，無論是商業團體、大學、醫院、教會等都有其內外部的問題及溝通需要，像是培訓員工、溝通政府施政方向、鼓勵學生建立某種團體意識與價值。這些都是普遍的問題，因此試圖從自己社區、電話簿或工商名單等找到需要使用作品的組織，可能已經有其他製作人拜訪過他們，但是這並沒有損失，仍然可以提供創作，如果不接觸則永遠也不會有機會彼此了解。每個公司都可能有好幾個需要用到作品的部分，當向他們提出解決現有問題的途徑前就必須進行好準備工作，仔細留意報紙、年度報告、商業報告、雜誌等都可能激發一些靈感，幫助提出一些建議。一旦有想法就可以開始寫電子郵件或打電話等，直到有人願意進行簡短討論，看起來對意見有興趣則可以幫忙開展相關工作。

　　最後，提案不一定讓對方感到有興趣，此時要把自己扮演成對解決他們遭遇問題有興趣的人，就可以幫你展開相關工作。這些目標盡量結合周期性的預算，有些公家部門是在十月截止預算編列、有些組織是搭配某些季節的專案等，無論是何時、哪一個部門，他們存在的目的都是相同的：解決問題。

定義觀看

定義觀眾

　　當有人希望你提一個媒體創作提案，最重要的事情是找出目標，而第一步驟就是定義觀眾，想一個最重要的問題：如何把觀眾與故事連接？為什麼？為什麼這件事情影響到他們？

　　第一件事情是思考「誰是目標受眾」，但多數初學者最喜歡說：「每個人都是觀眾」。這樣的回答希望影片適用於每個人，從 3 歲到 103 歲通吃，但這卻較少思考差異的社會群體的特徵。所以，可能要想想你的觀眾年齡、種

族、主要語言、教育水平，還需要考慮一下哪些知識？他們已經在關注的話題。也許你想在影片中談論的社會問題，他們從來沒有聽說過，或者在談論他們從來沒有聽說過一個特別的新觀念。

為此，觀眾帶來什麼樣的訊息，讓你思考內容與提案。另一個要思考的是，是否有相互競爭的利益，或競爭對手的產品或服務，這樣的情況下，思考誰是目標受眾，他們為什麼關心你的故事？他們的感覺、背景等所有這一切構成了對你來說最重要的第一步，因為你開始準備製作這個故事。

定義觀點

建立故事時，還要思考：這部影片的主要聲音？每個故事都有一個觀點在看故事的發展，這個觀點決定說故事的方式與後續拍攝的主題，也是意義來源之所在。這個觀點可能是由「我」的第一人稱開始串接故事發展，這也可能是第三人稱來看待這個問題的發生，像是說書者陳述觀看故事的發展，亦或是「你」的觀點。這些措辭使用都會影響到敘述的方式與味道。

定義挑戰

任何故事提案最重要部分將是定義挑戰，無論是否為虛構片，所以盡量想在哪裡是這裡的挑戰，什麼是這個提案的核心元素？任何類型的挑戰都是讓你提案亮眼的部分。有很多方法可以來表達挑戰，但不管你做什麼，確保你把挑戰變成你的提案，因為你沒有挑戰需要克服，故事就不可能往下發展，讓故事具有高潮。

解決方案

一個解決方式是對挑戰的回應，也表示創作提案本身是希望觀眾觀看後有所改變或行動，因此故事替代觀眾決定做出改變，或提供世界上一個參考性的解決方案。這個改變的行動盡量保持簡潔，透過故事表示一種問題，讓觀眾一起探問？我們可不可以去做些什麼？或有需要別的東西？呼籲採取行動，就必須決定影片觀賞後是否要做些什麼直接或間接的行動，像是楊力州的《青春啦啦隊》，此一影片透過故事來表達每個家庭的老人都需要年輕人作為支持他們的啦啦隊。無論你決定使用哪一種行動倡議，記得在媒體創作

中放一個強有力的結論，透過故事帶領人們經歷在觀看想像中的奇妙旅程。

製片時間 VS 拍攝時間（集中分段拍攝）

作品產生本身就是一種經濟行為，與各種行業經營決策過程一樣，必須有一個明確的生產進度表才能進行生產。遵守時間表完成一部影片中所有拍攝工作，便成為導演的一個主要問題。一個優秀的導演及其劇組，必須在拍攝之前就把所有的場，加以規劃並要把各場間的次序做適當的安排，以節省變換燈光以及搬動攝影機所需要的時間。

製片時間大致上可分為全部製片與拍攝時間，事前有良好的計畫可以節省許多拍攝時間的浪費。在拍攝開始前，導演與副導演擬定一個劇本拍攝進度表，列入每一場佈景中所拍攝的場數、應出場的演員、服裝以及主要佈景等，由這個分場表上面，在編制一個拍攝時間表，規定有所拍攝的佈景與外景，每場要拍攝多少時間，以及全部拍攝時間。縝密地思考這個時間表，是節省時間的重要方法。

拍攝時不一定要按照故事順序拍攝，就是說演職員在某一個佈景或場景中拍了一場戲之後就離開就拍其他的戲，過幾天回來後又回到同一場景拍攝，這種按照故事順序的拍攝方法會浪費許多寶貴的時間。不僅道具佈景或器材搬來搬去消耗時間，有演員工作可能在頭尾有戲，但中間都在等待，假設天氣又不太好的話，更多演職員工只能等待雨過天晴。這些等待與消耗，都是經費的開支，在這方式下製片是一件非常浪費資源的事。

今天拍攝步驟都需事前規劃，每一個步驟縝密安排，這樣每一分鐘才不會浪費。在計畫拍攝編造出拍攝時間表後，應注意以下幾點：

1. 避免任何不必要的移動。
2. 盡力把時間表所短到可能的限度內。
3. 盡力使演員時間集中、避免浪費演員與職員工時間。
4. 列入每一天拍攝外景時的變通內景。
5. 導演除非有充分理由，不可為了滿足自己某點希望而增加更多困難。

舉例來說，導演應該把所有「遠景」，安排在同一次拍攝，所有對某一角

色的特寫安排在另一次拍攝而無須注意拍攝時連接，但這樣做也代表導演確定各場之間的剪輯工作會產生圓滑的連貫性。

提案溝通與互動

確定案主需求與主題後，開始會進入到拍攝方向與成品的討論，通常有兩種途徑，一種是讓案主控制談話局面；一種則是談你自己與製片態度，以及以前處理類似問題的成功經驗等。但更好的方式是由你控制談話的節奏、定義你的會談，你可以傾聽案主要說什麼、向他提出問題，弄清楚為什麼案主認為你的問題是獨特的。

了解需求還是不夠的，還得幫助案主滿足需要，唯有真正了解需要達成共識或一致的意見才可以談解決辦法。拍攝計畫之前，就是想清楚要解決「（誰的）（什麼）問題」，必須從中學習傾聽並巧妙地問問題，這樣對於雙方如何解決問題可以達成共識，這樣就可能會從此作出很好的媒體創作。

在這個逐漸趨近的過程中，你需要通過一系列的步驟，包括提問題、傾聽、發現需求，這個時候的角色就像是製片人，一個能為組織機構解決問題的人，開始製片前需要一份計畫，詳細闡明對方會得到的利益，接下來需要一份合約書，在開始把精力集中在製作中，仍然得與案主保持密切聯繫，報告影片的最新進展，以保證製片的需求能夠得到支援與肯定。

非劇情與劇情創作

媒體創作可包括劇情與非劇情兩種類型，一般人都用新聞片與故事片來區分。故事片與劇情片意義相同，但是新聞片則不能如非劇情片可以包紀錄片、訓練片、廣告片、宣傳片。在所有非劇情片中，新聞片是比較特殊的一種，因為所採用的攝影與錄音技術都不太相同。

故事片或連續型影片的影像創作都比新聞片來得謹慎，新聞片不需要導演，著重在資料的編輯與剪輯，並依賴報告說明或旁白的陳述其意義，如果不加以旁白解說新聞片就難以讓觀眾了解其內容。劇情片充分利用視覺技術來表達內容，實際上影像創作勝於語言的說明，一部好的媒體創作，即便是

把聲音關掉，也能夠透過角色動作與鏡頭語言來表達大部分劇情，有時媒體創作也會採取非劇情片的手法，如紀錄片或新聞片的技巧，兩者兼用簡化其中的若干情節。

準備幕後報導

　　幕後報導並不是因為它本身必須要寫，其目的多是幫助了解媒體創作的整個發展過程。但是媒體創作是以畫面說明故事而非借用報導來說明，所以幕後報導只限於幫助說明整個從技術到藝術的設計構思。

　　成功的創作報告像是思想導引者，在觀眾看到媒體創作後藉由幕後報導的引導而增加對整體影像畫面的了解，報導這件作品本身不必企圖說明所有的意義，作品本身就已經透過創作來說明。措辭上的精簡十分重要，紀錄片與各種新聞片都是藉由幕後報導來說明事實，但多數是圖解性質，所以新聞片通常藉由強而有力的報告聲音，好像傳統的演說詞句。但媒體創作本身的故事性就足夠表現故事內容的能力，所以只要偶爾需要簡短的幾句幕後報導。一般的幕後報導詞句都是從原來劇本中寫好的提取出來，常在影片拍攝及剪輯完成後才能將確切的字句寫出。

三、概念故事化

觀念速寫

創作是從一個簡單清晰的觀念出發而來，因此如何進行想法開發是準備**基本計畫**開始，有了它才有實現（實作）過程的經驗。不要害怕去做任何嘗試與實驗，釋放心的束縛。在本章中，我們將探討一些思路和方法，開發和維護你的創造力，建議如**腦力激盪法**，**閒聊**等方式，進行概念故事化的開發工作，藉此完成以下物件項目：

1. **故事大綱**：用來構思劇本最重要的依據，來源可能從日常生活中的次級資料，如報章雜誌、新聞故事而來，又或是來自一手資料，如個人的生命經驗與見聞。

2. **背景調查與研究**：對於好的題材進行背景研究，深化自己對媒體創作劇本人物設計與故事發展的深度。

3. **情節設計**：從故事大綱、背景調查與研究後深度發展的寫作，利用仔細的情節設計，將問題環環相扣，讓觀眾從角色人物在衝突與尋求平衡中找到對應的人生位置與真實問題。

以上發展出來的都處於案內的手稿，從故事大綱發展到劇本寫作還需要注意**寫作技巧**，無論要表達何種觀念，最重要得透過角色來傳遞，因此**人物特徵**、**角色刻劃**就顯得格外重要，而情節設計的結果也會具體反映在劇本再現出來的**戲劇結構**以及**發展動作**上。在製作前，必須對文字撰述的劇本進行**劇本分析**，此乃從文字到影像轉譯的必要過程，而進入到此一階段得**發展屬於你的工作方式**，讓這分析的過程有可以溝通與真誠的人參與。

基本計畫

從個人、學校、非營利組織到商業機構有不同的製作實務。媒體作為一種藝術形式，其實務範疇涵蓋從理論、人類學般觀察各種影像風格或個案歷史研究。

　　想要擁有媒體創作的技能，學校課程中的一些課程規劃可以提供職業發展道路，而市場或網路視頻中電影戲劇的各種作品檔案，也可以透過選擇特定系列作品來建立自己創作為電影的基本計畫。許多創作競賽主題也提供動手製作的一些方向，在你還沒有想法作自己想做的創作前，競賽主題可能會要求你往特定的方向去思考、製作、拍攝、剪輯等並運用獎金支付你創作成本與付出。因此，所謂的基本計畫是你知道為什麼你選擇某種主題，你知道可以參考的作品或充分利用可用資源去思考製作作品。

　　如果你選的是競賽計畫，你的責任就是去了解作品與提供獎勵組織的文化與政策目標，強調什麼規則？是否又特殊要求（如拍攝特定景點場景）？思考作品拍攝是否會涉及合約或保險（如特定景點場景機構的申請、合約）等許可證或合同文書工作。你需要知道允許與順利拍攝你媒體創作上可能的方案，作品的創作基本計畫都帶來獨特視角與不同的遭遇。在正式進入構思故事之前，先能夠過詢問學校教授或專家的意見，對於創作拍攝基本計畫的形成有一定的幫助。

腦力激盪法

1. 熱身：用一個簡單的話題為腦力激盪暖身，幫助每個人進入到思考模擬的狀態，如只有一把美工刀如何在荒島上生存下去。

2. 故事題庫：把所有可能大家想到的故事題材拋出，並蒐集成一個基本題庫，讓成員盤點故事經驗。如在學校不小心撿到好友寫給老師的情書怎麼辦？就可以把各種可能發生的事件做一個事件題庫。

3. 發散思考：善用每個人的直覺與靈機一動，在一個中心思想上，考慮各種可以串連的故事的事件選項，產生激盪。如中心思想是「友情的考驗」上思考各種可能：扮演老師回情書給好友、故意製造老師喜歡好友的假象。

4. 創意構想：把發散思維想出來的各種可能進行組合，有趣地構想出一個可能的故事情節。

閒聊：產生點子的方法

　　人與人之間的閒聊，對於合作產生故事式有所幫助。群體創作最大問題在於溝通，如何讓彼此對事情看法一致就得享受閒聊時刻，身心一旦放鬆，那麼才會不會有戒備心，將彼此有趣的觀點集合在一起。

　　想要開始具創造性的閒聊，沒什麼特別的方法，就是要選擇個性相合的專業工作人員對話，嘗試在相對舒適、相對緊張之間尋求平衡。有壓力的狀態可能是有幫助的，但更重要的是有一定自信與放鬆，有目的地閒聊可以平衡過度緊張的會議狀態。閒聊過程之中可以選用一些有品質的作品，用來刺激想法又喜歡的影片，從中討論喜歡的鏡頭、故事情節等，然後從中思考這些有趣的點子涉及那些細節問題、有沒有其他有趣的做法？藉此觸類旁通地開展媒體創作的想法。

故事大綱

　　說故事，為世界留下一道痕跡。

　　每個故事傳遞至少一種核心精神、價值或思想，每種精神、價值與思想僅需要一句話來表白。譬如說，如災難中有人忘記自己的恐懼、捨身救人的行為，傳遞的就是「愛讓人勇敢」的精神，讓人發揮感同身受的同理心，悲劇則教人反思。

　　故事大綱，好比一場旅行，每一句話就是一種行動，字字句句則傳遞從一地到一地間觀看沿途的風景，旅行的起點來可能自於一個簡單的起心動念，像是面對問題、解決困難、思索困境、探索價值、釐清生命意義等各種行動，於是我們開啟這趟旅程，走過來不及預料與規劃好的突發路徑，遭逢無法避免卻必須處理的阻礙，遇到意外能幫助的夥伴，領受沿途過程中讓生命充滿意義的過程，而在滿足或結束一個問題後劃下一個句點。

　　因此，故事大綱最重要功能在於：想像到終點的過程。終點常常只是一個目標的暫時結束，距離我們一臂之遙的夢想。我們可以想像一個身陷霸凌而憂鬱的孩子，生活中與人相處與溝通一點一滴的小事，都可能是舉步維艱的行動，而相視的微笑、朋友師長間溫暖的問候等這些微不足道的事，可能

都是陪伴這個孩子走出陰影的回憶與力量。想像一臂之遙的距離的目標雖短，但也不能忘記每一個當下曾形塑現在自己的思想與樣貌的回憶。於是最後他走出陰霾，體認到自己已經盡力使這個世界更美好，只要自己曾在這世界使別人快樂與幸福過就夠了。

　　故事大綱的寫作要領在於：「提問」，現在就可以試著練習寫下：「如果我生命只剩下最後六十分鐘，那麼我會如何把握時間，在世界留下什麼？」讓人反思生命的價值。那麼請觀察你每一句話中描述的行動與陳述的意義。故事大綱留下的就是從起點到終點的痕跡。每一句話代表朝向目標的行動、行動與行動之間構成了情節、事件，每一個句號則是象徵情節、事件的結束。

背景調查與研究

　　什麼是好的題材？對於把好的意念轉化成故事，背景調查與研究就非常重要。首先，會突然發現一個十分吸引你的事情，知道自己想要就此做些什麼，陸陸續續開始花時間研究這個主題，不斷找資料來閱讀，藉此擴展背景知識的深度，這有助於你建構這個故事上有重要的作用。

　　職業編劇不會直接寫出一個原創劇本然後再找買方，如果以創作維生的人，很可能是寫出十個故事大綱向外散播，希望從中有一個能受到青睞，在有資源的情況下寫出完整劇本。但扎實的背景調查與研究，可能讓你在虛構的故事中能表現真實的人物情感或社會現實，讓你的故事發展更加深入。剛起步的故事大綱有賴於保持不斷對故事進行背景調查與研究，保持寫作習慣，每天從中開始寫作，從中找到二到三十個彼此關聯的片語或關鍵字，貼在自己寫作前的牆上，作為發展故事的結構。漸漸地，一旦清楚熟悉筆下故事的背景與人物，那麼就會得到更多信心，每天寫下劇本的情節與人物動作發展。

情節設計

　　情節，用一個簡單的譬喻就是打結然後解開的過程。

　　每個情節你得先決定用「幾條線」，每條線都代表一個角色，每打一次結就是一個遭遇，古人的結繩記事就是這個道理。每一個結都會讓角色產生一

些心結，揮之不去卻又念念不忘，唯有線頭想動了，自然也會產生出解開結的一些方法與行動，當結能打開那也代表這個情節告一段落。而情節與情節的聯結，也就代表角色與角色之間的聯繫。然後，我們要帶著觀眾去看纏繞在一起的線，如何解開，引領觀眾的注意力在解結的過程中，那麼情節與情節之間的連貫就成為我們所說的故事了。

　　情節，反映的是一個問題，具有治療、修補，分享願景的力量；最重要的是，激勵的力量。所有的情節都來自真實的生命情境，儘管可能是虛構的人物、情境。每個人都想要被看見，每個人都有個想要述說的故事。若你用心傾聽，就會發現：人們常常透過悄悄話、態度、不假思索提出的觀點，表達出他們內在的真實想法。這就是為何傾聽是如此重要，讓你知道什麼該說，什麼不該說。透過情節設計，人們可以在故事中運用客觀眼光，正確看待我們需要做出的選擇，可以發洩不滿、分析困惑，甚至解開一套環環相扣的巨大謊言。擁有這項能力，可以寫出一個偉大故事：一個有意識地予以控制、張大眼睛、仔細觀察的故事。所有的故事都有結構，有起頭、中間和結尾，建構情節的同時要明確指出時間、地點、環境背景以及相關脈絡，基於事實、簡單扼要地大膽使用動詞將對立的構想放在一起，創造出思維，分享關於你的困惑疑慮、憤怒悲哀、欣喜高興與領悟，回想最初的熱情，轉達給你的聽眾，讓感動延燒。

寫作技巧

　　為了確保觀眾掌握你的訊息，需要在文字上掌握角色與動作，來表達故事：寫主動語態和由角色行動告訴你的故事。

　　首先，主動語態就是用句子展示角色與動作，角色做了什麼，像是地震摧毀了家園，地震就是角色、家園就是接收動作的結果；老虎咬了狗，老虎就是角色，狗則是接收動作的結果。角色盡量在動作之前，動作之後則是完成動作的結果。盡量不過度使用文學中修飾的語言或知識性的語言，如讓人心碎的地震，這裡面看不到角色與動作，對實際動作的想像沒有太大的幫助。如果你這樣做，可能失去製作出對觀眾有影響力的影像。檢查工作的一個好

方法是「讀出聲來」，聽到時能要保持簡單。每寫一句話一個想法，一個想法或一組畫面。這將有助於觀眾了解故事。

視覺與聽覺效果的陳述要特別小心。動態影像具明顯的對象，需要最少的描述性文本。使用較短的聲音補丁，讓角色或說故事的人透過對話講述故事和解釋概念。用自然或環境聲音補充強調關於情感和個性的情緒層次。盡量釋放你想像，讓你的故事更有趣的強勁自然的聲音片段。

所有文字都用來寫事實，可以聽到或看到的事。如果你不能確定的東西，不包括它的故事，如某種抽象數學公理等，有疑問時請拋棄它。

請努力打造驚喜，因為意想不到的曲折或懸疑可以進一步讓觀眾參與。

盡量避免數字或代詞。數字不容易讓人記住。如果使用的代名詞，則須確保觀眾知道你指的是誰，不用言語觀眾也可以從你的影像中看到它。最後，在故事中，給你的故事開頭，中間和結尾。一開始應該設置一個具有吸引力的場景，抓住觀眾的注意力。中間應該有支持視覺超過五個要點，最終讓觀眾記得。

故事書寫可以幫助角色視覺化的想像，將角色動作視覺化於腦中練習想像，如運動心理學中會使用視覺化技術要求運動員想像所有動作的連貫，真正上場前就能夠得心應手、直覺反應。

劇本是一種模型，編劇意味說一個故事，有某種格式化文件可以參考，但基本上就是要製作出符合創作需要的提示。

1. 首先要考慮創作群，包括製片人、導演、佈景設計師和演員，都使用他們的個人才華轉譯編劇的視野。編劇必須知道團對中每個人的角色功能，該劇本反映作者的知識與範疇。關鍵是要記住，媒體創作是一個視覺媒介，因此如何關鍵性地通過簡單的表情、動作或語言展現一個故事就是劇本寫作的關鍵。劇本結構包含場景標題、副標題、行動、人物角色、對話、括號、轉變、鏡頭等要素。中文劇本寫作方式沒有國外劇本區分得如此詳細，主要元素仍然包括時間、場景、人物角色、對白與三角形△代表視覺意象。

2. 使用描述性語言：很多人把劇本當作小說，使用許多修辭與譬喻，如使用象徵性語言來寫一個男人：「他勇猛的像老虎」。倒不如寫他能夠單手撐地、舉起笨重的保險箱，用鮮明的動作意象與簡單字彙交織，在後續拍攝時才簡潔有力。

3. 場景與人物設計：場景是構思劇本的元素，讓故事自然從場景中發生，人物則可以進行角色設定，透過看傳記或觀察真實生活中改成自己印象深刻的人物來進行思考。另外一方面從身邊的朋友觀察也是一個好方法，把他們當主角，自己則是攝影機，用此種態度人物處理創作，塑造鮮明的人物角色。可以用直接的方式敘述主角的動作，但言傳不如意會，細膩描述可以表現劇中人物的個性，要讓筆下人物透過動作說出他們的個性，像是設計有教養的角色，但卻在每次不小心碰撞到東西是會比中指、大罵髒話，那麼這角色就沒有透過動作來說服觀眾想傳達的個性與特徵。

4. 故事背景研究：說服人的故事要仔細思考故事發生的背景與脈絡，即使是虛構的，也可能有相關可以參考的真實來源，儘管背景不會直接顯現在銀幕上，但這對後續創作團隊對故事的時空與背景全盤了解有非常大的幫助，也會讓故事具有真實感，多寫多讀學習最快。故事背景在故事開始前成立，背景故事幫助角色人物建立動機，因此大背景故事下，每個角色也會有自己一段成長背景與脈絡，這段歷史雖然不一定反映出來，但把這種背景研究進去，能幫助導演與演員進入角色會有幫助。

5. 傾聽重要他人意見：要完成劇本很簡單，關上門很專心地讓想法直接寫到紙上，寫得很快，關門不受打擾則有助於你完全集中意志在構思故事。完成初稿後，由自己決定何時將思緒轉向它，重新把手稿從頭到尾讀一遍，這樣會很容易注意到錯字與前後矛盾的情節上。這種經驗就好像是看別人的作品，能夠以鑑賞者的角度比較自己在情節與人物上的盲點。如果你打聽他人意見，所有意見可能都不盡然相同，如

果這部媒體創作有明確的服務對象，那就注意相關人的意見，如果聽起來有道理，就做些改變。即使不能把所有的意見與想法都放在你的作品裡，就應該把最重要的人或團體的意見放進去，讓希望採納意見的理想讀者隨時進入你的劇本寫作程序，亦為自我檢測的好方法。

人物特徵

每個主要角色應該有一個背景故事（至少在你的筆記要寫），目的是方便聯繫到的主要情節。故事中善惡對立、正邪對抗已經成為觀看故事的習慣，但絕不是都像超人或蝙蝠俠的情節一樣大惡大善，其實是非善惡都來自於人處於當下情境的對錯選擇，這些選擇取決於生長背景與社會文化脈絡的影響。角色是賦予善惡價值的一個具體形象，因此任何故事中發生的衝突或表現故事的價值，都有賴於角色來表現，主要與次要角色之間會相互對比與映襯。

例如打造一個惡棍，無論多麼險惡和魅力的反派，面具背後是害怕、迷惑、或其他社會政治因素。在現實生活中朋友和家人的言行之間似乎完全表達了某種性格。但停下來想想，這些行動可追溯到性格中一些深層的部分，這連角色自己可能都能忘記了。在劇本這往往會出現許多行為與想法，往往這對令人費解的動機行為等性格上的選擇，成為塑造這些人物的關鍵因素。在現實生活中，人不是道具，每個人都有許多面向與層次，沒有人只保留一種印象，即使是小角色都有一個故事。

角色刻劃

任何成功的作品，關鍵在於讀者信任。影像引導進入角色的同理心，說服觀眾，讓他人能夠參與妳建構的角色開始共同的旅程。所以，必須讓角色刻劃這件事作為一個重要的思考項目，主要目的就是讓所有抽象觀念、事情與事件「個人化」，誘導每一位觀眾與你劇中角色情感關係，盡快帶來深刻感受。

成功的角色刻劃建立吸引觀眾的共鳴感，就像是當我們看到別人陷入困境的故事會感到擔憂。以好萊塢的電影為例，好萊塢電影會花很多錢與時間，

試圖說服你喜歡英雄，也依靠注入到每一個角色，描繪英雄角色溫暖而有同情心的個性，人們都本能地傾向繪製角色的行為與期待。角色刻劃並不意味著創造一個完美的人，喜劇常透過一些愚蠢、讓人嘲笑的角色，來提醒我們生活中也可能有類似的事情。

角色刻劃的目的是讓觀眾認同。同情劇中角色的遭遇，在腳本安排中盡可能早發生。如果你正在思考角色刻劃，那麼可以參考刻劃角色的主題情境：

1. 勇氣：主角需要一個實踐勇氣的機會，引導觀眾情緒參與短短數十分鐘內。媒體創作的觀眾停留在感興趣勇敢的角色上。我們欽佩誰面對世界的勇氣的人，會引發我們去關心發生了什麼事。比方說航空空難後，發現駕駛緊緊握住方向盤的遺體，避開高樓大廈、人口集中處的殉難，這段面臨生死交關選擇的勇氣，就反映在角色在作決定的反應與判斷。

2. 缺陷：找出角色中應有的缺陷，這些缺陷儘管是命運安排，但只有願意接受缺陷，並為克服缺陷採取行動，就會是角色刻劃中的功能。如果角色不能面對缺陷為自己負責，被動性就無法創造生動的角色人物。

3. 不公義：媒體創作許多角色正經歷某種形式的傷害。外在不公平、不公義的壓迫與傷害，也使角色不得不做一些事情以採取行動。這種以外在力量迫使產生角色個性回應，也是一種讓故事開始的方法。

4. 趣味性：能讓我們感覺溫暖的人，會逗我們笑與開懷。角色刻劃另一手段就是透過角色機智、幽默地回應現實狀況，在幽默的趣味中展現洞察力。所以，建構角色幽默感是一回事，這與角色享受何種樂趣與興趣又是另外一回事了。

5. 遭遇危險：如果與我們第一次見面的角色面臨危險，也就是能吸引觀眾注意力。所謂危險，是指人身傷害或損失迫在眉睫的威脅，在故事中什麼角色遭遇什麼危險，取決於故事範圍。如同大多數動作冒險電影開始就是充滿活力行動。但在短的故事中，他可以是處理一種危機，例如角色看到扒手而上前捕捉，而遭遇到整個幫派的包圍等。

6. 愛、辛勤工作與迷戀：讓角色保持在專注目標，在向前追求時表現出角色的思想與行為特徵，藉由需求來建構情節，讓角色栩栩如生地表現出行動的軌跡。在過程中一定要結合一個情緒甚至無情的反面角色作為背景，對比角色的人物特徵。

戲劇性結構

　　成功的劇本有賴於對戲劇性結構原理的理解。亞里士多德的詩學五要素包括情節、人物、主題、對話、聲音和景象，對故事結構的思考有所幫助。

　　戲劇結構以角色行動為基礎，標準上可分為五段主題事件來處理結構：

1. 描述解釋：帶領觀眾認識故事背景設定（時間／地點），開場經常跨城市或鄉村跨越然後集中在涉及第一個場景的一個點。例如，如果故事開始於一個人站在大庭廣眾，描述區域、然後人群，也許是天氣或現場氣氛（興奮的、可怕的、緊張的），然後把主要精力投入到個人角色，使角色性格被觀眾認識，逐漸將主要角色、支援角色、見證角色等逐一帶出，並同時將衝突引入。

2. 持續行動：主角一系列複雜的問題活動，創造故事懸念和張力上升。此階段常見主角遇到的障礙或挑戰，並帶入高潮。此時要思考如何將觀眾帶入故事事件中。這時要問：什麼是角色最主要的挑戰？

3. 進入高潮：故事的最大張力和轉折點，上升動作停止、進入下降動作的敘述高潮點。主要特點是讓觀眾投入情緒的高點。這時要問：角色如何處理這個危機？

4. 行動收尾：故事即將結束，先前未知的細節或情節曲折，在此得到揭示或顯現。這時要問：所有事情是如何得到妥善的解決？

5. 結局解析：該劇最後結果，對題材透露一些觀點或省思。這時要問：如何你也有一個類似的遭遇，那是什麼意義？

發展動作

　　主角解決衝突與問題的一系列動作而引發的事件就是「發展動作」的思

考。像是監獄發生重囚劫獄的衝突，而當主角設定在典獄長時，那麼典獄長如何談判、保障人質安全、考慮到囚犯的心理困擾等又希望人質與重囚都能夠安全，實現典獄長與社會期待不要有任何性命傷亡的人道價值，就成為一系列動作的發展。問題本身對主角來講就是展現自我的重要價值，但其中面臨各種矛盾、衝突，如社會仇恨、採取攻堅的主張等與主角之間產生張力，如此就能思考有哪些張力可以帶觀眾參與。

簡言之，發展動作意味著發展故事張力，主角解決問題行動面臨層層阻礙與挑戰會是讓觀眾感興趣：想知道接下來會發生什麼。故事裡不可能處理太多衝突與問題，用「一句話」來寫核心問題，就能清楚動作如何發展。

以短片《迷你玩笑》為例：雨涵向老師表達愛慕之情的情書被好友撿到，然後回信愚弄，雨涵該如何面對這段友情？讓觀眾知道可能有一個選擇及其後果，但不會引起太多的觀眾反應。發展動作中製造緊張氣氛，你可以描述雨涵逐漸發現好友假裝老師回信給她自己，製造被發現的緊張關係，讓觀眾想雨涵會失去他的友誼，如果他不選擇原諒，可能有其他的報復與意外發生。

劇本分析

劇本分析主要是閱讀劇本後，進行製作前「標識」元素的過程。

準備好離開你的舒適區、房子的安全空間、校園教室或最好朋友的辦公室在冒險位置了嗎？「如何開始」都是新手導演提出的第一個問題。

在進入製作前，分析劇本稱為「破壞」式的創作思想過程。通常以場景為單位，問：誰？做什麼？何時？等文字敘說，進行顯像分析。顯像的思考可以存在於書中，把腳本中的字句做深度理解。有點像是考古、也有如警察辦案，可以從現有資訊，打破分解成更小的單位進行解碼。解碼的信息，在每一個細微之處的小頁面。往往會在字裡行間閱讀，猜測未寫入需要被視為在場景中的視覺效果。因此主要分析任務是學習在理解將劇本中字句重新為視覺創造，必須掌握劇本每一行內隱蔽的視覺效果做為轉換基礎，需要花一些時間去了解每一個場景，通過這樣做進而產生破壞式的創新過程。

發展屬於自己的工作方式

　　創造性的工作都是來自於某種自由聯繫與組合過程。對某些導演來說，有些合作會涉及現實行政的牽絆，有些合作卻讓人能夠找到靈感與創造的力量。因此召開正式會議或許能用來討論經費預算與一些行政庶務上的問題，但真正的工作方式，應該是取決於導演認識自我的個性與工作習慣，像有些創作者會找一些密友，以最合意方式準確描繪出所設想與關注的東西，最好是能發展出一種心有靈犀與相互喚醒的直覺。

　　好的合作，小至對話節奏，大到主題、核心、架構，在提出問題過程中認識問題並陳述問題的一些討論。有時這些討論可能來自於散步閒逛、散步喝咖啡的時間內完成，看起來似乎浪費時間，但這可能都是創作過程的一部分。如果能清楚表達一個觀念成為故事的問題所在，在無意識中許多具體創造的意念就會不斷滲入腦海，這些想法就會具體融入工作之中，觀想文字同時，在頭腦中也會形成各種清晰的鏡頭景象。

　　相較於主流電影導演來說，經濟性制約性因素較少，許多創意工作者都能獨自進行創作，當然這並非說完全不考慮成本預算、資金來源與行銷發行等問題，而是讓自己在這題材上有較多的自由度，不完全被經濟性因素綁死。找到自己的工作方式，就可以漸漸組成自己的核心團隊，從思考概念到故事的開始，就可以尋思一位可以討論的攝影師，看片子、討論效果、觀念、工作方式、光圈焦距色彩使用等問題，畢竟相同演員做相同的事情，但拍攝方式不同，其中表現的心境與情感效果將發生明顯的變化。作品在精雕細琢之前，在思想工作與團隊上都需要找到適合自己的工作方式。

四、故事視覺化

觀念速寫：動態影像拍攝基本技巧

用動態影像拍攝好一個故事，這裡不打算進入太多細節提示，只需謹記全方位的動態影像拍攝技巧，就一個核心觀念：**多樣化**。

首先，注意**攝影基本觀念**與功能，並且練習光影旅行、用光作畫的觀念，製造出來的創意。其次，故事隨時間流動推進，從發想、製作到剪接的過程中不斷問自己：「如何從一個場景到下一個場景」。最後，思考故事視覺化的基本元素是**景別**，景別本身就能製造多樣化，從較寬鏡頭到較緊的鏡頭的變化就已足夠製造驚喜。讓我們繼續看一些具體的技巧。

1. 故事或場景開始都需要得到一個**定場鏡頭**與**結尾鏡頭**，讓觀眾知道的故事正要發生或是結束。
2. 故事要掌握的就是角色的行動，**透過人物動作來說故事。**
3. 關於動作的連續性就要注意**匹配動作鏡頭**的攝影觀念，由於攝影機就代表了觀眾的身體，有時候會有一條假想的**動作線**，讓攝影機在這條動作線上移動，而不會讓觀眾失去現場的方向感。
4. 遇到靜態場景時，就需要操作**構圖的三分法則、對角線與曲線的構圖技巧**，幫助做畫面的創造，偶爾尋找**有趣的角度**，也能夠讓畫面看起來令人驚喜。
5. 思考取景的時候，注意**前景元素與景深**，創造令人印象深刻的前景，有助讓構圖產生深度與層次感。也就是說將攝影機定位後，讓一樣東西像是人物、物件等做為前景，而後面有襯托的中景或背景。有時，我們會將前景與中景之間的角色或物件產生關聯，利用前景中的角色與物件，表達一種行動。
6. 思考連續畫面時，適當地搭配構圖、角度、景深等技術概念，可以變成較為複雜的**鏡頭設計**，可以用來表達故事中角色人物的觀點與情緒。把以上的思考利用**鏡位組合**的列表工具，可以初步以書寫展示建立鏡

頭和序列，同時可以思考**鏡頭運動**：如何讓攝影機的前後、左右運動派上用場，搭配適當的廣角鏡頭或望遠鏡來增加畫面的美感，加上前面提到構圖、景深等元素，可以**建立多樣鏡頭序列。**

7. 製造變化的鏡頭：像是模擬主角正在看著牆上的照片，那麼攝影機就追隨這觀看行動，運用如此的**觀點鏡頭**，則讓視覺刺激充滿變化，讓靜態畫面也充滿多樣性。

8. 製作期間，**勘景、腳本速寫與鏡頭研究**的工作不能缺少，這會幫助你避免不必要的金錢成本與時間浪費。

9. 你想拍好媒體創作，那麼現場收到各種自然聲音，對於增加真實感也有很大的重要性，即使沒有專業的指向性麥克風，有時某些自然聲音也可以透過不同影片中的聲音素材來使用。

10. 使用燈光也可以為場景增添明亮感，改善演員膚色，獲得環境清晰的焦點，創建場景深度等都有幫助。最後收尾鏡頭則是強調要記得什麼，希望觀眾從你的故事中帶走。

11. 正式排演前，**排演與走鏡位**可以讓你在進入實際製作前有充分的時間進行效果的預覽或腳本的修改。最後，在正式開拍時也必然會面臨**場面調度的問題**，一個完整的場面調度是導演與劇組共同的功課，對故事視覺化有一定的幫助。初次拍攝，只要把上面基本馬步紮好以避免當**新手缺憾**。

攝影基本觀念：上手的幾件事

1. 設置適當的曝光，快門速度和對焦

光圈，改變光圈能夠創造景深，這取決於設定最遠和最近的物體之間的距離。光圈數值如 F2 意味著讓更多光線進入。而 F22、 F32 獲得較少的光。快門通常每秒設定在 24 至 160，主要是用來思考每一個移動物體的清晰程度。較快的快門速度在 1/1000 秒，會凍結正在進行中的動作。較慢的快門速度，如 1/30 秒可能會導致圖像模糊。

快門速度和光圈彼此間相互合作。例如如果關閉手動光圈，這意味著需

要放慢快門速度，以彌補減少光線的鏡頭。當調整光圈設置，還需要考慮如果你在戶外工作，你可以調整光圈設定來擴展景深。如果在拍攝低光照條件下具有廣泛開放光圈與現場的有深有淺。

2. 保持鏡頭穩定

引領觀眾欣賞影像的基本目標就是：希望觀眾暫停懷疑而感覺自己正在經歷這段故事。打破幻想的一種方法是晃動鏡頭。這並不是說所有晃動鏡頭都是不好，但生澀的鏡頭運動則提醒正在觀看的觀眾要跳脫故事。在一般情況下希望鏡頭穩定最好辦法就是使用三腳架或穩定器，高品質的穩定能夠允許平滑移動和傾斜。

有時候根本無法使用三腳架，當拍攝主體走得太快，此時就要找穩定支點，如靠在樹上、利用牆壁等找到手持支撐點，而低角度拍攝可以簡單地把攝影機放在地上然後傾斜等技巧。總之，拍攝穩定相當重要，避免快速移動、縮放、傾斜，也就是不要提醒觀眾正在觀看影像，快速動作會打破暫停這一信念。

3. 注意色彩平衡 (白平衡)

使用攝影中白平衡功能先得了解色溫的概念。所有光具其自己特定顏色溫度。不同光源如日光、螢光燈和白熾燈泡的光，白天的光一般是藍色的，螢光燈泡，往往是綠色的，而燭光通常比較紅。我們肉眼有內控的自動白平衡，所以眼睛看到的大部分光顯示為白色。因此，我們必須始終於任何場景告訴我們的攝影機如何使光呈現白色，這過程被稱為「白平衡」。當攝影機沒有作妥當的白平衡，陽光明媚的場景可能看起來是可怕的藍色或室內場景看起來恐怖的橙色。色溫就像空氣溫度中測得的單位為「度」，但不同於華氏度或攝氏度的地方是，衡量色溫的方式是 Kelvin (K)。

室內頂燈理想上是 3200K、配合日光色是理想的近 5600K。室內和日光變化從房間到另一個房間，取決於特定的光源，和日光變化由一天中的時間。在日出或日落，色溫會暖和得多。如果是在趕時間或真的不確定「自動白平衡」當然是選項，但若能夠手動白平衡會比較能在場景取得較準確的色彩溫

度。

光影旅行、用光作畫

　　經常有人會好奇為何使用自動設定拍不出美感？自動設定不一定能滿足不同拍攝情境的需要，因此懂得手動設定與色溫調整有益於製造出電影感的效果。有人說攝影是在光影中旅行，因此理解如何捕捉光、了解光與使用光對於手動設定有一定的幫助。

1. 光源與照度：了解拍攝環境的照度，適當的照度才能讓攝影機發揮最佳性能。

2. 光圈設定：光圈是控制光進入的機械裝置，先前提到 f 值越大光圈越小，代表進光量較小，通常遇到背景亮、主體偏暗時會使用光圈設定讓主體清楚，又或是鏡頭內光線變化太快時，如有淺色衣服的人進入鏡頭，淺色使反光率突然收縮，造成畫面忽明忽暗，此時手動調整光圈會比自動來得較為穩定。實用測光方法就是將攝影機推到人的面部特寫，將光圈切到自動到不再轉動時，再切回手動讓光圈值固定下來，利用自動光圈粗調後，再利用手動細調，透過黃色皮膚的反射率，確認景物從明到暗的中間等級。

3. 色溫設定：使用手動色溫能調整出不同的色彩，主要設定原則是根據畫面需要按照主要光源進行調整，假使拍攝主體是人，就根據人的周圍光線進行白平衡或手動色溫設定；如果在夜景下就根據周圍的燈光來調整；在室外自然光夏則用側面光來調整，以兼顧太陽的黃光與天空的藍光。

　　攝影機與人眼對光的反應不同，人的眼睛會自動調整進光與色彩，而攝影機則是機械式地調整，攝影機因鏡頭變換能模擬不同視域，像是變換魚眼或廣角鏡頭，人眼則有固定的視域。由於攝影技巧與光線可操控對於物體的感受，因此拍攝既可再現熟悉景物、感覺親切，亦可從熟悉中拍攝陌生、不易發現的一面，光線乃一種造型基礎，特別是明暗部細節可特別留意。因此利用光作畫，還得注意光的方向：

1. 正面光：不會產生陰影、明暗反差小缺乏層次，物體的透視感會較少，儘管難用正面光進行造型，但可以利用不同明暗或背景來進行主體襯托，它可以用於某種影調風格的特質。
2. 側面光：選擇用不同角度進的測光來產生某種立體效果，最常用四十五度角的側面光，讓景物明暗反差較多，顯示出立體感與豐富的層次。
3. 逆光：讓畫面鋪上神秘的色彩，逆光的角度主要用來勾勒輪廓，如果主體背後是明亮的背景，可以突顯主體的剪影效果，突出黑色的形狀；如果拍攝位置處於俯視的位置，那麼可以表現前後層次較多的景物，利用高逆光勾勒出美的輪廓光，使前後景物產生較強的空間距離感。

　　光線本身就是一種敘述，以拍攝者為中心所敘說的角度與變化，學會等待光線可以製造視覺的驚奇，如果從觀景窗中看到的與眼睛所看到的是一樣的，那麼按下快門的瞬間則要謹慎，盡量能找到「感到生疏的瞬間」結合不同視點才能夠發揮攝影過程中的創造性。

景別

　　景別是鏡頭大小變化的重要元素，意指在單一空間面對拍攝主體的距離，影響所見之大小比例，彼此互相可以形成視一種暗示，例如遠景提供空間的辨識、特寫提供親密的情感觀看、中景提供前後因果的聯繫等功能，構圖本身兼具觀看的美學意涵。

　　景別大致上分為全景、中景、特寫，全景能連接角色與場景，構圖上較寬廣可以讓演員用較全面的肢體語言，呈現場景與演員的關係；中景通常不太能辨識整體環境，經常用於對話、捕捉互動動作、姿勢、相關的肢體語言，原則大致上是大約二至五人內的中景，還能清楚看到臉上變化的表情；特寫，主要表達親密感覺，帶觀眾進入隱私的片刻，透過鏡頭焦距與攝影機角度建立與主體間特定的關係，注意彼此的視線與情緒。

建立定場鏡頭

　　故事開始通常會告訴觀眾：故事在哪裡開始？為何開始？在短短的開場鏡頭中建立起觀眾的時空感與要關注的角色。

　　因此建立「開場鏡頭」目的就是給觀眾進入故事立即的意識，引起動機以進入要參與的角色或事件。建立一個場景，從本質上講它提供了上下文的任何行動框架。這方面可努力建立的人物與環境之間的位置、時間或關係，產生令人愉悅的現場觀看。在大多數情況下觀眾期望被錨定在既定的時間和位置的場景。傳統講故事，我們會用一個定場鏡頭來定位正在創造世界中的動作，然後接近行動的一個鏡頭開始發展序列。「定場鏡頭」提供觀眾思考上下文的脈絡，也可通過顛倒順序，從隱瞞信息來製造懸念。通過定場鏡頭啟動鏡頭的排序，基本上可以為觀眾提出問題或答案。

　　它通常是故事現場或至少接近你故事地點，還可以使用開場鏡頭作為你去建立情節的新場景或位置。有時可以利用超廣角鏡頭、利用鳥瞰鏡頭來表現環境，但也可以考慮其他方式來建立故事，像是利用某個角色的主觀鏡頭帶觀眾進入場景；一個特寫來描述一個角色正在做的事，引發觀眾想了解這個角色為什麼要做這件事；或是一群人在路上奔跑引起觀眾想了解為什麼這群人要跑？總之「定場鏡頭」目的是要抓住觀眾注意力，幫助說故事的開端。建立開場鏡頭通常要考慮到下一個鏡頭動作銜接，給觀眾一個理由來觀看你的故事。通常都是提供觀看的來源，一個物件或一個事件用來帶領出故事中會出現的角色。

建立結尾鏡頭

　　序幕落幕都需要設計，結尾鏡頭用來幫助觀眾確認做品中想要表達的理念或是最後堅持是什麼。結尾鏡頭影像的序列，應是不斷地尋找能為拍攝為電影初衷作結語的精心設計，無論在任何情況下目標是讓片尾或鏡頭呈現令人難忘的序列，讓觀眾從故事帶走一些東西。通常一些大遠景，帶觀眾離開故事現場，雖然可能被批評陳腔濫調，但對進出一個故事是有效的手法。

以《迷你玩笑》為例，閉幕鎖定在美術課共同準備參展的作品上，透過這個物件去觀看三位朋友間歷經一場玩笑之後的關係，以美術作品中小紙條傳遞友誼作為重要的訊息。關窗、關燈與亮燈的動作則讓觀眾沉浸在友誼城堡的氣氛與觀看。所以，片尾或序列要思考：如何讓觀眾記住你的故事，儘管這是最後一幕，但結尾鏡頭可說是所有鏡頭中最重要的角色。

透過人物動作來說故事

說故事最好的辦法就是通過「人」。即使故事是關於一個產品、服務，但最好用的還是人。因此考慮一個關於某種新奇、驚喜的小故事對於創作而言特別重要。像是如果只是簡單說明「感恩很重要」將會失去觀眾。相反，如果使用一個長久遠離家鄉到國外工作，近鄉情怯的返鄉遊子來展示對土地或地方人士先前給予滿懷感恩的思念，並且也有曾在舊時光而留下的人在等待他，那麼這會讓創作引人注目。

如果幫一個產品或服務寫一部短片，只列出其產品與服務屬性的功能與使用情境，那麼觀眾會離開這作品。相反，如果表現出誰的所作所為，很類似這些產品與服務，例如櫻花牌熱水器的《大人的家庭作業》讓「關心」的舉動具體反映在角色對待家人的情緒上，那麼這將讓產品或服務中關心的特質，能吸引觀眾的注意力。人物是引人入勝的引線，人的行動比產品或服務更有趣。

匹配動作鏡頭

故事是建立在角色的動作上，動作開始到結束目的是在完成一件事情。因此觀察角色動作是讓鏡頭豐富的來源。

動作鏡頭（match action shot）強調讓前後鏡頭的動作產生連續性，而前後鏡頭間的寬與窄則能夠使動作連貫有放大與縮小的視覺刺激。因此鏡頭的寬與緊跟動作的相互匹配則能創造畫面連續性，而要讓故事向前推進則可使用中景與平視的角度讓角色繼續下一個事件的動作。

動作線

在演員與物件之間，導演會想像一條攝影機移動的線又稱為「180度假想線」原則或動作軸線，用這條線來維持觀眾看的方向與空間。這條動作線可以用來決定攝影機角度，場景打光隨著攝影機角度變化而重新改變，因此同角度、同位置的鏡頭一起拍攝（如兩人對話，可連續先拍一人的角度，拍以節省費時的打光）就有其意義。

這條動作線的進階使用，可以透過攝影機或演員的移動來建立新的動作線範圍，我們稱之為「越線」，像是三人對話時，攝影機透過弧形、推軌運動等移動到另外一邊時，就可建立新的動作線，確認三人的主客關係。又或是攝影機透過搖鏡、推軌、弧形運動或升降運動移到新空間越過動作線。當然，有時為了得到比較動態或衝突的效果，攝影的動作越線也可能作為替代性的選擇。

構圖的三分法則

構圖是畫面的造型工作，通常會遵照「三分法則」在畫面上可以看到縱橫交錯兩條等距水平線和垂直線，產生的四個交叉線或看到九等分，畫面中想讓人注意與感興趣的對象則是落在沿著線條或附近四個交叉點。

三分法則乃根據視覺經驗比較產生的規則而非硬性規定，畫面透過兩條等距垂直與水平線導引線切割出的空間，是幫助我們在選擇鏡頭畫面時的做法。舉例來說，女孩眼睛是沿著頂部水平線，手部書寫的動作則是沿著底部的水平線，她正在書寫信件的認真表情是想要引導觀看的位置，這就是感興趣的中心而非畫面的中心。在這個場景中可以看到眼睛與紙筆交錯在右半邊的上下交叉點附近，而手肘的位置與手延伸的方向構成觀看的集中焦點。

有時我們會讓畫面人物或物體被切掉，這種畫面處理則屬於開放性的構圖，意味超乎創作者的控制能力，所以「局部裁切」跟「三分法構圖」比較起來，三分法構圖比較強調小心安排人物位置取得最佳清晰度與畫面平衡。這是一種表現觀點，思考是否在畫面中要容納觀者或除去觀者參與的一種構圖技巧與策略，開放性構圖則提供引發觀眾與畫面間親密感的方式與美學距離，

不同程度的參與。

　　所以構圖時考慮兩條水平線低三分之一和上三分之一的位置，雖然只是一點點偏離中心，卻使得畫面更有趣。這裡利用景深的概念，強大的前景和對角線的感覺也製造出視覺的焦點。所以，三分法則應該成為第二直覺，通過此構圖技能強化你的視覺主體。

對角線與曲線的構圖技巧

　　製造視覺趣味的另一個方法就是應用畫面的人物或物件，連成一個對角線或曲線導引視覺的移動。最常使用對角線和 S 曲線主要目的是增加視覺趣味，對角線的功能傾向將觀眾注意力沿著線條的方向走，尤其是曲線還能帶來畫面的美感效果，也是人類共享的視覺經驗。

　　對角線基本上到處都是，主要操作技巧是在框架的邊緣選擇一個起點，看看如何更有趣該組合這條線條前往的位置，利用幾個鏡頭營造對角線與曲線的畫面效果。以《迷你玩笑》為例，可利用樓梯的斜度與欄杆製造對角線與 S 曲線的效果拍一對話場景，以樓梯曲折引導觀眾注意力在兩個女孩的困擾中，由於希望得到此一效果，定位攝影機讓這條走廊通過在左下角的角落去進行對角線的起點，而借用後面一排上樓的樓梯，連成畫面中的曲線。攝影用較低角度，把前景中的對角線與中景、後景的線條組成 S 曲線，所以可透過此善用對角線案例，思考加上強烈前景時曲線效果就會產生作用。這條曲線拉起畫面中顯示隱蔽、藏匿的迷走感受，通過這種對角線與 S 曲線的構成，製造畫面中有趣或特殊的造型效果。

尋找有趣的角度

　　除了平面構圖、景深之外，高度改變也能創造視覺感受。我們自然傾向從肩部位置進行拍攝，根據自己身體高度來決定觀看方式，反而因與人們觀看經驗一致顯得乏味，為了創造更多有趣視覺感受，可以用自己肩膀為視點基準點，找一個低於它或是高於它的位置進行拍攝。不尋常的角度能夠帶觀眾走出自己觀看習慣的舒適區，創造視覺感受的驚奇感。

前景元素與景深

　　構圖除了平面位置的比例與分配外，圖像深度也可製造電影感的效果。對空間深度處理稱之為「景深」，而組織場景空間的基本方法就是創造景深。

　　景深是拍攝主體離鏡頭近到遠的距離分為「前景、中景與背景」，像是一場足球賽，景深空間可能包含進行踢球的運動員、還有正在激動觀賞比賽的觀眾，如果我們從正在防守方的運動員觀點來看，進攻方運動員踢的球可作為前景，那麼正在等待傳球助攻或攔截防守的隊員則成為中景，正在呐喊的觀眾則成為背景；相反的，我們從正在為球場比數僵持不下而緊張的觀眾為觀看來源，那麼前方似乎有些遮蔽搖旗呐喊的觀眾則為前景、正在場中踢球的球員則為中間，看板上的比數則為背景。景深的變化，端看我們決定哪些動作是重要的？如何呈現這些動作？以及操控場景的觀點、認同與情緒感受。

　　景深中前鏡、中景與背景也可以是相互關聯、彼此提示。舉例來說，小孩正在看著攀岩活動進行，孩子則當做前景，正在攀岩的教練則當做中景，攀岩的岩石當做背景，於是示範攀岩的教練是我們攝影的主體，但孩子當做前景不僅增加構圖深度，同時也表達孩子的觀看。拍同一場景的寬緊，讓視覺影像增添趣味。要製造景深最簡單的方法，就是使用「前景元素」，前景、中景與背景之間的交疊，可以製造出景象深度，而操作方式無非是讓至少有一個視覺元素是非常接近的攝像鏡頭，夾帶清楚且具視覺刺激的前景。

鏡頭設計

　　如何理解眼睛運作方式，將有助於設計出更好的鏡頭。好的創作有一個非常精心編排，通過圖像的連續運動，促使我們眼睛在圖像中移動。觀眾的眼球應該是受吸引而跳舞或被圖像喚起特定的情感。

　　鏡頭是每秒一個景框，在連續景框不中斷的過程中形成鏡頭的表演設計。鏡頭在手稿與腳本間、不同分鏡之版本間、演員排演等過程中產生與立即性產生的對話，將意念形象化產生直覺反思。鏡頭設計可借用數位時代的視覺工具，像是 IClone 等動畫軟體記錄三度空間物體的視覺化，幫助規劃攝影機以外的調度、演員與器材。也可以借用不同材質包括硬紙板、泡棉、黏土、木

材等來搭建實物模型，思考鏡頭位置與引領視覺運動。

　　基本上，鏡頭就是對角色動作的形容與調度，要處理關於：鏡頭景別大小、透鏡選擇、攝影機角度、攝影機運動方式等。為了提高視覺與戲劇元素的方式，分別問影像與敘事的問題包括：

　　（影像）攝影機在哪？（敘事）表達誰的觀點？（影像）景別是什麼？（敘事）拍攝對象的距離為何？（影像）拍攝角度為何？（敘事）與拍攝關係為何？中斷或移動攝影機嗎？（敘事）要比較觀點嗎？

　　故事板（storyboard）是鏡頭設計延伸的具體產物，也可說是影像化歷程紀錄，可記錄未來要用攝影機操控的事件、控制拍攝過程、團體溝通、修飾影像之工具。最簡單的作法就是使用「竹竿人物」，導演可用簡單的圖修飾鏡頭的景別，雖無法顯示攝影機的高度，但能表達導演觀點。有時表達動作時「箭頭」的符號功能則說明攝影機運動或鏡頭主體運動，如警察追逐逃犯的路徑，系列鏡頭中攝影機的路徑。另一種功能顯示角度、鏡頭變焦等指示，幫助導演快速判斷攝影機在哪裡。若要加上角度的空間考量，也可以使用「方盒子技巧」，以立體方塊來覆包住人物，藉此形狀與體積找到人與攝影機之間的空間關係。整體而言，就是表達該影像段落的場景地點等外在環境內容，以及視覺內容，如角度、鏡頭中任何元素之關聯與運動等。可參考線條插畫家 Noel Sickles 的作法，利用線條來對物體與場所的描繪與研究。

　　但並非所有感受與情緒都能畫得出來，因此分鏡過程中使用邊框表示攝影或導演觀點，觀點是所有空間中選擇出來的東西，表達畫面中的動作、攝影機運動等，以簡單圖示去形容無法畫出的東西。

鏡位組合

　　影像的基本單位是「鏡頭」，鏡頭的組合的次數與排列形成節奏，單一鏡頭的時間長度則根據戲劇情緒等目的來決定。鏡位的組合就是分析每一場景形象化的鏡頭表現。鏡位，指的是對攝影機角度、景別與場面調度的選擇，通常以鏡中人數來形容，如雙人鏡頭、過肩鏡頭、特寫鏡頭等。

　　導演將劇本中的場景創建為一個鏡頭列表（setup shot list）。鏡頭列表就像

是足球射門一樣，在框內為每一句對話或動作分解一幕幕的形象，通常導演會跟故事板藝術家一同合作進行草圖描繪。在紙上工作中發揮他們所想像的畫面。故事某種程度表現出由情節定義編輯順序拍攝，但鏡位組合代表可以重複拍攝某一個特定的對話、特定的動作使用不同的鏡位（如交替特寫鏡頭中的對話），鏡頭列表讓組合方式有所說明。即便如此，此一規劃時間表似乎對於導演或演員有創意或即興創作沒有發揮空間。

鏡頭運動

鏡頭運動模擬身體知覺，如左右搖鏡（pan shot）就像我們的頭從左至右，上下搖鏡（tilt shot）就像是把我們的頭向上和向下，這種技術可以用於觀察者進入現場，揭示進現場的細節或揭示所觀看物體的大小。我們經常看到平移和傾斜被一起使用。因為平移和傾斜模仿人類頸部運動，經常使用它們來創建或重新創建角色的角度來看。推軌運動鏡頭（dolly shot）是另一種鏡頭運動，主要是操弄攝影機的路徑，推軌鏡頭與演員間中間可以擴充畫面，通常是直線推軌幫助空間、角度與構圖的使用，以控制攝影機的路徑取代控制人物路徑。

攝影機高度通常為角色眼睛水平位置，當我們向下或向上搖鏡的效果顯著不同。以觀看一個女孩為例，由下而上看起來像有人在看她的鞋子，然後她的臉；但當由上而下，好像有人在看天空或建築物，突然發現有個女孩在等人。左右搖鏡像是長鏡頭的主題，增加觀眾對情緒的感知速度並可給人留下印象。快速的搖鏡可以迷惑觀眾並搖晃他們的注意力聚焦到新的起點。舉例來說，舞會中的好幾對舞者，我們可以透過左右搖鏡由一個移動主體導出另一個移動主體，但需要兩個主體路鏡的相互交叉，儘管運動不侷限一個方向，只要動作持續就可以改變方向，如一個向右走的婦女提包被反方向跑的人搶奪，婦女驚恐之餘也就追著搶匪跑。於是原本向右搖鏡則會跟著搶匪改變方向，從持續向右後於交叉處向左搖鏡。

鏡頭運動還包括跟拍鏡頭（follow shot），就是以推軌、搖鏡、伸縮鏡頭方式跟隨拍攝移動物體的鏡頭，有時搭配用使畫面模糊的快速搖鏡（swish

pan）或搭配變焦鏡頭伸縮（zoom）、對焦時逐漸聚焦與逐漸失焦（focus in /out）的手法，製造意想不到的鏡頭轉換效果。鏡頭運動中最難處理的應是跟焦（focus pull），在應拍攝中不斷調整透鏡焦點的動作，還維持鏡頭中移動物體的焦點清晰。

為了讓攝影運動更加平穩、順暢，正確安裝和平衡的三腳架是有必要的。應該練習動作多次，甚至滾動在鏡頭前，並相應地調整張力。除非故事本身就要展示攝影機抖動，不然常常很多意外，讓我們很難保持穩定的拍攝，考驗我們利用周遭環境或物體保持平穩與順暢的應變能力。

觀點鏡頭

觀點鏡頭乃利用主觀攝影機（subjective camera）呈現劇中角色觀點的攝影技巧。每個鏡頭都在表達某個主體的觀看，它可能來自於角色之間，也可能來自於角色之外，在故事中可以用第一人稱、旁觀的第三人稱、全知等都來講述故事的進行，也可以是導演或攝影師想像的觀看方式，如非人類的角色正在場景中觀看故事進行。因此流暢使用觀點交換，讓故事引導觀眾要以何種距離或身分進入。

現今較常用的手法是由一到兩個故事主角控制說故事的線，我們會用這些角色來認知整個事件，就好像偵探片帶著觀眾以第三人稱觀看偵探辦案，但時而穿插主觀鏡頭，讓觀眾彷彿參與偵探搜索證據與線索的情境，表現出整體敘事是用偵探的觀點鏡頭來認知事件。

觀點鏡頭的變化，主要理由目的是創造移情作用與身體上的參與感，觀眾成為角色動作的知覺體，影像段落交錯則如舞蹈、韻律般在空間上的創意經驗。

望遠（長焦）鏡頭

任何鏡頭是大於 70 毫米（70mm）被認為是一個望遠（長焦距）鏡頭（telephoto lenses）。因此，望遠是越接近你拍攝的主體，比方說你看到一個很窄的領域，如街頭擁擠的群眾。所以，望遠鏡頭讓我們只看到這麼多，其鏡

頭物理性質往往讓人拿起來比較重。

望遠鏡頭的光學性能使遠處的物體看起來是非常接近。因此，基本上可以拍攝相當遠的地方，特別是要表現自然或紀實行為時，望遠鏡頭就非常好用。像是獲得自然情境（沒有感受到攝影機）下，別人做的一些親暱動作，有導演就喜歡使用長焦鏡頭應用於紀實作品。又像是要拍攝年幼孩子玩樂的群眾戲，當他們玩的時候往往會因攝影機接近，會對表現自我的意識有些隱藏。但可以透過望遠鏡頭放在很遠的地方，他們甚至不會注意到你和拍攝他們距離的密切性，從此得到一個自然行為。

它常見的用途在於壓縮距離感，敘述故事時誇大某種距離。例如電影中看到巨石滾落下要壓到人，只剩一分鐘可以逃跑，但巨石實際上很遠約 400 公尺，但可以欺騙人眼成使它看起來像巨石的快壓到人。同樣的，在好萊塢的動作片中，英雄要逃離爆炸現場，但演員們從來沒有任何真正的危險，因為他們通常離真正爆炸的地方很遠。但什麼接近爆炸？就是透過望遠鏡頭壓縮距離感。另外一個例子就是模擬狙擊手的主觀鏡頭，要向人群中的目標射擊時，用望遠鏡頭壓縮距離感。有時你想製造一個城市或的地方街道繁華或是交通擁擠的感受，幾乎這些東西都應用了望遠鏡頭。望遠鏡頭可玩弄距離的壓縮外，還有讓主體更近的功能。因此，如果正在做一些追逐場景，有壞人追趕會使主角感覺被與接近於陷入危機的焦慮感。

但由於深度較淺的關係，其缺點是你必須有非常關鍵的焦點，這會非常棘手。因為如果他們只是移動一點距離，向前或向後，如何有效地框架住拍攝主體則是主要問題。所以要常用自己應用望遠鏡頭的目的為何？通常 85 毫米是經典的人像鏡頭，如果有賽馬或滑雪等運動場景，必須遠離拍攝或是要拍攝野生動物的情況下，可能需要至少有 200 毫米以上的鏡頭在遠處而不會干擾或嚇到他們。總體來說，往遠鏡頭的景深淺、難以辨識動作地點，可以將攝影機放在離群眾很遠的地方，得以拍到真實處鏡中的狀況，而只需要十到二十人就可以製造出極大的群眾感。

廣角鏡頭

攝影用的鏡片基本上分為兩類：寬和長。

一般普通鏡頭具有約 35 毫米（35mm）到 50 毫米（50mm）的焦距長度，指鏡頭本身可拍攝到的「視場」（field of view）。意即用我們眼睛最接近看到的方式，而比 30 毫米（30mm）還要少的距離則可認定為一個廣角鏡頭（wide angle lenses）。

廣角鏡頭的特點是有較大景深與清晰的特性，適合拍攝壯麗的景觀或遼闊景色，還可以提供比較畫面景深的深度或焦點。當使用廣角鏡頭於較近拍攝主體時，往往事物本身的樣態會被扭曲，如果是希望此一主題有些幽默、特別或感覺可怕，否則只是看起來很荒謬。因此當想使某人好看，就得非常小心使用此效果，因為面部特徵和其他的東西往往當你拉近鏡頭時就會被扭曲。所以使用廣角鏡頭就是所謂的鏡頭變形，實際上呈現的是一個線像圓形特徵的彎曲度。

鏡頭焦距是實用的創意工具，就像木匠要製作較大傢俱時會使用大型工具，而較小的傢俱則會用適合的小型工具。鏡頭也是如此，有時候希望更大場景進入畫面，那麼就會需要使用廣角鏡頭。但要注意，廣角鏡頭中一點點改變，旋轉一個位置就會涵蓋 90 度以上的空間改變，而畫面中任何元素都會破壞這個鏡頭，因此若攝影機與人物需要移動，那就需要考慮更多演員進入場景。

建立多樣鏡頭序列

一個故事是由好幾件事情組成，每件事情本身就可當作一個迷你故事。

「多樣鏡頭」是用來表達一件事情的重要觀念。在拍攝中最好的情況是，當有重複的動作或東西，你需要足夠的時間從多個角度來拍攝同一動作。如果對象是人，可能會需要與演員合作。通常必須停止他們正在做的事情多次，當你重新定位攝影機後再進行拍攝。

多樣的鏡頭序列（multi shot sequences）類型很多，它涉及趣味與思想方面的問題，其變化很大，主要的思考在於：每一個畫面都有一個趣味中心。簡言之，每個畫面都有最能吸引觀眾視線的一點，無論這畫面有多少人、物件，

其中只有一個人或一群物體是趣味中心。任何錄像安排序列時，都有假想或真實的線條能將觀眾視線引導到趣味中心上去。畫面組合本身也就在運動，像是我們可以跟著劇中人物看著某一個方向，透過他的眼睛看到另一處，在那有其他的人或事物正在進行，又或者這是一個想像的線，透過鏡頭序列來幫我們安排的視覺運動。這些序列本身也是一種動態組合的線條，而單一鏡頭畫面本身的基本原理也就是「填滿畫面原理」（principle of filling the frame），除了說明劇情需要的景物外不應該有多餘的景物在內，在畫面邊緣部分的景物也都應該與畫面中心有關，畫面主體不應該為無關的景物所擾亂。

勘景、腳本速寫與鏡頭研究

我們可以透過一些名片卡或利用簡報軟體，建立一張張可供視覺化思考的拍攝序列。換言之，就是將觀察過程中探索經驗轉化成影像，練習錄下聲音與影像當做研究的材料，記錄事物如何被觀看，同時也反思我看事物的方法。

它可以利用在勘景或排練時使用於建構出劇本結構，每張卡都代表故事中的場景與鏡頭。每個場景的欄位旁邊，可以寫下對影像位置的思考，發現任何能為場景去設定動作、物件、景觀、建築或圖像，刺激出影像與感覺聯想新的影像與感覺。由於導演與各類創作者在前製的大量細節思考過程中，容易失去對氣氛、影像的感受，透過實際觀看並將觀察結果排列於劇本中觀看，這樣視覺化的劇本會幫助創作過程中視覺連續的整體感受。

舉例來說：勘景不僅是決定場景要在哪拍，不同工作人員包括攝影師、製片設計、製片、分鏡表等會把場景基本動作走一遍，透過視覺速寫新的意念，從真實地點細節與情境中去思考文字劇本與角色動作的合理性，畢竟在實務上要能完全合乎劇本中理想的場景與意念幾乎不可能。

因此勘景時可攜帶影像化的工具，如相機、攝影機、透鏡等，來用相片實驗各種角度、構圖與不同的透鏡等效果，對速寫分鏡製作是有用的。勘景時則需要紙筆、量尺、記事錄音機、塑膠袋避雨等蒐集當下現場的感覺資料。帶回資料後，可利用索引卡速寫勘景後影片的輪廓圖，把概念草圖或相片放在

腳本中，來描述每個場景的大概樣貌。然後從讀劇本中交叉觀看勘景地點相片與其他研究素材，發展對影像的想法，一個影像用一張卡片寫下對角色感覺、如何站立、如何看、看什麼列出鏡頭鏡位的自由聯想，幫助對畫面的想像。

排演與走鏡位

　　排演，普遍使用於劇場，但實際排練時間比劇場短，通常開拍前一週到兩週進行演員訓練或排演。演員角色是詮釋編劇與導演意念的主要創作者，有效的排練能提供發揮創意的環境，演員能在排演過程中找到先前編劇與導演無法預測的東西，可能找到令人出乎意料的動作。排練時演員可現場與導演共同記錄下演出的觀點，從其中提供有用的資訊來選擇對演員動作的構圖與運動，排演對後續鏡頭的設計思考也可能有影響，甚至改變呈現場景的方式，從中頓悟先前不清楚或模糊感知的問題與機會。

　　事實上導演、攝影與其它創作部門，也可藉由排演來思索場面調度，演員從中找到表演連續動作的感覺後，導演就只需思考觀景窗的構圖與攝影運動。透過錄影工具來進行排演預覽，對於保存新發出的動作、姿態或對白就有幫助，對演員產生創造性的即興表演的一種方式。

　　排演可搭配鏡頭設計，考慮攝影機運動的速度與時間後設計鏡頭，像是從轉移觀眾對一位演員的注意力到另一位演員身上。任何即興的調度狀況可被允許，但導演幫演員設計表演與詮釋劇本時，評估視覺與技術綜合效果，而說話者不一定是鏡頭的注意力焦點，反應者的身體動作或本身觀點都可以有助觀眾體驗角色的感覺，如聽到家人意外離世後「手在顫抖」的反應鏡頭（reaction shot），或「驚恐臉色」利用後拉的推軌或伸縮鏡頭效果來表達反應等。一旦在排演中，確認各種影響拍攝的元素之後，在攝影機前動作的安排，包括演員、車輛等道具，也都可以搭配攝影機進行走鏡位（blocking the scene）的排練，嘗試在場景中演員、道具、攝影機運動設計等搭配效果。

場面調度

在媒體創作的世界裡是透過「框架」來看世界，而框架中呈現的就是場景，Mise en scène 是法國短語，意指場面調度，也就是把舞台上的手段應用在影像。場景是攝影機與場面中的各種組合物，如佈景、道具、演員、服裝、燈光等。場面調度強調導演思考觀眾看到的整體性，整體能表達其視覺主題，在媒體創作上的鏡頭應用，則是會有一個看完所有動作的主鏡頭（master shot），安排攝影機於不同角度與距離拍攝的連續鏡頭，以及根據實際空間安排演員與攝影機互動的景別或方式。

場面調度中對待演員的方式是導演必須面臨的課題。由於每個導演人格有所不同，有的引導演員的策略對某些導演來說是成功的，有些卻是失敗的。而且這個問題也是因每個演員而有所不同。演員本身是獨立的個體而非像是人偶般特定的樣態，導演必須對每一個演員加以研究，想出對這個演員最好的對待方式。所以每一個演員與導演只有在適當的對待下才會有比較好的表現。導演大部分努力在引導演員的感情，優秀導演對演員的限制至多只在於銀幕上的鏡頭運動的相互搭配，而且是根據本身專美感鑑賞與判斷的專業素養來指導演員。

導戲

導演在導戲時具有最高權威，當然不能像是長官對部屬的疾言厲色地對待演員與工作人員，也不能夠去限制演員或其他人員創造性的見解。導演需要注意的是每個技術工作人員都有自己的需要，但是這些需要可能會讓演員無所適從，像是攝影師會告訴演員如何轉身以適應理想的照明、錄音師告訴演員在說某段台詞的時候頭部的角度以接近麥克風、場記要求演員配合他的某些動作等。這時就會發現演員將被這些互相衝突的意見相互攪和而無所適從，如果所有意見都是經過導演許可，或將意見提供給導演再由導演轉給演員就比較單純，導演了解演員需要，而演員則任何時間僅需像一個人負責時，這就是導演在導戲時的重要工作。

導戲時帶領職業演員與非職業演員的策略可能要多些思慮。如果導演企

圖使用某一種手段來使職業演員發生某種情緒或行動反應時，職業演員可能會認為導演缺乏對其表演能力的尊重，但換成非職業演員來說，常被攝影工作中複雜的器材與製片方法所震攝，而導演在工作團隊中有其威望，導演對非職業演員可以使用某些手段來誘發演員情感以增加表演效果，儘管這樣的作法對職業演員來說不以為然。畢竟職業演員本身具有相當的經驗，比較快能了解導演願望，因此能夠在一次表演出一段戲或讀一段詞，但非職業演員卻不容易做到，因此非得詳加解說，而非指點一下。通常非職業演員表演讓導演與工作人所受到的辛苦較多，而且拍攝時間可能需要較長，除了非職業演員的表演於他本身職業或喜好的事情有關時，才有機會有較適當的演出。無論是否為職業演員，導戲有幾個目的必須記得：

1. 演員必須選擇與角色個性較接近或適合。
2. 要導引演員充分了解劇情。
3. 鼓勵演員用自己的性格表演劇中的情節。
4. 警覺演員過度的自我表現而有損故事的表現。

群眾演員

　　創作中營造真實感或某種氣氛方式就是多利用前景與背景活動。因此善用一些群眾人群在前或背景運動，無論是街道、咖啡廳或車站等可以造成逼真的效果。除了真實感以外，前景或背景活動可以引導觀眾視線到其他的目標，建立或保持某種節奏感。背景活動的範疇通常都是向主要人物所在的地方進行，背景活動的節奏與速度也應該保持劇中想要造成的情感狀態。當然這並非是說每個人都要按照依樣的速度或同一方向，而是這些運動可以在事前規劃的速度下移向不同的方向，在背景與前景活動中每個人的活動都需要其目標，即便是一個人在大街上行走，光是走來走去是不夠的，像是看著陳列櫥窗的景色思考片刻然後才走進去，這正好與一般人的習慣吻合，這也就是所謂有目的地進行活動。

　　所言至此，導演安排群眾或額外演員不得忽略也許觀眾對這些小活動不會太注意，但是將其省略有時就是造成缺乏臨場感受的因素。每個人的生活

都是進行式，銀幕上的人每個人都自有一套可陳述的故事，以及適合其身分的角色性格。因此每個人出現在銀幕上都有其重要性，行動也都會與故事相關。

照明技術

　　自然情境下，光可能是由四面八方、不同地點向主體照射過來，不了解光的方向或未經規劃地使用光源，就不太可能拍攝出好的創作。

　　為了對光做一個思考，主要照明稱為 key light、輔助照明稱 fill light、背後照明稱為 back light。

1. 主光：通常指照明景物的主要光源，如果此一場景模擬一個外景，那麼主要照明便需要模仿太陽的強光，這種照明常是放在主體前方，但與攝影機構成一個適當的角度，為的是可以照出一個非常清晰的陰影，在黑白影片中影像純粹是陰影與明亮所構成，主要照明安置非常重要。

2. 輔助光：比較柔和的照明，由前後兩側投射進來，主要作用是將主光的照明陰影去掉，如果在攝影時僅使用主要照明，而不使用輔助照明時，陰影部分會呈現黑色而非隱約看起來像是灰色。

3. 背後光：背後光是在高處照相後方的照明，能將光線投射在主體周圍，主要作用是把主體自背景中拉出來，使畫面增加深度。

　　在拍攝過程中，導演與攝影師注意的問題是：如何尋求這些照明的平衡。使整個畫面都有良好的照明或符合劇情氣氛的照明。讓光亮部分會過度、陰影部分也能看得清楚。一般使用的燈具，大致可分為泛光燈（broads）與聚光燈（spots）兩種：

1. 泛光燈會放於燈箱內，外面蓋有毛玻璃的燈、光線柔和使整個區域獲得勻稱的照明，經常被當作輔助燈使用。

2. 聚光燈是一種筒狀具反光鏡的燈。它可以投射出一到穩定的光線到任何一個點上，在攝影棚內五千瓦特聚光燈為高級燈、兩千瓦特為初級燈、七百五十瓦特為嬰兒燈。

拍攝時有許多方法可以控制照明強度，如果是一個聚光燈，可以利用燈

背後的一個調節聚光焦點的機械鈕，使投射出的光成為一道狹窄但光度極強的光變成廣泛，但光度較弱的光也可以在聚光燈前面蓋上紗罩或減光片等降低其光度。泛光燈則不一定具有聚光燈上的調節旋鈕，攝影師可以透過將其移前、移後等改變光度。為了防止光線照射到不需要光的地點，攝影師可使用一種遮光板，將光線遮斷。拍攝外景時可以全部採用陽光，也可以採用燈光來做為輔助照明或背後照明，不論利用陽光或燈光，都可能使用反光板（reflectors）來補充照明，反光的簡易製作方法就是利用銀色或鋁箔紙把投射在上面的光線反射回去。

　　拍攝外景時，導演務必要考慮到太陽的位置來計劃拍攝的方向，正常情況下太陽照射在主體上時，其位置應該與攝影機的軸線成四十五度角，如果太陽直接照射在攝影師的身上，那場景便會缺乏陰影並且趨於平板，朝向攝影機照射時會讓主體本身變成一個大陰影，只能看到一個不清楚的輪廓。這問題不難解決，只要使用一塊反光板反射到主體面部就可解決。因為太陽在天空中移動，所有場面在早上或是下午來拍都可能會影響外景拍攝工作，所以在選擇拍攝外景時，導演應與攝影師多討論角度設計與拍攝步驟等問題。

分鏡、分場與分段

　　一個分鏡代表一場中任何一個畫面的組合；一個分場則就是一段影片的意思，其中可以沒有一個剪輯、沒有任何技術處理；一個分段則是就戲劇意義上代表連續不斷的動作。

　　三個觀念分別代表攝影、編劇與演員三種觀點來思考，但導演要整合這三種觀點而進行溝通。用坊間流行一鏡到底的拍攝手法來說明這三個觀點的整合：假使我們要拍一群人在學校一樓跳街舞、邊跳邊走，那麼一鏡到底的意思是一種鏡頭選擇，中間從按開始到結束錄製，這個鏡頭都跟著跳街舞的舞者走，這是鏡頭；學校一樓中會經過走廊、花園、穿堂等各種景色就是一個場，我們拍出一段影片的意思；最後，就舞者來說每個動作都具有連續性，從頭到尾跳完這個舞蹈就是一段，時間上沒有間歇。如果我們採取一段戲分場來思考，舞者先到學校進教室行暖身的準備（場 1），然後彼此在開始前互相

加油打氣（場2），在學校一樓不同背景跳舞（場3），最後大家很高興地在草皮上一起歡呼（場4）。這段戲雖然不是在固定的地方進行，但在時間上是連續不斷的，雖然有分四場但這便是一段戲。分段是故事連續性的代表或故事組成的基本單位，在一段影片中一段可以包含很多場，有時單獨一場也可構成一段，許多段的結合就是一部完整的創作，每一場戲都可以有非常多豐富的鏡頭來組合。因此，如何用不同鏡頭來結構一段戲，都需要慎重的研究，對於整體表現都有深遠的影響。

新手的缺憾

　　雜亂構圖會分散注意力。因此，親近你的主體，不要讓多餘東西進入鏡頭框架。當撰寫鏡頭框架一開始已經想要控制它呈現的樣貌。當然最開始在紙上談兵的書寫很難看到一切。好的主體與背景，讓眼睛很自然親自要看的對象，而非遠離主體。因此拍之前要看看，有沒有在場景中有其它不需要的視覺元素與東西，控制你鏡頭中景框的物件，不要讓觀眾因為這些不需要的背景或東西分了心。請仔細讓背景到前景的鏡頭內框架，問問自己有沒有不屬於你想要的東西，在開拍前應認真安排好一切的現場準備。

　　無目的晃動或移動也是大忌，除非你打算使用一個特殊的感覺，如迷失或暈眩等效果，那麼盡量保持攝影機穩定。許多輕微搖晃攝影機，這樣做都是有原因，像是製造某種紀錄片或新聞現場等感受等。如果不是故意的、不穩定的影像只會顯現出拍攝者沒有經驗。對於攝影移動與運動的效果，可以花時間觀察不同的電影，透過關閉聲音以觀察攝像機移動的目的性。另外一種常見錯誤就是隨意移動攝影機向左向右，除非是要完成這部媒體創作某些想法，需要有一個原因移動否則盡量避免，如拍攝談話時來回平移、避免zoom焦距放大，除非有必要進行溝通某種視覺概念。

　　鏡頭說故事要保持簡明扼要。如果不能說明什麼、不能幫助你講述故事的鏡頭與鏡位請不要列入你的作品。創作作品裡的時間要素是經過壓縮再壓縮的，比一般電影還要少的時間內，不要浪費時間就是精簡，保持簡明扼要的視覺語言。有效檢視方式就是讓別人看你的粗剪，然後觀察觀眾的反應後，

把無法聚精會神或降低注意力的畫面做修剪。

　　如果一場戲只拍一次，那可能會是很糟糕的。如果拍一場戲三、四次，多給自己一些影像材料做後製工作，那可能比較有機會展現才會與創意。可以嘗試以不同角度和觀點拍攝進行組合，像是世界盃足球賽多個攝影機展現一個進球的畫面。另外，燈光來源多來自太陽或人工來源。使用足夠的光線能襯托出色的場景。昏暗的燈光下容易衰減入鏡的顏色。明亮光線就會發現一切物件清晰的存在。背光拍攝會顯使主體成為黑影，因此在特別感興趣與意義時再使用它。

　　攝影機內建收音經常較為廉價、全方向收音的麥克風，缺乏動態範圍意味著在背景每個聲音將被記錄，像是在對話場景難以記錄較好的聲音，有必要的話可以投資提高聲音品質的錄音設備。

五、視覺效果化

觀念速寫

當拍攝完成後，後製作過程包括圖像編輯、效果選擇、聲音編輯、配樂與混音及最後的影像生產。

後製作最主要處理的工作是剪輯，**剪輯的角色**在時間軸中進行，因此**剪輯的敘事技巧**也需要理解。後製作有以下觀念可注意：

1. 透過安排一個固定序列，**控制觀眾看到什麼**。
2. 拿到原始影像後，須先**探索素材中的覆蓋範圍與鏡頭組合**。
3. **剪輯的基本觀念乃移動**，剪輯會注意所有攝影素材涵蓋各種動作。
4. 剪輯的操作觀念乃**入點與出點的設定**，通常都是考慮畫面中的動作，會利用到**反應、瞬間與跳切**等技巧。
5. 戲劇中通常會用到的是以動作為導向的**匹配剪輯**及對話為導向的**對話剪輯**。
6. 攝影與剪輯之間的搭配須考慮**連戲風格**的表現。
7. **三分鏡頭序列規則**，可幫助你思考鏡頭不同序列位置與意義呈現的差異。
8. **連續編輯與蒙太奇理論**，可以幫助你思考部分與總和的問題。
9. 聲音的後製作可以考慮**配音、聲音效果、背景音樂**等工作。
10. 善用速度的操弄，如慢動作可以增加觀看的驚喜感。
11. 如果攝影素材無法提供連續性鏡頭讓你剪輯，可善用**旁跳或橋接鏡頭**技巧。
12. 聲音處理上可考慮使用**非同步聲音**的技巧，作為心理或情緒反應的媒介。
13. 影像與影像之間，使用**轉場技術**的時間在於時空的轉移或延續。
14. 後製作時可考慮**色彩應用**的時機，來增強情緒或暗示的感受。
15. **音樂與音效實務**，包含口白、音樂、效果等合成工作，可用來加強動

作、氣氛營造與烘托情緒等功能。

16. 後製作最讓人驚喜的地方是在**時空建構**上的想法。

剪輯的角色

我們經常聽到說電影有三個故事，一是你寫的、一個是你想像的，一個則是拍攝出來的三種。在創作過程其實包含先前提到作家的視野、導演和製作團隊的願景及剪接師的觀點。

講故事的形式，在前期到製作時都不斷用口頭、視覺、書面進行談論，但為什麼要了解剪輯的作用呢？剪輯不是只懂剪輯軟體的操作而已，通常一個場景被拍了很多很多次，從不同拍攝角度，剪輯師是尋找最好的出手時機，必須適當地使用判斷。這個判斷就是要學習的東西，因為每次拍攝中含有不同的意義、不同的情感，從而得到不同的結果。學習剪輯的人也必須知道什麼時候使用長鏡頭、提供人與環境或者特別的特寫鏡頭，藉此提高情緒或提供詳細背景和關係。剪輯還需要了解時間和空間組成方式，每個場景中每個系列鏡頭播放出來的情況下適合，必須知道何時緊湊或打開觀看空間讓場景具有呼吸感。

剪輯的敘事

剪輯的訓練來自於不斷的實驗。

剪輯技巧就像是一門拼貼藝術，消極來說減少觀眾付出時間觀看的無聊底線，積極來說則是釋放觀眾的想像空間。

剪輯基本工作就是「片段影像的組合」工作，用以建構觀眾某種幻覺或進入某種情境。每一刻都在刺激觀眾去想或猜地進入到劇情中，因此剪接是要訓練自己敏銳觀察接受這樣刺激後的反應，察覺觀眾在觀看片段影像間組合的感受。剪輯是以「跳」與「接」的方式來講故事，當然說書人有時也會吊人胃口、製造懸疑，將影像組合呈現的同時，意味著隱藏著剪輯師刻意導引觀看的設計。

剪輯要學習的技巧在於「組合刺激」與「接收反應」的思考。譬如說我們

可以觀察每個人在觀看某一驚悚片時，在哪些畫面與畫面組合之間會引起困惑、憂傷、驚嚇、尖叫，喜劇片時何時會看到大笑、沉默或是搖頭嘆氣。

在拍攝前剪輯師可以選擇參與到導演的排練、修改劇本、選擇拍攝地點、分派角色、服裝製作與定裝、場景設計等工作。拍攝中可以更了解導演觀點，有時規模較大時會提供前一日拍攝工作樣片導演與劇組人員參考。在放映工作樣片時可提供一些意見，相較於攝影師選擇鏡頭，更重要的是「鏡次」(take)，也就是同一角度多次拍攝，導演讓演員嘗試不同方向的表演方式，來決定鏡頭的取捨，譬如一個鏡頭拍 20 個鏡次，那就表示那個鏡頭前後一共拍了 20 次。

真正開始剪輯時，總共有兩組問題重複發生：「要用什麼角度與鏡頭」、「每個鏡頭要從哪裡開始與結束」。每個人剪輯時都可能以不同方式看待原來的素材，不管如何都會把自己看成觀眾，並且記下導演與自己偏愛的角度與鏡頭，以及這些角度與鏡頭的特殊情況與對話情境。這是講故事的過程，透過問問題的方式來整合故事的動作與情節。

剪輯通常分為初剪(first cut)與精剪兩階段。初剪就是第一次將場景順序進行整合。放鬆的心情讓影像材料來引領思考與直覺，將影片片段看成整體，先構建出輪廓樣貌的形狀，再考慮精雕細琢，精雕細琢靠問題來增加思考，比如對於素材組合時會詢問這個場景是說什麼？作用如何？關於故事中哪個人物、事件發展的什麼階段？面對接收反應時會思考是否要讓觀眾同情或憎恨角色？是否要讓觀眾把同情心移向他？相互考量後再去想整體性的問題：是否需要強化一些細節展示人物或事件？這裡需要意外或吃驚的效果嗎？整體來看，整個節奏感與戲劇線是什麼？如果高潮不只一個那什麼最能影響觀眾？這個場景在前後關係聯繫中有何作用等？

控制觀眾看到什麼

觀眾「看到什麼」是剪輯的關鍵概念。

弄清楚如何控制觀眾的注意力，可以做一點小實驗，像是眼睛往往會注意東西是不同處，像是安排一排黑色序列中穿插一個白色：黑色、白色、黑

色、黑色，那麼眼睛就會注意那已經改變的東西。如果全部都是黑色，但有一個體積比較大、身長比較高等，那麼體積、長度、位置的改變，也會讓我們的眼睛注意到這些改變。

　　剪輯，應該始終意識到，從安排圖像排序說一個故事的時候，可以透過畫面的大小、顏色、體積、角度、形狀、位置等改變的概念本身來控制觀眾看到什麼。我們可以利用這個概念原理進行剪輯的思考，考慮如何利用這些技術，改變銀幕中大小、顏色等東西控制眼球，善用攝影運動拉你的觀眾進入具體的框架，學習控制觀眾的注意力與心靈。

探索素材中的覆蓋範圍與鏡頭組合

　　剪輯師會先瀏覽所有的素材，包括對同樣動作不同的拍攝角度與方式，其中有不同的組合方式，因為這些可以相互重疊有效地將這些鏡頭剪接在一起而重新建構真實狀態。例如這些鏡頭在不同的時間被拍攝可以拼湊在一起，就好像是發生在一個同一時刻。現在，當你拍攝某種敘事鏡頭，如何操作在不同的攝影機位置和鏡頭角度拍攝的覆蓋範圍有很大的靈活性。然而，由於人類與自然與世界表現出他們的行動有很多模式，往往能夠在其自然狀態下拍攝不同拍攝角度的重複動作。任何情況下，剪輯像「堆積木」般地構建視覺敘事，善用點、線、光、顏色方面的視覺感受創建不同的含義。

　　剛開始只考慮一些基本的拍攝角度，遠景主要目的是顯示在其環境中的主題。這使可以顯示被攝體和周圍環境之間的關係。在電影作品中多用到的仍是中景，鏡頭越接近被攝體越受其情緒影響波動，而環境資訊就更少。

　　特寫鏡頭讓剪輯師用它填滿情感的優勢空間。安排鏡頭逐漸靠近則是提醒大家注意這個問題、小細節或提高某些類型的情感強度。現在每個攝影機都可以操縱角度進行拍攝，或從低角度，或從高角度。正如經常看到的，只是通過調整角度可以進一步強調角色間的權力關係。

　　因時制宜優先於遵守泛泛而談的準則，主要是學習判斷發生什麼事情，在哪些具體場景及角色間如何互動。例如於犯罪場景開始並不是用一個遠景，

而是一系列特寫鏡頭，以揭示其環境的主題之前，給觀眾進入現場前的暗示。因此有很多的剪輯策略建立一組敘述來表達故事。

入點與出點

入點與出點是剪輯基本觀念。入點（In）是鏡頭的第一個畫面，出點（out）則是鏡頭的最後一個畫面，絕大部分的剪輯都是在入點與出點進行討論，而許多剪輯風格也都是藉由入點與出點的關係來營造動態鏡頭。

就拍攝計畫來說，導演會用攝影機剪接，透過預先設計精確的鏡頭與拍攝順序。但事實上導演也會拍攝不同的鏡位、角度與運動給予攝影師有所選擇。除非導演刻意要用長時間、闡述性的鏡頭表現場景中的對話，不然剪輯師仍然在後期製作上可以透過善用大量拍攝不同角度的鏡頭進行創造。

利用入點與出點的技巧，基本上就可以完成各場景排序布局的初剪或是根據腳本設計精確的鏡頭選擇與拍攝順序的攝影機剪輯（camera cut）。整體來說，入點與出點就是思考最佳剪接點，先抓出整個動作長度，決定在某一個點上切換到新的角度，這些切點通常放在動作中，如跳躍前、跳躍中、跳躍後，而非離開地點前後以隱藏剪接點。

反應、瞬間與跳切

在日常生活中人們已經習慣看到連貫動作，但創作是透過一個個鏡頭拍攝後的創意組合，所以剪輯時為了符合觀眾心裡連貫動作或生活邏輯，讓人感覺這些連貫的幻覺，其感覺真實可信。因此成功的剪經常是被標榜讓人「看不到剪輯」就像隱形人一般不需要太花俏。由於多數剪輯是為敘事服務，因此把握流暢感及尋找最佳剪輯點是剪輯工作的思考，除了流暢、方向與時空性外，還有反應、瞬間與跳切等考量：

1. 反應剪接

新聞影片剪接中，經常是以一句話或一段話為單位進行剪接，報導者每句話就是一個切口。但這種作法僅用於新聞並不適用於所有創作。想像在一個場景中，爸爸對小孩大吼，觀眾已經聽到爸爸正在說什麼並從他身上已經

得不到更多的訊息，那麼就需要剪接到另外一個能表達場內氣氛、情緒與劇情發展的人物或事物上去。在反應剪接中需要一些技巧來轉移觀眾注意力，注意每次選擇的素材有沒有提供「更新或更多」的訊息，千萬注意不要提供重複訊息，那只會讓觀眾感覺在拖延時間。

2. 瞬間剪接

剪接藝術中保留各種能引發情緒的瞬間，要能試圖指引觀眾的觀看慾望，只要有用的資訊就不要剪掉。整體來說無論是各別場景或整部影片，剪接師都考慮架構它的高與低。就像是無聲與有聲一直充滿在聲色喧嘩的場景可能就只是滯留在一個平面上，但安排一段沉默或靜止的動作往往就勝過先前喧嘩的動作，反應一些等待、觀望與停頓的場景。一段安靜的剪接在此就不亞於一段爭吵追逐的場面，兩者的力量端看如何安排而非絕對的強弱。

3. 跳切剪輯

跳切（jump cut）是一種剪輯技巧，強調擷取一個鏡頭內的前中後段，剪輯成一個影片段落，不強調連續性、流暢性的動作，不刻意隱匿剪輯的存在。它可以用來壓縮時間，例如一場比賽，可以跳切這場比賽的裁判、比分板、加油的人群、球員等，在同一時間內時間的跳切。又像是說有人向外看著外面的信箱，下一個切點就是他取得一個信件並看著它，跳切壓縮了中間移動的過程，下一個切點是旁觀鄰居的觀看。跳切的畫面中儘管動作不相關，但場景相關時使用跳切，可以呈現一個場所中組合畫面多樣性。

連戲風格

連戲風格（continuity style）乃是一種攝影與剪輯策略，讓觀眾彷彿置身其中，眼前事物正在發生。許多人嘗試第一次拍攝媒體創作時，會做出錯誤的連續性（這可以在拍攝階段或在編輯階段進行），場景之間可能無法正常流動，後製作的目標是提供觀眾一個「無縫」的視覺體驗。換言之，從一開始的場景就抓住觀眾的注意力，讓觀眾忘記他們實際上是坐在電影院或在他們的銀幕前，要讓所有的場景、情境對話、聲音、音樂等等結合在一起，以提供事件的連續，均衡，和諧的鏡頭鏈，讓前後之間相互關聯。

匹配剪輯

以動作為導向的剪輯，不需要展示所有動作過程，主要目的是讓觀眾保持動作帶來感受，比起以對話為主的剪輯來說，可以打破說話視線方向或假想線等規則，有時候動作剪輯都有明確的指向性。

經常看到的動作剪輯莫過於追逐場景，在警匪追逐的場景時就會有大量的行動。追與跑是一個簡單的事情，動作的連續性保持在追跑的框架內。讓行動進入框架或離開框架，這使後製時更容易編輯。如果追的那個人離開框架可以做一個切口，讓跑的人出現在下一個場景，讓場景與場景之間發生連接而不會導致觀眾無法跟上。

追人者與被追者會在同一時間出現在鏡頭中，保持動作連貫的方式就是利用兩個以上的路線連接起來。通常會用近景、靜止的畫面來提供演員訊息，進入到緊張刺激的狀態時，快慢節奏間的交錯也會提升速度感營造出某種參與式的體驗。這種強調前後鏡頭動作完全感覺連續的剪輯方法也可以稱為匹配剪輯（matched cut）。

對話剪輯

以對話為導向的剪輯須先理解對話動機，在說出來的話與沒出來的話中找到潛台詞與場景要營造的感受。基本挑戰在於何時要剪一切口來表現角色反應。過於靜止不動的對白，就可能需要剪去冗長時間並讓對白速度加快。更重要的挑戰是去拿捏節奏，將不必要的台詞剪掉，讓每句話都強而有力。

對話剪輯的基本原則是注意演員的視線方向。如果出現越線的剪輯反而會讓人覺得混淆。特別是面對群眾較多的群戲時，如何確保每個演員的視線都在正確的方向上，適當插入不同鏡頭進行轉場也都是對話剪輯時要注意的事。

三分鏡頭序列規則

我們去學習如何能塑造觀眾的反應，目的做的是：創造觀點。我們可以利用較短的時間與預算練習編輯一個簡單的場景（攝影作品由藝術家楊健文

提供），但可以適用於任何類型的影像創作。三分鏡頭序列的原理為：刺激、反應與意義—結果。

　　場景：一對祖孫走近戲臺，向上看，發現正在舞台上表演的演員。

　　我們要處理的主要問題是：這三組影像序列可以告訴我們什麼故事嗎？為了回答這個問題，我們需要回答另一個問題：什麼核心在故事中？

　　第一組排列，我們的故事是：第一鏡頭，祖孫並不知道在另一方有什麼事情發生（刺激）；第二鏡頭，告訴我們祖孫看到了戲台上有人表演（反應）；第三個鏡頭則是告訴我們祖孫受到吸引而坐下來看戲（意義—結果）。

　　第二組排列，我們的故事是：第一鏡頭，祖孫正在看什麼，我們並不知道（刺激）；第二鏡頭，告訴我們祖孫看到了戲台上有人表演（反應）；第三個鏡頭則是告訴我們祖孫似乎因為某些原因必須離開看戲現場而依依不捨（意義—結果）。

　　第三組排列，我們的故事是：第一鏡頭，我們現在正在一個戲班表演的現場（刺激）；第二鏡頭，告訴我們有一對祖孫剛好路過（反應）；第三個鏡頭則是說祖孫們選擇留下來看戲（意義—結果）。

　　所以，我們要可以編輯三個以上不同版本，鏡頭中比較我們對影像排序解讀的反應。觀眾將要琢磨短時間內，思考他們看到了什麼？第一組序列給

予一種懸念，我們不知道什麼是這對祖孫看到什麼？第二組序列同樣讓我們對他們所看到的東西好奇。第三組序列則讓我們預先知道故事發生的地方，期待故事的進行。每一種排序方法給予人不同的解讀與反應。

所以真正的問題是，什麼正確版本？這取決於想講述的故事。認識到這一點後，我們需要知道什麼是這對祖孫正在經歷的，我們希望觀眾體驗到什麼？在腳本中，如果祖孫們外出是怕無聊，正在尋找某種樂趣，那麼第一組與第二組序列可能是比較適合的選擇；如果是說祖孫因為某種外力必須被迫回家，離開喜歡的戲台，那麼第二組序列或許是比較適合的。最重要的事情，就是我們有三個不同的反應，這取決於只有一件事。我們如何安排的畫面，這就是剪輯。

三分鏡頭序列規則意味著，一個鏡頭影響後面兩個鏡頭的排序意義，三個版本可以得到了三種不同的反應，因此鏡頭的關係是創造意義的來源。如果中間再加上其他的鏡頭時，鏡頭對觀眾意義的解讀的反應可能就完全變了。我們已經了解觀眾會對影像上改變的東西有所反應，以及鏡頭順序會影響觀眾對意義的解讀，三分鏡頭規則給我們思考觀眾反應與意義有些幫助。

蒙太奇理論

影像語言的誕生，基本上離不開連續編輯與蒙太奇理論（ montage theory）。蒙太奇可以說是用一組鏡頭用於壓縮或濃縮的敘事工具，不用對白來講一段故事。簡單來說，就是一組快而連續的方式連接意念，短段落來傳達一種想法與觀念，如堆疊的鈔票與錢與工作畫面連接象徵財富。具有實驗空間的概念。

蒙太奇的理論則是指單獨鏡頭的剪輯而非單獨拍攝內容，構成蒙太奇的概念。換句話說，編輯是鏡頭合成的過程，當鏡頭組合在一起，可以創造新的含義，當使用蒙太奇，可以說是故事的整體乃部分總和之結果。

蒙太奇創造令人難以置信的視覺風格，將創造的錄像放進一個故事框架，而不是簡單地剪出基本遠、中、景或特寫鏡頭，而是認真思考這些鏡頭如何描繪場景的情感能量，所有剪輯工具編輯器可以用來建構有意義的故事。例

如，剪輯時考慮低角度拍攝強調權力和權威、極端的長鏡頭顯示隔離或漏洞。剪輯把拍攝深刻的重點保留下來，並且善用有限的時間框架一個故事。

配音

拍攝外景時由於風聲、汽車或其他環境噪音過強，即使演員用很大的聲音說話也不能直接錄音。在此情況下，導演與攝影師常決定改用配音方法補上對白或獨白，這決定會讓錄音師在每場戲做一記號，剪輯完成後把這段戲分成幾個小段落，每一個小段落也許只有一兩句話，但都是畫面與對白的配合，然後再把這些小段落帶到錄音室內放映在銀幕上，這時便可看到錄製畫面及從擴音器聽到聲音。

對口配音主要目的是錄製與原畫面同步的對白來替換現場對白，大致的做法是：演員坐在錄音室中看著銀幕上的活動聽著聲音放出來，一方面也試著複述這段台詞，希望做到與現場錄音時所講的台詞的速度完全一致所說的話與銀幕上嘴型動作完全符合。在良好錄音條件下再由演員複述這句台詞，把它清晰地錄下來。等到每一小段影片都用這種方式重新錄音後，剪輯師就可以把這些新的錄音檔與原始的畫面精確地配合起來，再把其他聲音效果都錄上去，將來在銀幕上出現時就如同在現場錄音的感覺接近了。

聲音效果

聲音效果（sound effect）本身的意義是要看聲音與畫面所表達的想法如何結合在一起，或者事件間表達故事時可以表現出適當的情感。

這些聲音效果的取得經常是由某些公司提供的罐頭聲效或網路上的聲音效果圖書館等取得，也可以透過直接錄音取得，在剪輯時新增一個以上的音軌，如腳步聲、關門聲等。聲音效果的創造性使用，有賴於跟劇情相互關聯，例如手杖聲與腳步聲單獨存在就沒有意義，但在恐怖片中那麼就會暗示觀眾聯想一些驚恐的人物即將出現，但如果放在祖母與孫女的溫馨場面中，又是不一樣的意義了。操作上，聲音效果可以相互溶接，當畫面溶於另一場戲時聲音也可隨之消失。這足以說明同樣的聲音效果、類似的場面但所表達的意

義可能完全不同。

背景音樂

　　儘管媒體創作製作導演不一定是音樂家，須要有基本的音樂鑑賞能力，因此能夠理解音樂中旋律並了解如何使用這些音樂在創作中。由於音樂本身一向被視為一個獨立的部分進行創作，它本身就是可獨立存在的藝術，一旦要將其用作背景音樂的時候，就不應單獨的吸引觀眾注意力，而是考慮可以引發勾起觀眾情緒，將其作用放在故事的某種情緒推展。因此不要讓觀眾將注意力從銀幕轉向背景音樂上，所以使用背景音樂與純粹音樂表現的創作是不同的，背景音樂需要與否要端看如何運用，也要看到演音樂使用的經驗及鑑賞力來做判斷。因此何處須加上音樂、知道音樂的類型等，這些在計畫配音、對白或聲音效果時，也需要同時一起納入考量。有時就單以聲音效果、對白與表演，已經足以表達劇情，有時畫面中較少量鏡頭運動配上音樂，不用對白、聲音效果，也能把故事想強調的表現出來。

慢動作

　　慢動作是剪輯方法上的對時間的特寫。像是一個人走路的慢動作，在兩個正常速度的鏡頭之間，就會抓住觀看者的注意力在特定的點上，這並非對實際過程的扭曲，而是以更深刻或確切的方式表達一個動作作為導引的觀看。

　　比如說戰爭片，在連續快節奏的動作中突然在某一個砲彈轟炸到身邊的慢動作，可以讓我們刻意看到隨之而來砲彈碎片四散後擊到地面，地面的碎片慢慢地衝擊到他處，但擊破的地面碎片卻是快速的向觀眾的方向飛來。又舉例來說，競賽中跑步、跳躍等動作都可以放慢觀看表示特別的情緒。

旁跳鏡頭與橋接鏡頭

　　雖然剪輯強調連續性，但有時劇本安排或攝影當下並沒有足夠的鏡頭可以用來連接，而解決不連戲的手法，在剪輯上可利用旁跳鏡頭，如把一個與場景動作相關但與位置無關鏡頭插入動作段落中，餐廳外拍攝一對正在談話的朋友，利用旁邊的景物作為旁跳鏡頭，然後切回主動作時就可以建立新的

動作線。或是要求在拍攝時，安排一個定鏡（static camera），意即攝影機不移動的鏡頭，來做為旁跳或橋接鏡頭（cutaways and bridge shot）。

非同步聲音

非同步聲音（asychronous）是蒙太奇運用的剪輯方法，像三個人在說話，我們影像放在聽的人聲上，播放聲音卻是正在說話的人。然後換另外一個人講話的時候，那麼影像鏡頭內是聽者的情緒反應以顯示一種關係建立。這種聲音可以說是一種旁白／疊音（voice over）將錄製好的聲音放到畫面上非同步錄音的地方。

在對話場景指的是鏡頭長短並非由說話者決定，而是取決於我們想要觀眾在聽的時候看什麼東西。有的時候也可能完全相反，在動作場景中各種動作成為客觀的影像，透過主觀的聲音在敘說。因此我們看到與聽到的時間略長的幾個鏡頭，剛開始可能是敘事者，但是在事件發生過程中，敘事者的聲音大部分反映在主角影像的鏡頭中，那麼觀眾的興趣就會將重點集中在主角的心理反應上。

運用非同步錄音的聲音來亦可表現內在精神，將客觀世界運作與內在主觀領悟的相互搭配，聲音內在獨白或聽到什麼特別的聲音都可以與實際影像無關，而是跟著人類的領悟而放大某種特別的聲音。

轉場技術

每一部媒體創作要將各場之間聯繫起來，最常用的方法就是轉場。轉場是銀幕上景物突然轉變，如果將兩段原始影片接合起來就可以看到這種轉換。在剪輯軟體中都有這種轉場的技術功能，這根植於傳統光學的方法上進行完成。撇開數位技術新增的效果器不說，傳統光學方法完成的兩種最常用的轉場技術就是「淡」（fade）「溶」（dissolve）。淡出淡入與溶接是一種剪輯兩段不同時空或場景的技巧，強調時間與空間的改變。不過淡出淡入能更確定給故事一種中斷的效果，而溶接比較在轉化兩個場景間的時間效果，展示時間的改變與空間的遷移，連接劇中人物思考的變化、情緒的關聯。

　　淡出淡入，在視覺上的效果是銀幕由明亮逐漸轉暗，直到完全黑暗為止；另一種則是銀幕由全黑而漸亮，直到完全恢復影像的光度、景物清晰可見為止，明轉暗為淡出、暗漸明則為淡入。淡的過程或長或短要看劇情的節奏，通常故事開始是淡入、結束則為淡出。淡出淡入經常合併使用，以區分出劇情中的主要分段，淡出淡入表示出時間的變化或是地點的轉換。

　　溶接，溶的視覺效果是銀幕上的景物逐漸與另外一場的景物融合一起，過程可慢可快，儘管對觀眾而言與淡出淡入相似，但時間與距離的變換上，實際的距離都不如淡出淡入表現這麼大，淡的過程代表時空變化很大，溶的技術所代表好像文章中節與節的劃分，而非章與章的劃分。

　　其他的一些轉場技術端看後製效果器的提供而定，但是基本上轉場的意義就是代表一部創作中的一個段落。

色彩應用

　　電影經歷三次進步，第一階段是將讓靜態相片連續播放的活動相片，變成電影藝術，第二階段則是將無聲變為有聲，第三階段則是由黑白變成彩色。這三次進步都代表技術上的革新，但卻不代表藝術上的價值。

　　彩色的存在如果只是給予絢爛的顏色與視覺刺激，這樣的說明就缺乏意義。彩色影像獨特之處並不是單純攝取某一拍攝對象的色彩，而是經過設計透過創作者的創造，有計畫地來重新構成特殊的藝術。而技術上的進步所擷取的色彩也不是自然色彩的真實重現，而是一種自然色彩的創造，因此成功地媒體創作，不僅是使用攝影機抓取的普通彩色，更要有心理表現的色彩。

　　色彩對人們的刺激與感應代表不同的情感與情緒。每一畫面中動作與色彩對觀眾影響是類似的，色彩能加強動作感情，像是白色代表純潔或沉靜、黑色代表神秘或悲傷、紅色表現熱情或憤怒、黃色表示狂亂或慈悲、深濃代表沉重、明朗象徵輕鬆。色彩給予人們的視覺感受，可以預期某些觀看的反應作用。黑白也是色彩中的一種，當我們進行錄像與後期製作時，技術仍有其藝術性須考量在其中。

音樂與音效實務

在聲音處理上可分為三種工作範圍，包括收環境聲音（風雨雷電、蟲鳥鳴等）的效果人員、音樂作曲編輯或規劃音樂及負責對白、音樂、效果合成的錄音師，這些工作都可稱為音效工作。

音效一詞可涵蓋音樂、效果、錄音等多層意思，許多聲音製造屬於畫外音（off screen），乃劇本中指示主體或聲音出現在畫面以外的情況。這些音樂與音效分別具有以下功能與特徵：[1]

1. 加強動作：聲音可以增加畫面的動感，如憤怒的一拳、打鬥的聲音等，其特徵為動作開始就是音樂起點、動作結束就是終點，不僅增強氣勢亦可減少過程中冗長的乏味。

2. 氣氛營造：音樂可將懸疑、恐怖或緊張的情緒表達出來，通常利用如恐怖片般無聲後的強烈音樂來營造驚嚇；或是如武俠影片中緊張音樂密集進行後的嘎然而止；如追逐懸疑中音樂之間留下屏氣凝神或等待下一刻的休止符；如孤單一人時省略音樂，那此時乃「無聲勝有聲」的氣氛。

3. 烘托情緒：用音樂來表達人的七情六慾等情緒，音樂代表各種情感的抒發，加配情緒音樂的重點在於問：劇情的要求是什麼？起承轉合又為何？而非從頭到尾一味地播放音樂，而是配上適切的音樂。因此烘托情緒使用的音樂，其特點在於適時加入劇中人物情緒的音樂，讓音樂情緒與動作相互配合，使之扣人心弦更為精彩。

4. 銜接轉場：音樂可以把兩個不相關的場景連在一起，就是一般所謂的橋樂（bridge music），在廣播中相當重要的元素，靠橋樂的聲響帶起一種想像力，將前一場的氣氛延續下來，也可以把時間與地點帶過，可能是從一年、十年到數百年後，地點可以是從臺北到屏東或到世界各地。

5. 表現地方：音樂可以將特定地方感受突顯出來，如到了部落，原住民

[1]　參考唐林（1992）。**電視音效與實務**。臺北：中視文化。

的聲響可以表現其族群特性，特別場所的氣氛，如舞廳、酒廊、咖啡廳等；通常這也稱為現場音樂 （performance music），凡劇情中透過任何樂器演奏、演唱或是透過機器（CD、DVD、唱片等）播放出來的音樂，都可以稱之為現場音樂。

6. 表現時代：音樂也有其時代特徵，如六、七〇年代的校園民歌、八〇年代的流行音樂等，由於產生有其年代獨特的人文社會背景，部分曲調就能表達某些時代的特徵。使用時要特別謹慎，要詳加考證以免影響整體的效果。

7. 人物氣勢：音樂引導人物出場主要受到傳統戲曲影響，特別是人物亮相時都有歌曲或音樂陪襯，將人物角色引導出來。武俠劇或歷史劇通常這方面用的方式較多。

8. 增加喜感：音樂的節奏可以陪襯動作，依照動作快慢、緩急加以變化節奏，由快到慢或神秘到浪漫，會使得變化的畫面更加加強。像是卓別林的默劇或是各種卡通片等都利用多種旋律與節奏的組合來增加喜劇的效果。

效果在媒體創作中的功能，大致上分為自然寫實類、想像創作類兩種：

自然寫實：自然寫實的效果呈現觀眾真實經驗中的聲音，讓觀眾深深感受到臨場感，像是溪流蟲鳴、電話槍砲等。

想像創作：主要出現在科幻或是想像的世界裡，對於編造的空間或想像物體，如外星球、飛碟等，依賴幻想製造出觀眾能夠認同的效果。

無論是哪種效果，基本上都有幾種作用，包括具有臨場感（臨海的海浪颱風等）、具有戲劇性（救護車、警車代表一種突發事件的躁亂現場）、引導或刺激強烈的心理反應（做壞事的人聽到不斷響電話聲不接，表達恐懼）、作為一種暗示（恐怖片的狼嚎狗吠）或轉場（校園鐘聲轉到車站鈴聲），代表特定的時間（清晨鳥叫、打更、起床號等）。

時空建構

視覺效果建構上最為突出的並不是軟體提供何種濾鏡、動態等裝飾性的

功能，而是為創造各種時空感。

　　剪輯能夠壓縮或擴展時空，就像是《駭客任務》一般，可以讓閃躲子彈停格在一個瞬間，又或是《浩劫重生》重生般讓時空整個壓縮再一起，讓一整年在電影中變得很短。透過剪輯掌握敘事的故事時間，可以遊走在不同空間，像是傳統電影手法中常常會有短暫閃過一些記憶，用短暫形象表現人物的精神活動、心理狀態或情感起伏，將人的意識之流呈現在影像中，表現瞬間的閃現，表現手法不用特殊技巧，僅需要鏡頭直接的切換就可以產生這種瞬間時空交替、內在與外在交錯。有幾種時空建構的思考可利用剪輯來達成：

1. 時間延伸：剪輯出超過劇情展示的時間技巧叫做延伸，像是希區考克在《精神病患者》中浴室謀殺的一場戲用 45 秒表現殺人與被殺的動作。使影片超過事件的實際時間的延伸技巧有很多種，包括可以透過反覆穿插插入鏡頭反映細節的特寫；不同機位不同景別拍攝相同動作的補充鏡頭剪出合理片段；把同一時間不同空間發生的事情剪輯在一起，達到平行動作效果的交叉剪輯；利用慢動作延展整個時空等。

2. 時間重複：一個事件可以被重複多次，但每次都可以有不同的結局，這種在時間中從頭再來的支配下，對人生與命運有哲學思辨的味道，如《蝴蝶效應》、《啟動原始碼》等。

3. 時間壓縮：劇中實際經過時間大於播出時間，像是《浩劫重生》。

　　創作中的時空是透過鏡頭結構而成，同一空間鏡頭可能是在不同空間拍的，通常都有帶領觀眾進入與接受的問題，觀眾對同一空間的事件比較容易接受，但對於過多空間轉移則會產生視覺邏輯上的紛亂，但有時候夾雜這種空間實驗的處理也可大膽嘗試。像是《星際效應》一片，從倒敘、順序的時空結構，到平行時空的交叉式時空結構，也可以創造出銀幕空間中驚喜的視覺經驗。

附錄二｜博士班方法論日記原始資料

一、生涯之始

　　離開民視後，花了一些時間才適應正常生活。真的好久好久沒有睡得那麼香甜了，我從晚上八點多一直睡到凌晨四點多，然後感覺精神奕奕，在里程碑第一天的一大早就健走五千公尺，象徵我逐夢踏實的開始。

　　第一堂課是鍾蔚文老師的方法論，還沒講課前他講了一些關於他在研究這行的心得感想，我蠻欣賞他用詞生動，在概念背後有小故事輔助我們了解他所表達的意思，這不是我第一次聽他這樣講了，在身體意義讀書會上，他就是這麼作風一貫的傳播學者。

　　這裡我摘要了部分他對於研究的看法以及這堂課的期待，而這裡所記錄的，有大部分是讓我感覺很有意思去咀嚼的話：「研究這個行業是探索未知、去想像的創造工作，它的目的是去開創新的視野，所以問問題很重要，不過它不像是日常生活所謂的問題，也就是資料庫檢索的概念，問了一個問題就有標準的答案告訴你，它是解決沒有答案的問題，而非解決問題，這就像是畫東西一樣，我們可以有多種角度去畫一個東西，而不是臨摹」。

　　寫研究計畫最難的就是把別人已經設定好的變項與問題視為理所當然的，因此問問題的時候就容易陷入困境。研究計畫是一種「我建議這樣問好不好」的一種態度，而寫作的過程就是一種發現的過程，它是一種旅行。因此，當你看到一個現象的時候，要掌握研究的精神與態度，必須認識到方法不只是工具，方法本身就是切入問題的角度。而讀文獻是一個開始、一個延伸，而非去支持自己的論點而已。所以研究第一步難在從所讀的已知中去發現未知，第二步就難在怎麼從眾多提問中，能夠發現有價值的未知（specified

ignorance），第三步則難在從學習到的記憶去遺忘。文獻是古人，古人前的古人不一定有文獻，所以閱讀文獻本身它只是一個開始，探索未知的工夫是不能依賴現有的答案而已。

做研究需要嚮往作為推動研究的動力。研究的功夫在於讀，並且掌握探知的精神。而這門方法論的課程旨在怎麼觀察現象，並且如何做研究，會問問題很重要，而他不希望教學成為洗腦、學生變成水泥，他想要分享的是：研究過程中他的喜悅與熱情，而方法論就是要去培養創意。研究不是說誰說了什麼，而是對於現象問題本然的 sensitivity 敏感度，師者傳道授業「養惑」也，面對研究就像是偵探小說情節，盜匪時常要人誤認關鍵的問題在哪裡，或是製造不在場證明，研究更貼切的說就是與上帝下棋，在大自然似乎明明安排的事物中，上帝的棋局是全面的，而我們研究者則是在試著全面認識的棋手。

方法論這堂課，選讀的讀物就是由觀念搭配個案來討論方法的觀念與問題，儘管沒有絕對的標準，卻也似乎有些判斷，就像是好的著作它是立體的耐咀嚼的，老師的工作就是拿著槌子敲我們的頭，叫我們等等，提醒在匆促下結論時，還有些沒注意到的面向。連續追問法是本堂課會讓同學間彼此互動的方法，就像是名家的思想延伸，如同樹葉的紋理，延伸出去，「問與被問」會在課堂中不斷上演。

思想要開闊，那麼就不應該只讀課堂的書，像是小說就是他日常生活中經常接觸的讀物。鍾老師強調，他博士班畢業後，坐在校園的綠色草皮上，想著到底學到了什麼，他後來明白他學到的是如何學學問的功夫，他這二十一年來，所讀的東西相當多，這種功夫就是在博士班培養出來的。讀書是一種在做的過程，我們試著去了解，又會問自己為何不了解，這堂課將從詮釋學到批判，然後回來討論事實，方法論是比方法更高一層次的思想，方法論不一定能生產方法，因為方法論是看事情的角度。明年一月底，將會討論到近代的方法論，也就是「我是誰」的問題，我是誰是一種反思，因為我們自身的關係而去寫這些文章。（2005/9/13）

二、思想綿延

　　第二週方法論的課堂一開始，鍾蔚文老師就和顏悅色地要我們談談閱讀本週讀物的心得。他開宗明義地說到：「讀文章別只看文章講什麼，而是到底我們讀到什麼想到什麼，我可不希望大家變成被動的接收器，大家要知道，讀書是提供一個想像的空間」。他特別談到，思想會綿延的，其實這個綿延的意思很簡單，也就是說，我們的思考可能開始是從一個字到一篇文章，慢慢變成一本書，這個過程是觀念之間的相互融合。這堂課，鍾老師就是希望大家去訓練一種能力與態度──「怎麼把書讀深」，而課堂的互動方式似乎也期待大家是感覺有趣、而且在對話過程中不要是報告的，像是聊天的。

　　說著說著，鍾老師以期待的眼神向大家掃去，這時我們的班長時健則率先地提出他的讀書心得：「就自己的研究興趣而言，老師的著作比較實用，在國科會社會學門評審意見中，提到了關於研究方面注意的事項，在文獻整理方面有些想法。自己以前做研究讀文獻時，發現大家常說：誰說什麼，可是段與段之間引用沒一些對話與辯解」他繼續說到，「我認為文獻就像是開會，重點是討論並且有個結論去發現未知，因此我會給自己要求，把文獻當做討論，重點在延伸非來報告而已」。

　　承欣從閱讀中感知的是：怎麼問問題。他對楊中芳的東西有較深的感觸，他說：「平常研究者很少跟自我來對話，經常套用西方的理論研究西方的問題發現。問問題的過程是在思索、而整個態度、研究方法的形成，都要回頭來看回頭來問」。鍾老師說：「博士班訓練基本功夫的自我期許，除了用功以外還要有功夫」，承欣表示：「我想這功夫是凝聚出切合的理論思路，思索用得對不對」。德鵬緊接著，提出楊中芳所提出構念的東西，讓大家也重新複習了構念的意義（建構出來的概念，較抽象，構念同時包含許多概念，因素分析是構念建構的一種分析法之一）。

　　時健、承欣與德鵬說完了彼此閱讀的面向後，鍾老師則綜合評論：「思考就像是走路，找資料不是因為想法不一樣才去找資料，實際上如果沒有思考，

即使外面的資料的確不一樣，但對研究也沒多大助益。稍微有些疑惑而去做研究，要越來越纖細精密，因此大家要小心啊！要發揮想像！」

培鑫有感而發地舉手談到他看楊中芳這篇文章的感觸：「楊中芳總是對三個方面進行反思，包括原來的問題是什麼、出去又回來的過程、是不是很信賴這個方向。我想最重要的是原來的問題。」鍾老師很高興他看到了這個面向，他強調：「不要研究地質學，要研究地球。做研究不要喪失關心原本問題的能力。」

楊中芳的研究要看的層次是（1）他做什麼，說什麼、（2）轉折與契機、（3）為什麼會做這樣的轉折、（4）回到原初最簡單的問題。一個研究者，總是在現象、資料與理論之間不斷地辯證與對話，「回到原來問題」是一種態度，那可幫助自己去後設思考，反思自身的研究限制，跨越藩籬與研究障礙。

於是鍾老師帶著大家從楊中芳開始，一頁一頁地討論起轉折點。大家也很用力在腦海中翻閱自己的閱讀記憶，大家與老師你一言我一語地畫出楊中芳的轉折枝幹圖。

「轉折點就是挫折點」，鍾老師說，「創意工作者的特徵，不先關門，高明研究工作者在反思，而非拿著理論往前衝，反思的可以是量表工具的問題，也可以是本身概念的問題。」鍾老師不贊同那種二元對立的思考模式，反正「反」就對了的研究態度，他認為，「看起來似乎很叛逆，不過叛逆中卻一點沒有思考」。總之做為一個研究者，懷疑的精神要永遠在，而非只是找答案。

後設的能力是去想像研究論述後面的問題，想著從那邊切入，我們閱讀的過程中，研究者、書與人不斷地循環辯證，讀書做什麼？是幫我們問更多的問題，鍾蔚文老師強調：「我們角色在問問題」，博士生的素養是在問問題能力的培養，他繼續說：「我寫那篇文章就是討論觀念的問題，怎麼做到，那是一個能力，不停的尋找問題，甚至回到方法論的問題」。

回想一開始時健所說的「文獻」，它是一種討論，從老師的延伸中更加清楚它還是一種刺激「想像力」的地方。「讀文獻是進去思考的開始，是去看有沒有想像在哪裡，創新不是使用者，而是用這種角度去看的人。」鍾老師繼續

說到，「讀書的意義不是作者決定的」。

　　休息片刻，我們進入第二階段的討論。我首先談到自己覺得，「老師為什麼要給我們看這四篇文章」，也就是四篇的共通點是什麼。我說到：「閱讀第一週四篇讀物，它們向我展示『研究』這活動，具有兩個核心概念：（1）研究是一門藝術創作過程，它在 Re-的曲折中，去感知我們要研究的現象；（2）研究者既是藝術家，那麼做研究的驅動力在哪，對研究者而言很重要，像是張五常先生一樣，他對做學問有股恐懼，那是使他驅動的一股力量。」

　　鍾老師則要求班上同學開始對我進行逼問，而律鋒則繼續延伸，「四篇的宗旨對我而言 refresh my mind，告訴我自己能不能了解自己的無知，能不能回頭看自己的研究。」儘管是延伸，但是鍾老師還是希望同學能相互逼問，像是逼問我為何會有這樣的想法，從閱讀文章中的那裡或哪一句觸發的，於是他做了個示範，帶著我們讀了俄國學者寫的 *Art is Technique*，真是一字一句地闡述與延伸，談到藝術家與學問的關係，他說到，「做學問跟藝術家去掌握，那個道理不是一樣的嗎？！把一個現象展現到極致，去感覺到那個東西的東西，像是知道那個熱情，但是感覺到的熱情卻不一樣」、「藝術使一個現象變得不熟悉，藝術教我們要：慢點慢點這個東西有很多看法ㄟ，它使我們 perception 的程度變困難，觀察的過程就是一個美學的目的」，「若有人說不對，這樣的研究不夠嚴謹，那麼我會想問你預設了什麼，嚴謹與想像的二分嗎？」

　　令我印象最深是鍾老師談及關於做一個研究者的態度。

　　　「做研究，每日實踐的是分析、綜合、想像、連貫、整理的工作，不管在探索未知的過程中有沒有看到，感覺得到後面還有，並不容易」，「態度先有才做學問，理所當然也是常在提案中看到的缺點，……現象學講的是掌握現象的全貌，你能感覺到前方後方，不要只是看到桌子這個概念，像是講猶太人，不是那個 stereo type，而是真正接觸這個人……發現問題很重要但不容易……。」

　　「當你恐懼的時候 生命會很有意思，博士可長可久，研究的快樂在於
　　恐懼，張五常講的是這個。」

　　從這次討論中延伸五個閱讀思路，下次可以這樣去討論，包括了：（1）
想想一篇文章主要討論什麼問題，並用最簡單的方式說、（2）思考脈絡是什
麼、（3）哪裡互相延伸又相互脫節、（4）為什麼、（5）你怎麼看。做研究
活動看來得多參加研討會批評辯論，身體力行地去思考，儘管國內研討會還
在框框內，像是只討論方法工具，而沒討論概念，不過建設性的向前走是我
們可以去嘗試的。下一週第三次上課，鍾老師期待大家要延伸、對話、相互交
織，也畫出一個思想樹，雖然這個規定僵硬點，但一定要這樣規定，希望我們
從問中感受到一些東西。鍾老師打趣的說：「學期末結束後大家變成仇人，這
堂課就成功了。」（2005/9/20）

三、勉強前進

　　方法論的第三週，我問鍾老師身邊是否有一本 Delenty 的書可以借給大家
影印，鍾老師告訴大家他只有中文本，而且也不建議我們去讀中文本。他這
樣做有兩個原因，一方面是怕譯者翻得不好我們讀得更不懂，另一方面則希
望我們能夠給自己兩年的時間把英文練紮實了，這樣才不會枉費唸研究所的
時間。

　　話閘子一開，鍾老師談及他過去高中聯考後，本來以為可以開心地不念
英文、數學，不過沒想到考到英語系，然後就這樣慢慢地與英文接觸，而碩士
班的訓練正是讓自己英文底子更實在，使他在國外唸博士的過程中比較順利，
總之他就是希望我們能夠在語文的底子上自己下功夫，這幾年博士班也是這
方面的訓練。書雖然沒借成，不過增強了自修語文的信念。另外，鍾老師提到
關於「學風」的重要，這點蠻有趣的，值得繼續玩味。他說，「其實可能的

話，每五年應該拿個博士」，他自嘲自己已經不行這樣做了，但這句話無異是暗示大家，學問可得自修，而且不容易，每五年的功夫，可當一篇成自身的巨作，也是研究活動的一階段，一個累積的象徵，若在教學領域上，也可以砥礪自己不斷向上，「勉強前進」，突破極限，不要吃了老本（只有念五年博班的老本）。

今天大家藉由 Whyte 的 SCS《街角社會》看學術論辯的案例。在本週的四篇讀物中，Whyte 的街角社會成為此次論辯的靶子，進而引發出一些文中提到可以深思的問題，以及文中沒有提到卻可以深思的問題。今天由律鋒首先概括性地介紹這四篇文章，原先鍾老師以為大家會追問下去，不過今天大家都還不熟悉規則，律鋒說完後，就由我、德鵬、承欣、培鑫各抒己見。鍾老師有些不滿意，但還可以接受地提醒我們，這堂課的遊戲規矩是要追問，聽似模糊的就要追問，追問是這堂課的重要訓練，他說：「看一篇文章，要試著去想，我看到什麼、怎麼延伸、怎麼建立與文章之間的對話。我們要從已知到未知，不但讀到他的東西 也要去讀到他沒看到的東西，這是研究者延展的能力，延展出未知並看出論辯之間的誤解之處」，他更仔細地說到分析文章的做法，「在論辯中，要看看研究者之間在幾個點反駁他，我們可以先討論他的立場，再試圖去討論他們的論點，就像我常說的：他們的莖脈是什麼。讀書有點像辯論，博士要學習論辯，論辯的方向包括了彼此論點在哪裡，彼此反駁點在哪裡，如果換作是我，那要怎麼反駁。這些東西唯有在交鋒時，就能見到。那要怎麼懂得論辯呢？首先在於聽，再來是深讀。看人家辯論也很有趣，當他們之間有些誤解的時候，為什麼誤解，搞不好可以學到新東西。」，然後，鍾老師就希望我們再從律鋒開始，提一些問題，全部的人還在深思時，鍾老師就像律鋒問了關於他提到現代性的概念。對於我來說，其實這個名詞常聽到，不過對我來說就是難解釋，律鋒可是對現代性消化完整，對此解釋相當周到。

「……科學知識奠基在現代性，用現代性的想法去檢驗前現代，它們必須要相信秉持的原則，可以透過科學的方式去檢證，現代性不討論真理，現

代性談的是事實不談真實，現代性在看新聞學的話就是根據自己可以觀測到的真實，從《街角社會》的論辯中，就可以看到 Whyte 的現代性觀念……」律鋒解釋的很仔細，同學們也更清楚了。鍾老師繼續問道：「我承認現代性的前提，從文章的辯駁中你看出來，展現的什麼呢？方法呢？枝葉呢？」，時健看到了一個 Whyte 很重要的辯駁點，「同學們可以從二二四頁的描述中得知，Whyte 認為那些批評的學者，第一層客觀真實都沒做到了（像是對於現場的景物都認識錯誤，那種可信度降低），怎麼令人相信他們的批判詮釋呢？」。

的確，如果研究者連研究描述客觀事實的能力都沒有，要如何相信他的詮釋呢？「可信度」成了延伸出的問題之一，其中還延伸了各學門對於研究本身的定位以及態度，如此都已經不是多少證據提供的問題，而是研究的世界觀。我在討論中也向大家提出了關於我在文章中看到的幾個觀念的混淆與需要澄清討論的地方，包括主觀與客觀、詮釋與描述、建構主義的任務到底是什麼（給我們做研究者什麼新的刺激）？

鍾老師繼續給我們關於延伸，那種勉強前進的實踐觀：

> 「深化延伸很重要，讀書很重視要抓住到枝與葉，那不是一對一的關係：像是關於不是質化就是量化，不是現代就是後現代。我們要從 Whyte 這四篇論辯中可以得知，讀懂有很多層次，我在乎的是能不能夠延伸出去，並從中抓一些深義，雖然讀一篇文章像是看到這棵小樹中層層密密地很有趣，不過最後還是要懂得讀出去，當研究生的能力是什麼，就是不但問問題，還能讀懂論辯中上下文連貫，若聽讀不清楚要怎麼抓去？」

休息一陣，鍾老師要我們試著繼續回答一個問題：「現代性怎麼具體表現在方法上，而其他人不同在哪裡？」承欣以對於 Richardson 的理解，提出關於真實是一個不穩定的概念，鍾老師繼續問：「那我們怎麼做研究，怎麼評估研究呢？」時健則以 Denzin 所提出關於新新聞的七點，來提出後現代的研

究策略，製造一種距離感，讓讀者去反思。鍾老師提示大家：「延伸出的可以是在寫作上不要有真正的學術的文體，自己對於學術位置感覺不到之類的…想想你們在寫學術著作給你這樣的研究經驗，採取距離會給你一種驚嚇的感覺……」，承欣說道：「……像是畢卡索的繪畫，由立體派的觀感，解構成可以看到三度空間的畫面出來跟平常不一樣的東西，不一定是全觀，剛開始會有距離感，可是漸漸地能感受到，而距離感一開始會讓熟悉的感到陌生……」。鍾老師同意的表示：「……研究定位的差異會造成不同，如同批評 Whyte 的學者們，定位是在那種追求事實性 factual，不是事實，而是那個心理的世界。那只是一個 story，不要管他真不真，有沒有豐富了你的視野與世界卻很重要，就像是希臘那個戲劇伊底帕斯，震撼人心。這裡我們可以看到研究定位的差異，會有大大不同。」

律鋒對於我剛剛提到解構主義的任務有進一步的延伸，「解構主義到底讓我們反思什麼東西，解構主義有種澆冷水的感覺，我們要怎麼思考研究本身，追求所謂的真實，那麼真的那麼重要。……解構主義帶給我們研究者有哪些啟發呢？」培鑫接續說到關於解構主義主要是在破，而非立，鍾老師則提醒大家要注意：「解構主義到底是不是先破再立這樣說還可以談，解構主義或許是在語言遊戲中，所做的東西在語言中表示了社會真實不是那麼完整，像是德悉達講意義在流動，意義像種子一樣向外擴散。即使你就在高壓一致言論中，還可以看到顛覆的影子。

解構主義解釋的是當你看到社會現象可能是事實並不只有這些東西，可能有很多層面的意思，在所有的文本中，就像是餘燼在那邊閃爍，意義在那邊閃動。」他繼續說道，「或許每個研究者只要不停留在表象，那都是解構主義者，反過來說，每個人都是主觀那麼你憑什麼做文章，做老師呢？如果在一個世界黑白分明，判斷一個標準，這很重要，甚至去建立一個公證客觀的原則與規則就可以建立判斷的標準……我們所受的教育，大家都很接近Whyte，恐怕我們都是在某些標準下，像是研究方法有一定的做法。我們承繼了現代性社會的基因……在這現代性的社會，從 Denzin 的 TAPE (紀錄帶)中

延伸出一個暗示，就是並沒有東西可能完全接近，重點不是在那 TAPE，那指的是，你不可能全部記錄，沒有辦法十全十美。……那我們要怎麼去判斷一個好的研究？雖然沒有一個欽定版本，但不代表沒有什麼好的版本，界線沒有那麼清楚。」

研究這檔事，看來是非常的艱難的，我想難是難在那個態度所造就出來的功夫，這個功夫是鍾老師所指的細微功夫：「這個世界不是那麼黑白分明，研究恐怕要做的細微的功夫，……看問題的時候有時候在看人與人之間的關係，你從社會與語言學可以知道，影響研究的還包括信任，不一定是證據……像是 Whyte 訴諸的 credibility 講的是社會文化的那個東西。」

我想最後要講的還是論辯這件事，論辯似乎已經是勉強而行的第一步了，當然論辯也不簡單，我們也許要沉浸日久、或許要了解自身提出概念的預設、或許要一些敏銳感受比較好的版本，那都是一門需要日日練的功夫吧，這個功夫應該就是所謂的細膩吧！畢竟做學術論文的人沒有標準，那要怎麼判斷結論的好壞呢？（2005/9/27）

四、語言本能

閱讀 Geertz 的文章，如果懂了那些單字，反覆朗誦閱讀幾遍，整句或整段意思就不難了解。然而我要用英文來表達的同時，當然就不太可能夠如作者一般一樣的寫出來。但用中文書寫就不一樣，因為中文的使用已經是我的思考的一部分。整體而言，我知道當我在讀英文的時候，我仍然是用中文思考與理解。

用第一母語理解另一個陌生世界是必然的，當然陌生世界的語言規則同樣也在裡面，或許更改書寫方式就是換一個思考的開始，也就是說閱讀本身必然不如書寫，書寫使思考運作的能力變敏捷，用不同語言書寫的同時也迫使我的語言本能以另一種語言的架構來思考。我想要快速的理解一篇文章，

當然對於英文句子的構成文法其實不必很在乎，因為我不是去用那英文使用規則去理解文句段落表達的意義。當然，文句段落表達的意義也不必然要受到規則所限制。就像我們寫詩一樣，那是一種表達意義的思考方式，不必然其規則就符合白話文的寫作規則。同理，非語言的表達，如表情等等，必然也有其意義存在，但不必透由固定的規則。規則的形成是一種文化，文化的意涵就我的理解，它是一種規則合法性的咒語，深深植入在生活其中的人們，對於非此文化圈內的人，可能對其行為言語感到奇怪，而想盡辦法用自己的文化價值來解讀，而文化圈內的人則視其為理所當然，同樣的以異樣或奇怪的眼光來看待外圈的那群人。像是外國華僑說華語，它如果適應此中文語言規則不是那麼順利，那麼他所講出來的句子與段落，儘管意思能讓人了解，但就是不能為本地人接收你是同一個文化圈的人。相反的，我們去考托福等等，這些都是測驗我們所表達的，在某種程度能夠為其文化圈所理解，其設置的目的，我相信絕對不是表示一個人是否能適應此文化圈，因為適應一個文化圈的能力是人人都有的，但是測驗本身就有所謂特定文化圈語用的標準所在，有一組特定的考題與口面試，告訴你應該怎麼說會更好。同樣的華語教學在這樣的範疇內，相信未來會有一些詞句使用上的標準，當然我覺得華語語用使用上或許自由度很高，但是標準若不出來，對於程度的確認是沒有幫助的，我認為華語教學有一定的難度在文化層次的理解，也就是說國外人對於華語發展、形成與使用的背景不易了解，華語機構頂多使其了解一般會話的語用，更深層的使用語言與創意的使用語言，看來也只能靠書寫的程度來判定。

　　我對自己的語言本能發展，有些期待。書寫應該是第一步，反而閱讀翻譯的「譯意」功夫又是另外一種訓練，用外語思考必須落實在書寫，用外語刺激母語的使用落實在閱讀時的譯意功夫。這意味著，外語文章可能需要讀超過三遍吧，我有那麼多時間嗎？學術文章可能我先練習到譯意就可以了，而一般評論文可以練到思考程度。我這樣安排我想是因為學術文章有很多 term 我可能一下不能掌握到其主要概念，當然就談不上使用，而新聞報導多為描

述與對外在現象的解釋，其書寫對象單一且與生活緊密結合，或許我從這方面實踐書寫型思考有助於我。這裡就給自己先簡單分為學術型與一般型文章，如何細分程度上差異給予自己一些目標去達成往後再說，學術型文章先練到譯意，而一般型文章，一天一篇新聞模仿做書寫，並與自己熟習的 event 相關，一天一篇目的就不希望自己囫圇吞棗，有耐心地將我語言本能發揮出來。

　　教授們閱讀的層次目前已經將我們學生遠遠拋在後面。我深刻體會到一個人的閱讀層次如果只是停留在表層－明白他說什麼，但是這種明白僅止於「喔，我明白了」。對於閱讀本身若不能畫出問題意識延伸的枝幹，能夠說一原來他的問題與延伸是這樣鋪陳的，而且立即能有生活的例子做對應，那麼就根本不能進入研究的層次。

　　研究層次型的閱讀，必須把整篇書寫作為把玩探索的東西，而不是淺層的明白以及接受與不接受，因為這還沒有走出這道界線。今天有些挫折，但是這種挫折已經激勵我繼續勉強前行。時常問問自己，閱讀時，我從中感受到什麼新的沒有，這與我之前講閱讀時的有勁感，有異曲同工之妙。
（2005/10/31）

五、尋覓有勁

　　很多時候，有勁的感覺是在不斷調整的過程。

　　無論我與自己的潛能開發或社會環境、物質互動，我有時會感覺很累沒有感覺，有一種歸因是說外在的特質與我沒有緣分所以無法激情我心中的激情，好比鍾老師要我們進行 Geertz 的文化詮釋閱讀，由於語言的使用差異上，加上自己本身對所謂人類學與民族誌學沒有實際的經驗與一定時間的文本探索，因此入門的感覺是特別辛苦，也很容易在起初就認為此觀點無法「深得我心」，進而覺得沒有緣分，沒有想繼續讀下去的衝動，這樣的歸因不過是因為語言障礙下與實際經驗缺乏下的產物，而平常大家幾乎都是會受到這層限

制而做罷，並且選擇了較容易的讀物。在我對自己的期待下，我試著讀進去，畫一些圖，但是仍無法得到全面性的了解，不過卻有點似乎看懂了一些他用字遣詞的表意，當然實際經驗的缺乏是我讀這章的困難，即使讀了《鬥雞》，沒有 Khun 所說的社群在裡面，如專家生手一般的定期聚會或社團一般的進去實踐，還真的不知道原來一開始只讀文章，還是在起步而已，即使他講的在怎麼具體有眨眼、偷羊的例子，可是還是缺乏個體的經驗來進行深刻的自我對話，可能我不喜歡用一些比較缺乏自身經驗的東西來深刻討論，當然我不否定抽象思考，因為那才對想像有所幫助。

要使自己與互動對象感覺有勁，以閱讀的例子來看，當然是時間分配上與技巧上的問題。因為語言的障礙，所以時間上要分段閱讀，技巧上要針對特定作者寫作的文本上的敘事風格與語用的掌握，在這裡產生的另外一個歸因就是，外在的事物本身具有其特質，我可將自身進行不斷調整，與之互動到有勁的感覺：第一不是我去遷就它，就像是我一直用它的例子來做勉強的思考與內文中一些艱澀的用字，不應該就此停留。反而是以新例子、其他可替代的用字去理解；第二就是我與對象兩者是純粹互動的，需去摒除第三因素去閱讀，就像是鍾老師他寧可放下進度來讓我們閱讀，給我們一點時間與它互動，他希望我們不要期待表現的用意就在此，當然因為這只是博士班的課，老師也不可能要求一定要我們怎樣，但這純粹互動不期待當下表現的閱讀，才能產生純粹性的有勁感而非社會性的。

我想表達的一個生活原則是，我與我的互動對象，包括我進行我的身體與思想的開展，使我沒有勁的感覺並非本然的因素，而是自己沒有試著去化開，就像是我身體有一處不舒服，不是本然的不舒服而是我的呼吸調整我沒去關注、身體的部份肌肉使用過度或使用不當而產生當我進行一項運動卻沒有勁持續下去的感覺，當然心理上的因素經常是因為時間（一定要多少時間完成）與社會期待（游得多快多正確），這些都需要摒棄而進行純粹互動（持續有勁舒適地完成目標，從中發展持續的想像）。總之當我有些想法，使我在生活的過程中感受到不舒適時，那絕對是對我不利的想法，我應該摒棄它，

而持續尋找並實踐舒適且有勁的信念。（2005/11/14）

六、進步思考

「佛洛伊德開一門精神分析的課程前，有人教他怎麼做精神分析嗎？」記得鍾老師這樣在上週的課堂上告訴我。

沒錯，未來的課程是要進行開發的，進步就是進行課程上的創新。當然所謂的進步不一定是全然推翻，也不是全然積累，而是一種新的綜合，其中可能是原有的課程與學門界線模糊，進而有新的綜合而形成的課程與學門，我不排斥全然創新也有可能，就像是佛洛伊德一般。

我想研究是一種有系統化整理資料外，當然也是進行進步課程與學門的基礎，在閱讀過程的抽象化與實踐過程中的具體化，在兩者間產生創新的張力。進來博士班，或許我必須有一個認知是，我一方面是在實踐自己生命經驗中與生俱來的興趣，展現在研究上，以文字書寫或影像紀錄的方式給自己留下思考的作品，另一方面也是在進行思想衣缽的傳承，那與學術界的文化傳承有關，所以我們在方法論中必須閱讀不同流派來討論方法的哲學觀念，當然這是比較上一層次，也是學習過程中的最困難的階段，這不像我過去應用方法來解釋現象，而是思考方法的意義問題，方法在不同情境的應用顯然較低層次。

我想我期待自己進行一系列的研究，而寫出的文章要以非營利的方式進行發表出版（學術期刊等），然後試著將這些研究興趣與觀念與自己的想像結合（近用媒體的大概念下），去發展一連串理論上、實務上的課程，就像是近用媒介的理論基礎與現象研究之外，還有如何進行電視近用的運作、地方教學、政治經濟的面向有何問題要如何改善、當我進行實務課程教學時，廣告不再是廣告而可以叫做「限創傳播」，在有限的時間內去發展一個對於生命意義或生活實踐（不用保麗龍而改以保鮮盒在大賣場購物，記載思考的過

程的關鍵影像而非為特定單位製作如環保署）「反省」的影像，影像在方法學上的問題，對於研究者的厚描是否有更進一步的幫助等等，很多進步的想法等我在研究過程中實踐。（2005/11/15）

七、半個同事

上週同班的吳承欣因為家庭的經濟因素與個人還有一些私下接的工作要處理，暫時離開了本年級博士生的修課進度，調整自己的作息與狀況而辦了休學。鍾老師今天在上方法論前，就很語重心長的告訴我們：「如果有什麼需要協助的地方，不管是系上哪位老師，可以去說，能幫忙的我們盡量幫忙，我們把博士生當作半個同事，未來很可能會經常見面，博士生畢竟在學校內是很珍貴的，而且博士生多半有家裡的經濟負擔，還要顧及念書，真的不容易。」

博士生如同半個同事的一席話，讓我感受到鍾老師與這個學校師長愛惜我們的感覺，正由於課程不多又有年齡漸增與照顧家裡的心理負擔，大家彼此相信都在這種心理狀況下唸書的。我自己也是希望藉由這一年，特別是這第一年能深刻培養起那種深讀的功夫與寫作、思維的靈敏，以幫助我自己在未來，不論就業還是獨立研究，能夠有能力去完成我欲達成的使命，特別是我生活上的實踐，因為我知道，讀書做研究是賺不了錢的，要賺錢還是得到社會中，包括所謂的學校，在學校內你可能有升等的壓力、行政的壓力、教學的壓力，這些在人際團體間自然會產生的一些社會力，當然還有一些副產品包括了聲譽、能力評價等等。讀書研究是生活實踐的轉折，讀書讀了這麼多年，我有所體悟的當然是在生活實踐中感受到價值，就像是我寫的著作與小短文，促成的是我個人看待世界的觀念與實踐的決心，閱讀當然只是方便對話與思考敏銳而已，不管是那個大師的觀點，拋開饒口的術語與概念，你會發現每一段陳述是在表示他對現象的價值觀、看待方式等等。有些觀念甚至很早就知道，像是世間沒有絕對的道理、能說出來的就不是道，但是正因為

我們教育深受西方的影響，所以一些在傳統文化留下的諺語與價值觀沒有特地去彰顯，但目的可能都一樣，彰顯一種我們看待世界的方式。

在博士路上應該看透一點，那是同儕間許多是要包容與忍讓，因為依照我讀碩士期間的性格，那些只順手背下一些 Big word 拋來拋去的人，在鍾老師這從學術路上的這幾年來也不乏見到，但是人家同樣也有博士學位，這意味了什麼呢？我想就是學術界不過也就是一個社群，拿到博士學位本來就沒有什麼，因為那也可以只是人際政治間的相互認同所建構起來的，真正的是那個誠信，對自己的誠信，在回首來時路的時候，你會發現你真正在研究中找到樂趣，你研究的是你生命經驗中的大哉問，會讓你想用一輩子去回答的東西。（2005/11/15）

八、溝通不良

今天我讀進文章抓到核心的喜悅。在課堂中聽到老師也反覆帶我們進去讀讓我感覺有力的文字，並且加以討論時，我那種感覺真的很好，記得在課堂上，令我印象最深刻的事情是我在描述與第三人稱知識擁有的現象時，鍾蔚文老師問我為何會感覺不舒服？這一問讓我覺得這堂課充滿了做為人的感覺。他要我去思考為何會溝通不良，為何與某種人交談會無法喜悅，他讓我感知到，知識是實用的、與我那麼貼近、在生活脈絡裡，以致於當他問我感受時，去思考那個不舒服的情境時，去想那個理由的時候，框架出來的溝通理論框架時，我感覺到研究的生活性是多麼強烈，多麼與我自己的生活貼近，或許我應該看看微觀社會學的著作了。（2005/11/20）

九、批判展現靈活

　　最近事情安排有點多，不過適應方法論的閱讀感覺，慢一點有些必要。這是我十一月二十二日的筆記整理。這個禮拜主要討論的主題是哈伯瑪斯與包曼，現在慢慢重新調整舒適的閱讀節奏。

　　哈伯瑪斯這篇文章一開始由德鵬來介紹，不過顯然我們和德鵬一樣還沒抓到哈伯瑪斯提出人類知識與旨趣觀點的爭論轉折點：哈伯瑪斯在附錄前四節與胡塞爾糾纏的爭論過程。

　　這裡的爭論觀點主要是在於：知識本身帶有旨趣是必然的，如果胡塞爾想要去除旨趣來尋求純粹的理論那是不可能的，如此的話胡塞爾就犯了跟科學一樣的問題，想要置身事外站在一個至高點來陳述自己的客觀性。我們應該試著承認知識與旨趣的關係。

　　胡塞爾想要藉由直觀脫離旨趣本身，其實這種脫離的意志，不也就是一種興趣，或可稱為解放的興趣。想想當我們觀看希臘悲劇中的伊底帕斯王，若能不知道自己殺父娶母，或許他會很快樂，但命運弄人，他必須承受那造物主的捉弄，而觀賞戲劇的我們，看到一個大人物都為命運所苦的時候，我們不就對生命產生了勇氣，正經歷亞里斯多德的詩論中所說的淨化，當我們的意志本身面對生命無常而產生的淨化效果，想要脫離貪嗔癡的干擾，這不也是一種意志，這種脫離一切的旨趣不就是解放的旨趣嗎？

　　鍾蔚文老師說：「人思考天地之道時，就開始修身養性。……自給自足，沒有牽絆的知識觀那個世界比較簡單，如果你回到人間，承認世界沒有至高無上的知識，那就會開始思考那個知識有用嗎？將知識帶入生活實用的方向來。」當我們進行批判時，我們將不斷會經驗意識到大前提與幻象，我們會去開始思考我是怎麼自我理解，而又那在哪些層次上出了問題。這裡鍾老師提出一個有趣的插科打諢說到：「如果學生問你說，既然知識不是至高無上的，那麼你憑什麼改考卷呢？（笑）……幾年以後你會得到報應。」的確，知識不是至高無上的，套用包曼引用哈伯瑪斯的觀點，我們應該關心如何取得與需

求知識，所以教學不是讓學生去擁有知識，而是引發學生去認識我們如何取得且需要知識，當學生能夠實際去認識知識背後的前提、預設與旨趣，那麼我們不難了解這些問題，當然太過重視知識擁有者的論述，也將陷入一種貝克講的風險社會。

　　接下來討論包曼提出批判的位置觀點，這部分主要討論的是客觀科學的第三人稱觀點、詮釋學的第一人稱觀點以及包曼想要調和兩者間的批判的第二人稱觀點，三者之間是該如何用在研究上。我自己舉了一個例子說，這就像是一種舞台表演，第三人稱觀點的研究者就像是說書者、第一人稱的觀點研究者就如同劇中人，唯有第二人稱觀點的研究者，他既是說書者（觀眾的位置）、也是劇中人，他是劇情的發展脈絡影響因素之一，不框限在特定的位置中。這樣的觀點實際上是一種戲劇創作中的即興形式，具有靈活的劇情發展以及令人意想不到的腳本創意。當我自覺用這個例子好像有點清楚這樣的概念時，鍾老師問我怎麼應用在研究上，當場腦筋不夠快，無法回答。

　　鍾老師帶著我們去看一些例子，讓我們思考這些觀點在研究者與其研究對象之間的關係。令我印象深刻的例子是鍾老師談自殺：如果你是第一人稱的研究者，你可能會不斷傾聽自殺者的理由，不斷嗯哼地傾聽，當他把理由說足了，鼓起勇氣自殺，我們也會隨著她／他。如果你是第三人稱的研究者，可能就會純粹觀察自殺的人有何背景、社會關係、身分等，試圖保持研究者與其對象的距離。因此研究者若以第二人稱位置關係進入研究時，就會像是焦點團體的主持人，會依照情境與談話的脈絡，靈巧地發問問題而保持研究對象與研究者之間談論的興趣。

　　這裡我們可以看到一種人在情境下靈活的能力，這是批判研究者不固守僵化的研究程序與規範，開放的態度去了解研究對象與其脈絡的特殊性，回到那個情境下，靈活調整自己的位置，他既是進行社會情境下有規則的分析，同時開放對話，包括了身歷情境的研究對象或早在之前觀察者的研究結果等等。後來鍾老師有談到微觀社會學的概念，那是大社會中的縮影，從交談、排隊等等可以發現一些意義，像是老師在中國大陸馬路上的歷險記（馬路上對

向車道直直向你衝來，開車騎車就會反映一個文化價值，臺灣搶得厲害但中國大陸搶得更厲害），感受到一種當地居民的一種人與人之間生活方式，可能是一種比較緊張的關係。

這裡有個題外話，從創意去講人面對情境時靈活的能力，那種第二人稱的研究者的研究態度。鍾老師說：

> 「創意來自於小地方，我們不一定要學貝多芬，交談就是很好的地方，看起來平凡無奇，裡面有無比的能力與知識，有許多臨場反應這裡面充滿了無比的靈活與應用，你永遠意識到有個對方，會考慮到當下的情境。……讀書讀通了 call in 節目的第三句話（主持人與大家好、我是 XXX、緊接第三句）進入後怎麼轉，那就是一個社會情境，人在那個過程中充滿了靈活，跟研究對象有個快樂的談話，有那個同理心，因時因地制宜。……做研究時若你假設你的讀者知道很多，寫東西可能就不太清楚，……當然有每個學派都有核心觀點，或許那一學派的學者會很清楚核心觀點，不過這些觀點要說起來可能也不容易說清楚，有些學派核心觀點可能講的太不清楚，就因為他太清楚了，像是 Kuhn 談的典範。人的能力真正用到的知識比他知道的多……對於談話的研究可以研究那個轉折。」

接著談到論文，「一份論文抓到那個研究精神，並不是他擁有知識多，而是他用知識去研究」。實務工作者通常他不知道他知道什麼，學校研究者有時會不知道我們不知道什麼。我們通常掌握的知識是 know that 而非 know how，知識本身往下走最深入的時候最有趣，當一個人強調平等，不是說我意識中看待你是平等的就是，不是嘴巴說說，但可能潛意識與行為中藏著那歧視，研究者判斷一個現象的時候，能不能考慮其他的 social discourse。我們可以試著分析與為什麼你跟那個人講話不投機，可以好好分析。馬克思在批判上就指出資本主義讓工人意識的是快樂的假象，卻沒看到自身被剝削的問題。

　　這如同這樣，批判本身試圖往下面去談，是拿捏之間的大問題，不是跟著對方走、也不是向研究對象訓話（不是去只指向別人，一個研究者對待人的能力並非 point that 而已，而是用關懷個體來看那個人，那是一種能力），怎麼取得這兩者之間的中間呢？批判理論不是發展大理論，而是一種精神，主要就是要回到日常生活中。

　　包曼認為，一個研究的客觀性是從批判來的，要怎麼證明你講的事情有道理，就需要藉由批判的對話過程。社會學家可以去找出最適合的組合，把道德知識這些東西的不適當性彰顯出來，我用別的角度來看你這個角度，讓你覺得用你的角度來看原有的不適當性，那怎麼組合我們可以一直問下去，不過到每個個案又會有些不同。批判精神提出的不是看似四海皆準的一種規則，而是因時制宜。如果要問怎麼組合？看來組合方式又教不下去，因為那個要情境而定，但可能變成做研究的一個口號的危險。揭開面具有不同的方法，生活中充滿了可以討論的，研究不會沒有題目，不會沒有角度。那麼要怎麼做？如果我們接受沒有四海皆準的原則，可能就沒有固定的辦法（如果沒有獨一無二的標準那麼應該怎麼做研究？或許可不斷檢視研究者提出概念的大前提）。研究的第一層次通常是在實作層次，第二層次也是可以提出一些原則。

　　人在情境中充滿了靈活，就如若你猜我下一段要問什麼，那麼我就偏偏不給你猜到。而批判研究使人去意識到一些過去可能沒有意識到的東西，反思的知識與能力是不是增加。女性主義者批判男性經常打斷女人說話，因此批判使我們在上課的時候，訓練的是有沒有注意到，像是男人總是打斷女人講話這件事情，在日常生活中會增加個體某種反思性，就會在生活過程想會不會發生這件事。

　　所有研究在某種程度都是批判，一開始反省自身知識怎麼產生，進而產生社會行動。民主過程，我們也會反思，人既不是鄉愿也不是去講所謂真理，而是有不同的討論。一個好的討論不是進入到一個辯論模式，而是百花齊放。只給談話貼標籤，而非深刻了解時，就像是一個人光溜溜只戴了帽子。know

how 有個特性，就在當下有些即興創作，沒有至高無上的觀點，而是去使用知識應付當前的情況、不同的情境，人在此時展現無比靈活。（2005/11/25）

十、看的能力

論文這玩意兒，鍾老師認為在寫小東西的時候不是去表現什麼，而是給自己一個思考機會，這個接近我所謂自我展現的觀點。展現的是一種思考，如果只是企圖給予他人表現，那無異於一種向集體展示的表演，自我藉著集體反射回來，但是自我展現，要將這層假意識剝除，那麼意識的意向性則是朝自身的綜合感受而來，而特定活動會有特定感受，就像寫論文是對思考的感受。

鍾老師有他對「看」的獨特主張。研究本身的能力是在看的能力，因此研究訓練是要去喚起看的能力，他強調看的能力很難越過習慣的限制。一個研究的進步，既不是會說那個術語也不是多知道幾個理論，而是「看」到那個層次的能力。像是魚在水裡游，魚很會游沒錯，但如果你問牠水與牠有何干係，那麼牠可能也說不出來，對於魚來說水是牠的背景，有特點在那，有那 ground 在那，但是魚與水的互動卻不是身在水中的魚能意識到的。同樣的，研究者觀察現象時，就如同看到了魚，但同時也要看到魚在水中這種層次感，那種互動的感覺。讀書是培養看的眼光、看的細微層次。

鍾老師提點說：

> 「讀書有沒有讀到，是能夠在抽象觀念帶回到人間去解釋一個現象，有些書裡的觀點或許解釋不通，怎麼辦呢，這點還是可以思考的？他繼續說，培養出多角度的看書，是一個開闊胸襟的開始，整合的功力是比較重要的，看書要注意，不是看有幾片葉子，而是那個樹葉交織而成的脈絡。看書時要問，它的主旨、它的論點是什麼、它的結論是

　　什麼、它怎麼走出來的。」

　　整體而言要問自己，「這跟過去自己認識的角度有何不同呢？」，他非常強調讀書是「非常主動積極的經驗」，一方面在了解它的意思，同時也在建立自身的知識體系，有的文章彼此間可能是不同的面，像是這次三篇文章，Berger 所講的不是一個必然會存在的東西，許多概念是人彼此共同在社會中建構中來的，而 Hacking 則做正本清源工作，當大家都在講建構時，他做的是 concept 與 idea 是建構的，但是 object 仍是存在的，這文章在做一種澄清的工作，而 Gergen 則提出社會心理學如同史學的觀點，告訴當前的社會心理學派要注意本身在劃分學派時，還是離不開其他學門關注的議題以及歷史性的研究工作，社會心理學應該將預測的觀點改一改。

　　讀書目的是對現象越來越了解，讀他人文章是看這些文章究竟有哪些 what's news，試著逼自己往下走，如果看到有文章跟自己看到的是同一面時，那麼看看他人論述的是否深入。另外有一種情況是針鋒相對的文章，不管如何，大量精緻且深入的閱讀，建立知識的地圖，而你就要在畫的過程，看到沒人開拓的那塊，然後深究。你可以看到現在人看到哪些面向，不過地圖是平面的，但同一塊地方還是有它的層次。

　　Gergen 發表這篇於 1973 年，對於社會心理學的主流而言，這樣的論述是離經叛道的，不過鍾老師強調這就是學術期刊的一種價值所在，研究團體具有一種觀念，「即使我覺得荒誕無稽，也要聽聽你的想法」，累積已知不難，探索未知最難，很少老師能告訴學生怎麼讀起來往下走，就他而言，他是問題導向的，看到有新的角度，會看進去他們的問題怎麼講，會去看看這邊還有什麼新東西，畢竟知識的世界是永遠無法窮盡，那沒有頂的感覺。

　　博士班根基不好，出去學習的能力就差，讀博士班要培養一種心態這沒什麼，在這裡要練就的是一輩子的研究能力基礎。當你看到現象時會有讀書的習慣，並且具有我可不可以改良一下那個態度，就如同你坐一張椅子，如果不舒坦，還會重新設計一下。他感慨的認為，不知道是不是現在教育系統

的問題，學生看到那種東西、那個現象，讀書忘了發現的喜悅，沒有那個喜悅的時候，這邊可以怎麼延伸哪些問題的時候就被遺忘。由於我們的視野平常有一種固著的 level，他提出三種看的能力：（1）人的世界有不同的東西，可以用不同層次去看如巨大或顯微，像是俗民方法論，把對話蒐集起來，停頓幾秒，用什麼手勢、音調等從紀錄開始就進入顯微的世界、（2）看到後台、（3）要看那最平常的例子，最容易看到，有一種 Ordinariness 學問喜歡找珍奇異獸，他舉的例子是最難得一見的，但是能從平凡事物中去看到，就是一種能力，平常現象後面有些軌道與秩序和驚奇，畢竟這些東西何等真實，使人忘了原來的虛妄，並且從 everyday life 找 pattern 與 structure。（2005/12/6）

十一、再現真實

今天鍾老師講到一個例子很有趣跟「再現」有關。再現是在文化中有習慣的表現形式，像是你要不要坐我的車子，我們經常會習慣這樣說，但是如果你聽到有人說「要不坐我的破鐵下山」或「坐我的 VIOS 下山」等，其實都可以表徵出坐車子這件事情，但是我們的習慣無意識讓我們不這樣說，而是再現大家經常經驗的一些事物。

研究的訓練就像是作畫家，有時看得很大，有時看得很小，跳出來很難，因為這不是光上課就可以的，而是要做訓練。所以下週將選一篇論文試著以每次上課不同學派的觀點切入，再設計同樣主題的研究，期中考時兩個兩個一組相互詰問。這裡再次強調未來看文章時，要注意文章間在某種程度談什麼，像是這次三篇文章是「理解社會真實、談社會對社會真實的影響」，並且注意哪些不同的關照點，強調的面向。每篇所有文章可以看到秩序與結構，所以一定要問每篇文章基本的面向會有哪些不同呢？我想這些就是鍾老師帶著問題意識看文章的功夫。（2005/12/6）

十二、內隱力量

　　閱讀就如同自身要試著化身為寫作者，從繁複圍饒的語詞叢林中，找到主要使自身展現的對象，就像是我寫論文（寫過才會有深刻感覺），必然有一個主要的對象，這個主要的對象可以是人、事、物或法則，在偶然的機會下直覺地抓到一些命題，然後在從經驗資料中，像是我應用 Bourdieu 的觀點的討論以及內容分析、論述分析的資料將我的觀點印證出來。

　　閱讀中，許多例子來自偶然的發現，我所謂「偶然的發現」是它經常出現在身邊但不自知，而是等某些條件，包括心理上的條件成熟，才會發生出來的，所以注意作者舉的例子與詮釋可以關照作者寫作時候的偶然性，揣測他內心的旨趣與主要意旨，因為說了很多，都只是會藉由一些已經從經驗現象中歸納的命題中去進行學術書寫，抽象化到集合性的名詞來總括這些命題，或者是由大命題總括這些命題。正由於書寫的順序是線性的，將發生的不規律性與線性加以秩序化，但這不代表真實世界發生在作者的身上是那麼有秩序的思維，因此我深刻地體會到帶有問題的閱讀最重要，像是問他的對象是誰？他對於對象的詮釋主旨為何？他怎麼說的？他要抗拒的命題為何？每段每篇文字中的主體對象，是抗拒還是順從，是要表達他的什麼爭論核心？非線性的閱讀來回的閱讀，比起從頭到尾字字翻譯的理解要重要，因為我們這才回到一種非秩序的閱讀形式，如此的思考才會活躍，以致於能理解其書寫的內隱力量。而不是純粹表達了幾個觀點的表面力量。

　　當我做為作者時，表面力量經常在引用書寫時使用，同時也在書寫的時候將我的內隱力量表面化，但是內隱的力量主要是在生活實踐中出現，內隱的意思是說，閱讀成為我經驗世界的偶發條件之一，大量的閱讀只是在碰撞一種未知的條件形成，那當然與個人觀察重心有關，童年經驗與社會經驗的潛意識交雜作用的驅動力有關，只是這太難解釋，所以善於深入感受自身經驗者，才是一個研究者重要的條件，至於大量的閱讀，不過是在習得一種文化圈內的共通語言使用，另一方面也只是提供一些條件而已，印證自身直覺

的觀察，畢竟客觀是建立在相互主觀上，客觀化的、有效度的是建立在「共同同意」的文化圈中，沒有「共同同意」代表的的只是在這個文化圈內沒有成為共識的生活實踐，但是它對個人而言還是非常具有效力的。

　　一個研究者要確保不被假意識經驗取代真實經驗的直覺，那麼大量閱讀時就應該注重偶然性，也就是不刻意去從哪一點出發的閱讀，也不去特定記憶的閱讀，當然平日對於帶有歌詞等象徵符號的作品保持距離，不去特地背誦記憶這些東西，那麼才有可能回到一種問題導向的閱讀經驗，閱讀所摘要的就是作者的中心論點與延伸論點，論點的例子是偶發的經驗，不是刻意觀察就能觀察到的，這需要一些條件的。

　　總之，閱讀時要去摘要筆記、整理龐大的文獻，這些只是提供我印證直覺的一種條件，那麼被學術界認同的作品是具有相互主觀的客觀結果，而自身的作品卻是對自身生活內隱力量的重要關鍵。那是一種信念的養成、知識系統的建構，最後反身到自身的生活與社會實踐中。

　　鍾老師：「看不起自己覺得讀書不謙虛的人，我會誇他，這麼快就到頂拉，實際上是暗暗諷刺，原來你的天頂只有這麼點高。」他在方法論課堂讓我印象深刻的一句話。（2005/12/9）

十三、把脈與想像

　　好的觀念不一定是嚴謹的。觀念與觀點不一樣，新觀念與好觀念更是難得，把學術當作生產用以品管本身就是有問題，學術應視為一個環境，帶動著這種可能性比較重要。而創意本身需要回到日常生活中才會開始。鍾老師教書一年比一年愉快，他強調是因為他回到日常生活本身去思考事情。

　　學問的東西要怎麼教呢？努力讀書是個基礎，如果博士訓練只能教書——這也就不怎麼高明，博士訓練是去 learn to learn。抓到重點、延伸、連結等，每個都是一種能力。方法論的課程是要我們感覺到是在連結的訓練，用

寫來練功夫。不過面對品管本身當然也不需要害怕，當你訓練到某種程度自然會到達那個程度，當然不必擔心他人品管的問題，當然還要看品管他人自己的程度在哪。抓到基本精神比形式更重要，老師帶學生也只能帶到百分之一，一個人是塊什麼料，有些時候還要看些緣分。你會有現在，是過去各種機緣造成的，你還無法達成某種能力可能是因為現在不到時候。學問之間本身沒有界線，每篇文章都是一個對話，這些經驗可能都有一些啟示。

　　以上是十一月份我在方法論課堂上摘要老師對於博士班的訓練期待，這兩個月來，不斷進行的「把脈訓練」：每個禮拜必做一件事，每個人交一篇書面，讀完以後講這篇文章脈絡在哪裡？有哪些可以延展。這是對我們的訓練。我現在感覺有進步了，在閱讀 Bourdieu 的文章時雖然內文有多數還看不那麼清楚，但是我知道帶著問題去看文章，像是脈絡在哪裡，就是一個重要的訓練。（2005/12/13）

十四、源頭與支流

　　思考的基本態度是不再被表象所惑。「桌子後面有個世界」，那是一個理論，此時我們具有理論化的能力，這裡面有一種喜悅，有一種探險的感覺那是神秘的。先要回到問題的本源：是否有關係。

　　回到思考的本源，那種理論的想像與學到理論是兩回事，讀書有幾種迷思，一個人換一個學門，換一個行業是有幫助的。不是原來的系恐怕可喜可賀。思考眼界的擴展不用打破，保持原來視野然後比較，原來的 paradigm 是敵也是友，大廈的樑柱就是 paradigm，我們會發現典範毀壞根基是它自己的樑柱，每個文章都可以往前發展，繼續往前走 怎麼還這樣想呢？

　　各種批判使 paradigm 精華盡出，但他本身不是有意義的，敵我之分不是那麼清楚，思考很重要，如果覺得儀器出了問題就改變去發現。你的那個東西會去看到，知識本身對學術的信心那個理性的發展，挑戰他、使他強大、然

後使他筋疲力盡，站在求知的立場相互辯論。

「創意」好像是各學門裡都會有，應該回到學門本身，如果要往前走要怎麼走呢？立場是難免的，你要了解他的 paradigm 找到那個切入口，有點情緒是可能的，你要承認人本身有種自私、有些情緒，可以試圖去接受。對於神秘感缺乏的人，怎麼讓他知道天外有天？井底之蛙的例子。你先去看看你那個問題，學術回到根本大格局那就是解決問題，抽象與實際是否分開？不見得！理論背後一定有實踐，教學要看僵不僵硬，難聽一點的是說有些學生就自願洗腦。民主不是一個 rule 而是一個社群，那是一種「做中學」，典範不輕易屈服與持續抵抗的精神，創造很多機會來談，教學不是去傳教，兩個觀念 paradigm 是什麼？怎麼改變？

當一個老師，怎麼跟學生講這篇文章有價值，學術這個場合要講道理。要說出社會學這些，有些東西心理學不能解釋的，看看社會裡面有些東西，它在找一個問題。看看怎麼思考這個問題，我先講講方法適用在什麼地方，告訴你怎麼織網，還是告訴你魚是什麼，方法針對什麼問題應該是討論方法前的東西，講方法前先去界定問題。

為社會學界定與其他學門差別，還沒抓到改變，去界定一個社會學門要處理的基本問題才是。什麼是 social fact，重要的不是學「什麼是」，而是它整個鋪陳脈絡。order 在那裡 那是一個社會事實，文類在某種程度是一個 social fact、social being。進行寫作時緊湊與節奏要在，學術討論要回到根本的問題，任何的小事情切入與鋪陳就是在最後講大觀念，像是涂爾幹講什麼是社會性。一個典範後面在隱藏了什麼事實可以找，要問那問題的方式以及對人對事的觀點、它有什麼問題。

如果與其他觀念的延伸混種而產生其他的東西，同樣的源頭河流的樣子也不一樣，因此在界定學門學派分的太敬畏分明也不太好吧？！思考落實於寫作與創作，感性的部分與理性結合令人感動，至少要令自己感動才是。以上也是方法論上摘要的觀念，應該是在早一點的，十月份寫的。鍾老師給予的提醒很重要，不管有無走入學術界、進行學術寫作的時候都該思考一下，當

然當我實作有問題時候，相信這也是必然經歷需要修改的經驗。套一句他的話：「同樣的源頭，河流的樣子也未必一樣。」（2005/12/13）

十五、探索精神

　　去想像在研究之前，那是什麼樣的經驗。研究教一個探索的精神，會成為政大的教授不是因為他會教而是它具有探索的精神。我經過博士班我更確定我具有研究的能力在每個領域，同樣的我具有那樣的探索精神在社會中糊口是沒有問題的，而總有一天會為人師，那是要教的也是那樣的東西。

　　看問題的時候，必須給自己一個前提，那就是每個問題都會有些不一樣，看看個案是什麼很重要，個案在情境中會轉變，各種問題的答案也會有精妙不可言喻之處。先備知識就是讀書，那只是基本功夫，接下來是掌握每個人與文章推論的 argument structure，去問自己 what's new，有新的東西嗎？去讀，不是要接納，而是看看哪些別人看到的而又哪些沒看到的。教書不能吃老本，每五年應該是一個領域的一個里程碑。未來有機會帶學生，那麼講答案不如給予獨立思考重要，我思考很請楚、講得很清楚但不見得學生能清楚，能清楚是從不清楚中獨立思考鍛鍊出來的，並非系統地去講就是了的，所以面對老師推是要幫我學習，推敲看似一種襲擊，但是相信學術界中這是善意的，因此學生受到推敲考驗才能夠盡散風華。要鼓勵自己往前走，勉強前進。

　　抓到那個生活感覺，不只是……實踐，讀著些書是在模糊或轉移我們黑白分明的界線，那種動態感是一種生活才是。我們很多的觀點是一種論證，我們在遙遙看還有沒有其他想像在，跳出框框前要跳進框框，讀書當然會是一種跳進框框的開始，但是訓練的是我們跳出框框的潛力，學習記憶也要學會忘掉，如果沒有學記憶就沒有所謂忘掉的能力，「創意有很多是生命嚴肅的成分」，怎麼帶學生往未知走是很大的考驗。想像與嚴謹可能是相輔相成，懷有情懷去看探險正是學術的力量。

　　以上也是鍾老師言說的摘要，我很清楚我喜歡摘他的人生哲理，後來我也在今天上課才知道他年輕的時候就看 Fromm 逃避自由這本書了，看來我跟鍾老師還蠻投緣的。相信未來做研究一直要提醒自己幾個問題，這些是課堂閱讀上的提醒，我相信這不斷提醒的就是研究者要注意的：「它的立論結構、內容上有給何新意、覺得它是怎麼寫呢？有幾個推論在裡面在解釋推演？背後的理由是什麼？」（2005/12/13）

附錄三｜研究倫理同意書與訪談大綱

　　本人同意參與教育實踐研究計畫「共創多模態的藝術本位素養課程探究」之行動，課程與工作坊中要求完成之個人創作理念、過程日誌與創作品是既定要求的學習活動，無論參與研究與否都要完成，相關資料都是個人學習紀錄。惟參與研究者需在創作過程前、後參與深度訪談，並提供前述學習紀錄作為引用參考。前述，創作過程內所產製的內容與蒐集資料，將儲存為研究檔案並部份轉譯文稿，修課學生無論參與研究與否，皆不影響學業成績、師生對待。所有「訪談」蒐集，於您 □同意錄音、□同意拍照、□同意錄影的情況下蒐集，在遵循研究倫理的處理原則下，提供計畫主持人與團隊成員做學術研究使用，全程將會有兩次深度訪談，每次約兩至三小時：一次於作品完成後、發表前討論創作過程、一次於作品發表後討論創作過程的反思，訪談無特定大綱形式，針對您特有的創作作品與學習經驗採開放式討論，每次均會有伍佰元出席費，地點選在便利您出席與討論的室內空間，另創作過程中可補助兩仟元上限之材料費。參與者最後發展出來的作品、文稿及相關資料會提供給研究者做展示，創作者身分會以化名處理，引用照片與影像涉及特定個人時，會以模糊臉部的技術處理。但可隨時退出研究，並取回影音或語音檔案與資料，照片檔案一律刪除，轉謄之文字則研究團隊不會使用該資料。未滿 20 歲之成年學生需攜回倫理同意書取得家長同意。

　　由於創作過程可能因您的主題選擇，涉及正負情緒記憶回溯風險，但影響您的風險極低，若有發生則會轉介給學校的心理輔導中心。資料保存期限於 2020 年 6 月 1 日全數刪除。

　　　　　　　　參與者簽名＿＿＿＿＿＿＿＿＿＿＿＿＿＿＿

　　　　　　　　參與者家長簽名＿＿＿＿＿＿＿　（未滿 20 歲學生青年）

計畫研究者簽名＿＿＿＿＿＿＿＿＿＿＿＿＿＿＿

中華民國　　　　　年　　　　月　　　　日

*計畫主持人或研究團隊的聯絡資訊：屏東大學科普傳播學系鄧宗聖

電子郵件：tsdeng@mail.nptu.edu.tw　**本研究經費由教育部教學實踐研究計畫補助**

*除研究團隊外，如果您希望諮詢有關您參與研究的權益或提出申訴，因本研究已委託國立成功大學人類研究倫理審查委員會就倫理面向提供建議，故您可直接與該委員會聯絡，電話是 06-275-7575＃51020，email：em51020@email.ncku.edu.tw

開放式訪談大綱（參考）

1. 想要發現什麼：理解創作者閱讀思考自己想要討論什麼問題，關於這個問題的已知知識為何？會如何說明？

2. 何找到對的素材：創作涉及符號的產製需要與想法搭配的素材，素材包括視覺與聽覺，視覺可以關係到表達的象徵性、代表性；聽覺則是涉及對話、獨白或是環境及心理的各種聲音素材。在這個階段理解導演對文化素材的意義解讀。

3. 文化的質量：使用文化素材會牽涉到質量問題。在這個階段，我們理解在各種限制下，如何保有文化質量，從中理解產製過程中對文化素材的態度，如何從不同文化素材的組合中去撰寫腳本，以及如何評估表現質量，選擇經濟且具效果的方式？

4. 論點為何：面對轉譯時，如何找出作品主要論點？像是在戲劇中如何透過對話、情節、人物等各種組合表達出來？要如何展示訊息會使得故事更好看？會引人注意？

5. 解決何種問題：作品完成後，如何以後設反思的方式，思考這作品在文化或社會上的意義，可以幫助誰？或提醒解決何種問題？

附錄四｜《暖化屏東》視覺設計作品

Global warming Dance in Pingtung

創作者：林怡君、黃喧閔（屏東大學科普傳播系）

創作理念：希望大家能多多重視自己所身處的環境，了解全球暖化所造成的影響，使大家有所警惕，同時也增加自己親近與接觸大自然的機會，身為在屏東念書的我們，藉由此機會好好關懷身邊的環境。 我們透過靜態攝影，在未來海平面上升即將被覆蓋的地區—東港、林邊，用舞蹈肢體與場景作結合，讓身體與大自然對話，表現出對環境熱情與珍惜的心。

附錄五｜《擁抱自我》視覺設計作品

【擁抱 X 甘霖】黃信翔

【擁抱 X 被擁抱】張宏齊

【擁抱 X 海】陳佩怡

【擁抱 X 屋】廖心敏

【擁抱 X 陪】曾憶慈

兩人相互分享與傾聽

如陽光般炙熱　山脈般可靠

【擁抱 X 夢想】吳信澤

【擁抱 X 親】黃威振

【擁抱 X 自己】李昀倢

【擁抱 X 蛹抱】何琪君

【擁抱 X 夢想】劉映妤

附錄六｜《Social Moment 攝影參與社會》

圖 1：《社會棟樑》（創作者：葉韋成、謝孟涵）

圖 2：《判斷》

（創作者：彭愉雯，馬來西亞／歐哲成，印度尼西亞棉蘭／努爾，哈薩克族）

圖3：《孕育》（左上）、《休憩》（右上）、《淨化》（右下）、《過濾》（右上）

（創作者：張瑀瑄、王毓綺）

圖4：《食物的遺照》（左）《忽略》（右）（創作者：何紹琦）

參考書目

一、中文部分

王千倖（2012）。「學習者主導」影片教學模式應用於師資生「生命教育」課程之初探。**教育實踐與研究，25**（1），163-188。

王士樵（2005）。一爐解碼：李德畫室之教育探索。收錄於王士樵（編著），**另類視界觀：新世紀的視覺經驗**，頁 158-167。臺北：國立臺灣藝術教育館。

王士樵（2009）。你看見了嗎？介紹《視不識：視覺文化教與學》。**美育，168**，90-96。

王淑貞（2006）。痊癒能量的連接—接觸治療。**慈濟醫學雜誌，18**（4），53-56。

王耀庭（2011）。現在性與學校文化變革研究新路徑：學校後設文化取向。**臺灣教育社會學研究，11**（1），77-117。

成虹飛（2012）。**從敘說中聽見與看見：療癒人的知識**。打造未來人才：國立屏東教育大學右向思考培力論壇。屏東：屏東教育大學。

何文玲（2011）。藝術與設計實務研究相關概念之分析。**藝術研究期刊，7**，27-57。

何文玲與嚴貞（2011）。藝術與設計「實務研究」應用於大學藝術系學生創作發展之研究。**藝術教育研究，21**，85-110。

何明泉（2011）。設計的核心價值與核心能力。**朝陽學報，16**，31-44。

呂琪昌（2016）。從實務導向研究的角度探討視覺藝術類。**藝術教育研究，31**，111-145。

Rogers C. R. (2014)。成為一個人：一個治療者對心理治療的觀點（宋文里譯）。新北市：左岸。（原著出版於 1961 年）

李季軒、王年燦（2013）。《O_O》動畫創作論述。**設計研究學報**，**6**，4-20。

李雅婷（2012）。**我與學生的右向思考之旅**。打造未來人才：國立屏東教育大學右向思考培力論壇。屏東：屏東教育大學。

沈信宏（2006）。漢字編排的超文本設計─字文實驗創作報告。**朝陽設計學報**，**7**，33-45。

周佩霞、馬傑偉（2011）。視覺、創意教育與臺灣：朱全斌教授專訪。**傳播與社會學刊**，**16**，193－204。

林元輝（2009）。東京大學新聞傳播教育的更張和啟示。**新聞學研究**，**98**，275-293。

林敏智（2015）。反思環境變遷：建構繪畫創作的形式語彙。**設計學研究**，**18**（1），23-46。

林曼麗（2000）。**臺灣視覺藝術教育研究**。臺北：雄獅美術。

林逢棋（2013）。知覺優先論：教學歷程中的覺得和懂得。**課程與教學**，**16**（3），201-218。

林漢裕、林榮泰、薛惠月（2005）。漢字轉換成產品造形的可行性探討。**設計學報**，**10**（2），77-88。

邱宗成（1997）。**設計概論要義**。臺北：鼎茂。

洪如玉、陳惠青（2013）。生態現象學初探：Merleau-Ponty 的自然觀。**環境教育研究**，**9**（2），33-56。

原昌、任世雍（2000）從插畫書至畫畫書：從古至今，從通俗到藝術。小說與戲劇，**12**，3-18。

原昌、任世雍、田漱華（2001）從插畫書至畫畫書：從古至今，從通俗到藝術。**小說與戲劇**，**13**，3-23。

唐林（1992）。**電視音效與實務**。臺北：中視文化。

孫秀蕙、陳儀芬（2012）。探索臺灣電視廣告史的研究路徑：從符號學、敘事研究到文化研究。**中華傳播學刊，22**，45-65。

Frank, R. H. & Cook, P. J. (2004)。**贏家通吃的社會**（席玉蘋譯）。臺北：智庫。（原著出版於 1995 年）

翁秀琪（2001）。臺灣傳播教育的回顧與願景。**新聞學研究，69**，29-54。

翁秀琪（2013）。新素養與 21 世紀的傳播教育——以新素養促進公共／公民參與。**傳播研究與實踐，3**（1），91-115。

袁汝儀（2012）。**Do aesthetics：一個教學經驗的敘說**。打造未來人才：國立屏東教育大學右向思考培力論壇。屏東：國立屏東教育大學。

馬嘉敏、陳學志、蔡麗華（2010）。創造性舞蹈教學方案對於國小五年級學生創造力與人際溝通影響之研究。**創造學刊，1**（1），39-64。

張天健（2012）。藝術是追求自由的途徑—張天健創作自述。**書畫藝術學刊，13**，333-384。

張天健（2012）。藝術是追求自由的途徑—張天健創作自述。**書畫藝術學刊，13**，359。

張文強（2004）。學術工作合法性的反思。**中華傳播學刊，5**，105-130。

張哲榕（2010）。我用流行歌曲讓學生愛上音樂課。**美育，186**，66-73。

張家瑀（2009）。絹印與陶版畫之研究創作論述（一）。**視覺藝術論壇，4**，91-101。

張耀升（2015）。美育的入場：智育 2.0。**人本教育札記，307**，35。

Erich, F. (1984)。**逃避自由**（莫迺滇譯）。臺北：志文。（原著出版於 1941 年）

郭少宗（1995）。**大學美術校系應考手冊**。臺北：藝術家。

Pierre-Gilles de Gennes（1999）。**固、特、異的軟物質**（郭兆林與周念縈譯）。臺北：天下遠見。（原著出版於 1994）

郭妙如（2012）。美國 911 兒童繪畫的抗暴與和平心聲。**美育，187**，22-31。

陳文玲（2002）。創意需要體驗，不需要教育。**傳播研究簡訊**，**29**，10-12。

陳文玲（2005 年 1 月）。自我與創意：2004 年夏天 Haven 田野工作筆記。**第三屆創新與創造力研討會**。臺北市。

陳百齡（2004）。尋找對話空間。**中華傳播學刊**，**5**，137-143。

陳明珠（2004）。論臺灣影音（音像）科系的聲音教育問題。**廣播電視**，**22**，79-93。

陳昭儀、李雪菱（2013）。多元文化創造力教學的實踐與省思。**創造學刊**，**4**（2），5-29。

陳國明（2004）。**中華傳播理論與原則**。臺北：五南，頁 5-25。

Erich, F. (1975)。**理性的掙扎**（陳琍華譯）。臺北：志文。（原著出版於 1955 年）

陳瑤華（1996）。**兒童美術教學講座**。臺北：藝術家。

陳錦忠（2007）。由感知方式探討雕塑的閱讀。**藝術研究期刊**，**2**，21-36。

陳靜瑋（2010）。詩人的「藝」想「視」界——談詩與視覺藝術。**美育**，**178**，4-11。

陳靜璇與吳宜澄（2011）。藝術領域研究方法之探討：以創作類研究為主之分析。**藝術學刊**，**2**（1），109-136。

陳鴻文（2011）。空白的美感。**美育**，**183**，82-85。

陳瓊花（2004）。**視覺藝術教育**。臺北：三民。

單文經（2014）。杜威對課程與教學問題的提示。**教育研究月刊**，**246**，127-143。

喻肇青（2001）。向孩子學習：一個「人與空間」關係的環境教育行動研究。**藝術教育研究**，**1**，43-78。

曾怡倩（譯）（2014）。**通用設計法則**（中川聰 Satoshi Nakagawa，2005 年出版）。新北市：博碩。

曾絲宜、韓豐年、徐昊杲（2013）。臺灣與法國藝術學院藝術教育對學生環境行為影響之比較。**藝術教育研究**，**26**，83-120。

游本寬（2010）。**臺灣「當代攝影家」對影像數位化的互動研究**（行政院國家科學委員會補助專題研究計畫成果報告 NSC 98-2410-H-004 -121 -SSS）。臺北：行政院國家科學委員會。

游依珊（2012）。生命圖像的當代表達：游依珊創作論述。**造形藝術學刊，2012**，155-171。

游萬來、趙鴻哲（1997）。以文法概念為基礎的電腦輔助造形設計模式研究——以咖啡杯設計為例。**設計學報，2**(1)，17-29。

Jhally, S.（2001）。**廣告的符碼**（馮建三譯）。臺北：遠流。（原著出版於 1987）

馮珮綝（2015）。寓教於藝與「自然」相遇的華德福美感教育。**美育，204**，89-95。

黃友玫譯（2009）。**安野光雅寫給大家的七堂繪畫課**。臺北：漫遊者。

黃書禮 主持（2012）。**屏東縣氣候變遷調適計畫**。臺北市：行政院經濟建設委員會。

黃馨鈺（2010）。黃馨鈺創作論述（2001－2006）。**雕塑研究，4**，135-172。

楊忠斌（2015）。評析自然美學的爭論及其在美育上的意涵。**當代教育研究季刊，23**（2），115-146。

楊彩玲、何明泉、陸定邦（2011）。層次完形導向之造形創作模式。**設計學報，16**(4)，19-34。

楊淑貞（2010）。創傷復原與療癒歷程之探索：以表達性藝術治療爲例。**臺灣藝術治療學刊，2**（1），73-85。

楊裕富（1999）。**創意思境：視覺傳播設計概論與方法**。臺北：田園城市。

葉茉俐、林伯賢、徐啟賢（2011）。詩詞形神轉化的文化創意設計應用。**設計學報，16**(4)，91-105。

葉啟政（1999）。啟蒙人文精神的歷史命運——從生產到消費，**社會學理論學報，2**（2）：p313-346。

葉啟政（2001）。**社會學和本土化**。臺北：巨流，頁 43。

董芳武（2011）。傳說為設計泉源：以龍生九子為產品設計之題材。**設計學報，16**(4)，75-90。

廖敦如（2005）。建構環境藝術教育課程設計與實施之行動研究。**師大學報：教育類，10**，53-78。

漢寶德（2011）。自然界到境界──看陳其寬的繪畫。收錄於**美感與境界：漢寶德再談藝術**（頁82-117）。臺北：典藏。

劉豐榮（2001）。當代藝術教育論題之評析。**視覺藝術，4**，59-96。

劉豐榮（2004）。視覺藝術創作研究方法之理論基礎探析：以質化研究觀點為基礎。**藝術教育研究，8**，73-94。

劉豐榮（2010）。精神性取向全人藝術創作教學之理由與內容層面：後現代以後之學院藝術。**視覺藝術論壇，5**，2-27。

劉豐榮（2011）。藝術中精神性智能與全人發展之觀點及學院藝術教學概念架構。**藝術研究期刊，7**，1-26。

劉豐榮（2012）。西方當代藝術之創造性及其對大學水墨教學之啟示。**藝術研究期刊，8**，111-134。

劉豐榮（2015）。藝術創造性的迷思與省思及其對藝術創作教與學之啟示。**視覺藝術論壇，10**，2-29。

潘建志（2017）。**用醫療創作藝術屏東醫檢師陳涵懿開創作展**，中時電子報，取自 http://www.chinatimes.com/realtimenews/20170505005324-260405。

蔡芳姿（2004）。完形心理學群化原則應用於數位影像設計的創作研究。國立臺灣師範大學碩士論文。

蔣勳（1995）。**藝術概論**。臺北：東華。

鄧宗聖（2008）。媒體與創作：以插畫作品為例。**國際藝術教育學刊，6**（2），60-81。

鄧宗聖（2012）。論藝術本位的文化創意教育。**教育資料與研究，105**，65-90。

鄧宗聖（2013）。藝術創作：發想與實踐——藝術本位研究的觀點。**視覺藝術論壇**，**8**，2-20。

鄧宗聖（2016）。創作中學習：臺灣視覺媒體創作碩士之個案探究。**藝術學報**，**12**(1)，199-231。

鄧宗聖（2018）。全球暖化科普出版品中的視覺再現。**教育資料與圖書館學**，**55**(2)，171-225。

鄧美雲、周世宗（2004）。**繪本玩家 DIY**。臺北：雄獅。

鄧雅馨（2009）。雲雨意象——鄧雅馨繪畫創作論述。**視覺藝術論壇**，**4**，68-90。

鄭宜欣（2013）。迷漾年華——鄭宜欣工筆繪畫創作論述。**書畫藝術學刊**，**15**，425-445。

鄭明進、蘇振明（2012）。插畫與人權——日本與臺灣插畫家筆下的人權圖像。**美育**，**187**，4-11。

盧非易（1993）。近四十年臺灣地區電影學術研究與出版概況。**廣播電視**，**1**（3），91-122。

盧冠華、王年燦（2015）。《心·鰲米之城》動畫創作論述。**藝術論文集刊**，**24**，53-66。

賴建都（2002）。**臺灣設計教育思潮與演進**。臺北：龍溪。

賴聲川（2006）。**賴聲川的創意學**。臺北：天下。

謝玟晃、管倖生（2011）。形態聯想組合法應用於藝術商品設計。**設計學報**，**16**(4)，57-73。

鍾蔚文（1992）。常人的媒介理論（頁 93-106）。**從媒介真實到主觀真實**。臺北：正中書局。

鍾蔚文、臧國仁、陳百齡（1996）。傳播教育應該教些什麼？幾個極端的想法。**新聞學研究**，**53**，107-129。

鍾鴻銘（2008）。課程研究：從再概念化到後再概念化及國際化。**臺灣教育社會學研究**，**8**（2），1-45。

魏君穎（2014）。從頭到尾一人講演《二〇七一》述說氣候變遷。**PAR 表演藝術雜誌，264**，16。

蘇于娜（2015）。臺灣女性刺青師刺青動機與自我認同之研究。**視覺藝術論壇，10**，30-62。

蘇振明（2012）。詩畫中的反核心聲。**美育，187**，12-21。

顧兆仁、陳立杰（2011）。大型觸控銀幕內三維虛擬物件的旋轉操控模式與手勢型態配對之研究。**設計學報，16**（2），1-22。

二、英文部分

Alberts, R. (2010). Discovering science through art-based activities. *Learning Disabilities: A Multidisciplinary Journal*, 16(2), 79-80.

Archer, J. (2005). Social theory of space: Architecture and the production of self, culture, and society. *Journal of the Society of Architectural Historians, 64*(4), 430-433.

Arnheim. R. (1989). *Thoughts on art education*. New York, NY. The Getty Center for Education in the Arts.

Barone, T. (2008). How art-based research can change minds. In M. Cahnmann-Taylor and R. Siegesmund (Eds.). *Arts-based research in education: Foundations for practice* (pp.28-49). New York, NY: Routledge.

Barone, T. E., & Eisner, E. W.(1997). Art-based educational research. In Richard M. Jaeger (Ed). *Complementary methods for research in education*(pp.95-109). Washington, DC: American educational Research Association.

Barthes, R. (1996). The photographic message. In P. Cobley(Ed) (1996), *The communication theory reader*(pp.134-147). Carbondale, IL: Southern

Illinois University Press

Barthes, R. (1996a). Denotation and connotation. In P. Cobley(Ed) (1996), *The communication theory reader*(pp.129-133). Carbondale, IL: Southern Illinois University Press.

Bell, S.(2009). The academic mode of production. In Hazel Smith and Roger T. Dean(Eds). *Practice-led research, research-led practice in the creative arts*(pp.252-264). Edinburgh, SCO: Edinburgh University Press.

Bequette, J. W., & Bequette, M. B. (2012). A place for art and design education in the STEM conversation. *Art Education, 65*(2), 40-47.

Berger, P.; & Luckmann, T. (1967). *The social construction of reality*. Harmondsworth, UK. : Penguin.

Bohman, J. (2003). Critical theory as practical knowledge: Participants, observers, and critics. In S. P. Turner & P. A. Roth (Eds.), *The Blackwell Guide to the Philosophy of the Social Sciences* (pp. 91-109). Malden, MA: Blackwell.

Bourdieu, P. (Nice, Richard Trans.). (1977). *Outline of a theory of practice*. Cambridge, UK: Cambridge University Press.

Britzman, D. P (2003). *Practice makes practice: A critical study of learning to teach*, Albany, NY: State University of New York.

Burn, A (2016): Making machinima: Animation, games, and multimodal participation in the media arts, *Learning, Media and Technology, 41,*310-329.

Cahnmann-Taylor, M. (2008). Arts-based research: Histories and new directions. In M. Cahnmann-Taylor & R. Siegesmund (Eds.). *Arts-based research in education: Foundations for practice* (pp.3-15). New York, NY: Routledge.

Candy, L. (2006). *Practice based research: A guide*. CCS Report: 2006-V1.0

November, University of Technology Sydney.

Candy, L. (2011). Research and Creative Practice. In L. Candy & E.A. Edmonds (Eds.) *Interacting: Art, research and the creative practitioner* (pp. 33-59). Faringdon, UK: Libri Publishing Ltd.

Candy, L.(2006). *Practice Based Research: A Guide*, CCS Report. Sydney, AU: University of Technology Sydney.

Carey, J. (1989). *Communication as culture*. New York, NY: Routledge.

Christ, W. G., McCall, J. M., Rakaw, L. & Blanchard, R. O. (1997). Intergrated communication programs. In W. G. Christ (Ed.), *Media education assessment handbook* (pp. 23-53). Mahwah, NJ: Lawrence Erlbaum Associates.

Clandinin, D. J. & Connelly, F. M. (2000). *Narrative inquiry: Experience and story in qualitative research*. San Francisco, CA: Jossey-Bass.

Clark, L. S. (2013). Cultivating the media activist: How critical media literacy and critical service learning can reform journalism education. *Journalism, 14*(7), 885–903.

Curran, J(2004). The rise of the Westminster Scholl. *Toward a political economy of culture* (pp. 13-40). Lanham Maryland : Roman & Littlefield.

Czurles, S. A. (1964). The classroom as a sensitizing factor. *Art Education, 17*(4), 5-7.

Darbyshire, K. (2016). Inner Beauty. *The STEAM Journal, 2*(2), Retrieved from: http://scholarship.claremont.edu/steam/vol2/iss2/7

Davies, B., & Harre, R. (1991), Positioning: The discursive production of selves. *Journal for The Theory of Social Behavior, 20*(1), 43-63.

Davies, D., Jindal-Shape, D., Collier, C., Digby, R., Hay, P., & Howe, A. (2013). Creative learning environments in education: A systematic literature review. *Thinking Skill and Creaativity*, 8, 80-91.

Davis, B., Sumara, D. J., & Luce-Kapler, R. (2000). *Engaging minds: Learning and teaching in a complex world*. Hillsdale, NJ: Lawrence Erlbaum Associates.

Einstein, A. (1949). The World as I See It. Retrieved from https://archive.org/stream/AlbertEinsteinTheWorldAsISeeIt/The_World_as_I_See_it-AlbertEinsteinUpByTj_djvu.txt.

Eisner, E. W. (1976). Educational connoisseurship and criticism: Their form and functions in educational evaluation. *Journal of Aesthetic Education, 10*(3/4), 135-150.

Eisner, E. W. (1977). On the uses of educational connoisseurship and criticism for evaluating classroom life. *Teachers College Record, 78*(3), 345-358

Eisner, E. W. (1981). On the differences between scientific and artistic approaches to qualitative research. *Educational Research*, 10(4), 5-9.

Eisner, E. W. (1984). Can educational research inform educational practice. *Phi Delta Kappan, 65*(7), 447-452.

Eisner, E. W. (1991). *The enlightened eye: Qualitative inquiry and the enhancement of educational practice*. New York, N.Y.: Macmillan Pub.

Eisner, E. W. (2008). Persistent tensions in arts-based research. In M. Cahnmann-Taylor & R. Siegesmund (Eds.), *Arts-based research in education: Foundations for practice* (pp. 16–27). New York, NY: Routledge.

Elliott, A. (1996). *Subject to ourselves: Social theory, psychoanalysis and postmodernity*. Cambridge, UK: Polity Press.

Findeli, A. (2001). Rethinking design education for the 21st century: Theoretical, methodological, and ethical discussion. *Design Issues, 17*(1), 5-17.

Freedman, K. (2003). *Teaching visual culture: Curriculum, aesthetics and the*

social life of art. New York, NY: Teachers College Press.

Geertz, C. (1973). *The interpretation of culture*. New York, NY: Basic Books.

Gidley, J. M., Bateman, D., & Smith, C. (2004). *Future in education: Principles, practice and potential*. Australian: Swinburne University.

Godshaw, Reid (2016). The art and science of light painting. *The STEAM Journal, 2*(2), Retrieved from: http://scholarship.claremont.edu/steam/vol2/iss2/23

Greenwood, J. (2013). Arts-based research: Weaving magic and meaning. *International Journal of Education & the Arts, 13*, Retrieved from: http://www.ijea.org/v13i1/.

Habermas, J. (1971). *Knowledge and human interest*. Boston, Mass: Beacon Press.

Hall, S.(1980). Encoding/decoding. In S. Hall, D. Hobson, A. Lowe, & P. Willis. (Eds.). *Culture, media, language*(pp.128-138). London, UK: Hutchinson.

Hasan, Rudaba R. (2016) .Visualizing a plant cell. *The STEAM Journal, 2*(2), Retrieved from: http://scholarship.claremont.edu/steam/vol2/iss2/33.

Irwin, R. L. (2013). Becoming A/r/tography. *Studies in Art Education, 54*(3), 198-215.

Kauppinen, H. (1990). Environmental aesthetics and art education. *Art Education, 43*(4), 12-21.

Kay, L. (2013). Bead collage: An arts-based research method. *International Journal of Education & the Arts, 14*(3), Retrieved from: http://www.ijea.org/v14n3/.

Kuhn, T. (1973). *The structure of scientific revolution*. Chicago, IL: The University of Chicago Press.

Kvale, S. (1995). The social construction of reality. *Qualitative Inquiry, 1*(1), 19-40.

Leavy, P. (2009). *Method meets art: Arts-based research practice*. New York, NY: Guilford Press.

Logan, R. K.(2010).*Understanding new media: Extending Marshall McLuhan*. New York, NY: Peter Lang.

Lynch, K. (1955). A new look at civic design. *Journal of Architectural Education, 10*(1),31-33.

Margolin, V., & Margolin, S. (2002). A "social model" of design: Issues of practice and research. *Design Issues, 18*(4), 24-30.

María, L., Narváez, J., & Fehér, G. (2000). Design's own Knowledge. *Design Issues, 16*(1), 36-51.

Maslow, A. H. (1943). A theory of human motivation. *Psychological Review, 50*, 370-396.

McLuhan, M. (1964). *Understanding media: The extensions of man*. New York, NY: McGraw-Hill.

Merali, Z., & Skinner, B. J. (2009). *Visualizing earth science*. New York, NY: Wiley.

Michaud, M. R. (2014). STEAM: Adding art to STEM Education: Innovation will be built on merging the arts and sciences. *District Administration, 50*(1), 64-65.

Mottram, J. (2009). Asking questions of art: Higher education, research and creative practice. In H. Smith and R. T. Dean (Eds). *Practice-led research, research-led practice in the creative arts*(pp.229-251). Edinburgh, SCO: Edinburgh University Press.

Noguchi, I. (1949). Towards a reintegration of the arts. *College Art Journal, 9*(1), 59-60.

Pfeiler-Wunder, A. & Tomel, R. (2014). Playing with the tension of theory to practice: Teacher, professor, and students co-constructing identity through

curriculum transformation. *Art Education, 67*(5), 40-46.

Raney, K. (1999). Visual literacy and the art curriculum. *Journal of Art & Design Education, 18*(1), 41-47.

Sahin, A., & Top, N. (2015). STEM Students on the Stage (SOS): Promoting Student Voice and Choice in STEM Education through an Interdisciplinary, Standards-Focused, Project Based Learning Approach. *Journal of STEM Education: Innovations & Research, 16*(3), 24-33.

Salmon, M., & Gritzer, G. (1992). Social science and the design curriculum. *Design Issues, 9*(1), 78-85.

Scheibe, K. (2002). *The Drama of everyday life*. Cambridge, MA: Harvard University Press.

Smith, H. & Dean, R. T. (2009). Introduction practice-led research, research-led practice: Towards the iterative cyclic web. In H. Smith and R. T. Dean (Eds). *Practice-led research, research-led practice in the creative arts*(pp.1-38). Edinburgh, SCO: Edinburgh University Press.

Sousa, D. A., & Pilecki, T. (2013). *From STEM to STEAM: Using brain-compatible strategies to integrate the arts*. Thousand Oaks, CA: SAGE.

Stuhr, P. L. (1994). Multicultural art education and social reconstruction. *Studies in Art Education, 35*(3), 171-178.

Sullivan, G. (2005). *Art practice as research: Inquiry in the visual arts*. Thousand Oaks, CA: Sage.

Sullivan, G. (2009). Making space: The purpose and place of practice-led research. In H. Smith and R. T. Dean(Eds). *Practice-led research, research-led practice in the creative arts* (pp.41-65). Edinburgh, SCO: Edinburgh University Press.

Taylor, A. (1975). The cultural roots of art education: A report and some models. *Art Education*, 28(5), 8-13.

Usher, R. & Edwards, R. (1994). *Postmodernism and education*. London, UK: Routledge.

Vande Zande, R. (2007). Design education as community outreach and interdisciplinary study. *Journal for Learning through the Arts, 3*(1), Irvine, CA University of California.

Vande Zande, R. (2010). Teaching design education for cultural, pedagogical, and economic aims. *Studies in Art Education, 51*(3), 248-261.

Wang, H. (2004). *The call from the stranger on a journey home: Curriculum in a third space*. New York, NY: Peter Lang.

Wittgenstein, L. (1967). *Philosophical investigations* (G. E.M. Anscombe, Trans.). (3rd Ed.) Oxford, UK: Basil Blackwell. (Original work published 1958).

York, J., Harris, S., & Herrington, C. (1993). Instructional resources: Art and the environment: A sense of place. *Art Education, 46*(1), pp. 25-28+53-57.

Zhao, G. (2014). Art as alterity in education. *Educational Theory, 64*, 245-259.

國家圖書館出版品預行編目(CIP)資料

創作實務研究：走在冷靜與熱情之間/鄧宗聖著.
-- 初版. -- 臺北市：元華文創股份有限公司，
2022.04
面； 公分
ISBN 978-957-711-223-1 (平裝)

1.藝術教育 2.創造力
903 110010718

創作實務研究：走在冷靜與熱情之間

鄧宗聖 著

發 行 人：賴洋助
出 版 者：元華文創股份有限公司
聯絡地址：100 臺北市中正區重慶南路二段 51 號 5 樓
公司地址：新竹縣竹北市台元一街 8 號 5 樓之 7
電 話：(02) 2351-1607　　傳 真：(02) 2351-1549
網 址：www.eculture.com.tw
E-mail：service@eculture.com.tw
主 編：李欣芳
責任編輯：立欣
行銷業務：林宜葶
出版年月：2022 年 04 月 初版
定 價：新臺幣 560 元

ISBN：978-957-711-223-1 (平裝)

總經銷：聯合發行股份有限公司
地 址：231 新北市新店區寶橋路 235 巷 6 弄 6 號 4F
電 話：(02)2917-8022　　傳 真：(02)2915-6275